미술 글쓰기 레시피

미술 글쓰기
레시피

맛있게 쓸 수 있는
미술 글쓰기
노하우

정민영 지음

아트북스

미술감상이 글이 된다면

　누구나 자신의 채널을 만들어 글을 쓸 수 있는 시대입니다. 미술 관련 글쓰기도 일상 속으로 파고든 느낌을 많이 받습니다. 국내외 여행지를 다룬 여행서나 여행 관련 글에 미술관 관람 이야기가 양념처럼 들어갑니다. 또 미술에 관심 있는 이들이 각자 자기 분야의 전문성을 살려 색다른 미술 글쓰기를 하고 있습니다. 블로그를 시작으로, 페이스북 등의 SNS에 지속적으로 미술 관련 글을 올리거나 사진을 올리는 이들이 적지 않습니다.

누구나 할 수 있는 '미술로 하는 글쓰기'

　미술출판에서도 전문서보다는 대중서가 하나의 트렌드가 되었습니다. 미술로 자기 이야기를 하는 이들이 늘었다는 얘기입니다. 대략 2000년대 이전만 하더라도 그러지 않았습니다. 1999년 하반기에 출간된 『그림 읽어주는 여자』는 주관적인 그림 이야기의 말문을 터준 획기적인 책입니다. 물론 대필문제로 물의를 빚긴 했지만 이 책은 그림 자체보다 그림을 통해 자기 이야기를 합니다. 미술 전공자들은 이런 방식의 미술 이야기를 불편해했지만 일반 독자는 환호했습니다. 이 책은 곧 오래도록 베스트셀러가 되면서, 자기 마음대로 하는 그림감상의 복음을 전해 주었습니다. 긍정적인 리뷰들이 줄을 이었습니다. 독자에게 잠재된 욕구의 문을 열어준 것입니다. 어느덧 이런 식의 접근이 미술출판의 한 형식으로 자리 잡았습니다.

　저 역시 주관적인 방식으로 쓴 미술 이야기를 적극 출판기획에 도입했습니다.

20년 동안, 말랑말랑한 스타일의 미술책을 만들면서 기회가 닿을 때마다 했던 말이 있습니다. "미술에 관한 글쓰기는 누구나 할 수 있다." 그래서 미술책 베스트셀러 저자들에게 미술 글쓰기의 요령을 알려 주는 책을 써보자는 제안도 해보았습니다. 시기상조였는지, 결실은 보지 못했습니다. 물론 제 뜻에 공감한 한 저자는 차례부터 샘플 원고까지 보내왔으나 이런저런 일들에 밀려 흐지부지 시간만 보내고 2021년에 들어섰습니다.

그사이에, 제 생각을 고갱이 삼아 틈틈이 글쓰기 책들을 읽으며, 대중적인 미술 글쓰기를 어떤 식으로 풀어갈지 고민을 거듭했습니다. 그러던 중 결정적인 계기가 있었습니다. 한 후배가 어떻게 하면 미술에 관해 글을 잘 쓸 수 있냐고 물어왔습니다. 저는 대수롭지 않게 글쓰기 책들을 권했습니다. 후배의 반응이 시큰둥했습니다. 이미 이런저런 글쓰기 책을 들여다본 모양입니다. 글쓰기 책의 조언을 따라해 보았지만 미술에 관해 쓰는 것이 쉽지 않다고 했습니다. 글쓰기 일반에, 미술작품 이야기를 대입해서 써보려고 하니 오리무중이었다는 것입니다. 듣고 보니, 그게 말처럼 쉽지 않겠다 싶었습니다.

저도 미술잡지 기자 생활을 하면서 기사 작성에 많은 시행착오를 겪어보았습니다. 그때 전전긍긍하며 글쓰기 책과 미술 관련서들을 곁에 두고 비문자언어를 문자언어로 번역하면서 괴발개발 썼던 일이 떠올랐습니다. 당시 떠오른 생각 중 하나는 미술에 관심 있는 사람들에게 도움이 되는 미술 글쓰기 책의 필요성이었습니다. 글쓰기 일반을 다룬 책을 권하는 것만이 능사가 아니었습니다. 미

술의 특징과 미술 글쓰기에 필요한 기본적인 요소들을 소개하되, 그것을 적용한 구체적인 사례를 통해 실제로 보고 확인하는 가운데 응용할 수 있는 책이 필요했습니다.

이 책은 이런 생각에서 출발했습니다. 시중에 나와 있는 글쓰기 책은 많지만 각 분야의 특성을 고려한 각론 격의 글쓰기 책은 여전히 부족한 실정입니다. 음악 글쓰기, 연극 글쓰기, 미술 글쓰기 식으로 각 분야의 특성에 맞춤한 글쓰기 가이드북은 눈에 띄지 않습니다. 미술 글쓰기 책만 해도 현재 번역서 1권 외에는 없습니다. 길다 윌리엄스의 『현대미술 글쓰기』(2016)가 그것입니다. 그런데 한계가 느껴졌습니다. 동시대 미술에 대한 글쓰기 가이드북으로, 내용이 미술계 내부자들에게 유용한 것이었습니다. 미술에 관심 있는 일반인이 기대기에는 쉽지 않았습니다. 만약 일반인이 이 책을 참고 삼아 미술 글쓰기에 나섰다가는 자칫 익숙하지 않은 도구들에 지레 지쳐 떨어지지 않을까 염려되었습니다('시각예술가를 위한 작문 가이드'가 부제인, 비키 크론 애머로즈의 『예술가의 글쓰기』(2017)도 있습니다만, 이는 일반인이 아닌 예술가가 자신과 작품에 관해 실용적인 문장을 쓰도록 도와주는 책입니다).

제가 고민한 미술 글쓰기 책은 일단 일반 독자의 부담부터 덜어주는 방식이어야 했습니다. '미술에 대한 글쓰기writing about Art'보다 '미술로 하는 글쓰기writing in Art'에 방점이 찍혔으면 했습니다. 크게는 '생활 속의 미술 글쓰기'요, 작게는 '자신의 이야기로 하는 미술 글쓰기'입니다. '미술을 위한 글쓰기', 글쓴이가 쏙

빠진 '작가나 작품을 위한 글쓰기'에서 벗어나 미술로 생활을 풍요롭게 하는 글쓰기입니다. 이는 나아가 '미술에 대한 글쓰기', 즉 객관적인 글쓰기로까지 이어 졌으면 하는 바람이기도 합니다.

글쓰기는 그림감상의 완성

저는 2019년 말에 『원 포인트 그림감상』이라는 책을 냈습니다. 감상에 난감해하는 이들에게 작품의 어느 한 요소에 집중해서 감상하는 방식을, 실제 작품을 대상으로 소개한 것입니다. 동서양의 미술과 우리 옛 그림과 근현대미술, 그리고 동시대 미술작품까지 넘나들며 '원 포인트 그림감상'을 했습니다. 말미에는, 오지호의 「남향집」에 관해 감상 포인트를 달리해서 쓴 세 편의 글을 실었습니다. 이는 감상 포인트가 다를 때, 같은 작품이라도 어떻게 감상하고 글을 쓸 수 있는지를 예시한 것입니다. 더불어 이 세 편과 다른 포인트를 잡으면 몇 편의 글이 더 가능함을 암시해 두었습니다. 그러면서 제가 한 말은 그림감상은 글쓰기로 완성된다는 것이었습니다.

작품과 말문 트기가 어렵다면 '원 포인트 그림감상'으로 시작해 보자. 재미있는 감상의 마중물이 되지 않을까 한다. 그리고 그림감상을 몸속에 묵혀두지 말고 글로 써보자. 감상이 정밀해지고 체계화된다. 글쓰기는 작품을 두 번 감상하기다. 글을 쓰면서 작품을 더 자세히 보고 깊이

생각하게 된다. 흐릿했던 느낌이 비로소 선명해진다. 진정한 그림감상은 보는 데서 그치지 않는다. 보기만 하는 감상은 반쪽짜리 감상이다. 감상의 완성은 글쓰기다. 글쓰기까지가 진정한 그림감상이다. (중략) '원 포인트 그림감상'은 '원 포인트 글쓰기'로 완성된다(340~341쪽).

저 책을 준비하면서 일반인이 참고할 수 있는 미술 글쓰기 책의 필요성을 느꼈고, 편집자한테 다음 책은 글쓰기 책이 될 것이라고 농을 했는데, 그것이 현실이 되었습니다. 주제넘은 일을 또 저지르는 셈입니다.

미술로 쓰기 위해 알아야 할 것들

좋은 글쓰기는 어느 분야에서나 기본적으로 비슷한 조건들을 공유합니다. 많은 글쓰기 관련서에 겹치는 대목이 상당한 것은 이 때문입니다. 그럼에도 미술 글쓰기는 미술이 갖는 특성을 고려하여, 글을 쓸 때 염두에 두면 좋을 점들을 다루었습니다. 책의 구성을 간단히 소개합니다.

먼저 1장은 미술작품을 감상할 때 무의식적으로 작동하는 정답 맞히기의 고질적인 강박부터 짚어봅니다. 그리고 작품에는 정답이 없으므로 감상자 마음대로 즐기고, 감상의 완성으로서 글쓰기를 제안합니다. 미술감상을 둘러싼 통념 깨기 코너이자 본격적인 글쓰기에 들어가기 위한 마음의 스트레칭 코너가 됩니다.

2장은 글쓰기에 관한 실질적인 이야기입니다. 독자의 심리로 본 처음, 중간,

끝의 원리에 관해 언급하면서 키워드로 하는 글쓰기 노하우와 수미상관한 글쓰기, 대화식과 행갈이 형식의 글쓰기를 더했습니다.

3장은 쓰기 위해서 알아야 할 것들입니다. 2장의 글쓰기에 대한 구체적인 이야기로서, 작품묘사와 작가정보, 글감으로서의 에피소드의 중요성, 작품명과 시대 배경 등의 의미와 요령을 나눕니다.

4장은 몇 가지 글감을 사례와 함께 소개합니다. 에피소드, 이슈 키워드, 비교하기, 동일한 소재, 자기계발 스타일 등이 그것입니다. 사례는 그동안 제가 쓴 글들 중에서 이들 소재와 어울리는 것들을 조금씩 축약해서 실었습니다. 주의할 점은 2장에서 언급한 1~3개의 키워드로 쓴 글들이 아니어서, 직접 참고하기에는 약간 거리가 있습니다. 큰 맥락에서 2장에 소개한 글쓰기 방식으로 썼음은 분명합니다. 이 장의 제목처럼 '무엇'의 유형으로만 살펴보시기 바랍니다.

5장은 글을 쓸 때 유념해야 하는 것들을 적었습니다. 제목 짓기, 미술용어 쓰는 법, 작품 캡션의 의미, 독자 정하고 쓰기, 초고와 고쳐쓰기, 퇴고로 '뽀샵'하기 등을 짚었습니다.

한 가지 밝혀둘 것이 있습니다. 이 책이 염두에 둔 미술작품은 추상화보다 구상화입니다. 사실적인 이미지가 있는, 그래서 일반인이 말을 걸기에 편한 그림이 대상입니다. 비구상화, 즉 추상화도 염두에 두기는 했지만 예시한 주요 작품이나 글들이 구상화 쪽입니다. 이 점을 고려하여 보기 바랍니다.

책에는 다수의 인용문이 함께합니다. 특히 『원 포인트 그림감상』에서 많이 발췌한 것은 이 책이 『원 포인트 그림감상』의 이론편쯤 되기 때문입니다. 그러니까 실전편이 먼저 나오고, 이론편이 뒤에 나온 셈이 됩니다.

글을 어떤 형식으로 쓸지는 전적으로 쓰는 사람의 뜻에 달려 있습니다. 그럼에도 일정한 형식을 참조한다면, 감상자 스스로 보다 안정감 있게 쓸 수 있지 않을까 합니다. 감상을 심화하는데, 이 책이 조금이나마 도움이 되었으면 하고, 이를 딛고 다양한 미술 글쓰기를 즐겼으면 합니다.

미술이 함께하는 삶

돌이켜 보면 2020년은 지긋지긋한 한 해였습니다. 연초부터 백신도 치료제도 없는 코로나19의 습격으로 한번도 경험해 보지 못한 한 해를 보냈습니다. 예전에는 틈틈이 가족과 갤러리나 미술관 나들이에 올랐는데, 코로나 이후로는 횟수를 줄였습니다. (덕분에 이 책의 원고를 쓰기 시작해서 7월쯤 마무리지었습니다.) 하여 새삼 미술이 없는 세상에 관해 생각해 보게 되었고, 우리 곁에 미술이 있다는 사실에 고마움을 느꼈습니다. 언택트 시대라고는 하지만 작품은 실물로 봐야 합니다. 빠른 백신 접종과 항체 형성으로 갤러리와 미술관 나들이가 조금이라도 자유로워졌으면 합니다.

이 책은 많이 이들의 생각에 힘입은 바 큽니다. 여러 미술책과 글쓰기 관련서들이 대표적입니다. 그것들을 토대로 또 한 권의 글쓰기 관련서를 더하게 되었

습니다. 길다 윌리엄스의 말처럼 어떤 종류의 글이든 정해진 글쓰기 공식은 없습니다. 망설이지 않을 수 없었습니다. 그럼에도 이런 책의 필요성을 느끼는 사람이 일을 벌려야 한다는 생각에, 만용을 부렸습니다. 글쓰기의 범주를 좁힌 이 책을 디딤돌 삼아 미술로 하는 글쓰기의 즐거움을 맛보았으면 합니다.

끝으로, 편집자와 디자이너, 그리고 도움을 주신 분들에게 고마움을 전합니다.

2021년 봄
정민영

차례

3 어떻게 써야 할까
쓰기 위해 알아야 할 것들

4 무엇으로 쓸 것인가
글감에 관해 알아야 할 것들

5 이렇게 하자
쓰면서 알아야 할 것들

1

감상, 이제는 쓰기다

쓰기 전에 알아야 할 것들

감상의
주인은 나

내 체취가 담긴
감상과 글쓰기

미술감상과 글쓰기, 어떻게 시작하는 것이 좋을까요?

무엇보다 남의 시선에 신경 쓰지 않아야 합니다. '미술에는 문외한이라서' 운운하며 말머리를 잡을 필요가 없습니다. 중요한 것은 나의 시선입니다. 자신의 느낌에 충실하고, 감성을 살리는 쪽으로 감상하고 쓰면 됩니다.

여기서 '남의 시선'은 미술사가나 미술평론가 같은 전문가의 시각을 말합니다. 비록 그들이 미술에 관한 담론을 독점하고 있기는 하지만 그것이 절대적이고 공정한 것은 아닙니다. 저마다 선호하는 이론과 생각이 다르기 마련입니다. 미술사가가 체계화한 미술사나 미술평론가의 평문도 각자 자기 시선으로 보고 쓴 것입니다.

미술 전문가와 일반인의 감상에는 차이가 있습니다. 미술 전문가는 미술 자체가 목적입니다. 미술계 내부에서 미술을 지키며 확산에 헌신

강세황·허필 합작, 「선면산수도」, 종이에 엷은 채색,
22.4×55.4cm, 조선 후기, 고려대학교박물관 소장

합니다. 일반인은 그렇지 않습니다. 미술계 내부가 아닌 자기 삶에서 미술을 봅니다. 전문가와 서 있는 자리가 다릅니다. 미술을 '도구'로 사용합니다. 삶을 위한 재료로 미술을 향유합니다.

미술을 즐기는 절대 다수는 일반인입니다. 전문적인 비평처럼 설명, 해석, 평가 등의 단계를 따르지 않아도 됩니다. 중요한 것은 느낌입니다. 자신의 감각과 감성을 활성화하여, 미술을 사용하고 누리면 됩니다. 세상의 모든 자료는 내 감상에 필요한 각주脚注입니다.

대부분의 미술은 이성의 대상이기보다 감성의 대상입니다. 보고 느끼기 어려운 것은 처음부터 이성을 작동시키려 하기 때문입니다. 미술은 이성의 힘이 미치지 못하는, 감성의 세계를 보여 줍니다. 일단 가슴을 따라가면 됩니다.

<u>논리보다 감성</u>

고려대학교박물관에는 강세황과 허필이 합작한 「선면산수도扇面山水圖」가 한 점 있다. 몇 년간 고려대학교에서 강의를 한 적이 있는데, 강의 가는 날이면 박물관에 들러 이 그림을 감상하곤 했다. 하나의 부채 위에 왼쪽에는 허필이, 오른쪽에는 강세황이 산수화를 그린 작품이다. 사이좋게 각자의 방식으로 그린 산수화는 다르면서도 비슷한 데가 있어 서로에 대한 각별한 마음이 느

껴진다. 그림을 보고 있으면, 아름다운 우정의 기운이 그림 밖으로까지 전해지는 듯해서 무척 행복했다./미술작품을 보면서 충격과 감동으로 인해 심장이 빨라지거나 어지러움을 느끼는 현상을 '스탕달 신드롬stendhal syndrome'이라고 한다. (중략) 허필과 강세황의 「선면산수도」를 보았을 때, 나도 비슷한 경험을 했다. 어지러움을 느낄 정도는 아니었지만 그림을 볼 때마다 가슴 두근거리는 흥분과 함께 절로 미소를 머금게 되었다. 참으로 신기한 경험이었다. 작은 그림임에도 그만큼 아우라가 컸던 것이다.

—김정숙, 『그 마음을 그대는 가졌는가』, 232~234쪽

글쓴이의 동선과 마음의 움직임이 고스란히 드러나 있는 글입니다. 대학교 박물관에서 만난, 표암豹菴 강세황姜世晃, 1713~91과 연객煙客 허필許佖, 1709~68이 함께 그린 「선면산수도」에 깃든 돈독한 우정과 그림을 볼 때 맛보았던 '스탕달 신드롬'에 가까운 흥분을 이야기합니다. 저는 이 대목에서, 책에 실린 도판 속의 두 그림을 서로 비교해 가며 자세히 들여다봤습니다. 그러다가 작품이 실물로 보고 싶어졌습니다. 어쩌면 전시회에서 봤는지도 모릅니다. 기억에 없는 것으로 봐서는 마음을 주지 못하고 지나쳤음이 분명합니다. 이제는 다릅니다. 저자의 마음이 남긴 글에 힘입어, 이 그림은 제게 특별한 그림이 되었습니다.

만약 저자가 미술사가답게 자신의 일상과 마음의 움직임을 감춘 채 이 그림을 소개했다면 어땠을까요? 저는 「선면산수도」의 우정을 하나의 정보로만 이해하고 넘어갔을지 모릅니다. 한 옥션 경매에 소개된 다음의 설명문처럼 말입니다.

강세황과 허필은 모두 시·서·화에 삼절三絶로 불렸다. 또한 두 사람은 절친한 사이로 시를 주고받고, 서로의 그림에 제시를 쓰기도 하였으며, 부채를 반으로 나누어 그린 고려대학교박물관 소장의 「산수도」, 강세황이 그린 「사군자도」에 허필이 자신의 시를 쓴 작품 등이 남아 있어 두 사람의 깊은 사귐과 예술적 교류를 알 수 있다.

—제1회 마이아트옥션 메인경매 설명문에서, 2011. 3. 17.

앞의 글과 비교해 보면, 여기에는 객관적인 정보만 있습니다(이 글의 「산수도」가 「선면산수도」입니다). 씹고 뜯고 즐기는 맛이 없습니다. 화가나 그림에 관한 정보에는 독자의 마음이 움직이지 않습니다. 이 정보에, 앞의 글처럼 글쓴이의 감동을 버무려야 그림이 비로소 머리에서 가슴으로 들어섭니다.

글쓴이의 체취에 반하다

다음은 조선시대의 화가 호생관毫生館 최북崔北, 1712~86의 「공산무인도空山無人圖」에 관한 두 편의 글입니다.

「공산무인도」를 보자. 자연을 어떤 위화감 없는 자신만의 이상적인 낙원으로 인식하고 그린 듯하다. 이상하리만치 조용하고 선禪적인 공기가 흐른다. 그러면서 요즈음의 현대적인 풍경을 그린 듯한 느낌까지 든다. 어딘가 화법의 규칙이 없는 듯 정통에서 벗

어나 있어서 일탈적이고 또 파격적이다. 마치 시를 읽는 듯 문자의 향이 배어 있어 그가 추구하는 문인적 여운이 짙게 배어난다./그림에 표현된 나무의 필세나 숲의 발묵적인 표현은 화면 안에서 조용하고 평화롭게 호흡

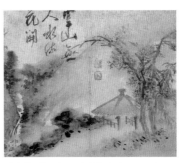

최북, 「공산무인도」, 종이에 담채, 31.0×36.1cm, 18세기

할 수 있도록 선염되어 있다. 아마도 이것은 최북의 창작세계가 시서화의 토대 위에서 문인 취향의 초속적超俗的이고 친자연적인 소재를 즐겨 다루는 남종문인화풍의 일격逸格적인 정신세계에 있기 때문이라 생각된다. 따라서 「공산무인도」의 시적인 정서의 묘한 울림은 그의 문인적 취향에 기인한 것으로 보인다.

—박경희, 『술에 미치고 자연에 취하다』, 104~107쪽

어디 한군데 마음 둘 곳 없이 허전하던 날. 누군가에게라도 전화를 걸어 이 허전한 마음을 위로받고 싶은데 전화 걸기가 쉽지 않았다. (중략) 그 쓸쓸함을 견딜 수 없어 뒷산에 올랐다. (중략) 고요한 길을 따라 산중턱까지 오르니 빈 정자가 나왔다. 나무그늘에 가려진 정자의 모습이 떠나간 사랑을 그리워하는 사람의 옆모습처럼 쓸쓸해 보였다. 나는 그 쓸쓸한 정자에 올라 그림자처럼 조용히 앉았다./숲 밖에는 여전히 8월의 오후가 타들어가고 있었고, 서로가 서로에게 상처를 주었던 사람들의 마음도 들끓고 있

1. 감상, 이제는 쓰기다

을 터였다. 나는 그때 왜 그에게 사과하지 못했을까. 왜 미안하다고 얘기하지 못했을까. 나의 진심은 그게 아니었다고. 그대가 너무 보고 싶어 화가 나서 한 말이었다고. (중략) 왜 그때 솔직하게 고백하지 못했을까./최북도 나만큼 외롭고 쓸쓸했을까. 그의 그림은 온통 적멸 속에 파묻혀 있다. 타인의 접근을 철저하게 거부하는 정적의 완강함만이 흐를 뿐이다. 그 정적 속에 산도 바위도 숨을 죽이고 물소리도 흐릿한 산그늘에 몸을 누인다. 마음에 들지 않는 양반이 그림을 그려 달라고 하자 자신의 한쪽 눈을 찔러버릴 정도로 자의식이 강했던 남자. 그가 이 끔찍한 고요 속에서 찾고자 했던 것은 무엇이었을까.

— 조정육, 『거침없는 그리움』, 179~181쪽

앞의 글은 미술사적인 정보를 바탕으로 작품 이야기를 합니다. 전문적입니다. 화법畵法, 필세筆勢, 선염渲染, 발묵적潑墨的인 표현, 초속적超俗的이고 친자연적인 소재, 남종문인화풍의 일격적逸格的인 정신세계 등이 언급됩니다. 낯선 용어들을 찾아봐야 합니다. 지식으로 본, 지식에 기초한 이성적인 글입니다.

반면에 뒤의 글은 같은 그림을 대상으로 하고 있음에도 시종일관 자신의 감정을 서술합니다. 저자는 마음을 바탕으로 그림 속의 초옥에 감정을 이입합니다. 젊은 날 연정에 빠졌던 파블로 네루다가 쓴 시구 "나는 터널처럼 외로웠다"(『스무 편의 사랑의 시와 한 편의 절망의 노래』 중 '1'에서)가 떠오릅니다. 그림과 거리를 두고 관찰한 바를 서술한 앞의 글과 달리, 그림이 가슴에 스며듭니다. 이쯤 되면 독자는 저자의 상황에 젖어

서 그 애틋한 감정선을 따라가게 됩니다. 이 글에는, "마음에 들지 않는 양반이 그림을 그려 달라고 하자 자신의 한쪽 눈을 찔러버릴 정도로 자의식이 강했던 남자"라는 화가에 관한 정보 외에 화법이나 조형적인 설명이 일절 없습니다. 그럼에도 독자는 저자의 상황에 공감하면서 몰입하게 됩니다.

둘 다 미술사가가 쓴, 같은 그림 이야기입니다. 글이 완전히 다릅니다. 이게 같은 그림에 관한 글이 맞나 싶을 정도로, 차이가 있습니다. 객관적인 시각과 주관적인 시각이 대조적입니다.

그림은 감상자의 경험치에 따라 감상이 달라집니다. 감상자의 시각에 의해 내면에 잠재되어 있던 기억이나 감정이 솟구칩니다. 감정이 많이 투사될 수도 있고, 적게 투사될 수도 있습니다. 어떤 식으로 감상하든 문제 되지 않습니다.

이런 글은 독자에게 공적인 정보에 주눅 들지 않게 합니다. 또 자신의 느낌을 솔직하게 표현할 수 있는 심리적인 공간을 확보해 줍니다. 자신감도 북돋워 줍니다.

감성적인 글쓰기로 미술을 품자

"자신의 일상을 적절히 버무려주세요."

미술 대중서를 기획할 때, 저자에게 하는 말입니다. 원고에 객관적인 미술 이야기만 할 것이 아니라 저자의 일상과 심경을 가미해 달라고 부탁합니다. 전략적인 차원에서, 사적인 이야기를 버무려 독자가 글을 완독할 수 있게 하자는 것입니다. 논리가 승한 글로 독자의 마음을 얻기란 쉽지 않습니다. 글쓴이의 자기 노출은 글을 읽게 만드는 당근으로

작용합니다.

느낌과 마음을 드러낸 글은 글쓴이의 체취를 풍깁니다. 미술과 일상이 괴리된 현실에서, 더 필요한 것은 글쓴이의 생활이나 마음의 움직임이 실린 감성적인 글입니다. 감성은 우리가 감각으로 느끼는 경험과 정서를 말하고, 감성적인 미술 글쓰기는 작품감상에서 얻은 감정과 느낌을 표현하는 글쓰기가 됩니다. 이 책이 지향하는 글쓰기도 미술을 도구삼아 자신의 경험과 감정을 드러내는 감성적인 글입니다. 객관적인 정보는 인터넷에 얼마든지 있습니다. 그렇지만 글쓴이가 자기 시각과 마음을 노출하면 세상에 없는, 유일한 글이 됩니다. 독자는 미술이 낯설더라도 글쓴이의 체취에 이끌려서 읽고, 미술과 폭넓게 사귈 수 있습니다.

독자의 마음을 움직이는 것은 객관적인 정보나 고담준론이 아닙니다. 감성과 동행하는 미술 이야기입니다. 독자는 논리적인 글과 형이상학적인 세계에 감동하기보다 글쓴이의 체험에 실린 인간미와 감성에 반응합니다. 미술과 일상의 분단을 극복하는 길은 이런 글쓰기에서 시작될 수도 있습니다. 일반인까지 '미술을 위한 미술' 이야기를 할 필요는 없습니다. 우리에겐 자신이 감상의 주인공인, 삶을 위한 미술 이야기가 필요합니다.

나답게
감상하자

머리보다
가슴으로 감상하기

 단 하나의 올바른 해석이 있을까요? 없습니다. 작가가 의도한 바는 있겠지만 감상자가 그 의도대로 감상해야 하는 것은 아닙니다. 따라서 작가의 의도를 파악하지 못했다고 자책할 필요는 없습니다. 느낌이 없으면 없는 대로 그만입니다. 작품은 감상자가 있음으로써 의미가 있습니다. 감상자는 작가의 의도에 따라 학습하는 수동적인 존재가 아닙니다. 감상자의 해석은 작가의 의도보다 창조적일 수 있습니다. 창조적인 해석으로 감상자도 예술에 참여하게 됩니다.

머리에서 가슴으로 하산하자

 적지 않은 작가들이 작품 제목을 '무제'나 재료명, 숫자 등으로 짓곤 합니다. 왜 그럴까요? 이유는 대개 감상의 자유를 보장하기 위해서라고 합니다. 제목을 붙이면 감상의 폭이 제한된다는 겁니다. 형식상 제

목을 붙이지 않을 수는 없습니다. 궁여지책으로 '무제', '상황', 'UMBER-BLUE'(윤형근 작가의 작품명), '16-IX-73 #65'(수화 김환기의 푸른 점화 작품명) 식으로 붙입니다(자세한 내용은 2장 '팁' 「왜 제목이 '무제'인가」를 참고하시면 됩니다).

이는 해석을 감상자에게 맡기겠다는 뜻이자 어떤 식의 해석도 가능하다는 뜻입니다. 즉 자기만의 해석으로 작품을 감상하라는 겁니다. 동일한 작품이지만 해석이 다르면 작품도 다르게 보입니다. 작품을 보는 나의 감정, 나의 생각, 나의 감각, 나의 해석에 집중하는 것이 중요합니다. 감상자는 자신이 겪고 읽었던 수많은 경험과 텍스트에서 작품을 해석할 소스를 얻습니다. 미술평론가나 미술사가 같은 전문가의 해석이 감상에 걸림돌이 된다면, 그것에 얽매이지 않으면 됩니다. 평론가들의 해석이 정답처럼 느껴지겠지만 그것은 참고사항에 불과합니다. 평문이나 미술사는 평론가와 미술사가가 작품을 보며 자문자답自問自答한 결과물입니다.

가령 미술사美術史가 감상에 도움을 주는 것은 분명하지만 미술사에는 한계가 있습니다. 미술의 변천사를 양식별이나 시대별로 정리하다 보니 한 시대를 수놓은 다양한 작품을 일일이 설명하지 못합니다. 각 시대의 작품들을 미술사가가 자신의 관점으로 설명하는 탓에 시각이 하나로 고정될 위험이 있고, 그것이 감상에 방해가 될 수도 있습니다. 그래서 한 평론가는 이렇게 말합니다.

현재 우리가 읽는 미술사 책들은 미술사가들의 특정한 관점에 의해 만들어진 하나의 의견에 지나지 않는다. 성경책을 어느 관

점에서 해석하느냐에 따라 수백, 수천 개의 종파가 생겨났듯이 미술사 역시도 어느 관점에서 기술하느냐에 따라 전혀 다른 미술사가 등장하게 된다. 그러므로 하나의 미술사는 쓰인 그대로 읽을 것이 아니라 항상 비판적으로 읽어야 하는 자세가 필요하다./또 하나, 미술사를 읽으면서 주의해야 할 사항이 있다. 미술사에 나오는 작품들만이 좋은 그림들이 아니라는 점이다. 미술사에 들어 있지 않아도 세상에는 좋은 그림들이 많다. (중략) 너무 미술사에 매달리다 보면 정작 좋은 그림을 놓쳐버리는 경우가 많다.

— 박우찬, 『화가의 눈을 알면 그림이 보인다』, 77쪽

그렇습니다. 내 해석이 그들과 다르다고 해서 작품을 그릇되게 이해하고 있는가 하면, 그것은 아닙니다. 감상에서 남의 말은 어디까지나 참고 대상입니다. 평론가의 세계관이 있듯이 감상자에겐 감상자의 세계관이 있습니다. 내 인생의 주인공은 나입니다. 의미를 찾기보다 스스로 의미를 구성하는 것이 중요합니다. 상황과 맥락에 따라 나의 관점으로 작품을 보고 현실을 구성하는 것, 그것이 곧 내 삶을 풍요롭게 사는 일이 아니던가요.

그림은 불립문자不立文字입니다. 유일하거나 완전한 해석이란 있을 수 없습니다. 작품에 대한 해석은 시대마다 사람마다 다릅니다. 작품은 오직 해석 속에서만 의미를 가질 수 있는 것인지도 모릅니다. 다양한 해석은 작품의 영생을 가능케 합니다. 이 말은 한 작품에 대한 완결된 해석이 있다면, 그것은 오히려 작품을 죽이는 일일 수도 있다는 뜻입니다. 해석

학에 따르면, 작품은 자신의 존재를 해석에 의존합니다. 작품의 의미는 처음부터 하나로 고정된 것이 아닙니다. 작품과 감상자는 서로 영향을 주고받는 쌍방적인 관계입니다. 작품은 감상자의 해석을 먹고 자랍니다.

내가 보는 그림이 바로 그 그림

아이돌 그룹 '방탄소년단'의 리더 RM이 유엔 총회에서 한 말도 자기 목소리로 자기 이야기를 하라는 것이었습니다.

> 여러분 모두에게 묻고 싶습니다. 당신의 이름은 무엇인가요? 무엇이 당신을 흥분시키고 심장을 뛰게 하나요? 여러분의 이야기를 들려주세요. 여러분들의 목소리를 듣고 싶습니다. 여러분이 가진 신념을 듣고 싶습니다. 여러분이 누구이든 어디에서 왔든, 피부색과 성 정체성이 어떻든 여러분에 대해 이야기하세요. 여러분의 이름과 목소리를 찾으세요.

감상이든 글쓰기든 '나로부터 시작하자'라는 건 내 삶에서 시작하고 내 이야기를 하자는 뜻입니다. 무색무취의 글이 아니라 색깔 있는 글을 쓰자는 뜻이기도 하고요.

천경자1924~2015의 작품 중에 「누가 울어 2」(1989)가 있습니다. 화면에 대각선으로 나체의 여자가 비스듬히 앉아 있고, 발치에 개가 한 마리 엎드려 있는 그림입니다. 미술사를 전공한 한 저자(박현정, 『혼자 가는 미술관』)는 이 그림에서 개에 주목합니다. 8년 전에 죽은 자신의 애견('대추')을 떠올린 것입니다. 또 여자가 깔고 있는 검은색 천은 양탄자로 느

낍니다. 역시나 대추와 함께 탔던 오토바이 때문입니다.

이 저자는 자신의 체험을 바탕으로 「누가 울어 2」를 감상합니다. 그림 속의 '개=대추', '양탄자=오토바이'가 겹칩니다. 그러고 보면 여자는 저자가 됩니다. 천경자는 서른다섯 마리의 뱀을 그린 「생태」(1951) 덕분에 '뱀의 화가'로 통하지만 저자는 이 그림을 본 뒤 '개의 화가'로 그를 기억합니다.

저는 저자와 달리 이 그림을 여자의 포즈를 중심으로 봤습니다. 서양미술사를 장식하는 비스듬한 포즈의 여성 누드들이 떠올라서입니다. 특히 발치에 강아지가 엎드려 자고 있는, 베첼리오 티치아노Vecellio Tiziano, 1490~1576의 「우르비노의 비너스」(1538년경)와 이를 재해석한 에두아르 마네Édouard Manet, 1832~83의 「올랭피아」(1865)가 그것입니다. 「올랭피아」의 발치에는 개 대신 검은 고양이가 배치되어 있습니다. 저는 미술사적인 지식을 바탕으로 「누가 울어 2」를 본 셈입니다. 이 저자 덕분에 그림 속의 개에 비로소 마음이 가기 시작했습니다.

찾아보면, 우리 주변에는 비록 미술 전공자는 아니지만 자기 시각으로 그림을 즐기는 이들이 한둘이 아닙니다. 파워블로거로 유명한 레스카페(본명 선동기)가 쓴 짧은 글을 보겠습니다. 영국 화가 해럴드 하비Harold Harvey, 1874~1941의 「물놀이하는 소년들」(1932)이 감상 대상입니다.

이 그림을 볼 때마다 떠오르는 생각이지만 바닷가 가장 잘 어울리는 대상은 어린아이입니다. 예측할 수 없는 변화무쌍함과 어디로도 갈 수 있는 자유로움이 서로 닮았습니다. 아이들 등 뒤로 길게 누운 그림자로 짐작건대 시간은 여름 오후입니다. 세

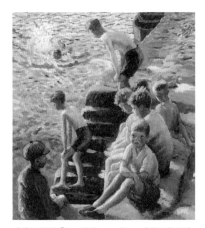

헤럴드 하비, 「물놀이하는 소년들」, 캔버스에 유채, 50.8×45.72cm, 1932

상의 모든 색깔이 가득한 바다에서 노는 아이들이 있는가 하면 젖은 몸을 말리기 위해 해바라기처럼 앉아 있는 아이들도 있습니다. 그런데 빤히 앞을 쳐다보는 아이의 표정에 걱정이 어렸습니다. 무슨 일인지 궁금해집니다. 얼굴을 보니 얼마나 신나게 놀았는지 잔뜩 햇빛에 익은 얼굴입니다. 복장으로 봐서는 이미 물놀이를 끝내고 집에 갈 준비를 했던 것 같은데 친구들과 앉아 노는 데 정신이 팔려 집에 가야 할 시간이 한참 지난 것이 이제야 생각난 모양입니다. / '큰일이다. 너무 놀았는데, 난 이제 죽었다.'

— 선동기, 『처음 만나는 그림』, 149쪽

그림자를 통해 그림 속의 시간대를 추정합니다. 한 아이의 표정에 감정을 이입해서 아이의 마음이 됩니다. 저자는 한 폭의 그림에 압축된 스토리를 드라마틱하게 복원합니다. 독자는 이를 통해 그림에 밀착할 수 있습니다.

저는 그림 속의 아이를 보며 물을 무서워하는 아들이 생각났습니다. 게다가 높은 곳에서 뛰어들어야 하니 친구들이 겁쟁이라고 놀릴까 봐 이러지도 저러지도 못하고 머뭇거리고 있을 아들이 떠올라 가슴이 짠

해졌습니다.

저자의 자유로운 감상에 힘입어 저 역시 이런 얘기를 털어놓을 수 있습니다. 만약 작품감상이 어렵게 느껴진다면, 그림에 사적인 체험을 겹쳐 감상하는 것도 요령입니다. 중요한 것은 작가의 의도나 평론가의 해석이 아닙니다. 내 시각이고 내 느낌입니다. 내가 보고 느끼고 있는 것이 바로 그 그림이기 때문입니다.

미술감상이 머리에서 가슴으로 향하는 데에 오랜 시간이 걸렸습니다. 지금도 머리에서 가슴으로, 끊임없이 하산하고 있습니다. 작품감상과 글쓰기로 자신의 경험과 감정과 생각, 취향 따위를 드러내는 사람들이 많아졌으면 합니다.

작품의 의미는
어디에 있을까

의미는 작품에 주어지는 것일까요? 아니면 구성되고 생성되는 것일까요?

일반적으로, 작가가 자신의 의도를 표현한 것이 작품이라고 생각합니다. 또 감상은 작품에 숨은 작가의 의도를 찾아내는 것이라 여깁니다. 작품의 의미를 읽어낸다고도 말합니다. 이런 통념은 콘크리트 건물처럼 공고합니다. 누구도 선뜻 이의를 제기하지 않습니다. 그래서 사람들은 마치 '숨은그림 찾기' 하듯이 작가의 의도나 작품의 의미 찾기(숨은 의도 찾기)에 집중합니다. 어떻게 이런 통념이 우리에게 내면화되었을까요?

작품의 '숨은' 의미 찾기

예술계에는 작품을 감상할 때 사용하는 관점이 있습니다. '내재적 관점'과 '외재적 관점'이 그것입니다. 내재적 관점은 작품의 형식을 이해하

는 방법입니다. 외재적 관점은 작품 외적인 요소로 작품을 이해하는 방법을 말합니다. 대다수 사람이 공교육에서 배운 감상법입니다.

내재적 관점은 작품의 형식을 보기 때문에, 작가의 의도나 사회적·시대적 맥락 같은 비형식적인 요소를 배제합니다. 또 작품의 창작과정에서 개입하는 일상의 사물이나 사건, 정서적 체험 등의 관계를 끊어버립니다. 표현하는 내용이 아니라 그것을 제시하는 방식(형식)에 주목하는 것이죠. 일상이나 삶은 도외시한 채 선이나 색채, 구조 등 작품의 형식적인 요소와 효과만 중시하는 형식주의 이론이 여기에 해당합니다.

반면에 외재적 관점은 작품 바깥의 요소를 통해서 작품을 들여다봅니다. 여기에는 작품 외적인 요소에 따라 세 가지 관점이 있습니다. 작가가 중심인 '표현론적 관점'과 현실이 중심인 '반영론적 관점', 그리고 독자가 중심인 '수용론적 관점'입니다. 수용론적 관점은 '효용론적 관점'이라고도 합니다.

표현론적 관점은 작가가 무엇을 표현하고자 했는지에 역점을 둡니다. 자신이 성장한 환경이나 활동 시기, 예술관, 인생관 등을 작가가 작품에 표현한 것으로 봅니다. 이는 작품을 창작한 작가의 의도를 묻는 감상법으로, 일명 의도주의 감상법이 됩니다. 반영론적 관점은 작품이 현실을 반영한다는 점에서 작품에 어떤 사회적 시대적 상황이 반영되었는지를 봅니다. 작품을 사회의 산물로 보는 맥락주의 비평이 여기에 해당합니다. 그리고 수용론적 관점은 작품과 독자와의 관계를 중시하는 관점으로, 독자에게 작품이 어떻게 수용되는지에 주목합니다. 학교 교과서에서는 작품을 통해 어떤 교훈을 얻고, 어떤 영향을 받아야 하는지에 중점을 두죠. 이를 확장하면, 감상자의 예술적 감수성으로 작품을 감상

1. 감상, 이제는 쓰기다

하는 인상주의 감상이 됩니다.

앞의 두 관점은 독자(수용자)가 수동적이라면, 수용론적 관점에서는 수용의 주체인 독자가 능동적인 참여자가 됩니다. 작품해석은 수용자의 태도에 따라 다양하게 나타날 수 있습니다. 작품의 의미가 수용자의 해석에 달린 것이죠. 작품은 하나지만 해석은 독자의 수만큼 다양한 빛깔을 띨 수 있습니다.

교육현장에서 주입하는 내재적·외재적 관점의 한편에는 그늘이 있습니다.

먼저, 학습의 방점이 외재적 관점에서 표현론적 관점과 반영론적 관점에 찍히는 탓에, 수용론적인 관점은 상대적으로 소외됩니다. 왜 그럴까요? 표현론적 관점과 반영론적 관점은 작품과 관련이 깊지만 수용론적 관점은 작품과 직접적인 관련이 없기 때문이 아닐까요? 순수하게 감상이라는 측면에서 보면, 표현론적 관점과 반영론적 관점에는 주관적인 감상이 끼어들 여지가 적습니다. 그래서 감상자는 자신과 무관한 세계로 작품(문학·미술 등)을 대하고, 작품 안에 어떤 의미가 숨겨져 있다는 생각을 내면화합니다. 그 순간, 작품은 즐거운 감상의 대상이기를 그치고 공부해야 할 골칫거리로 전락합니다. 학생들은 감상 훈련도 제대로 받지 못한 채 현실에서 '교과서 밖의 작품'을 만나야 합니다. 교과서 안에서 정답 찾기에 골몰하다가 서점이나 미술관 등지에서 정답 없는 작품을 감상해야 하니 얼마나 당황스럽겠습니까!

이와 관련하여, 자꾸만 곱씹게 되는 말이 있습니다. '아는 만큼 보인다.' 미술사학자 유홍준에 의해 유명해진 말입니다. 원래는 조선시대 정조 때의 문인 저암著菴 유한준兪漢雋, 1732~1811이 "사랑하면 알게 되고, 알게

되면 보이나니, 그때 보이는 것은 이전과 같지 않더라"고 한 말을 새롭게 해석한 것이지요.

저는 이 말을 즐겨 쓰다가 어느 순간 목에 걸린 생선 가시처럼 불편했습니다. 분명 아는 만큼 보이는 것은 사실입니다. 그런데 이 말의 부정적인 면이 마음에 걸렸습니다. 우리가 '아는 만큼' 운운할 때, 무의식적으로 작품을 감상하려면 '알아야 한다'는 점을 우위에 둡니다. 작품을 보고 느끼기도 전에, 그 작품에 관한 배경지식을 찾게 되고, 그것에 따라 작품을 보게 됩니다. 주체적인 감상이 아니라 지식이 시키는 대로, 정보를 머릿속으로 재생하며 작품을 확인하는 수동적인 위치에 섭니다. 표현론적 관점과 반영론적 관점 같은, 공교육이 가르치는 관점이 바로 '아는 만큼'입니다. 감상의 안목을 길러주고자 하는 교육목표와 달리 작품감상이 이성적인 공부가 되었습니다. 감각이나 감성은 부차적이 됩니다. 또 이를 방치한 채 졸업합니다. 그래서 교과서 밖에 있는, '아는 만큼'이 미치지 않는 작품들을 마주하면 난감해집니다. 이런 현실에서 새삼 마음이 가는 말이 '느끼는 만큼 보인다'입니다.

우리에게 필요한 것은 먼저 느끼는 일이 아닐까요? 작품감상의 미덕이 있다면, 작품을 보고 느끼는 과정에서 맛보는 감동이고, 그로 인한 삶의 활력일 겁니다.

'아는 만큼'이 좌뇌를 사용한다면, '느끼는 만큼'은 우뇌에 호소합니다. '아는 만큼'이 머리로 이해하는 것이라면, '느끼는 만큼'은 가슴으로 받아들이는 것입니다. 물론 '아는 만큼'을 통해 이해한 바가 느낌을 강화하거나 느낌으로 전환되기도 합니다. 두 가지 중 어느 것이 낫다고 할 수는 없습니다. 그럼에도 '느끼는 만큼'에 방점을 찍는 것은 '아는 만큼

중심주의'에서 소외된 느낌을 회복하여 작품감상에 활기를 얻자는 뜻입니다. 따라서 저는 '아는 만큼' 이전에 '느끼는 만큼 보인다'를 실천할 필요가 있다고 봅니다. 우선 작품을 보고 느끼고, 그다음에 지식으로 보완하면 됩니다. 그러면 더 입체적인 감상을 할 수 있습니다. 즉 느끼는 만큼 관심이 가고, 그러면 더 알고 싶고, 알게 된 만큼 더 좋아지는 선순환 구조가 이뤄집니다. 가장 이상적인 감상은 '느끼는 만큼'과 '아는 만큼'이 서로 보완하며 동행하는 겁니다. 그러면 작품감상이 좌뇌와 우뇌의 날개로 날게 되지 않을까 싶습니다.

또 다른 그늘은 표현론적 관점과 반영론적 관점이 수용자의 생산적인 작품감상을 가로막는, 의도치 않은 방해물로 작용하기도 한다는 점입니다. 작가의 생애와 작품의 시대 배경이 감상의 중심이 되면, 작품은 내부에 의미를 꼬불쳐 둔 세계일 뿐입니다. 그러면 수용자는 무의식적으로, 작품에 숨겨두었을 것 같은 작가의 의도와 의미 찾기에 몰두하게 됩니다.

하지만 그것이 찾아지던가요? 아니 그 전에, 작가가 의도한 대로 표현하는 것이 가능할까요? 작가도 사회·역사적 존재인 이상 작품을 완전히 통제하지 못합니다. 작품은 작업과정에서 의도와 다르게 나타나는 경우가 비일비재합니다.

그래서 일그러진 인물 초상으로 유명한 작가 프랜시스 베이컨Francis Bacon, 1909~92은 자신도 결과를 알 수 없다며, 작업과정의 흐름에 작품을 맡긴다고 합니다. 처음에 생각한 의도가 있기는 하지만 작업과정에서 다른 표현이 나올 수 있다는 겁니다. 무의식적인 면이 작품에 많이 개입하기 때문에, 최종 결과물이 어떤 모양일지 작가조차도 장담하지 못합

니다. 소설가들도 같은 말을 합니다. 글을 쓸 때, 전체 윤곽을 어렴풋이 그려놔도 실제로 어떤 결과가 나올지 자신도 모른다고 합니다. 이런 현실은 작품이 의도의 구현물일 것이라는 통념을 흔듭니다. 그러므로 의도 찾기에 신경 쓰다 보면, 정작 작품을 보는 자신의 감정은 돌보지 않는 일이 벌어집니다.

내가 행사하는 감상주권

사실 이들 전문적인 감상법은 일반인이 미술을 향유하는 방식과는 거리가 있습니다. 왜냐하면 일반인은 미술을 목적이 아닌 삶의 재료로 사용하기 때문입니다.

내재적 관점과 표현론적·반영론적 관점 속에 감상자의 자리는 없습니다. 작품이 감상자의 삶 속으로 들어오지 않습니다. 작품은 감상자와 무관한 존재로 '저만치' 있을 뿐입니다.

지금까지 외재적 관점이 표현론적 관점 → 반영론적 관점 → 수용론적 관점 순으로 설명되었다면, 이 순서를 재구성할 필요가 있습니다.

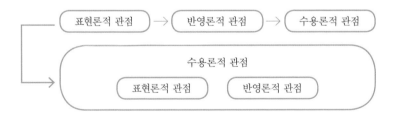

오랫동안 외재적 관점의 말석末席을 차지했던 수용론적 관점을 상석上席에 올리고, 표현론적 관점과 반영론적 관점을 감상 자료로 활용하는 것

　　　　　　　　　　　　　　　1. 감상, 이제는 쓰기다

입니다. 순서 하나 바꾸는 게 무슨 큰 의미가 있을까 싶지만, 결코 사소한 문제가 아닙니다. 이는 감상 주체인 감상자의 주관적인 감상을 우선하고, 여기에 작가의 의도와 시대적인 배경 등을 플러스해서 감상 효과를 극대화하는 전략입니다. 또 이는 '아는 만큼 보인다'에서 '느끼는 만큼 보인다'로 관점을 전환하는 전략이기도 합니다.

이런 재구성은 희망적입니다. 수용론적 관점을 확장하면, 감상자 자신을 위한 감상이 됩니다. 표현론적 관점과 반영론적 관점을 감상의 보조자료로 십분 사용할 수 있습니다. '예술을 위한 예술' 감상이 아니라 내 체험과 생각과 감정에 우선권을 주는, 감상자에 의해 의미가 구성되고 생성되는 삶을 위한 감상의 길이 열립니다. 그래서 이런 말도 가능합니다.

> 그림을 단지 학술적인 분석의 대상으로서가 아니라 나와 비슷한 삶을 산 또 다른 누군가의 라이프스토리로 받아들일 때, 나와 전혀 무관해 보이던 그림이 갑자기 내 삶에 들어오는 것을 느낄 수 있다.
>
> — 조정욱, 『그림이 내게 말을 걸어왔다』, 6쪽

지금까지 작품해석에 대한 몇 가지 고정관념을 살펴보고, 관점의 재구성을 통해 작품의 의미는 감상자가 구성한다는 점을 암시했습니다. 다음에는 감상자가 능동적으로 구성하는 작품의 의미에 관해 살펴보겠습니다.

작품에
정답은 없다

의미를 찾을 것인가,

　　　　　　의미를 지을 것인가

　작품에 정답이 있을까요? 즉 정해진 답, 유일무이한 답이 있을까요? 없습니다. 그때그때 구성되는 수많은 답이 있을 뿐입니다. 역사·지리·사회·경제·윤리·철학 등의 인문사회과학이 그렇듯, 미술은 정답을 요구하는 정밀과학이 아닙니다. 작품에 정답이 없는 것처럼 감상에도 정답은 없습니다.

　야수파의 거장 앙리 마티스Henri Matisse, 1869~1954의 작품 중에 「모로코 사람들」(1915~16)이 있습니다. 이 작품은 동방에 대한 동경으로, 두 차례(1911, 1912)나 다녀온 모로코 여행의 결실입니다. 여행을 갔다 오고 몇 년 후에 그린 탓인지, 작품에는 모로코의 추억이 추상적인 형태에 가깝게 단순화되어 있습니다. 엄격한 구성과 야수파다운 색채로 조율된 화면은 평면적이면서 장식적일 뿐, 무엇을 그린 것인지는 선뜻 알 수가 없습니다. 미술 전문가들도 그런 모양입니다. 특히 이 작품은 특정

　　　　　　　　　　　　　　　1. 감상, 이제는 쓰기다

앙리 마티스, 「모로코 사람들」, 캔버스에 유채, 181.3×279.4cm, 1915~16, 뉴욕 현대미술관 소장

부분에 대한 다양한 해석으로 주목됩니다.

우선, 화면 왼쪽 위에 배치된 회색 형태는 테라스에서 본 이슬람사원이고, 테라스 난간에 배치된 네 개의 원(파란색 바탕에 흰 줄무늬가 있는)은 남방의 식물을 표현한 것 같다는 데는 모두 이견이 없습니다. 문제는 아래쪽에 있습니다.

흰 선으로 구획한 네모난 타일 위에 황색의 원과 녹색 모양이 그려져 있는데, 이것이 무엇인지에 대한 견해는 다양합니다. 지금까지는 나온 견해는 크게 세 가지입니다.

첫 번째는 이 사각형 타일을 깐 바닥에 이마를 붙이고 기도하는 모로코 사람들의 모습이라는 견해(가스통 딜, 아녜스 앙베르)입니다. 그러니까 황색의 원은 터번을 두른 아랍인의 머리이고, 녹색은 아랍 특유의

민소매 옷이라는 겁니다. 설득력 있는 해석이 아닐 수 없습니다.

이와 다른 견해도 있습니다. 뉴욕 현대미술관MoMA의 초대 관장 앨프리드 바Alfred Barr, 1902~81는 '기도하는 모로코 사람들'을 네 개의 노란 멜론으로 봅니다. "포석鋪石 위에 커다란 푸른 잎사귀가 쌓여 있고 네 개의 노란 멜론이 놓여 있다." 이 시각도 설득력 있기는 마찬가지입니다. 이에 따라 황색의 원들이 멜론처럼 보입니다.

반면에, 일본의 미술사가 다카시나 슈지는 그것이 모로코 사람들인지 멜론인지를 논하는 것은 소용이 없다고 합니다. 작업을 시작하는 단계에서는 명확한 이미지가 있었겠지만 마무리한 작품에서는 추상적으로 승화되었으므로, 당시 '춤' 시리즈 같은 작품의 경향, 즉 원형의 반복과 형태의 리듬에 비춰서 해석하는 것이 타당하다고 합니다.

> 멜론, 혹은 모로코 사람의 머리로 생각된 그 황색의 원형은 오른쪽에 있는 등을 돌리고 앉아 있는 인물의 머리와 호응하고, 나아가 뒤편의 파란 꽃과 이슬람사원의 둥근 지붕과 어우러지면서 화면에 부드러운 리듬을 자아내고 있다. 이 화면에서 가장 중요한 것은 그 점이다. 그리고 이 원은 멜론이나 아랍사람의 머리이기에 앞서, 우선 화면의 구성 요소가 되는 기하학석 형태이다.
>
> —다카시나 슈지, 『최초의 현대 화가들』, 47~48쪽

동일한 소재를 두고도, 이처럼 견해가 제각각입니다. 앞으로도 얼마든지 다른 견해가 나올 수 있습니다. 제가 말하고자 하는 바는 작품에는 단서만 있지 정답은 없다는 겁니다. 작가가 숨겨둔 의미 같은 것도

부재합니다. 단서를 보는 각자의 시각이 있을 뿐입니다.

찾는 의미와 짓는 의미

그래서일까요? 지금도 왕성하게 활동 중인 작가 홍명섭1948~ 은 작가의 의도가 작품에 표현될 것이라는 무의식적인 믿음의 허상을 직시합니다.

"그림에서 표현이란 무수한 경우 수의 우발점들을 발생시키는 과정이자 장치"이기도 한 탓에, 의도된 것이 표현된 것이 아니라 표현된 것이 의도된 것으로 드러난다는 겁니다. 역설적입니다. "왜냐하면 그림을 직접 그려보면 내 뜻과 달리, 역시 그림으로 '표현된' 것만이 '표현하려고 했던' 것이 된다고 보기 때문"입니다. 작업과정에는 예측불허의 우연이 무수히 개입하므로, 더 이상 표현 주체인 작가가 표현의 절대적인 기준이 될 수는 없다는 것입니다.

작품 속의 의미를 읽어낸다는 말도 의혹에서 자유롭지 않습니다. 이 말은 작가의 의도가 작품에 들어 있으리라는 생각에서 나왔습니다. 대부분의 사람이 이런 생각을 따릅니다. 홍명섭의 생각은 다릅니다. "내가 만나는 의미의 세계조차 내가 (이미) 투영한 의미일 뿐이지, 대상에 고유하게 내재해 있는 의미는 아닌 것"(홍명섭, 『현대철학의 예술적 사용』, 303쪽)이라고 합니다. 이런 진술은 의미가 작품에 내재해 있다고 보는 통념을 해체합니다. 통념의 실체를 고발한 홍명섭은 '내부고발자'인 셈입니다.

이로써 감상자는 자신의 고유한 감상주권을 재확인합니다. 이제 감상은 감상자가 작품을 어떻게 '사용'하는가의 문제가 됩니다. 또 그 '효과'를 어떻게 즐길 것인가 하는 문제가 중요해집니다. 의미는 더 이상 작품

속에 있지 않습니다. 작품은 다양한 요소의 집합체입니다. 진정한 의미 같은 것은 존재하지 않습니다. 이질적인 요소의 집합체이기는 감상자도 매한가지입니다. 감상자는 살아온 환경, 교육, 경험, 생각이 서로 다릅니다. 작품의 의미를 다르게 해석할 수밖에 없습니다. 의미는 작품과 감상자 사이에서 생깁니다. 감상을 통해, 거꾸로 의미가 생성되고 구성됩니다. 사람들이 축구공으로 운동(사용)을 해서 건강에 효과를 보듯이, 전시회나 작품도 마음껏 사용하여 효과를 누리면 됩니다.

　이런 생각은 도처에 있습니다. '대화 중심 미술감상법'도 같은 이야기를 합니다. 미국의 미술교육자 아멜리아 아레나스Amelia Arenas가 주창한 대화 중심 미술감상은 말 그대로 대화로 감상을 이끄는 것을 일컫습니다. 이 감상법 역시 감상교육의 문제로 의미 찾기를 지적합니다. 전통적인 감상교육에서는 작품에는 작가가 담아둔 의미가 가득하다고 봅니다. 교육자는 이에 근거해서 가르칩니다. 아레나스는 이런 감상교육에 제동을 겁니다. 의미 내재적인 관점으로 작품을 감상하면 의미를 잃는 탓에, 이런 작품관은 폐기하자고 합니다. 작품의 의미와 가치는 보는 행위를 통해 생성되는 만큼 중요한 것은 작품과 감상자의 관계라는 겁니다. 작가의 의도와 감상자 느낌의 합치 여부는 신경 쓰지 말라는 거죠. 그리고 감상자가 생산한 해석과 가치판단 역시 독자적인 가치가 있다고 합니다.

　같은 맥락에서, 다음 말도 감상자에게 용기와 희망을 줍니다.

　　그림을 처음 감상하는 가장 좋은 방법은 아무런 선입견 없이, 이미 머릿속에 들어 있는 지식 없이 그저 내 눈으로, 내 마음으로 바라보는 것일 게다. 평론을 포함한 대부분의 지식은 온전한 작

품감상의 장애가 되기 일쑤이기 때문이다. 그렇게 보고 난 다음에 지식의 힘을 빌려 다시 보는 것이 가장 풍성한 감상방법이 될 것이다. 내가 본 느낌이 틀린 게 아닐까 싶은 두려움 따월랑 접어두는 편이 나으리라.

—츠베탕 토도로프, 『일상 예찬』, '옮긴이의 말'에서

선입견 없이 자기 마음대로 보고, 그다음에 그림과 관련된 각종 지식을 빌려 다시 보라고 합니다. 감동의 빛깔과 향기는 감상자마다 다르기 때문입니다.

감상자의 권리 찾기라는 점에서 구성주의Constructivism 관점도 귀 기울일 만합니다. 교육학의 구성주의 학습이론에 따르면, 구성construct이란 학습자 개인이 외부 세계와 상호작용하며 지식을 획득하고 스스로 의미를 부여하는 것을 말합니다. 전통적으로 교육은 학습자가 배워야 하는 절대 진리가 외부 세계에 있어서, 이를 교사가 배워서 학습자에게 전수하는 것이 목표였습니다. 반면에 구성주의는 교육의 목표를 지식 자체가 아니라 지식을 구성하는 과정에 둡니다. 지식의 절대성과 객관성보다 학습자 스스로 자신의 경험을 바탕으로 지식과 의미를 구성해 가는 과정이 중요하다고 본 겁니다. 학습자를 수동적인 수용자가 아니라 능동적인 창조자로 만드는 것이죠. 이 관점은 작품감상에도 빛을 줍니다. 감상자가 자기 경험을 통해 스스로 의미를 부여하게 합니다.

'작가들의 작가' 마르셀 뒤샹Marcel Duchamp, 1887~1968은 「창조적 행위」에서 이렇게 말합니다.

> 대체로 창조적 행위는 예술가 혼자서 수행하는 게 아니다. 관객
> 은 작품의 내적 조건들을 해독하고 해석함으로써 작품이 바깥
> 세상과 접촉할 수 있도록 해주고, 이 과정을 통해 창조적 행위에
> 자기만의 기여를 하게 된다.
>
> ─매슈 애프런 외 지음, 『마르셀 뒤샹』, 180쪽

왜냐하면 예술가는 영매靈媒 같은 존재이지만 정작 자신이 무엇을 왜 하는지 의식하지 못하기 때문입니다. 즉 자신이 표현하고자 의도했던 것과 실제로 표현한 것 사이의 차이를 인지하지 못한다는 것이죠. 따라서 뒤샹은 작품에 대한 판단도 예술가가 아니라 감상자에게 달렸다고 봅니다.

현상학에서도 같은 이야기를 합니다. 홍명섭에 따르면, 현상학에서 "의미란 '인간이 대상에서 읽어내는 그 무엇'이라고 봅니다. '의미라는 것은 주체와 상관없는 객관적인 대상이 아니라 반드시 이 주체가 세계에서 읽어내는 그 무엇'이라는 거죠. '현상학에 따르면 의미란 반드시 주체 상관적이고, 대상과 주체가 맞물려 있는 경험 차원에서만 성립하는 것'으로, 소위 당시 과학적인 태도와는 대조적인 사유를 했던 것이죠"(홍명섭, 『현대철학의 예술적 사용』, 306~307쪽).

여기서 주체를 감상자라고 할 수 있겠죠. 이런 관점들은 한결같이 '작품감상=정답 찾기 혹은 의미 찾기'의 통념을 파괴합니다. 동시에, 작품의 의미는 작가에 의해 주어지는 것이 아니라 감상자가 구성하는 것임을 깊이 일깨워 줍니다.

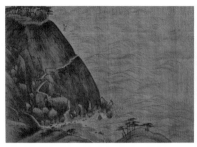

정선, 「옹천」, 비단에 엷은색, 26.6×37.7cm, 1711, 국립중앙박물관 소장　　부분도

말馬도 맞고, 당나귀도 맞고

한 저자의 이야기가 생각납니다.

국립중앙박물관에서 만난 어느 편집자와 옛 그림을 감상하면서 생긴 일화입니다. 문제의 작품은 겸재謙齋 정선鄭敾, 1676~1759이 제작한 「옹천甕遷」입니다. 바닷가를 유람하는 선비들을 그린 그림인데, 여기에 재미있는 광경이 펼쳐집니다. 동행하던 동물이 달아났는지, 이를 쫓아가는 인물과 모퉁이를 돌고 있는 동물의 뒷모습이 작게 그려져 있습니다. 저자는 선비들이 타던 동물이니 당연히 말이겠거니 하고 가볍게 언급합니다. 그런데 편집자는 이견을 제시합니다. 그 동물이 말이 아니라 분명 당나귀라는 겁니다.

　꼬리를 바짝 세우는 것으로 봐서 지금 당나귀가 심통이 나서 자기 마음대로 뛰어가 버린 거예요. 저 뒤에 당나귀를 놓친 사람이 허겁지겁 뒤쫓아 가잖아요. 말은 아무리 화가 나도 절대로 혼자 가버리지는 않아요. 당나귀라는 동물이 평소에는 아주 순하

고 얌전하지만 한번 성질이 나면 통제가 안 되는 것이 특징이거
든요.

—조정육, 『좋은 생각 좋은 그림』, 44~46쪽

알고 보니, 편집자는 '당나귀 마니아'였습니다. 은퇴하면 시골에 내려
가서 당나귀 한 마리를 기르며 살고 싶다고 할 정도로 당나귀에 밝았
습니다. 저자는 그녀 덕분에 이 그림을 더 자세히 볼 수 있었다며, 이렇
게 말합니다.

그녀가 아니었더라면 별 의미 없이 바라보았을 작품이다. 그림을
바라보며 의미를 부여하는 동안 정선의 작품이 머릿속에 확실하
게 각인되었다. (중략) 그림도, 사람에 대한 관심도 자신이 마음
을 주는 만큼 보이는 것 같다.

—조정육, 같은 책, 48쪽

미술 전문가라고 그림에 표현된 것을 모두 아는 것은 아닙니다. 앞에
서 소개한 마티스의 「모로코 사람들」에 대한 해석처럼 미술 전문가도
자기 관점으로 작품을 볼(해석) 뿐입니다. 누구나 자신이 알고 생각한
만큼 그림을 봅니다. 「옹천」만 해도 당나귀 마니아가 당나귀를 보는 것
처럼 길 전문가라면 그림 속의 길을, 바닷가가 고향인 사람이라면 물결
이 넘실거리는 바다에 주목했을 것입니다.

또한 '저자의 죽음'을 선언한 바르트나 의미를 구성하거나 재구성

1. 감상, 이제는 쓰기다

하려는 태도에 회의를 품는 데리다^{Jacques Derrida}의 입장을 고려한다면, 작품의 감상기술이나 작품에서 어떤 의미를 읽어내려는 태도 자체가 '무의미'한 것이다. 이러한 주장은 역설적으로 '텍스트의 권위'에 대한 부정이자 '무한한 유희적 감상의 권리'에 대한 선언이다. '자유롭게 느끼는 대로 감상하세요'라는 얘기다. 결국 가장 중요한 것은 스스로 '나만의 감상비법'을 만들어가는 것이다.

<div align="right">—이하준, 『철학이 말하는 예술의 모든 것』, 138~139쪽</div>

작품은 이질적인 요소들이 공존하는 공간입니다. 의미는 원래의 맥락이나 작가의 의도와 상관없이 감상자의 처지와 세계관에 달렸습니다. 작가의 손을 떠난 작품은 그것이 놓인 맥락과 감상자에 의해 신생합니다. 의미는 각자 부여합니다. 그 저자도 맞고, 편집자도 맞습니다. 그 동물은 말이기도 하고, 당나귀이기도 합니다.

홍명섭은 어느 기자가 작품이 어렵다고 하자 이렇게 답합니다.

내 작품에 대해 나도 궁금하다. (중략) 나의 매력을 내가 모르듯이 내 작품을 내가 다 아는 것은 아니다. 나는 단지 작품이 만들어지는 근원을 말할 뿐이다. 작품의 매력은 관람자가 찾아야 한다.

<div align="right">—황인옥, 「을갤러리, 7월 11일까지 홍명섭 '토폴로지컬 레벨' 전」, 『대구신문』, 2020. 6. 26</div>

미술 글쓰기,
글로 번역하는
그림 이야기

공간예술(미술)을
시간예술(글)로 옮기기

　미술은 미술이고, 글은 글입니다. 미술에 관한 글을 쓰기 위해서는 미술과 글의 차이부터 알 필요가 있습니다. 미술은 비언어적 예술입니다. 미술은 언어가 침묵하는 곳에서 시작합니다. 언어와 분리되어 성장한 만큼 말이나 개념으로 표현할 수 없는 어떤 느낌을 형상으로 보여 줍니다. 말과 개념으로 표현할 수 있다면 굳이 그림을 그릴 필요가 없겠지요. 언어가 끝나는 곳, 언어가 닿지 않는 곳, 그곳에 미술이 자리합니다. 그래서 그림을 보면 느낌은 있되, 이해가 쉽지 않은 경우가 있습니다. 느낌이 감성의 영역이라면, 이해는 이성의 영역입니다. 이해는 언어를 바탕으로 합니다. 미술은 감성적인 면이 강합니다. (물론 '근대' 이전의 미술과는 다른, 현대적인 감각과 인식으로 무장한 '현대미술'은 이성의 힘을 빌려야 이해 가능한 면이 있습니다.) 비언어적인 정서와 느낌, 생각을 눈앞에 이미

지로 보여 준다는 점에서 그렇습니다. 미술은 먼저, 보는 사람의 기슴과 교감합니다.

공간적인 세계를 시간적으로 옮겨야

미술 글쓰기는 이미지와, 자신의 감정과 생각을 언어로 묘사하는 일입니다. 조형기호를 언어기호로 바꾸기가 됩니다. 이 일이 어렵게 느껴지는 것은 무엇보다 장르의 차이에서 비롯합니다.

예술 장르의 분류법 중에 가장 보편적인 방법이 회화·조각·건축을 공간예술로, 문학·음악·연극을 시간예술로 구분하는 것입니다.

이러한 구분은 독일의 극작가이자 비평가인 고트홀트 에프라임 레싱 Gotthold Ephraim Lessing, 1729~81이 제시하였습니다. 그는 미술과 문학의 한계를 명백히 한『라오콘』(1766)에서 미술과 문학을 시간과 공간이라는 두 가지 철학 범주로 환원했습니다. 즉 미술은 공간에 기반을 둔 예술이고, 문학은 시간에 기반을 둔 예술이라며, 문학과 미술을 명확히 구분한 것입니다. 여기서 미술은 조형미술 일반을 가리킵니다.

오늘날 모두가 동의하는 이러한 시·공간 예술의 구분은 작가가 표현하고자 한 바가 어떻게 구성되어 드러나 있는가를 따릅니다. 그래서 시간이 응축된, 공간을 통해 총체적인 세계를 보여 주는 공간예술은 사건의 한 장면이 색과 형태를 통해 화면에 동시적으로 한꺼번에 드러나고, 시간예술은 사건이 시간의 경과에 따라 순차적으로 제시됩니다.

미술 글쓰기는 시간이 응축된 공간적인 세계를 시간적으로 번역해서 서술합니다. 작품을 공간에서 시간으로 전환하는 일인 만큼 시간의 흐름을 따라 내용이 펼쳐집니다. 따라서 작품의 내용이나 특질을 언어로

기술한 이야기는 글이라는 물리적 시간 속에 존재합니다. 독자는 전체 의미를 파악하기 위해 상상으로, 시간을 공간으로 전환합니다. 반면에 조형예술인 그림은 공간적입니다. 한 공간 안에 모든 것이 들어 있습니다. 보는 순간 한눈에 전체가 다가옵니다. 이때 감상자는 형언할 수 없는 어떤 느낌을 받습니다. 이 느낌의 진동(감동)은 언어 이전의 상태입니다. 김춘수의 시 「꽃」의 시구처럼 그것은 '꽃'이 되기 전의 '몸짓'처럼 미정형의 덩어리입니다.

미술 글쓰기는 이러한 공간적인 이미지와 자신의 느낌을 시간적으로 옮깁니다. 그래서 쉽지 않습니다. 왼쪽에서 오른쪽으로, 위에서 아래로 펼쳐지는 글은 시간에 따라 차례로 한 문장씩 써나갑니다. 이때 필요한 것은 무엇일까요? 전략입니다. 자신의 감동을 살리기 위해서는 효과적인 전략이 필요합니다. '설계'라고 해도 됩니다. 무엇을 먼저 보여 주고, 무엇을 뒤에 보여 줄 것인지 순서를 정해야 합니다. 또 무엇에 어느 정도로 비중을 둘 것인지, 즉 무엇을 자세히 쓰고, 무엇을 요약하고 넘어갈 것인지 정하는 것도 중요합니다. 분량이 많을수록 중요성은 높아지기 마련입니다. 이렇게 내용의 선후, 묘사의 강약 같은 전략을 구사해야 감동을 효과적으로 전할 수 있습니다.

조선 후기 진경산수화의 대가인 징신의 작품에 「박연폭포」(1750년대)가 있습니다. 송도(지금의 개성)에 있는 박연폭포를 그렸다고 합니다. 육중한 암벽 사이로 쏟아지는 폭포수가 장쾌한 감동을 선사하는 걸작입니다. 그런데 실제의 박연폭포는 이 그림에 비해 소박한 느낌을 줍니다. 왜 그럴까요. 「박연폭포」는 실경實景에서 받은 감동을 극화했기 때문입니다. 진경산수가 그렇습니다. 실제 경물을 보고 즉석에서 사생한 뒤, 그것

을 바탕으로 그리지 않았습니다. 가슴에 담아둔 경물을 띠올리며, 자신의 감동에 따라 선택과 배치, 과장과 생략을 했습니다. 그래서 진짜보다더 진짜 같은 박연폭포가 태어났습니다. 우렁찬 폭포수에 귀가 먹먹할지경입니다.

자료의 선택과 구성

그림이 이러할진대, 그림을 번역한 글에서도 모든 요소를 보여 줄 수는 없습니다. 글은 순서대로 전개됩니다. 전체를 고르게 보여 주면, 지루하고 산만해집니다. 몇몇 인상적인 요소에 집중하는 편이 효과적입니다. 자신의 느낌과 생각에 맞는 요소를 선별하여, 감동에 집중해야 효과를볼 수 있습니다.

글쓰기가 막막하다면 처음부터 구성에 집착하지 않는 게 좋습니다. 우선 작품을 보며 떠오르는 대로 느낌을 메모합니다. 그런 다음, 나열한메모 중에서 같은 내용끼리 묶습니다. 두세 개 정도면 됩니다. 그렇게묶은 요소에 집중하면 일단 막막함에서 벗어날 수 있습니다.

「박연폭포」를 보면, 폭포가 시원하다, 물줄기가 길고 힘차다, 카리스마넘치는 암벽이 폭포수 좌우에 장승처럼 서 있다, 폭포소리까지 그렸다, 폭포 아래위에 바가지처럼 생긴 둥근 바위가 있다, 화면 오른쪽 상단에집이 보인다, 아래쪽에 선비 두 명과 시동이 폭포를 구경하고 있다, 옆에는 정자가 있다 식으로 메모할 수 있습니다. 이들을 모두 쓰면 어떻게될까요? 차린 음식은 많은데 정작 먹을 게 없어집니다. 글의 범위를 좁혀야 합니다. 인상적인 요소 세 가지만 꼽아보겠습니다(2장에서 소개할, 3개의 키워드로 하는 글쓰기가 됩니다).

먼저 폭포수, 육중한 암벽, 그리고 구경꾼이 눈에 띕니다. 이들의 공통된 요소는 무엇일까요. 척 보기에는 폭포 구경입니다만 조금 추상적으로 보면 시원한 폭포 이미지가 됩니다. 이를 질문형식으로 바꾸면, '「박연폭포」가 시원한 느낌을 주는 이유는 무엇 때문일까?'가 됩니다. 이 질문을 화두 삼아 세 요소를 확장해 봅니다. (곧 단락 만들기가 됩니다!)

정선, 「박연폭포」, 종이에 수묵, 119.7×52.2cm, 1750년대, 개인 소장

1) 폭포수: 실제 박연폭포는 이 그림과 차이가 있다. 그림이 박연폭포를 그린 게 맞나 싶을 정도로 실경은 얌전하고 소박한 인상을 준다. 차라리 실경에 가까운 그림은 표암 강세황의 「박연폭포」다. 강세황은 박연폭포 주변의 경물을 빠트리지 않고 성실하게 옮겼다. 반면에 정선은 주변의 경물보다 폭포수에 집중한다. 물줄기를 길게 늘렸다. 과장하고 생략한 것이다. 시원한 느낌이 배가된다.

2) 암벽: 야성미 충만한 암벽은 어떻게 그렸을까? 힘 있게 선을

긋고 먹을 겹쳐 칠했다. 정선 특유의 묵찰법墨擦法이다. 묵찰법은 붓을 뉘어 쓸어내리는 바위 묘사법을 말한다. 단번에 그린 듯 속 도감과 힘이 느껴진다. 암벽은 폭포수의 좌우에서 시선을 압도한 다. 흰 물줄기와 흑백의 대비 속에 시원함이 강조된다. 그리고 사 선으로 솟구치는 듯한 암벽의 동세와 거친 표현은 폭포소리에 우렁찬 질감을 더한다.

3) 인물: 이 그림은 폭포가 주인공이다. 인물이 없어도 될 듯한 데, 아래쪽에 세 명의 구경꾼을 배치했다. 왜 그랬을까? 혹 구경 꾼의 크기로 폭포의 규모를 보여 주기 위함이 아니었을까? 온라 인상에서 물건의 크기를 모를 때 종이컵과 물건을 함께 제시하 면 상대적으로 크기를 가늠할 수 있듯이 그렇게 인물을 등장시 킨 것이 아닐까. 이 그림에서 인물은 종이컵과 같은 역할을 한다. 폭포가 더 크고 장쾌해 보인다.

이들 폭포수와 암벽과 인물은 정선이 폭포에서 받은 시원한 느낌을 표현하고자 의도적으로 과장하고 생략했음을 알 수 있습니다.

이렇게 세 가지 요소를 확장하면, 박연폭포가 시원한 이유를 주제로 쓸 수 있습니다. 여기에 박연폭포에 관한 정보를 더하면 글은 더 실해집 니다.

박연폭포는 송도의 성거산과 천마산 사이의 화강암 암벽에 자리 하고 있다. 높이 37미터에 너비 1.5미터 규모로, 폭포 위에는 '박 연'이라는 못이 있고, 밑에는 둘레 120미터의 '고모담姑母潭'이 있

다. 고모담에는 사람이 여럿 설 수 있을 만큼 큰 바위가 있고, 서쪽 기슭에는 '범사정泛斯亭'이 있다. 그림 위쪽의 오른쪽에 보이는 건물은 대흥산성의 북문인 성거관聖居關 문루門樓다.

선택과 배열에는 고심이 따릅니다. 어느 것을 취하고 어느 것을 버릴지 생각해야 합니다. 어느 것을 앞세우고, 어느 것을 뒤에 둘 것인지 고민해야 합니다. 선택과 배열은 곧 구성을 말합니다. 위의 메모는 3) → 2) → 1)로 배열할 수도 있고, 1) → 3) → 2)나 1) → 2) → 3)으로 배열할 수도 있습니다. 구성에 따라 감동의 질이 달라집니다. 원하는 구성을 하려면 먼저 주제, 즉 하고자 하는 이야기가 바로 서야 합니다. 주제에 비춰서 필요한 요소들을 적절히 취하고 배열하면 됩니다.

미술작품과 작가에 대한 정보는 끝이 없다. 그러나 비평가를 시험하는, 객관적인 정보를 포함시키느냐 제외하느냐 하는 질문에 대한 답은 '적절하게'다. 이 정보가 작품에 대한 이해와 글의 흐름에 도움이 되는가 아니면 방해가 되는가가 핵심이다.

—테리 바렛, 『미술비평, 그림 읽는 즐거움』, 147쪽

글쓰기는 시간 쓰기

당연한 말이지만 읽기에는 시간이 개입합니다. 독자는 글쓴이가 순서대로 쓴 문장을 순서대로 읽으면서 이미지를 종합하고, 그 과정에서 묘사 대상과 표현을 입체화합니다. 이때 독자가 글로 만나는 그림은 원화原畫가 아니라 글쓴이가 본(해석한) 그림입니다.

1. 감상, 이제는 쓰기다

글을 쓸 때, 우리는 앞에서부터 차례대로 문장을 나열합니다. 물론 나열한다고 글이 되지 않습니다. 일반적으로 글은 괴발개발 쓴 것이 아니라 체계적으로 구성한 것을 말합니다. 자신의 감동과 메시지를 제대로 전하려면, 기승전결, 서론·본론·결론 같은 구성법이나 은유법, 강조법, 직유법 같은 수사법의 도움이 필요합니다. 앞서 언급한 「박연폭포」의 사례처럼 선택과 배제, 과장과 생략 등의 전술을 구사하면, 자신의 감동과 메시지를 비교적 온전히 전할 수 있습니다.

그림은 공간적인 세계이고, 글은 시간적인 세계입니다. 그림은 문자언어나 음성언어 같은 언어 이전의 세계이고, 글은 문자언어의 세계입니다. 문자언어의 유기적 조직체인 문장은 순서대로 전개됩니다. 따라서 공간예술과 시간예술의 차이와, 시간의 효과적인 사용을 바탕으로 하는 쓰기의 스킬을 알면 미술 글쓰기에도 힘이 붙습니다.

감상은 스스로 묻고
스스로 답하기

자문자답이
감상의 요체

누구나 작품 앞에 서면 막막해집니다. 어디서부터, 어떻게 봐야 할지 난감하죠. 그럴 수밖에 없습니다. 미술은 언어가 끊어진 곳에서 태어난 이미지의 세계이고, 나름의 역사를 가지고 발전해 왔기 때문입니다. 여기에 익숙지 않으면 당연히 막막합니다. 익숙해지는 데는 일정한 시간과 노력이 필요합니다. 그럼에도 미술 역시 인간의 일이어서, 굳이 미술사를 염두에 두지 않고도 사랑할 수 있는 방법은 있습니다. (다만 미술의 존재 이유와 존재 방식에 대한 비평직 문제제기와 답변 형태로 전개된 '현대미술'은 다소 예외가 됩니다.) 바로 미술을 '사용'하는 겁니다.

질문이라는 황금열쇠

'이게 뭐지?', '왜 이런 거지?' 흔히 우리는 이런 의문과 함께 낯선 대상을 찬찬히 들여다봅니다. 마찬가지로 작품감상에서도 의문이 생기면,

1. 감상, 이제는 쓰기다

화폭을 골똘히 들여다보게 됩니다. 가까이 다가가서 확인하고 뒤로 물러서서 생각합니다. 이때 의문을 질문으로 바꿔봅니다. 생각의 초점이 잡힙니다.

의문이 내면의 소리라면, 질문은 외부를 향한 소리입니다. 의문이 독백이라면, 질문은 대화의 시작입니다. 의문이 소극적이라면, 질문은 적극적입니다. 의문이 의심하는 차원이라면, 질문은 답을 구하는 차원입니다. 의문은 질문으로 거듭나야 합니다. 질문을 통해, 생각하는 과정에서 대상을 자세히 알 수 있고 새로운 사실을 발견할 수 있습니다.

이성에게 말을 걸듯이, 질문하면 그만큼 내 것이 됩니다. 의문이 질문을 일으키고, 질문이 발견을 낳습니다. 질문은 발견의 어머니입니다. 질문은 추상적인 것보다 구체적인 것이 좋습니다. 질문은 일종의 그물입니다. 그물을 던져서 대상을 품는 일이죠. 추상적인 질문은 성글어서 겉핥기가 될 가능성이 큽니다. 어떻게 해야 할까요? 특정 소재나 표현에 한정해서 구체적으로 질문하면 됩니다. 앞에서, 「박연폭포」에 관해 쓸 수 있었던 것도 '폭포가 시원한데?', '바위가 거칠어?'라고만 하지 않고 "「박연폭포」가 시원한 느낌을 주는 이유는 무엇 때문일까?"라고, 의문을 질문으로 바꿨기 때문입니다. 모든 질문은 자문입니다.

그림은 말을 하지 않습니다. 감상이 어렵게 느껴지는 이유입니다. 그림은 절대로 스스로 입을 열지 않습니다. 눈빛으로, 표정으로, 몸짓으로 표현할 뿐입니다. 말을 붙여야 합니다. 호감을 보여야 반짝이기 시작합니다. 또 말을 건다고 입을 여는가 하면, 그렇지 않습니다. 그림에는 입이 없습니다. 눈빛과 표정과 몸짓에서 답을 찾아야 합니다. 질문해야 합니다. 시각적인 이미지를 바탕으로, 스스로 답을 구해야 합니다. 질문이

없으면 답은 없습니다. 그림과의 대화는 혼자 묻고 혼자 답하기입니다. 질문을 던지는 대상은 곧 자기 문제가 됩니다. 오래 곱씹는 가운데, 몰랐거나 생각해 보지 않았던 것들을 이해할 수 있습니다.

만약 생각의 재료가 부족하다면 어떻게 해야 할까요? 작가의 삶과 시대상황 같은, 작품 바깥에서 주어지는 외적 정보의 도움을 받으면 됩니다. 감상에 획기적인 노하우는 없습니다. 스스로 묻고 스스로 답하기가 감상의 요체입니다.

> 작품을 스스로 읽는다는 것은, 작품을 보며 스스로 물음을 제기하고 스스로 대답하는 것을 의미한다. 작품은 제작된 순간에 완성되는 죽은 '물건'이 아니다. 그것은 끝없는 물음과 답변의 놀이를 통해 영원히 자신을 형성해 나가는 '생물'이다. 이 물음과 답변의 연쇄가 끊어질 때, 작품은 더 이상 살아 있기를 멈춘다.
>
> ―진중권, 『교수대 위의 까치』, 18쪽

작품은 질문하는 만큼 답을 합니다. 아닙니다, 질문하는 만큼 답을 찾고 구성할 수 있습니다. 감상은 자신의 감성과 생각에 의지하여, 관련 자료를 찾으면서 부단히 작품과 대화하는 일입니다. 아는 만큼 더 보이고, 생각한 만큼 살가워집니다. 수많은 붓질이 모여서 한 점의 작품이 되듯이 잘게 쪼갠 질문이 모여 감상이 두터워지고 글이 실해집니다. 사람들은 글의 넓이나 규모보다 구체적인 질문이 낳은 이야기에 감동합니다.

1. 감상, 이제는 쓰기다

이중섭의 「길」에 질문하고, 쓰다

예를 들어보겠습니다. 이중섭李仲燮, 1916~56의 풍경화 가운데 「길」(1953)이 있습니다. 특별할 것이 없는 풍경화여서 구체적으로 다뤄진 적이 없는 그림입니다. 저 역시 스쳐 지나듯이 보았습니다. 원고를 쓸 일이 있어서, 동서양의 물 관련 그림을 찾다가 이 작품에 눈이 갔습니다.

"왜 바다색이 유난히 짙푸르지?"

그림 속의 하늘은 푸르지 않은데 바다만 짙은 청색인 게 마음에 걸렸습니다. 최인훈의 소설 『광장』의 첫 문장 때문이었을까요? "바다는, 크레파스보다 진한, 푸르고 육중한 비늘을 무섭게 뒤채면서, 숨을 쉰다." 주인공이 망명길에 맞닥뜨린 바다에 대한 의미심장한 묘사입니다. 이 문장이 가슴에 남아 있어서였을까요. 처음에는, '하늘과 달리 바다색만 파랗네?', '황톳길에 웬 행인이?', '전경에는 나뭇가지를 클로즈업했네?' 하고는 그냥 넘어갔습니다. 그러다가 바다색이 마음에 밟혔고, '바다색이 왜 짙푸를까?'라는 질문을 품게 되었습니다. 다시 그림을 찬찬히 들여다보았습니다. '어느 지역을 그린 거지?', '언제 그렸지?', '당시 이중섭의 처지는?' 궁금증이 이어졌습니다. 책과 인터넷에서 관련 자료를 찾아보았습니다. 읽고 보는 틈틈이 메모했습니다.

경남 통영의 남망산 풍경, 1953년, 6·25전쟁이 끝나던 시기, 전쟁으로 월남한 가족, 일본으로 보낸 처자식, 이별, 기러기 아빠, 일본, 바다, 푸른색의 의미, 하늘색과 바다색의 차이, 전경의 나뭇가지와 안테나 이미지, 그리움, 요절.

질문을 중심으로, 단편적인 메모를 꿰었습니다. 바다를 소실점 삼아 한편의 이야기가 펼쳐졌습니다.

이중섭, 「길」, 종이에 유채, 41.5×28.8cm, 1953

바다가 멍이 들었다. 산비탈은 자해(自害)한 듯 붉은빛이다. 그 멍든 바다에 작은 배가 떠 있고, 산비탈길을 따라 사람들이 가고 있다. 바다는 경남 통영의 바다이고, 비탈길은 통영의 남망산에 오르는 길이다. 하늘은 누르스름한데, 바다는 유난히 시퍼렇다. 짙푸른 바다색에 특별한 사연이 있는 것은 아닐까?

6·25전쟁을 피해 부산에서 피난민 수용소 생활을 하던 이중섭은 1951년 1월 초 가족을 데리고 제주도 서귀포로 건너간다. 그

1. 감상, 이제는 쓰기다

해 12월에, 궁핍했지만 행복했던 서귀포 생활을 접고 다시 부산으로 나온다. 그리고 1952년 말, 일본인 아내(야마모토 마사코, 한국명 이남덕)와 자식들을 일본 처가로 피신시킨다. 졸지에 외톨이가 된 그는 친구(공예가 유강렬)의 권유로 통영으로 간다. 1953년 겨울부터 이듬해 봄까지 통영에서 100점이 넘는 그림을 그리며, '이중섭 예술'의 절정기를 연다. 「흰 소」, 「황소」, 「달과 까마귀」, 「부부」, 「가족」, 「도원桃園」 같은 대표작이 통영에서 태어났다.

종이에 유채물감으로 그린 「길」은 이때 작업한 일련의 통영 풍경화 중의 하나다. 서귀포 시절의 그림에 아이들이 등장하는 인물이 많았다면, 통영 그림에는 사람이 빠지거나 작게 형상화된 풍경화가 많다. 또 통영산水 작품들은 서귀포 시절 작품들과 달리 「길」처럼 굵고 빠른 필치가 특징이다. 그림의 제작 시기는 1953년 11월. 이때가 6·25전쟁이 종전되고 몇 달 후였음을 고려한다면, 풍경이 예사로이 보이지 않는다. 실경이었으면 평화로웠겠지만 그것을 표현한, 거칠고 빠른 붓질과 대범한 묘사가 암울한 시절을 암시하는 듯하다.

가족과 생이별하고 홀로 남은 이중섭에게 바다는 각별한 곳이었다. 행복한 서귀포 시절과 연관된 즐거운 공간이자 사무치는 그리움의 공간이었다. 제목은 '길'이지만 그의 길은 바다로 뻗어 있다. 가족에게 가려면 망망대해를 건너야 했다. 그는 바다를 보고 또 보았을 것이다. 색채부터 심상치 않다. 하늘은 갈색인데, 바다

는 푸른색이다. 대개 동일한 청색 계열의 색상을 공유하는 소재가 하늘과 바다인데, 그림 속의 하늘은 푸른색을 잃었다. 하늘의 낯빛이 해쓱하다. 푸른색은 바다로 몰렸다. 그래서였을까. 바다는 짙은 푸른색이다.

일반적으로 푸른색은 희망을 상징한다. 꿈과 희망이 가득하고, 생기발랄한 에너지가 충만한 색이 푸른색이다. 이 그림에서 푸른색은, 그러나 희망의 색이자 절망의 색이다. 가족과 재회를 꿈꾼다는 점에서 희망적이고, 자신과 가족을 가로막고 있다는 점에서 절망적이다. 어쩌면 그는 결코 맑고 투명한 푸른색을 사용하지 못했을지 모른다. 바다색의 농도는 그만큼 가족을 향한 마음이 간절하다는 뜻이 아닐까. 전경의 나뭇가지조차 안테나처럼 바다를 향해 뻗어 있다. 아니 향일성向日性 식물처럼 바다 건너 그리운 가족을 향하고 있다.

이중섭은 1956년 홀로 세상을 떠나는 날까지 가족과의 재회를 열망했다. 푸른 바다가 그 시절의 그 빛깔 그대로, 이중섭의 마음을 하고 있다. 그의 '길'은 신비탈로 난 지상의 흙길이 아니라 바다로 난 '마음의 길'이다. 그 마음의 길은 멍이 든 쪽빛이다. 오늘도 그렁그렁 출렁이는…….

　저는 그림 속의 바다를 가족을 향한 그리움으로 풀었습니다. 제목은 「멍든 그리움의 바나」로 달았습니다. 이중섭이 이런 심정으로 이 작품

강희안, 「고사관수도」, 종이에 수묵, 23.4×15.7cm,
15세기 중엽, 국립중앙박물관 소장

은 그린 것인지, 그림의 소재로 남망산 풍경을 그린 것인지는 알 수가 없습니다. 졸지에 '기러기 아빠'가 된 이중섭의 처지에 서 보고, 자료를 모으고 엮어서 상상해 보니 이런 작품이 아닐까 싶었습니다.

또 하나를 보겠습니다. 인재仁齋 강희안姜希顏, 1417~64의 「고사관수도高士觀水圖」에 관한 글입니다.

초고속 시대입니다. 더 빨리 달려야 하고, 더 빨리 클릭해야 합니다. 주행속도를 늦출 수도, 브레이크를 밟을 수도 없습니다. 분명 중요한 무엇인가를 놓치고 있으면서도 사람들은 그저 앞만 보고 달립니다. 이런 때일수록 빛나는 그림이 있습니다. 인재 강희안의 「고사관수도」는 맹렬한 속도전에서 잠시 벗어나게 합니다.

깎아지른 듯한 절벽 아래 물이 흐르고 있습니다. 바위에 엎드린 선비가 팔을 괸 채 잔잔한 수면을 응시합니다. 표정이 해맑습니다. 선비는 물속의 피라미 떼를 보고 있는 것일까요? 아니면 수초와 바위가 어우러진 수면의 풍경을 보는 것일까요?

지금 선비가 마주하고 있는 것은 수면이 아닙니다. 수면에 비친

자기 자신입니다. 심신을 헹구며 흐트러진 자신을 추스르고 있습니다. 바쁜 일상에서 듣지 못했던 물소리에 귀를 기울입니다. 무엇이 성공인지, 삶의 의미가 무엇인지, 행복의 가치가 어디에 있는지 자문하며 인간다운 삶을 찾고 있습니다.

물은 거듭남을 상징합니다. 사람들은 물로 세수를 하고 탁족濯足을 합니다. 잔잔한 물을 보며 마음의 때를 씻습니다. 경서經書를 대하듯 무문자無文字 경서를 묵독黙讀하는 가운데 선비의 입가에 미소가 번집니다.

「고사관수도」는 패스트푸드 시대에 더 빛나는 슬로푸드 같은 그림입니다. 가만히 들여다보면 마음이 고요해집니다. 선비가 전하는 무언의 메시지를 들을 수 있습니다. 한번쯤 걸음을 멈추고 자신을 돌아보라고. 걸음을 '반 보'만 늦추어도 삶의 질이 달라진다고. 천천히 음미하며 살라고. 느리게 살기는 인간답게 살기라고 말입니다.

'고사관수도'는 '고매한 인품을 지닌 선비가 물을 지긋이 바라보는 그림'이란 뜻입니다.

제목은 '초고속 시대에 느리게 살기'쯤 됩니다. 이 짧은 글도 「길」과 유사한 작업과정을 거쳤습니다. 질문은 '선비는 왜 물을 보며 미소를 짓고 있을까?'가 됩니다. 핸드폰으로 강희안의 「고사관수도」를 보다가 선비가 물을 보는 이유가 궁금했습니다. 때마침 '슬로라이프'라는 단어가 떠올랐습니다. 핸드폰 메모장에 '물, 슬로라이프, 강희안의 「고사관수도」'라고 적었습니다. 그리고 '슬로라이프', 강희안의 「고사관수도」 관련 자

1. 감상, 이제는 쓰기다

료, 물의 의미 등에 관해 핸드폰으로 검색하여 요리를 하듯 버무렸습니다. 그 결과, 물에 초점을 맞춘, 슬로라이프의 관점으로 본 「고사관수도」가 되었습니다. 미술사적인 맥락과 무관하게, 그림을 통해 속도 제일의 시대에 느리게 살기의 의미를 곱씹어 본 것입니다.

이런 식으로 감상하면, 누구도 거들떠보지 않았던 그림조차 자신만의 관점으로 이야기할 수 있습니다. 미술사적인 '사실'에서 벗어나 자기 '느낌'에 충실해도 됩니다. 문학에서 문법상 틀린 표현이라도 시적인 효과를 위해 허용하는 '시적詩的 허용'이란 게 있듯이, 감상에서도 전문가들이 시도하기 어려운 '감상적 허용'이 얼마든지 가능합니다.

그림은 스스로 입을 열지 않아

그림은 표정으로 말합니다. 거칠거나 부드럽게, 화려하거나 소박하게, 사실적이거나 추상적으로 자신을 드러냅니다. 감상자가 말을 걸어야 합니다. 표정을 보며 말을 걸되, 답은 스스로 찾아야 합니다. 질문에 대한 가장 좋은 답은 질문을 떠올린 자신에게 있습니다. 남의 말(해석)을 그대로 따르는 것(감상의 외주화)이어서는 곤란합니다. 설령 처음에는 남의 해석에 의지하더라도 마지막에는 자기 생각을 피워야 합니다. 화분에 물을 주듯이 자료의 도움을 받으며, 늘 새로운 질문과 새로운 해석으로 작품을 살아 있게 해야 합니다. 답은 감상자의 질문만큼 제각각입니다. 어느 것도 틀렸다고 할 수 없습니다. 우리를 둘러싸고 있는 의미의 세계란 따지고 보면 우리가 투사한 것일 뿐, 작품에 들어 있는 것은 아닙니다. 의미는 감상자가 상황과 맥락에 따라 그때그때 작품과 교감하는 가운데 구성될 뿐입니다. 나만의 방식과 목소리로 답을 찾는 것이 중요합

니다. 작품은 내가 관심을 가질수록 많은 이야기를 들려줍니다.

백자달항아리, 높이 42cm, 이우복 소장

『나의 서양미술 순례』의 저자 서경식1951~ 은 타자의 처지에 서서 그들의 고통과 아픔을 상상하고 공감할 수 있는 능력이 우리 시대에 필요한 교양이라고 했습니다. 바로 '타자에 대한 상상력'입니다. 서경식이 평생 실천하고 있듯이 그림 감상은 그런 기회를 제공합니다. 이중섭의 「길」에 관한 감상처럼 작품감상과 글쓰기는 작가의 처지에서 그 고통을 상상하고 공감하게 합니다.

그래서 작품은 처음 볼 때와 두 번째 볼 때, 멀리서 볼 때와 가까이서 볼 때, 전체를 볼 때와 부분을 볼 때 감동의 표정이 달라집니다. 예컨대 백자달항아리(높이 42cm)를 소장한 어느 컬렉터도 동일한 감정을 토로합니다.

이후 몇 년 동안 그 항아리를 안방 보료 옆에 두고 살았다. 여전히 이름도 고운 '달항아리'라는 건 몰랐지만 상관없었다. 잠에서 깨어서 볼 때와 퇴근 후 전깃불 아래서 볼 때의 모습이 달랐다. 춘하추동 계절마다 느낌이 달랐고, 내 마음의 날씨에 따라 표정이 달라지곤 했다.

—이우복, 『옛 그림의 마음씨』, 161~162쪽

신정한 애호가의 마음이 아닐 수 없습니다. 볼 때마다 다르고, 계절에 따라서도 작품의 표정이 다릅니다. 마음의 상태에 따라 또 느낌은 변합니다. 감상의 내용이나 질도 자신이 보고 느끼고 생각한 범주에서 생깁니다. 작품을 감상할 때, 필요한 것은 자문자답과 타자에 대한 적극적인 관심과 상상력입니다. 질문은 감상의 불씨입니다.

감상과
글쓰기 삼총사

'왜', '왜냐하면',
'만약'의 효과

"아빠, 왜냐하면~~."

여덟 살배기 아들의, 자신이 보고 생각한 것을 들려줄 때마다 하는 말버릇입니다. 신기하게도, '왜냐하면'으로 시작하면, 나름대로 자기 생각의 근거를 대고는 합니다. 저는 예닐곱 살 때부터 생긴 아들의 말버릇을 새삼 곱씹으면서, 작품감상에서 자문과 자답이란 부사 '왜'와 '왜냐하면'의 관계라는 생각이 들었습니다. 한걸음 더 나아가면, 여기에 '예컨대'가 포함됩니다. 감상 대상을 의문에 붙이고 답을 모색하기란 '왜 그런 거지?', '왜냐하면 이러이러하기 때문이다' 같은 관계이기 때문입니다. 저는 여기에 부사를 하나 더 추가해서 '감상과 글쓰기 삼총사'라고 부릅니다. (사총사에는 '예컨대' 혹은 '예를 들면'이 추가됩니다. '예컨대, ○○○과 △△△, □□□이 그렇다' 식이 되죠.) 그 부사는 '만약'입니다.

1. 감상, 이제는 쓰기다

'왜' '왜냐하면', 묻고 이유를 찾다

'만약'을 살펴보기 전에, '왜'와 '왜냐하면' 이총사의 역할부터 간단히 들여다봅니다.

'왜'는 이와 동행하는 물음표('?')부터 모양이 의미심장합니다. 물음표는 뒤집으면 낚싯바늘 모양입니다. 물고기를 낚기 위해서는 낚싯바늘에 미끼를 꽂아서 바다에 던져야 하듯이, 감상도 부단히 작품의 바다에 질문을 던져야 합니다. 「감상은 스스로 묻고 스스로 답하기」에서 언급했듯이 '왜'로 시작하는 질문은 말없는 작품의 세포들을 깨워서 이야기라는 물고기를 낚게 해줍니다. 미끼는 질문입니다. 미끼가 많을수록 이야기가 풍요로워집니다. 질문이 많다는 것은 그만큼 작품에 시간을 들이고, 마음을 연다는 뜻입니다.

'왜냐하면'은 작품에서 끌리는 대상이 있다면, 그 이유를 찾아주는 도구입니다. 물론 이유는 자신이 찾아야 합니다. 예를 들어 레오나르도 다 빈치Leonardo da Vinci, 1452~1519의 「모나리자」(1503년경)를 보다가 미소보다 손에 더 끌렸다면, 왜 그런지 이유를 찾아보는 겁니다. 그래서 이렇게 답할 수도 있습니다. "왜냐하면 「모나리자」의 손이 어머니의 젊은 시절의 손과 닮았기 때문이야." 또, 딸아이의 곱고 통통한 손을 떠올리게 해서라든가, 손의 위치와 모양이 수화手話 같기 때문이라든가 하는 식으로 이유를 스스로 찾아보는 것입니다.

앞에서, 바닷가 풍경을 그린 이중섭의 「길」을 보며, "왜 바다색이 유난히 짙푸르지?"라며 찾은 이유도 이렇게 정리할 수 있습니다. '왜냐하면 그것은 바다 건너 일본으로 보낸 가족을 향한 독한 그리움 때문이다.' 이 이유 찾기는 누구도 아닌 자기만의 답을 마련하게 해줍니다. 개성적

인 감상의 지름길이기도 합니다.

우리가 접하는 미술작품에 관한 글들은 '왜'와 '왜냐하면'의 결실이라 해도 과언이 아닙니다. 글쓴이가 나름의 질문을 던지고, 합당한 이유를 찾아서 하나로 엮은 게 글입니다('예컨대'는 '왜냐하면'의 근거를 구체적으로 제시합니다). 우리도 이와 같이 감상하고, 쓰면 됩니다.

그렇다면 '만약'의 역할은 무엇일까요? '만약'은 이총사와는 성격이 다릅니다. 저는 작품의 형식미를 음미하기 위해 '만약' 혹은 '만약에'를 사용합니다. 근엄하게 말하면, 작품감상의 내재적 관점에 주목하는 방법인 거죠.

한 점의 작품은 작가가 서명을 마치는 순간 완성됩니다. 크기와 상관없이 그 자체로 우주에서 유일한 완전체입니다. 작가는 작품을 제작할 때, 거의 본능적으로 비례, 리듬, 균형 등 미세한 부분까지 고려하며 손질을 거듭합니다. 기타 연주자가 최상의 소리를 내기 위해 기타 줄의 미묘한 울림을 찾아서 조율하는 것과 다를 바 없습니다. 작품의 조형적인 완성도 감상이란, 훈련이 되지 않은 이상 즉각적인 확인이 쉽지 않습니다. 작품은 좀체 자신의 조형미를 털어놓지 않습니다. 이때 필요한 열쇠가 '만약'이라는 부사입니다.

이 열쇠를 사용해서, 작품의 조형적인 금고를 열면 됩니다. 예컨대 이런 식입니다. 만약 그 소재가 없다면, 만약 그 소재가 다른 곳에 배치되어 있다면, 만약 저 색이 다른 색이었다면, 만약 저 반추상적인 표현이 사실적이었다면……어땠을까, 하는 식으로 가정해 보는 것입니다. 그러면 해당 작품이 조형적으로 얼마나 긴밀히 짜여 있는가를 확인할 수 있습니다. 간간이 책에서 이 부사를 사용한 가정법을 발견할 수 있습니다.

'만약', 뺄셈으로 조형미를 음미하다

만약 처음부터 엿장수와 신발을 빼고 그렸다면 어떨까? 공간이
훨씬 넓어 보이지 않았을까? 그랬더라면 공간은 넓어 보였을 것
이다. 대신 화면에 운동감이 사라지면서 조용한 적막강산이 되
고 만다. 그림은 소리가 없다. 없는 소리를 들리게 만들어야 하
는 게 화가의 임무다. 구경거리가 있는 곳이면 으레 등장하는 노
점상이 있어서 잔치판은 더욱 흥이 나는 법이다. 엿장수는 흥을
돋워주는 노점상을 대표한다.

—조정육, 『그림공부, 사람공부』, 86쪽

글쓴이는 단원檀園 김홍도金弘道, 1745~1806?의 「씨름」에서 엿장수와 신발
에 주목합니다. 머릿속으로, 해당 소재가 없을 경우를 생각해 보고, 현
재의 조형 상태가 얼마나 매력적인지를 찾아줍니다. 그냥 볼 때는 보이
지 않던 매력이 가정법에 의해 비로소 진가를 드러냅니다.

저 역시 '만약'에 의지해서 작품의 형식미를 짚어보곤 합니다.

만약 다리가 사선이 아니라 수평으로 배치되었다고 가정해 보
자. 그러면 지금과 같은 불안감은 현저히 감소했을 것이다.

—『원 포인트 그림감상』, 243쪽

이는 에드바르 뭉크Edvard Munch, 1863~1944의 대표작인 「절규」(1893)에 관
한 글입니다. 이 그림은 사선斜線으로 배치된 다리에서 절규하는 인물의
표정이 강렬합니다. 저는 다리의 사선에 주목하고, 불안감을 가중하는

요소를 사선 형식에서 찾았습니다. 다리가 사선이 아니었다면, 그림의 불안감은 상당히 줄어들었을 것입니다.

이런 방식으로, 작품의 형식미를 체험하는 감상은 '빼기 감상'이 됩니다. '빼기'는 뺄셈할 때의 '빼기(-)'를 말합니다. 조형미를 음미하기 위한 감상법인 거죠. '만약'은 '빼기 감상'의 주요 도구입니다. 작품에 특정 소재가

김홍도, 「씨름」, 종이에 수묵담채, 28×24cm, 18세기 후반, 국립중앙박물관 소장

현재의 위치에 없다(빼기)고 가정하며 감상하는 겁니다. 예컨대, 뭉크의 「절규」에서 다리 왼쪽의 남성 두 명이 없다고 가정해 보면, 극적인 맛은 또 현저히 떨어집니다. 그렇기는 다른 소재도 마찬가지입니다. 빼면 비로소 보입니다(자세한 예시는 「보론: 빼면 비로소 보이는 것들」에 있습니다).

부사 '왜'와 '왜냐하면'('예컨대')이 작품의 내용과 관계한다면, '만약'은 형식과 관계합니다. 작품에 말 걸기가 어렵다면, 이 부사 삼총사(또는 부사 사총사)를 활용해 보세요(이들 부사 뒤에는 또 하나의 부사 '요컨대'가 있습니다. 앞의 부사들이 전개한 이야기를 요약 정리하는 역할을 합니다). 글은 이들 부사를 적절히 활용하는 것만으로도 쓸 수 있습니다(이에 관해서는 5장의 「글쓰기 레시피」에서 자세히 소개합니다).

1. 감상, 이제는 쓰기다

쓰기는
감상의 완성

감동은 작품의 이미지와 더불어 남습니다. 독서의 감동이 표지 이미지와 연동되어 기억되듯이 작품의 감동 또한 그렇습니다. 그런데 문제가 있습니다. 감동의 디테일은 시간이 흐를수록 흐릿해집니다. 일상사나 다른 작품에 밀려 자연스럽게 잊힙니다. 이때 글쓰기가 필요합니다. 글을 쓰면 감동이 구체화됩니다. 오래갑니다. 작품도 자세히 보게 됩니다. 작가의 삶과 시대 배경을 효모 삼아 색다른 해석을 할 수 있습니다. 감상이 실해집니다. 작품이 가슴 깊숙이 둥지를 틉니다.

말은 글과 차이가 있습니다. 이야기의 체계성이 부족해도 통합니다. 말은 몸짓과 표정, 음의 높낮이 등에 힘입어 할 말을 제대로 전할 수 있습니다. 말을 글로 옮기면 어떻게 될까요? 열에 아홉은 중구난방이 됩니다. 중언부언에, 앞뒤의 맥락이나 정보의 사실성 등이 현저히 떨어집니다.

반면에 글은 구체적이고 체계적입니다. 감상을 선명하게 정리해 줍니다. 막연했던 느낌에 실체를 부여하고 해상도를 높여줍니다. 결과물을 타인과 나눌 수도 있습니다. 감상의 효과를 누리기에 글쓰기만 한 것이 없습니다.

쓰기는 작품 정독

쓰기는 속독速讀이 아니라 정독精讀입니다. 책을 한 문장 한 문장 눌러 읽듯이, 쓰면 그림을 정독하게 됩니다. 무심히 보았을 때는 눈에 들지 않던 요소가 비로소 와닿습니다. 정독은 깊이 생각하기입니다. 풍경을 음미하며 길을 걷는 일과 같습니다. 작품이 우리에게 눈빛을 보내고 있지만 대부분 놓치고 맙니다. 쓰면 다릅니다. 쓰기는 작품을 이해하고 경험하는 작업입니다.

그림이라는 것은 단순히 물감만 여기저기 찍어 발라놓은 평면이 아니다. 그 속에는 그것을 만든 사람의 정신과 그 사람이 살아온 인생과 표현하고자 하는 뜻이 담겨 있는 것이다. '그림을 본다'는 것은 바깥에 드러난 모양을 보는 것에 그치지 않는다. 아울러 그 속에 담겨 있는 내용이나 느낌을 찾아내고 전달받았을 때, 비로소 그림감상이 이루어지는 것이다. 이러한 경지에 이르려면 두말할 것 없이 그림이란 예술을 좋아해야 한다. 거기에다, 기본적으로 갖춰야 하는 것이 있다. 하나의 작품 앞에서 충분한 시간을 가지는 것, 마음의 눈을 뜨고 보는 것이다. 넉넉한 시간이라는 것은 십 분이니 한 시간이니 하는, 정해진 시간을 가리

키는 것이 아니다. 작품과 그것을 감상하는 사람 사이에서 어떤 흐름이 시작될 수 있는 최소한의 시간을 가져야 함을 이르는 말이다. 서로 주고받으며 자기 의사를 표시하는 사람들끼리도 서로를 알기 위해서는 적지 않은 시간이 걸린다. 하물며 아무 말 없이 걸려 있는 그림과 그것을 보는 사람 사이에서 뭔가가 통하려면 적어도 어느 정도 시간을 가지는 것이 마땅하지 않겠는가?

—박제, 『그림정독』, 330쪽

정독은 차이를 만듭니다. 생각하기나 느끼기는 차이를 생각하고 느끼는 일입니다. 작품들은 저마다 차이로 빛납니다. 그 차이를 느끼는 일이 감상이고, 쓰기입니다.

그러자면 작품 앞에서 일정한 시간을 가져야 합니다. 앞의 글은 그 시간을 "작품과 그것을 감상하는 사람 사이에서 어떤 흐름이 시작될 수 있는 최소한의 시간"이라고 했습니다. 전시장에서 사람들은 대개 한 작품을 보고 바로 다음 작품으로 눈길을 돌립니다. 음미하는 시간을 갖지 않습니다. 작품이 망막을 스쳐갑니다.

이 문제에 제동을 거는 재미있는 책이 있습니다. 『동시』(커뮤니케이션 북스, 2015)라는 제목의 동시집인데, 이 책은 형식으로, '수박 겉핥기' 식 감상에 저항합니다. 시가 다닥다닥 편집된, 일반적인 시집과 달리 한 편의 시에서 다음 편의 시를 감상하기까지 다수의 빈 페이지를 배치하여 시구와 시를 음미하는 시간을 최대한 벌어줍니다. 독자는 페이지를 넘기면서 시구를 천천히 곱씹을 수 있습니다. 이 시집처럼 미술감상에서도 작품을 음미하기 위해서는 일정한 시간이 필요합니다. 이때 글쓰기

가 도움이 됩니다. 글쓰기는 감상의 시간을 충분히 확보하는 일입니다.

미술은 쓰는 만큼 더 잘 보입니다. 미술에 관한 글쓰기는 미술을 깊이 사랑하기입니다. 글쓰기는 사람을 정교하게 만듭니다. 미술품 수집이 미술을 사랑하는 열정의 표현이라면, 미술에 관한 글쓰기는 어떨까요? 작품에 표현된 세계를 자기 것으로 만드는 최고의 감상법입니다. 작품을 보고 또 보며, 한 자 한 자 쓰는 행위는 작품을 가슴에 상감象嵌하는 경건한 의식입니다.

쓰면 생기는 일

쓰면 다릅니다. 구석구석 살펴보기 시작합니다. 그냥 볼 때는 보이지 않았던 것들이 비로소 눈에 들어옵니다. 단원 김홍도의 「소림명월도疏林明月圖」를 감상할 때였습니다. 둥근 달과 잡목이 연출하는 고요한 분위기에 사로잡혀 감상을 끝내곤 했습니다. 그러다가 「소림명월도」에 관한 글(「적막의 심연을 그리다」)을 쓰면서 비로소 마음이 가닿은 소재가 있습니다. 잡목의 발치에 있는, 그러니까 오른쪽 하단 모서리 쪽에 졸졸거리며 흐르는 개울이었습니다. 소리가 몇 가닥의 선으로 표현(소리의 시각화!)되어 있습니다. 좀체 눈에 띄지 않습니다. 이 개울의 청각적인 포즈가 달밤의 고요에 적막을 더했습니다. 다음이 그 일부입니다.

하지만 2퍼센트 부족하다. 나무와 달의 팀워크만으론 적막의 수심이 아직 얕다. 여기까지는 시각적이다. 이쯤에서 단원은 또 하나의 조연을 투입한다. 졸졸거리며 흐르는 개울이 되겠다. 청각 요소다. 그런데 이상하다. 개울이 그림의 가장자리에 배치되었다.

김홍도, 「소림명월도」, 종이에 엷은색, 26.7×31.6cm, 1796, 삼성미술관 리움 소장

있는 듯 없는 듯이 오른쪽 아래를 적시며 흐른다. 이는 위치로 물소리의 음량을 조절하기 위한 전략이 아니었을까. 소슬한 달밤에는 물소리가 너무 크거나 작아서는 곤란하다. 개울의 시각적인 존재감은 희박하지만 가장자리에서 물소리는 제 음색을 찾는다. 그림에 화색이 돈다. 탁월한 연출이 아닐 수 없다.

달밤의 박꽃처럼 하얗게 피어나는 물소리. 비로소 귀가 맑아지고, 적막이 깊어진다. 분위기를 숙성시키는 '효과음'으로는 개울물 소리가 제격이다. 이로써 그림의 주연은 달도 아니요, 잡목도, 물소리도 아니다. 달과 잡목과 물소리가 빚는 은은한 가을 달밤의 적막이다.

—월간 『경향 아티클』, 2012. 9.

이 개울물의 허밍humming을 보지 못했다면, 「소림명월도」는 반쪽만 감상한 것이 됩니다. 남리南里 김두량金斗樑, 1696~1763의 「월야산수도月夜山水圖」처럼 달밤 세찬 계곡물이 아닙니다. 있는 듯 없는 듯 흐르는 키 낮은 물입니다. 힐링의 물소리 ASMR(자율·감각·쾌락·반응)입니다. 이 물소리 덕분에 그림이 더 좋아졌습니다. 그림에 관해 끼적이면서 이런 적이 한두 번이 아닙니다.

또 써보기 전에는 알 수 없는 일이 생깁니다. 글은 글쓴이의 의도대로 쓰이지 않습니다. 쓰기 전에는 생각지도 못했던 요소들이 튀어나와 글에 활력을 줍니다. 의도와 다르게 엉뚱한 곳으로 흘러가면서 새로운 결과를 낳기도 합니다. 왜 그럴까요? 쓰는 과정에서 글쓴이의 내부에 잠재해 있던 지식과 경험과 생각이 깨어나서 개입하기 때문입니다. 그래서 글쓰기를 자기발견의 과정이라고 합니다. 글을 쓰는 동안 자기 성숙을 경험하거든요. 엄청난 수확이 아닐 수 없습니다.

글을 쓰게 되면 자연스레 자료를 찾아보게 됩니다. 화가나 미술사에 대한 정보나 기법 관련 용어들을 통해 감상이 두터워집니다. 자기 느낌과 감동을 토대로, 작가의 개인사를 찾아서 글을 살찌울 수도 있습니다. 시대 배경을 덧대서 작품의 의미를 다지는 것도 좋습니다. 때로는 자료 덕분에 감상이 탄탄해지고, 글이 날개를 달기도 합니다. 쓰기는 발견의 기쁨과 내통합니다.

쓰기는 온몸으로 감상하기

쓰는 과정은, 작품과 사귀는 과정입니다. 대화를 통해 이성과 사귀듯이, 쓰면 그만큼 작품을 깊이 경험할 수 있습니다. 쓰기는 온몸으로 감

상하기입니다. 필사筆寫를 통해 문장의 숨결을 체감하듯이 작품의 이목구비와 체질을 온전히 체감하게 해줍니다.

쓰기는, 어느 누구도 아닌, 자신만의 감성과 느낌을 통해 삶의 주인공으로 거듭나는 일입니다. 또 고밀도의 정서적 경험 속에 자신을 확인하고, 세상과 경이롭게 마주하는 일입니다. 이것이 미술 글쓰기가 선사하는 기쁨이자 즐거움입니다.

감상은 보기까지가 아니라 쓰기까지입니다. 감상의 완성은 쓰기입니다.

방명록과 서명

"저, 저도 서명署名을 해도 되나요?"

1955년 서울의 동화백화점(현 신세계백화점) 화랑('동화화랑')에서였다. 이 건물 옥상에 위치한 전시장에서 한 여고생이 얼굴을 붉히며 화가에게 말을 건넸다. 질문의 내용인즉, 전시회를 관람한 사람들이 이름을 남기는 '방명록'에 자기도 서명을 해도 되냐는 것이었다.

"그럼, 그래도 되지."

화가는 흔쾌히 승낙했다. 방명록에는 장발, 김환기, 장욱진, 한묵, 이응노 같은 화가들의 서명이 가득했다. 잠시 후, 방명록을 보던 화가는 한 페이지에서 눈을 떼지 못했다. 그곳에는 이렇게 적혀 있었다.

"벅차오는 마음에서."

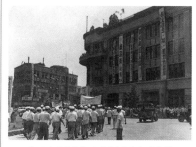

1955년 동화백화점에 설치된 '정점식 개인전' 현수막(오른쪽에서 두 번째)

서명의 세 가지 유형

전시장 입구에 비치해 두는 '방명록'은 "특별히 기념하기 위하여 여러 사람의 이름을 적어놓은 책"이다. 또 자기 이름을 써넣는다는 뜻의 '서명'은 다름 아닌 '사인sign'을 말한다.

방명록의 서명에는 크게 세 가지

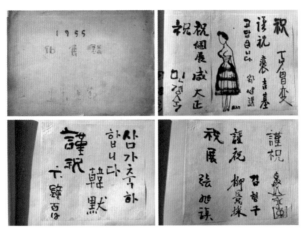

1955년 정점식의 개인전 방명록. 성명 기재형부터 산문형, 삽화형의 서명을 볼 수 있다.

유형이 있다. 먼저 관람객이 자기 이름만 적는 '성명 기재형.' 가장 일반적인 서명 스타일이다. 화가의 지인들인 경우가 대부분이다. 이름만 적어놔도 누가 전시장에 다녀갔는지 알 수 있다. 일반 관람객이라면 어떻게 하는 것이 좋을까? 간단하다. 이름 옆에, 서명자가 누군지 알 수 있도록 신분을 적어두면 된다. 이 이름+신분 형식은 화가가 관람객을 보다 구체적으로 알 수 있다. 화가는 서명을 먹고산다. 서명은 한 줄의 따뜻한 응원이다.

'산문형'도 있다. "전시회를 축하드립니다" 같은 '축하의 말'과 함께 이름을 남기는 스타일(축하의 말+이름)이다. 여기서 한걸음 더 나아간 스타일이 바로 관람 소감을 곁들인 것(축하의 말+관람 소감+이름)이다. 소감이 길 필요도 없다. 진솔한 표현이면 족하다. 만약 길게 쓰고 싶다면, 별도의 페이지에 작성하면 된다. 방명록의 지면은 관람객이 마음대로 사용할 수 있는 열린 공간이다. 한 페이지

를 사용하든, 두 페이지를 사용하든 그것은 관람객의 자유다.

'삽화형'은 축하의 뜻으로 그림을 남기는 서명 스타일을 말한다. 축하하는 글뿐만 아니라 그림으로 해도 된다. 만약 방명록에 유명 작가가 삽화와 이름을 남겼다면, 그것은 곧 값진 작품이 되기도 한다. 전시장에 가거든 슬쩍 방명록을 넘겨보라. 종종 삽화가 어우러진 멋진 축하 메시지를 만날 수도 있다.

그 여고생의 서명은 '산문형'에 해당한다. 1950년대의 사회적인 분위기에서 여고생이 방명록에 서명한다는 건 쉽지 않은 행동이다. 소감은 짧았지만 수만 볼트의 진심이 내장되어 있었다. 화가(극재 정점식, 1917~2009)가 50여 년 전의 감동을 평생 기억하는 데서 알 수 있듯이, 관람객의 소감 한마디는 화가의 예술혼을 가동하는 강한 에너지가 된다.

화가에게 힘이 되는 벗

2002년, 여든 중반이었던 그 화가는 옛 일화를 들려주기에 앞서 이런 말을 했다. "세잔은 자기 작품을 이해해 주는 몇 사람의 벗을 아쉬워했으며, 그 가까운 이해자가 어머니"였다고 말이다. 그렇다면 이 화가에겐 그 여고생이 "자기 작품을 이해해 주는 몇 사람의 벗"(정점식, 『화가의 수적』, 4쪽) 가운데 한 명이 아니었을까. 게다가 화가의 작품은 반추상화였다. 흔히 생각하듯이 추상화나 반추상화는 관람객과의 소통 면에서 사실적으로 그린 구상화보다 이해의 폭이 훨씬 좁다. 그렇기에 그런 작품을 알아보고 무언가 '벅차오는 마음'이 되었다는 여고생의 소감이 더 감격적이었던 것 같다.

화가에게 작업은 무엇보다도 자신이 좋아서 하는 '무상無償의 행위'다. 화가는 방명록에 기록된 관람객의 서명에 힘입어 자신의 길을 간다. 여고생의 서명 덕분에 원로화가가 평생 붓을 들었듯이 말이다.

진시회 관람의 대미는 방명록 서명이다. 전시장에 가년 방녕록에 서명을 하자. 간단한 소감을 곁들이면 더 좋다. 서명은 감사의 표시이자 화가에 대한 최고의 찬사다.

2

구성을 어떻게 할 것인가

구성에 관해 알아야 할 것들

독자의 심리로
빚은 구성

독자의 심리와
글의 구성

구성이 맛을 좌우합니다. 좋은 재료를 구하는 것은 조리의 첫 단계에 불과합니다. 재료는 필요조건이지 충분조건은 아닙니다. 효과적인 구성이 뒷받침되어야 맛있는 글이 나올 수 있습니다.

무심코 즐기는 노래 한 곡에도 전주·간주·후주가 있습니다. 5분이 채 안 되는 분량이지만 그 속에 구성의 짜임새가 갖추어져 있다는 뜻입니다. 그보다 긴 글에 구성이 필요함은 두말할 나위 없습니다.

글의 구성은 어렵게 생각할 필요가 없습니다. 내 이야기를 재미있게 전하기 위한 전략이 구성입니다. 생각나는 대로 말을 하면, 내 감동이 온전히 전해지지 않을 수 있습니다. 내게 중요한 이야기가 타인에게는 사소할 수 있기 때문입니다. 내게 재미있는 이야기가 친구가 듣기에는 재미없을 수 있습니다. 이때 필요한 처방이 구성입니다. 구성을 가미하면 재미와 감동을 제대로 전할 수 있습니다. 동일한 내용도 구성을 어떻

게 하는가에 따라 반응이 달라집니다.

구성, 이렇게 이해하면 쉽다

모든 글에는 '처음'이 있고, '중간'이 있고, '끝'이 있습니다. 처음-중간-끝. 글쓰기는 보통 이 3단 구성의 범주를 벗어나지 않습니다. 기-승-전-결이든, 서론-본론-결론이든, 처음이 있고, 끝이 있고, 핵심인 중간이 있습니다.

그렇다면 왜 글의 체형은 3단 구성(처음-중간-끝)을 하고 있을까요? 저는 이 체형의 비밀을 독자의 심리에서 찾습니다. 이는 제가 『편집자를 위한 북디자인』에서 책의 구성을 설명하면서 예로 든 바 있는데, 여기서는 글의 구성과 관련지어 언급해 보겠습니다.

편지의 구조와 미팅의 구조, 그리고 글의 구조는 동일합니다. (책의 구조도 마찬가지입니다). 일반적으로 편지는 인사(계절인사 포함)-본문(용건)-마무리로 구성됩니다. 사람이 서로 만나는 과정에서는 인사부터 한 뒤, 용건을 이야기하고, 마무리합니다. 책의 구조도 그렇습니다. 권두-본문-권말로 체형을 만듭니다. 글의 구성도 시작-중간-끝으로 조성되어 있습니다. 왜 모두 비슷한 구조를 하고 있을까요?

이는 편지와 미팅과 글의 형식이 처음부터 그렇게 생겼기 때문이 아닙니다. 답은 사람들의 심리구조에 있습니다. 편지든 미팅이든 글이든 상대방(독자)에게 다짜고짜 용건부터 말하면 충격을 받거나 당황할 수 있습니다. 그래서 심리적인 완충지대로서 앞쪽에 인사 부분이나 시작 부분을 둡니다. 여기서 독자(청자)는 마음을 예열하고, 그 바탕에서 용건을 자연스럽게 받아들입니다. 그리고 끝인사로 좋은 인상을 남깁니다.

사실 효율성 면에서 보면, 거두절미去頭截尾하고 용건만 이야기하면 됩니다. 그러나 심리적으로, 작은 정보에서 큰 정보로 향하면 상대방의 내용 접수와 호응에 무리가 없습니다. 글에서 '기起'와 '서론'과 '인사'와 '시작' 부분이 필요한 이유입니다. 글의 구성은 사람(독자)의 심리를 체계화한 것입니다.

3단 구성에 숨겨진 의미

처음-중간-끝에도 일정한 형식이 있습니다. '시작'할 때와 '중간'을 쓸 때, 그리고 '끝'을 쓸 때도 독자의 심리를 염두에 두면 됩니다.

'시작' 부분은 예열공간입니다. 마음의 준비를 하게 하는 곳입니다. 앞으로 전개될 내용의 실마리를 제공합니다. 독자의 궁금증을 건드립니다. 본론, 본문이라고도 부르는 '중간' 부분은 '다름이 아니라'에 해당하는, 글의 몸통입니다. 영어로 '보디body'라고 하지 않습니까! '끝'부분은 마무리 인사를 하는 곳입니다. '시작'을 염두에 두고 수미상관首尾相關하게 작성하거나 '중간'의 내용을 바탕으로 정리합니다. 여운을 남기면 더 좋습니다.

이때 '시작'과 '끝'은 독자에 대한 서비스 공간이라고 할 수 있습니다. 중요한 것은 몸통인 '중간'입니다. 첫인상에 대한 서비스가 '시작'이고, '끝인상'에 대한 서비스가 '끝'입니다. 이야기하고자 하는 메시지('중간')를 효과적으로 전달할 수 있게 '시작'과 '끝'을 구상하고 쓰면 됩니다.

이는 독자의 심리를 형식화한 것이자 독자에게 글을 어떤 순서로 읽힐 것인가에 대한 배려의 표현입니다. 요리의 맛은 재료를 어떤 순서로 어떻게 조리하느냐에 따라 결정됩니다. 재료 각각에 관심을 갖기 전에,

　　　　　　　　　　　　　　　　2. 구성을 어떻게 할 것인가

조리의 순서나 방법에 더 관심을 가져야 하는 이유입니다. 글은 독자의 심리적인 원리에 위배되지 않으면 어떤 구성이든 괜찮습니다.

3단 구성은 글의 기본구성입니다. 기승전결의 4단 구성도 실은 3단 구성의 확장입니다. 3단 구성에서 몸통 부분을 어느 정도로 늘리느냐에 따라 4단도 되고, 그 이상도 됩니다. 4단 구성은 3단 구성에 '전' 부분을 추가한 것입니다. '전'은 내용의 전환을 통해 재미를 극대화하는 장치입니다. 3단 구성은 결말을 향해 직진하는 탓에 재미가 덜합니다. 4단 구성은 다릅니다. 직진하던 이야기가 '전'에서 스텝을 바꿔 한 호흡 쉬면서 재미를 고조시킵니다.

이 자리에서는 3단 구성을 중심으로 글의 구성요소에 관해 언급할까 합니다. 순서는 '처음'→'중간'→'끝'이 아니라 '중간'→'처음'→'끝'입니다. 그렇습니다. '중간'부터 앞세웠습니다. 이유가 있습니다.

도표로 본 구상 단계와 쓰기 단계

구상 단계에서 먼저 하는 작업은 사실 '중간'입니다. 글의 몸통인 내용부터 만들고, 앞뒤를 짜게 되지요. 글은 '처음'부터 씁니다만 구상 단계에서는 몸통부터 만듭니다. 이 몸통 짓기는 이야기의 뼈대가 되는 키워드를 잡는 데서 시작합니다. (키워드에 관해서는 다음 꼭지에서 자세히 설명합니다.) 이어서 키워드로 단락을 빚습니다. 그리고 작품을 묘사하고, '작품에는 없는' 작가정보를 찾아서 필요한 부분만큼 챙깁니다.

여기서 확인할 수 있는 사실은 두 가지입니다. 키워드와 작품묘사는 '작품에서 추출한 요소'로 준비하고 서술할 수 있지만, 작가정보는 작품에 직접 나타나 있지 않다는 점입니다. 따라서 인터넷 검색이나 책에서

처음

끝

중간

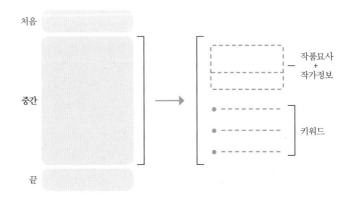

처음

중간

끝

작품묘사
+
작가정보

키워드

작가정보를 확보해야 합니다. 작가정보는 글의 주제와 관련된 부분만 취하면 됩니다.

다음으로, 몸통 구상을 마쳤으면 '시작'과 '끝'을 구상합니다. '시작'과 '끝'을 구상할 때, 이들을 몸통의 앞뒤에 붙여가며 표현을 적절히 조절합니다. 중요한 것은 몸통과 합체했을 때의 조화와 전체적인 유기성입니다.

여기까지가 3단 구성의 구상 단계입니다. 이를 바탕으로 조리 있게 쓰

면 됩니다.

지금 설명하는 것은 어디까지나 하나의 '예시'일 뿐입니다. 구상 단계와 달리 쓰는 과정에서 얼마든지 순서가 바뀔 수 있습니다. 변화는 대략 두 가지입니다. 몸통에서 앞에 배치한 작가정보를 전체 키워드 뒤로 보낼 수도 있고, '처음' 부분을 작품묘사로 시작하거나 작가정보로 잡을 수도 있습니다. 예시한 도표를 틀 삼아 써보고, 익숙해지면 변화를 주거나 아예 버리고 마음대로 쓰면 됩니다. 이때, 변하지 않는 것은 첫인사를 하고, 용건을 전하고, 마무리 인사하기, 즉 처음-중간-끝의 구조입니다. 글의 구조가 사람의 심리구조를 복제한 이상 이 틀을 벗어나지 않습니다.

다음부터 중간-처음-끝 만들기에 관해 자세히 설명합니다.

어떻게 '몸통'을
만들 것인가

키워드로 구성하는
본문

글의 몸통('중간')은 '다름이 아니라'입니다!

우리는 중요한 용건을 말할 때, '다름이 아니라'며 말문을 뗍니다. 국어사전에 따르면, '다름이 아니라'는 주로 자신의 행동에 대한 까닭을 밝힐 때 말머리에 사용합니다. 뒤에 오는 말을 강조하는 역할입니다. '제가 이 글을 쓰는 이유는 다름이 아니라', '드릴 말씀은 다름이 아니옵고' 식이 됩니다.

편지 쓰기나 미팅에서 핵심 이야기는 '다름이 아니라'에 있습니다. '다름이 아니라'는 편지나 미팅의 실세입니다. 편지에서는 '거두절미하고'라며 서두와 꼬리를 생략하고, 곧장 본론('다름이 아니라')으로 진입하기도 합니다. 이는 서두와 꼬리는 없어도 되지만 몸통인 본론은 없어선 안 된다는 사실을 알려 줍니다.

미술 글쓰기에서도 '다름이 아니라'가 중요합니다. 그런데 막상 조형언

어의 감동을 글로 풀어내려면 어떻든가요? 막막해집니다. 길을 묻는 외국인을 만난 것처럼 말문이 열리지 않습니다. 어떤 소재를, 무엇부터, 어떻게 이야기해야 할지 '대략 난감' 상태에 빠집니다.

이때 키워드를 챙겨보는 것도 방법입니다. 감상 중에 떠오른 생각이나 느낌 가운데 인상 깊은 점들에 주목합니다. 그중에 몇 개를 키워드로 뽑아서 생각을 정리하고 발전시킵니다. 어차피 한편의 글에 작품의 모든 요소를 담을 수는 없습니다. 1장의 「박연폭포」 사례에서 보았듯이 이야기의 범주를 좁혀야 합니다. 어떤 요소를 비중 있게 다룰지는 글쓴이가 정합니다. 범주를 한정하지 않으면 구체성이 떨어질 수 있습니다. 몇 개의 키워드로 감상을 압축하여 통일성을 부여하며 결투를 벌이는 것이 좋습니다. 나머지는 미련 두지 말고 버립니다.

앞에서 언급했듯이 키워드는 1~3개 정도가 적당합니다. 물론 그 이하나 그 이상도 가능합니다. 키워드가 적으면 해당 키워드를 중심으로 한 감상과 글에 밀도가 생기고, 키워드가 많으면 감상과 글이 풍요롭기는 하지만 밀도가 떨어질 수 있습니다. 1~3개 정도의 키워드라면 요리하기에 버겁지 않을 수 있습니다.

키워드는 생각의 씨앗이자 중요한 글감입니다. 이들 키워드에 생각을 집중해서 일정 분량으로 숙성시킵니다. 키워드 간의 관련성을 찾아서 하나로 꿰거나 자료의 도움을 받아 살찌우면 됩니다. 이때 상상력이 필요합니다. 각 키워드를 '벌크 업'하고 키워드와 키워드를 조리 있게 연결하려면 한두 스푼의 상상력을 가미해야 합니다.

여기서는 3개의 키워드와 1개의 키워드로 하는 글쓰기를 소개하겠습니다. 그러면 자연스럽게 2개의 키워드로 하는 글쓰기 요령도 펠 수 있

으리라 생각합니다.

3개의 키워드로 '몸통' 만들기

먼저 3개의 키워드를 제안하는 것은 글쓰기의 가장 기본적인 형태로 통하는 5단락 글쓰기를 염두에 두었기 때문입니다. 도입부 한 단락-3개의 키워드로 하는 본문 세 단락-마무리 한 단락, 이렇게 5단락이 됩니다. 이는 글쓰기 책 중에서 널리 알려진 『원고지 10장을 쓰는 힘』이 언급하고 있는 바이기도 합니다. 요령은 간단합니다. 자신이 말하고 싶은 바를 3개의 키워드('키 콘셉트')로 압축하면 됩니다. 이들 3개의 키워드를 연결해서 이야기를 구축할 때, 요구되는 건 상상력입니다. 그림의 내밀한 세계에 접근할 수만 있다면, 기꺼이 상상력을 발휘해야 합니다. 그 과정에서 생각이 자라고 글이 탄탄해집니다.

다음은 최북의 「공산무인도」를 3개의 키워드를 중심으로 쓴 글입니다.

(1) 시와 그림이 만났다. '그림을 품은 시'를 화가가 그렸다. 직역直譯이 아니라 의역意譯이다. 화가의 해석이 가미된 의역이 호기롭다. 호생관 최북이 그린 「공산무인도」가 의역의 주인공. 시에서 났으되 시에 무릎 꿇지 않았다.

(2) 두 그루의 나무 아래, 텅 빈 초가 정자 한 채, 화면 왼쪽으로 흐르는 계곡물. 그 위에 두 개의 낙관과 함께 큰 초서체草書體의 화제畵題가 눈길을 사로잡는다. '공산무인 수류화개空山無人 水流花開' 중국의 시인 소식1037~1101의 시구다. "빈산엔 아무도 없는데, 물이

최북, 「공산무인도」, 종이에 엷은색, 31.0×36.1cm, 18세기

흐르고 꽃이 피네." 그림과 시구의 궁합이 절묘하다.

(3) 작은 체구에 눈이 애꾸였던 최북은 중인中人이라는 신분적 한계에 갇혀 제도권(圖畵署)에서 예술적 재능을 펼 수 없자 술과 그림에 의지하며 살았다. '전업화가'로서, 그림을 팔아서 술을 샀고, 전국을 돌아다니다가 객사客死로 생을 마쳤다. '호생관'은 '붓으로 먹고사는 사람'이란 뜻이다.

(4) 계절은 물이 흐르고 꽃이 피는 이른 봄. 빈산과 흐르는 물은 있는데, 없는 것이 있다. 꽃이다. 꽃은 그림 어디에도 없다. 화제

를 잘못 붙인 것일까? 아니면, 화제를 제대로 구현하지 못한 것일까?

동양화의 기법에 '홍운탁월烘雲托月'이 있다. 달을 그릴 때, 달을 직접 그리지 않고, 달 주변에 구름을 그려서 드러내는 기법을 말한다. 이 간접의 미학은 「공산무인도」에도 적용된다. 화가는 '피는 꽃'은 직접 그리지 않았다. 대신 '흐르는 물'을 그렸다. 꽃은 화제로 암시만 한다. 그런데도 감상자는 빈산과 물을 보면서 꽃을 떠올린다. 화가는 화제의 내용을 절반만 그리고, 나머지 절반은 감상자에게 맡겨두었다. 꽃이 피는 곳은 바로 감상자의 마음속이다.

(5) 꽃만이 아니라 계곡물도 마음속으로 흐른다. 계곡물은 일종의 '앞잡이'다. 꽃이 피는 조건을 암시하며, 꽃을 떠올리게 해준다. 겨우내 얼었던 계곡이 풀리면서 흐르는 물이다. 겸재 정선의 「박연폭포」처럼 물줄기가 압도적이진 않지만 화폭 한켠에서 봄을 알린다. 없어서는 안 될 존재다. 시각화된 물소리는 감상자의 마음에서 재생된다. 빈산의 적막감을 고조시키기에는 안성맞춤이다. 가만히 보면, 계곡 주변에 수풀이 형성되어 있다. 화선지에 먹물이 번지듯 초록 기운이 번지는 중이다. 빈 정자 옆의 나무에도 잎이 돋기 시작한다. 아직 가지가 드러나 있는 것으로 보아 초봄이다. 만약 봄이 무르익었다면, 나무는 잎으로 뒤덮였을 것이다. 계곡물이 대지에 생기를 돌리면서 만물을 깨운다.

(6) 생기는 화제와 낙관에서도 생긴다. 꽃과 계곡물이 그림 내적

인 요소라면, 화제와 낙관은 그림에 부가된 외적인 요소다. 최북이 일삼았던 기행과 파격의 면모를 화제와 낙관의 위치가 단적으로 보여 준다. 서체를 거침없이 구사하고, 낙관을 화폭 중앙에 앉혔다. 화제와 낙관을 이렇게 처리하는 작가는 흔치 않다. 낙관은 색마저 은유적이다. 감상자들이 화면에서 꽃을 느낀다면, 그것은 일정 정도 낙관의 빛깔 덕분일 것이다. 두 개의 낙관이 진달래꽃빛이다. 최북은 봄의 주인공인 꽃의 역할에 걸맞게 낙관을 중앙에 배치한 것이 아닐까. 또 얼었던 땅이 풀리듯 화제도 정체正體로 쓰지 않고 휘두르듯이 썼다. 서체의 속도감은 정적인 그림에 동적인 기운을 부여한다. 정중동靜中動의 세계다. 그림의 필치와 서체가 같은 유전자를 공유하고 있다.

(7) 유명한 시를 그린 그림을 '시의도詩意圖'라고 한다. 「공산무인도」는 시와 대등한 '시를 품은 그림'이다. '자막字幕' 같은 화제와 그림이 상부상조하는 가운데 깊은 적막감을 안겨 준다. 화제가 없으면 그림이 싱겁고, 그림이 없으면 화제가 밋밋해진다. 시 속에 그림이 있고, 그림 속에 시가 있다畵中有詩 詩中有畵. 소식의 말이다. 「공산무인도」는 시서화詩書畵가 조화를 이룬, 심심한 듯 속 깊은 그림이다.

　제목을 「꽃을 부르는 계곡물의 비밀」로 붙였습니다. 키워드는 꽃((4)), 계곡물((5)), 화제와 낙관((6))입니다. 먼저 화면을 보면서 꽃의 존재에 의문이 들었습니다. 화제에는 있는데 화면에는 없었기 때문입니다. 그래

서 계곡에 눈이 갔습니다. 얼었던 물이 풀려서 흐른다는 것은 봄이라는 뜻이고, 이는 곧 꽃이 핀다는 쪽으로 생각이 이어졌습니다. 다음으로 주목한 것은 화제와 낙관입니다. 어쩌면 언 땅이 풀리듯 봄에는 격식이 풀어져야 제격이어서, 화제를 흘리듯이 쓰고 낙관한 것이 아닐까 싶었습니다. 얼핏 보면 낙관의 위치가 절묘해서 산등성이에 핀 진달래꽃 같기도 했습니다. 낙관은 주문방인朱文方印한 '최북崔北'과 백문방인白文方印한 그의 자字 '칠칠七七'입니다. 주문방인은 도장에 글자를 양각으로 새겨 도장을 찍었을 때 글자가 붉게 나타난 것을 말하고, 백문방인은 글자를 음각으로 새겨 글자 밖의 부분은 인주가 묻어 붉고, 글자는 하얀색으로 드러난 것을 말합니다.

이렇게 보니, 「공산무인도」는 꽃과 계곡물과 화제·낙관이 봄에 맞춰 삼위일체를 이루고 있었습니다. 비록 「공산무인도」를 소장할 수는 없지만 쓰면서 이 그림을 제 것으로 만들었습니다.

글은 몸통부터 구상했습니다. 꽃, 계곡물, 화제와 낙관이 눈에 띄었고〔(4)~(6)〕, 작가정보〔(3)〕와 작품묘사〔(2)〕를 더했습니다. 그리고 시작〔(1)〕과 끝〔(7)〕을 붙였습니다. 작가정보는 화제와 낙관의 대담한 꼴과 위치가 어디에서 발원했는지를 얘기하기 위해, 별도의 단락으로 추가한 것입니다. 만약 글의 분량을 줄여야 한다면, 작가정보 단락을 짧게 압축하면 됩니다. 즉 '처음' 부분의 '호생관 최북' 대신 '기행과 파격의 전업화가 호생관 최북'이나 '애꾸눈의 기인奇人화가 호생관 최북'을 배치하는 겁니다. 이것만으로도 그림에 파격미를 보인 작가정보는 충족됩니다.

여기서 글에 변형을 가한다면, '시작' 부분인 '(1)'을 빼고, 대신 '(2)'를 서두로 삼으면 됩니다. 바로, 작품묘사로 시작하는 글이 되는 셈이지요.

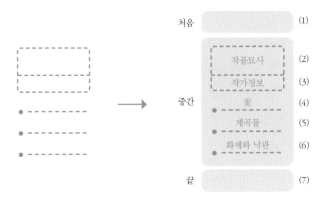

처음		(1)
	작품묘사	(2)
	작가정보	(3)
중간	꽃	(4)
	계곡물	(5)
	화제와 낙관	(6)
끝		(7)

1장에서 소개한 이중섭의 「길」에 관한 리뷰가 작품묘사로 시작한 글입니다.

3개의 키워드 중심의 글쓰기는 짧은 글에만 적용할 수 있는 것은 아닙니다. 긴 글에서도 유용합니다. 익숙해지면 쓰고자 하는 내용에 따라 얼마든지 변화를 줄 수 있습니다. 다만, 각 키워드의 분량은 어느 정도 동일해야 합니다. 키워드 간에 균형을 맞춰 줘야 독자가 글의 무게중심을 알 수 있습니다.

1개의 키워드로 '몸통' 만들기

또 다른 방법으로는 인상 깊었던 키워드를 하나 골라서 그것에 집중하는 것입니다. '원 포인트 글쓰기'가 되겠죠. 한 가지 주제를 바탕으로 본문을 전개하고, 나머지 요소는 덧붙이는 방식입니다.

그림에서 가장 눈에 띄는 소재는 캔버스다. 덩치가 'K-1'의 최홍

만 선수처럼 크고 위압적이다. 맞선 상대는 각종 붓으로 무장한 왜소한 체구의 화가다. 거인과 소인의 대결 구도. 화가와 대면한 캔버스의 뒷모습이 심각하다. 로댕의 조각 「생각하는 사람」처럼 표정이 무겁다. 둘 사이에 묘한 긴장감이 흐른다. 서늘하다. 이 긴장감은 어디에서 오는 것일까?

—『원 포인트 그림감상』, 300쪽

「파적도」의 매력은 갑작스러운 소동이 주는 해학성과 부부간의 각별한 애정에만 있는 것은 아니다. 조형적인 구성에도 있다./그림의 초점은 고양이에 모아진다. 마루 위에서 고양이를 향해 몸을 날린 영감과 그런 영감을 붙잡으려는 아낙, 그리고 마당에서 달려드는 암탉의 방향이 달아나는 고양이를 향하고 있다. 이 절묘한 구도와 동세 속에 급박한 상황은 고조된다./이때 주목할 것은 고양이 대가리의 방향이다. 병아리를 입에 문 고양이의 몸은 왼쪽으로 달아나고 있지만 대가리는 오른쪽을 향하고 있다. 달려드는 영감과 닭 쪽으로 시선을 두고 있는 것이다. 달아나는 방향과 시선의 방향이 서로 어긋난다. 여기서 그림의 재미는 배가된다.

—같은 책, 180~81쪽

앞의 인용문은 하르먼스 반 레인 렘브란트Harmensz van Rijn Rembrandt, 1606~69가 그린 자화상으로 알려진 「작업실의 화가」(1629년경)에 관한 글의 일부입니다. 캔버스의 지지대가 드러난 쪽에서 포착한 큰 캔버스와

2. 구성을 어떻게 할 것인가

하르먼스 반 레인 렘브란트, 「작업실의 화가」,
목판에 유채, 24.8×31.7cm, 1629년경

그 앞에 서 있는 작은 화가의 모습이 인상적인 작품인데, 이 글은 캔버스를 키워드로 그림을 조명합니다. 이어지는 대목은 이렇습니다.

첫째, 화가와 캔버스의 크기다. 화가가 크고 캔버스가 작은 것이 아니라 캔버스가 크고 화가가 왜소하게 그려져 있다. 왜 캔버스를 크게 그렸을까?/둘째, 화가의 위치다. 캔버스와 이젤이 빛에 노출되어 있는데, 화가는 어두운 곳에 있다. 바로크 시대에는 명암의 대비가 강한 그림이 대세였다. 이 명암의 대비는 그림에 깊이를 더한다. 예술에 경외감을 가진 화가의 겸손일까? 아니면 자신이 채워야 할 캔버스에 압도당한 것일까?/셋째, 화가와 캔버스 간의 거리이다. 화가는 왜 캔버스와 거리를 두고 서 있는 것일까? 그림을 그리기 전일까? 아니면 그린 후일까? 그도 아니면 그림을 그리는 중에 잠시 휴식을 취한 것일까? 이 거리는 무엇을 의미할까?/넷째, 캔버스의 포즈이다. 캔버스는 뒷면만 보여 줄 뿐, 그림이 그려지는 앞면은 보여 주지 않는다. 캔버스에는 무엇이 그려져 있을까? 텅비어 있을까? 아니면 자화상이 그려져 있을까? 보이지 않아서 호기심은 더 커진다.

—같은 책, 301쪽

캔버스를 중심으로 질문을 던지고 생각해 본 결과, 이렇게 정리할 수 있었습니다. 글쓰기 덕분에 캔버스와 화가의 관계를 다각도로, 오래 곱씹어 봤습니다. 이들 각 항목은 생각을 심화하면 저마다 한 편의 글이 될 수도 있습니다.

김득신, 「파적도」, 종이에 엷은색, 22.4×27cm, 18세기, 간송미술관 소장

후자는 긍재兢齋 김득신金得臣, 1754~1822의 「파적도」(18세기) 중에서 고양이가 키워드입니다. 고양이의 동세를 통해서 극적인 상황의 묘미를 감상했습니다.

이들은 '원 포인트 그림감상'의 결실입니다. '원 포인트 그림감상'이란 "작품을 구성하는 소재나 요소 중 어느 하나에 집중해서 감상하는 방식"(『원 포인트 그림감상』, 4쪽)을 말합니다. 작품은 작가가 화폭에 제작연도와 자기 이름을 적는 사인을 하는 것으로 마무리됩니다. 작가는 작품속의 어느 한 요소도 허투루 처리하지 않습니다. 모든 요소는 '적재적소'에서, 서로 영향을 주고받는 관계에 놓입니다. 유기체가 되는 거죠. 따라서 '원 포인트', '투 포인트', '스리 포인트' 식으로 감상 포인트만 제대로 잡으면, 작품 전체를 꿸 수 있습니다.

앞의 「공산무인도」에 관한 글도 3개의 포인트 중에서 1개만 강조하면 '원 포인트 그림감상'이 되고, 2개를 내세우면 '투 포인트 그림감상'이 됩니다.

범주를 좁히면 살아나는 구체성

키워드를 중심으로 한 본문 쓰기는 "나는 그림을 이렇게 감상했다"라는 뜻으로, "내가 생각하는 이 작품의 마음은 이들 키워드에 있다. 그래서 나는 이 키워드를 통해 내 소감을 펼친다"라는 의미입니다.

본문을 키워드로 구성하면, 횡설수설하고 삼천포로 빠지는 글쓰기를 미리 차단할 수 있습니다. 이때 한걸음 더 나아가 작품들 간의 공통성에 주목하거나, 사회현실과 작품 간의 관련성, 동일한 소재의 특성과 차이 등을 찾아보면 확장된 글쓰기도 가능합니다.

키워드 중심의 몸통 만들기는 이야기의 범주를 좁혀서 주제를 선명하게 살리는 일입니다.

어떻게
시작할 것인가

첫 문장과 첫 단락, 그리고

'처음' 작성의
노하우

"반갑습니다. '섭섭할 섭' 자를 쓰는 김○섭입니다."

제 지인 중에 이렇게 자신을 소개하는 사람이 있습니다. 이름 중 '섭' 자를 유머러스하게 표현한 것입니다. 당연히 한자에 '섭섭할 섭' 자는 없습니다. 뜻밖의 재미있는 인사 덕분에 상대방이 웃음을 띠게 되고, 분위기는 화사해집니다.

첫 문장도 마찬가지입니다. 인상적으로 시작하면 좋습니다. 첫 문장은 미끼입니다. 독자의 시선을 사로잡는 짧고 감각적인 문장으로 시작해야 효과적입니다. 뻔한 문장은 피하는 것이 상책입니다. 문장이 뻔하면 제발 이 글을 읽지 말아달라고 부탁하는 것과 다를 바 없습니다. 추상적이고 모호한 표현도 피해야 합니다. 강한 인상을 주려면 뻔하거나 추상적이고 모호한 문장과 '물리적 거리두기'가 요구됩니다. 눈에 잡힐 듯

구체적인 표현이 좋습니다. 설렘과 기대가 함께해야 합니다.

첫 문장은 길이도 중요합니다. 기린 목처럼 길면 곤란합니다. 독자가 흥미를 잃습니다. 글의 긴장감이 떨어집니다. 가급적 짧은 것이 효과적입니다. 형식적으로도 모양이 간단합니다. 짧으면 한눈에 들어옵니다. 가독성 면에서도 그렇습니다. 문장이 복문으로 구성되었거나 정보가 많으면 독서욕을 떨어뜨릴 수 있습니다. 독자는 롱테이크를 견디지 못합니다. 짧고, 빠른 문장 전환이 요구됩니다.

첫 단락은 또한 재미도 있어야 합니다. 지루하거나 골치 아프면 난처합니다. 지루한 문장은 수술해야 하고, 어려운 개념은 일상의 에피소드나 적절한 비유로 가공할 필요가 있습니다. 그래야 글이 살고, 독자의 눈동자가 반짝입니다. 첫 단락을 '리드'라고 하는 것도, 글 전체를 이끌어야 할 '리더'로서의 책임이 첫 단락에 있기 때문입니다.

첫 문장은 처음부터 '쌈박'하게 써야 하지만 대부분 그러기가 쉽지 않습니다. 초고에서는 헐렁하게 시작해도 됩니다. 글이 어느 정도 완성된 상태에서 고치면 됩니다. 그렇지 않고 처음부터 산삼 같은 첫 문장을 찾으려다가는 지레 지쳐버릴 수 있습니다. 산삼은 고치고 또 고치는 과정에서 나옵니다. 첫 문장을 품고 있는 첫 단락도 마찬가지로, 부단히 닦고 조이고 기름칠하면 빛이 납니다.

독자는 이렇게 다져진 '처음' 부분을 읽으며 마음의 준비운동을 하고, 본문으로 진입합니다. 처음 부분은 다른 말로 서론, 서두, 머리말 등으로 부릅니다.

이런 이야기는 다음 원리를 따르고 있습니다. 적은 것에서 많은 것으로, 가벼운 것에서 무거운 것으로. 이 정보전달의 원리에 비춰 보면, 첫

문장과 첫 단락, 서두는 적은 것 혹은 가벼운 것이 되고, 본문은 많은 것, 혹은 무거운 것이 됩니다. 그래서 글을 쓸 때, 처음부터 많은 정보를 전하는 것은 아닌지, 또 처음부터 무거운 내용을 앞세워 독자에게 심적 부담을 주는 것은 아닌지 따져봐야 합니다.

첫 문장과 첫 단락을 품고 있는 서두는 글의 전초기지에 해당합니다. 독자의 시선을 낚아채서 글 속으로 끌어들입니다. 마술사의 모자처럼 본문에 '뭔가 있다'는 인상을 심어줘야 합니다. 그렇지 않으면 독자는 시선을 돌립니다. 고민이 클 수밖에 없습니다.

서두의 대척점에 마무리가 있습니다. 마무리 역시 서두만큼 고민되는 지점입니다. 서두와 꼬리는, 코스요리에서 메인요리 전후에 먹는 에피타이저와 디저트 같은 존재입니다. 글의 앞과 뒤에서 본문을 감싸며 먹음직스럽게 해줍니다. 서두는 독자를 기분 좋게 본문으로 인도할 의무가 있습니다. 마무리는 본문을 정리하면서, 새로운 정보와 깨달음을 얻은 독자를 세상 속으로 넘겨주는 역할을 합니다.

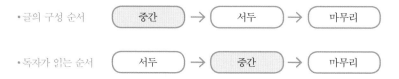

글은 '다름이 아니오라'에 해당하는 본문부터 구상하고, 이를 효과적으로 어필하고 정리할 서두와 마무리를 입히면 완성됩니다. 이때 '효과적'이라 함은 독자를 사로잡아서 본문의 감동을 극대화할 필요가 있다는 뜻입니다.

서두 작성은 이렇게

그렇다면 서두를 어떻게 시작하는 것이 좋을까요? 아니 어떻게 하면 독자를 사로잡을 수 있을까요? 본문을 구상했으면, 이와 합이 맞게 서두를 준비하면 됩니다. 서두는 본문에 설계한 각 단락의 내용을 바탕으로 구상합니다. 그렇다고 논문의 서론처럼 본문을 요약하라는 말이 아닙니다. 본문과 관련된 내용으로 글의 방향을 암시하면 됩니다. 서두는 본문에 어떤 내용이 전개될지 귀띔해 주는 역할을 합니다. 그렇지 않고 본문 내용을 다 알려 주면 어떻게 될까요? 독자는 더 읽고 싶은 욕구가 사라집니다.

서두는 마음의 준비를 하는 곳입니다. 본문에 대한 실마리를 제공하면서 궁금증을 불러일으켜야 합니다. 이 점을 염두에 두고 실행하면 됩니다. 그래도 말문을 떼기가 어렵다면 이렇게 해보는 겁니다.

작품묘사하기 ─ 작품의 이미지를 묘사하는 것은 가장 쉽게 시작할 수 있는 방법이 아닐까 합니다. 그렇다고 무작정 묘사해서는 안 됩니다. 본문에서 하고자 하는 이야기를 염두에 두고, 그것과 관련 되게 작품의 이목구비를 서술하는 것이 좋습니다(자세한 내용은 3장의 「작품을 묘사하자」에서 다룹니다). 묘사의 디테일은 본문이 궁금해지는 선까지 밀어붙이고, 그 선에서 멈춰야 합니다. 본문에 대한 과도한 '스포일러'가 되어서는 곤란합니다. 다음은 김홍도의 「빨래터」에 관한 묘사입니다.

> 개울가에서 아낙들이 빨래를 하고 있다. 옷을 물에 헹구거나 방
> 망이로 옷을 두들긴다. 한 켠에서 아이를 데리고 온 아낙이 머리

를 감은 후 빗는다. 바위
뒤에서는 어떤가. 이 광경
을 훔쳐보는 사내가 있다.
갓 쓴 폼을 보니 점잖은
선비다.

—『원 포인트 그림감상』, 44쪽

인용하기— 인상 깊은 작가의
말이나 평론가의 말, 유명인의 말
등으로 시작하는 것입니다. 본문
에서도 그렇지만 잘 뽑은 인용문

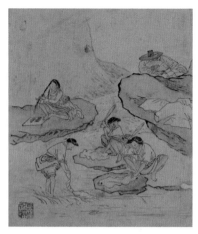

김홍도, 「빨래터」, 종이에 엷은색, 27.0×22.7cm,
18세기, 국립중앙박물관 소장

은 독자의 관심과 글의 설득력을 높여줍니다. 서두를 강하게 어필하면
서 몸통과 직간접으로 관련되면, 더 좋습니다. 글에 대한 흥미가 인용으
로 배가됩니다. 시각적인 포인트가 되기도 합니다.

> "실제로 앞에서 바라보면 생트빅투아르 산은 세잔이 그린 산과
> 너무도 다른 모습이다. 그림과는 달리 너무도 기이하고 독특한
> 형상 탓인지 세잔이 정말 이 산을 그린 것인가 하는 의구심마저
> 든다."

'세잔의 산'을 처음 본 희곡 작가 페터 한트케[1942~]는 그림과 실
물이 너무 달라서 놀란다. 폴 세잔이 고향인 남프랑스 엑상프로
방스에 우뚝 솟은 석회암의 바위산을 대상으로 그린 「생트빅투
아르 산」 연작. 눈에 보이는 그대로 그리기보다 머리로 느끼고

2. 구성을 어떻게 할 것인가

마음으로 재구성하며 단단한 형태를 부여했기 때문에 그림 속의 산은 낯설다.

작품을 접하게 된 계기— 독자가 흥미를 끌 만한 자신의 이야깃거리가 있으면 그것을 앞세웁니다. 작품과 관련이 있으면 좋겠지만 그렇지 않은 이야기여도 괜찮습니다. 이 경우에는 작품과 호흡이 맞게 연결해야 합니다.

최근에, 난생처음 작품을 샀다. 그것도 전시장에서 마음에 드는 작품을 '저렴한 가격'으로 구입한 것이다. 이제 막 작가의 길에 들어선 대학원생이 그린 목욕탕 풍경이었다. 크레용(?)으로 그린, 엄지손가락 크기보다 작은 여성들과 타일 같은 바탕 이미지의 조합이 아기자기했다.

이 작품을 구입한 후 작은 변화가 생겼다. 거실에 배치해 둔 작품을 볼 때마다 새로웠고, 왠지 뿌듯했다. 작품을 소장하는 기분이 이런 거구나 싶었다. 그러면서 한편으로는 그동안 왜 작품을 구입하지 못했을까 하는 의문이 들었다. 가난한 주머니 사정이 이유의 전부는 아니었다.

작가의 이야기—빈센트 반 고흐나 케테 콜비츠Käthe Kollwitz, 1867~1945, 최북, 이중섭처럼 작가의 삶이 독특하다면, 독자의 호기심을 자극할 만한 내용으로 도입부를 구성합니다.

어미닭이 병아리를 품듯이 한 여인이 아이들을 품고 있다. 여인의 팔뚝과 손은 남성의 그것처럼 억세고 큼직하다. 외부의 공포로부터 아이들을 보호하겠다는 강한 의지의 표현으로 보인다.

케테 콜비츠, 「씨앗들이 짓이겨져서는 안 된다」, 검은 분필, 44.5×27.0cm, 1942

케테 콜비츠의 「씨앗들이 짓이겨져서는 안 된다」는 반전의 메시지로 무장한 그녀의 작품세계를 상징적으로 보여 준다. 그녀의 운명은 기구했다. 제1차 세계대전에서 아들을 잃고, 제2차 세계대전에서는 사랑하는 손자마저 잃었다. 괴테의 시를 제목으로 삼은 이 그림에는, 다시는 전쟁에서 아이들을 죽게 내버려두지 않겠다는 확고한 의지가 읽힌다. 그것은 전쟁의 잔인함에 대한 어머니이자 할머니로서 강력한 항의이기도 하다. 씨앗은 꽃이 될 때까지 안전한 보호가 필요하다.

용어풀이로 시작하기 ― 본문과 관련된 기법을 설명하거나 고사성어, 개념 등의 용어풀이로 시작할 수도 있습니다.

그는 그림을 그리는 방식부터 달랐다. 대상을 선명하게 하기 위해 윤곽선을 힘주어 그리던 옛날 방식을 멀리했다. 대신 선과 선, 색깔과 색깔 사이를 문질러서 그 경계가 모호하도록 명암을 처리

함으로써 자연스러운 느낌을 주었다. 바로 '스푸마토sfumato' 기법이다. 또 공기로 색채의 변화를 포착했다. 가까이 있는 사물은 선명하고 멀리 있는 사물은 흐릿하게 보이는 '공기원근법'을 구사한 것이다. 인물은 물론 배경까지 공기로 미묘한 변화를 표현한 「모나리자」(1503~1506)가 대표적이다. '그'는 르네상스의 슈퍼스타 레오나르도 다 빈치다. 남긴 작품이, 미완성작을 포함하여 20점뿐이지만 '회화의 원천기술' 개발로 서양미술 발전에 혁혁한 공을 세웠다.

레오나르도 다 빈치, 「모나리자」, 패널에 유채, 77×53cm, 1503~06

영화나 책으로 시작하기— 해당 그림과 관련될 만한 영화나 소설, 시, 드라마 등으로 시작하는 것도 요령입니다. 이들 영화나 소설, 시, 드라마를 독자들이 공유하고 있다면, 그것을 도입부로 삼는 것만으로도 독자의 호기심을 안고 들어갈 수 있습니다.

영화 「잠수종과 나비」(2007)는 인간의 의지가 얼마만큼 독한지를 감동적으로 보여 준다. 패션 잡지 『엘르ELLE』의 편집장이었던 실존 인물 장 도미니크 보비Jean Dominique Bauby, 1952~97. 성공을 향해 직진하던 어느 날 '감금 증후군locked-in syndrome'에 걸린다. 이 희귀

병으로 온몸이 마비되기 시작한다. 그는 출판사에서 파견한 여직원의 도움으로 자서전을 써 내려간다. 유일하게 신경이 살아 있던 왼쪽 눈이 의사소통 도구였다. 약 20만 번을 깜빡여서 단어를 조립하고 여직원이 받아 적었다. 1년 3개월, 천신만고 끝에 책이 탄생한다. '이' 대신 '잇몸'으로 기적을 이루었다.

—『원 포인트 그림감상』, 273쪽

제목으로 시작하기—작품명이나 전시명이 특이할 경우, 이들 제목의 의미를 풀며 시작하면 됩니다.

전시명이 '투워즈Towards'다. 'Towards'는 '향하여'라는 뜻이다. 어디로 향한다는 것일까?

자연이다. 김보희1952~ 작가의 마음이 향한 곳은 녹색의 싱그러움과 푸른빛의 바다와 하늘이 펼쳐진 제주의 자연이다. 캔버스에 한국화 물감(분채)으로 쟁여 담은 자연의 에너지는 화폭마다 싱그럽게 빛났다. 특히 제주의 숲과 대기를 고스란히 옮긴 듯한 「The Days」(2011~14)는 장관이었다. 전시장은 치유의 피톤치드로 충만한 기대한 숲으로 변했다. 전시명 때문이었을까? 사람들의 발길이 하나둘 전시장으로 향했다. 코로나19의 창궐로 갑갑해진 현실에 백신을 맞듯이 사람들은 그림 앞에서 오래 자연의 생기를 호흡했다. 그 마음은 다시 자연으로 향할 것이다.

사람들이 줄을 길게 설 정도로 붐빈 김보희 작가 초대전(2020. 5.

2. 구성을 어떻게 할 것인가

15~7. 12)에 관한 글입니다. '향한다', '향한', '향했다', '향할 것이다' 등 전시명으로, 운을 맞추듯이 썼습니다. 작품명이나 전시명이 호기심을 끌거나 설명이 필요하면, 이렇게 서두를 제목 풀이로 잡아도 좋습니다.

　서두는 어떤 소재든 가능합니다. 글을 쓰는 이가 작품과 어울릴 만한 사례를 골라서 적절히 가공하면 됩니다. 한 가지 명심할 것은 서두의 역할입니다. 서두는 백지상태의 독자가 글의 바깥에서 안으로 진입할 때, 자연스럽게 들어설 수 있도록 케어해 주는 곳이자 호기심을 자극하고 내용을 귀띔해 주는 서비스 공간이라는 점입니다.

어떻게
끝낼 것인가

'끝'부분은 마치는 곳입니다. 결론, 맺음말, 마무리 등으로 부르기도 하죠. 우리가 미팅을 할 때 용건을 재차 확인하며 인사를 하고 헤어지듯이 독자에게 인사를 하는 곳입니다. 용건을 다시 확인한다는 것은 본문에서 한 이야기를 정리한다는 뜻이고, 인사를 한다는 것은 여운을 남긴다는 뜻입니다. 그러니까 끝부분은 본문에 언급한 중요한 대목을 정리하거나 의미를 부여하여 독자가 그것을 곱씹어 볼 수 있게 합니다.

끝인상=글 인상

어쩌면 글의 인상을 좌우하는 곳은 도입부와 마무리일지도 모릅니다. 도입부가 글의 첫인상이라면, 마무리는 글의 끝인상이기 때문입니다. 첫인상도 좋아야 하겠지만 끝인상도 함부로 할 수 없습니다. 완성된 요리가 소소한 플레이팅 장식 하나로 빛나듯이 글도 그렇습니다. 마지막 단

락을 어떻게 하는가에 따라 인상적이 될 수도 있고, 용두사미龍頭蛇尾로 끝날 수도 있습니다. 독자는 도입부를 통해 현실에서 글 세상으로 들어 왔다가 마무리를 거쳐 현실로 나갑니다.

> 「남향집」은 "돌담에 속삭이는 햇발같이"(김영랑의 시 「돌담에 속 삭이는 햇발」에서) 따사로움이 가득하다. '중국제'도 '프랑스제'도, '일본제'도 아닌 '신토불이' 햇살이다. 80여 년이 지난 지금까지도 햇살의 광도光度가 싱그럽다. 오지호는 자식을 사랑하듯이 이 땅 을 밝힌 햇살과 색채를 평생 사랑했다.
>
> ─『원 포인트 그림감상』, 116쪽

봄볕이 내리쬐는 초가집에, 문밖을 내다보는 딸아이와 담장에 드리워 진 고목의 보라색 그림자가 강렬한 「남향집」은 신토불이 인상주의자 오 지호1905~82의 대표작입니다. 이에 관한 글의 마지막 단락에서, 이 그림 을 보면 저절로 떠오르는 김영랑의 시 일부를 빌려 글머리를 잡았습니 다. 그리고 한국적인 풍토에 맞는 인상주의를 추구했던 작가의 작품세 계를 딸아이와 연결지어 마지막 문장을 썼습니다.

> 살면서 만나는 눈빛은 각색이다. 심장을 저미는 눈빛이 있고, 심 장을 으깨는 눈빛이 있다. 어떤 눈빛과 눈빛이 만나면 반짝, 스 파크가 일어난다. 마주본 네 개의 눈빛이 밝아 오른다. 지금, 진 주귀걸이를 한 소녀의 눈빛은 어떤 또 다른 눈빛을 만나 반짝이 고 있는가. 나는 눈빛에 집착한다. 내 눈빛이 더욱 빛나기를 바란

다. 내가 바라는 나와 똑같은 눈빛을 한 번 더 만나기 위해 산다. 아니, 그 눈빛을 이번 생애 몇 번이고 더 만나기 위해 산다.

—김수정, 『그림은 마음에 남아』, 213쪽

얀 페르메이르, 「진주귀걸이를 한 소녀」, 캔버스에 유채, 44.5×66cm, 1665~66, 헤이그 마우리츠하우스미술관 소장

17세기 네덜란드의 화가 얀 페르메이르Jan Vermeer, 1632~75의 「진주귀걸이를 한 소녀」(1665~66)에 관한 글, 「모든 것은 눈빛 때문이다」의 마지막 단락입니다. 이 저자는 신비한 미소나 표정, 영롱한 귀걸이보다 "유난히 검정이 짙어 보는 이를 숨 막히게"(211~212쪽) 하는 눈빛에 주목합니다. 그리고 각종 그림 속의 눈빛과 사람들의 눈빛을 가만히 들여다보게 하는 각별한 '눈빛 사랑'을 전해 줍니다.

나는 오늘도 김홍도의 「씨름」과 유숙의 「대쾌도」를 보면서 나 자신을 뒤돌아본다. 나의 마음밭은 네 귀퉁이가 전부 닫혀 있는가, 열려 있는가. 네 귀퉁이를 전부 채워야 하는 어쩔 수 없는 상황이라면 지금 내가 살고 있는 현실 속에서 엿장수와 신발을 그려 넣을 수 있는 마음의 여유를 가지고 있는가, 없는가. 그런 내 모습을 씨름판의 승패에 상관없이 의연하게 제자리를 지키고 있는 엿장수가 넉넉한 미소를 지으며 바라본다. 당신은 다른 사람과

2. 구성을 어떻게 할 것인가

의 관계에서 어떤 역할을 하고 있는가 하고 물으면서.

—조정육, 『그림공부, 사람공부』, 87쪽

단원 김홍도의 「씨름」 속의 엿장수와 신발의 존재에 주목하면서 쓴 글의 마지막 단락입니다. 저자는 사방이 꽉 막힌 구도가 되었을 이 그림을 살린 것은 두 개의 히든카드라고 합니다. 화면에 숨통을 틔워주는, 바깥쪽을 보고 있는 엿장수와 오른쪽 화면 바깥쪽으로 그려진 신발이 문제의 히든카드인데, 이들이 연출하는 절묘한 구도의 묘를 짚어가면서 자신을 비춰봅니다.

'피크엔드 효과'와 마무리

개인의 체험과 감정이 실린 감성적인 글에서 마무리를 의미 있게 하기란 쉽지 않습니다. 실용적인 글이라면, 본문을 정리하고 마치면 됩니다. 글쓴이의 마음결이 드러나는 정서적인 글은 그래서는 부족합니다. 마지막 단락은 선물 같은 것이 되어야 합니다. 서두를 거쳐서 본문을 통과한 독자에게 건네는 한잔의 생수처럼 가슴 서늘한 여운이 마무리의 묘입니다.

이때, '피크엔드 효과peak-end effect'를 염두에 둘 필요가 있습니다. 사람들은 과거의 경험을 평가할 때, 전체를 종합적으로 평가하기보다 가장 고조되었던 순간peak과 가장 마지막 순간end을 중심으로 평가하는데, 이를 피크엔드 효과라고 합니다. 영화로 치면 가장 극적인 장면이나 마지막 장면이 영화의 인상을 좌우한다는 거죠. 끝이 좋으면 다 좋다는 피크엔드 효과는 글쓰기에도 통합니다.



마지막 단락은 글의 종착역이자 출발역입니다. 독자는 글을 읽으면서 종착역을 향해 갑니다. 이때 앞의 내용을 정리만 하면, 범작이 되고 맙니다. 글쓴이의 번뜩이는 통찰이나 깨달음이 종착역에 꽃처럼 피어 있으면 좋습니다. 왜 그럴까요? 통찰과 깨달음은 글에서 현실로 출발하는 독자의 마음에 든든한 에너지가 되기 때문입니다.

끝인상은 글 인상입니다.

어떻게 제목을
지을 것인가

제목은 글의
화룡점정

독자가 한 편의 글에서 가장 먼저 만나는 글귀는 무엇일까요? 첫 문장일까요? 아니면 첫 단락일까요? 둘 다 아닙니다. 바로 제목입니다.

건물에 명패를 달듯이 글에도 제목을 붙입니다. 제목 짓는 순서는 사람마다 다릅니다. 글을 쓰기 전에 제목부터 정하는 사람도 있고, 초고를 작성하면서 제목을 잡는 사람도 있습니다. 또 글을 고쳐 쓰는 과정에서 제목을 메모하는 이들도 있습니다. 어느 쪽이든 상관없습니다. '신박'한 제목만 지을 수 있다면, 순서는 문제되지 않습니다.

제목은 '기운 센 천하장사'입니다. 글을 살리기도 하고 죽이기도 합니다. '죽인다'는 표현은 과장입니다. 독자의 선택을 받지 못하는 글이 될수 있다는 뜻입니다. 읽히지 않는 글만큼 불행한 글은 없습니다. 우리가무의식중에 제목에 꽂혀서 글을 읽은 경우가 적지 않듯이 제목은 글을읽게 할 책임이 있습니다.

제목의 힘

제목이 중요한 것은 무엇 때문일까요? 독자가 글에서 맨 먼저 접하는 글귀이기 때문입니다. 제목은 맛집 입구에 내걸린 간판과 같습니다. 첫 인상을 결정합니다. 앞서 언급한 '첫 문장=첫인상'은 글 전체가 아닌, 글 자체에서 본 관점입니다. 글 전체의 첫인상은 제목이 좌우합니다. 첫인 상이 '호감형'이어야 그 맛집에 들어가 보지, 그렇지 않으면 음식이 제아 무리 맛있어도 외면하게 됩니다.

잠시 에돌아가 보겠습니다. 다음 시구詩句에 제목을 붙인다면 어떤 제 목이 적당할까요?

"흰 수염을 쓰다듬으며, 노인이 껄껄껄 웃는다."

가장 평범한 제목으로 '노인'이 있습니다. 제목이 내용과 동어반복 같 아서 별다른 감흥이 생기지 않습니다.

하지만 다음 두 가지 경우에는 달라집니다. 먼저 '옥수수'라고 붙여 보겠습니다. 순간 시구가 활기를 띠는 것 같지 않습니까? 노인의 흰수염 은 옥수수의 은빛 수술로 변하고, 노인이 웃을 때 드러나는 치아는 누 렇게 익은 옥수수 씨앗으로 변하면서 생기가 돕니다.

이번에는 제목을 '수도꼭지'라고 붙어 보겠습니다. 노인의 흰 수염은 더 환상적으로 변합니다. 흰 수염은 수도꼭지에서 쏟아지는 흰 물줄기 로 바뀌고, 노인이 웃는 모습은 물을 콸콸콸 뿜어내는 수도꼭지로 도약 하며 유쾌하고도 유머러스한 장관이 펼쳐집니다.

이처럼 제목에 따라, 파안대소하는 노인에 대한 묘사가 전혀 다른 감 동을 낳습니다.

시인 박목월1916-78의 책(『문장의 기술』, 190~191쪽)에 나오는 이 이야기는 '제목'의 중요성에 대한 관심을 환기합니다.

다음은 겸재 정선의 그림 「옹천」(1711)에 관한 짧은 글입니다.

일명 '겸재송謙齋松'이라 불리는 'T자형'의 소나무가 듬성듬성 서 있는 바닷가. 농묵으로 깊게 쓸어내린, 중년 남성의 배처럼 불룩한 절벽과 그 중턱에 허리띠처럼 길이 하나 나 있다. 그림의 아래쪽에서 말을 탄 선비가 시종 2명을 데리고 가파른 절벽의 샛길로 향하는 중이다. 계곡물과 바다가 만나는 백사장에서는 시종이 말을 몰고 서 있다. 그런데 절벽 위의 상황은 긴박하다. 추격전이 한창이다. 시종이 달아나는 당나귀를 뒤쫓고 있다. 길 모롱이에는 당나귀의 뒤태가 반쯤 걸렸다. 그런 광경에 아랑곳없이 실선으로 넘실대는 파도가 화면 가득하다.

겸재 정선이 36세에 그린 「옹천」이다. 겸재의 첫 금강산 여행의 산물인 신묘년辛卯年『풍악도첩風樂圖帖』에 실린 이 그림은 해금강 근처의 바닷가를 그린 것이다. '옹천'은 강원도 고성에서 통천으로 들어가는 초입에 있는 절벽이다. 동해까지 뻗어 나온 금강산 줄기가 바다에서 기세가 꺾인 듯, 깎아지른 절벽이 아슬아슬하다. 사람들은 이 절벽이 큰 독을 엎어놓은 것 같다고 해서 옹천(독벼랑)이라고 불렀다. 깎아지른 벼랑과 검푸른 동해바다가 큰 파도로 출렁인다. 그럼에도 선비는 여유롭고, 도망치는 당나귀와 뒤쫓는 시종의 '몸개그'가 우스꽝스럽다.

진경산수화는 실경을 화가의 심미적 감흥으로 풀어낸 그림이다.

그래서 실제 경치와 차이가 있다. 과장과 생략, 변형을 통해 감동의 수위를 높였다. 「옹천」에서 과장된 표현이 두드러진 것 중의 하나가 파도다. 넘실대는 파도의 움직임이 육지의 경물景物에 비해 상대적으로 크다. 부드럽게 일렁이는 파도의 선묘가 유연하기 그지없다. 바위에 부딪혀 생기는 파도의 흰 물보라가 실감난다. 심지어 백사장에 닿는 물결의 순한 몸짓까지 살아 있다. 당시 드넓은 바다의 일렁이는 파도를 본 겸재의 감흥이 어떠했는지, 생생하게 전해진다.

어떤 제목이 좋을까요? 한번 생각해 보세요. 먼저 '옹천의 바다'가 있습니다. 정직하죠. 국화 그림에 '국화'라고 제목을 붙인 것처럼 밍밍합니다. 독자의 마음을 사려면 어떻게 해야 할까요? '옹천의 바다'를 응용해서, '겸재의 바다'로 지을 수도 있습니다. 해당 지역이 아니라 그림을 그린 화가를 앞세우면 훨씬 마음이 움직입니다. 그보다 '겸재가 사랑한 바다'는 어떨까요? 더 낫지 않을까요? 글에 사랑 운운한 대목은 없지만, 이렇게 제목을 붙이고 보면, 옹천의 바다를 즐기는 겸재의 마음이 느껴집니다. 만약 제목을 이렇게 짓는다면, 독자는 이 제목과 함께 「옹천」을 기억할 수도 있습니다.

제목 짓기는 독자와의 심리전입니다. 내용을 토대로 하되, 독자의 마음으로 숙성시켜, 그 마음을 훔칠 수 있는 문구로 짓는 것이 좋습니다. 제목은 자나깨나 독자를 향합니다.

앉으나 서나 독자 생각

제목의 기능은 무엇일까요? 내용을 압축합니다. 단 몇 마디의 문구로 전체 내용을 품습니다. 이에 부합하는 제목이 논문 제목일 겁니다. 일체의 수사修辭와 상상력을 배제한 채, 연구 내용만 반영하는 정직한 제목이지요. 일반인을 상대로 하는 글에서 논문 투는 금물입니다.

다음은 읽고 싶게 합니다. 마음을 훔치는 제목이 되겠지요. 그러려면 내용 압축에서 한걸음 더 들어갈 필요가 있습니다. 상상력의 MSG를 뿌려서 삶고 데치고 볶아야 합니다. 핵심 키워드로 내용을 집약하되, 독자의 자리에서 흥미롭게 가공할 필요가 있습니다.

끝으로, 읽고 난 후에 내용을 기억하고 소환하게 합니다. 제목이 인상적이면 내용도 강한 인상을 줍니다. 글은 감동과 제목으로 남습니다.

제목은 글에서 태어나지만 글을 보호합니다. 이 관계가 재미있습니다. 글을 쓸 때 제목은 글에 딸린 부속물입니다. 완성된 후에는 어떨까요. 글이 제목의 부속물이 됩니다. 글쓴이는 글부터 쓰고, 제목을 짓습니다(글→제목). 독자는 이와 반대로 읽습니다. 제목부터 보고 글로 들어갑니다(제목→글). 관계의 역전이 일어납니다. 두 과정이 서로 반대라는 사실에 주목해야 합니다. 이 과정을 염두에 두고, 제목 짓기에 신경 써야 합니다.

주의할 점이 있습니다. 제목의 지나친 '화장발'입니다. '화장발'을 넘어 '분장발'이 되면 독자는 '낚였다'는 느낌을 받습니다. 이런 일은 피해야 합니다. 제목의 낚시질은 제목과 글의 차이가 클 때 벌어집니다. MSG가 과하면, 음식 고유의 맛을 잃는 법입니다.

제목의 화장은 어느 정도면 될까요? 내용을 품고서 독자의 관심을 끄

는 제목, 나아가 여운을 주는 제목 정도면 됩니다. 제목은 독자를 글 속으로 유인하고, 완독한 후에는 내용을 기억하게 하고, 기억을 소환하게 합니다. 이 점만 명심하면 됩니다.

제목은 유혹이자 감동의 압축파일입니다. 제목은 글을 읽지 않은 독자에게 글 안쪽에 아주 먹음직스러운 내용이 있다고 유혹합니다. 제목은 유혹의 최전선입니다(제목과 소제목에 관한 자세한 생각거리는 5장의 「제목을 잘 짓자」를 보시면 됩니다).

제목을 잘 지어야 글이 춤을 춥니다.

머리와 꼬리가
닮았어요

수미상관하게
쓰기

시인 김소월1902~34의 시에 「엄마야 누나야」라는 짧은 서정시가 있습니다. 평화로운 자연 속에서 엄마와 누나와 함께 살자는 평범한 내용임에도 특유의 음악성에 힘입어 잔잔한 감동을 줍니다.

> 엄마야 누나야 강변 살자
> 뜰에는 반짝이는 금모랫빛
> 뒷문 밖에는 갈잎의 노래
> 엄마야 누나야 강변 살자.

전문숲文이 4행이지만 여운은 아스라합니다. 이 시는 글의 구성법과 관련하여 의미 있는 힌트를 줍니다. 바로 수미상관首尾相關의 구성입니다. "엄마야 누나야 강변 살자"라는 시구가 1행과 4행에서 반복됩니다. 그

128

안에 햄버거 패티patty처럼 두 줄의 시행詩行이 들어 있습니다. 글의 구성도 이렇게 하면 짜임새가 생깁니다.

엄마야 누나야, '수미상관'하자

사례를 보겠습니다. 먼저, 빈센트 반 고흐의 초상을 극사실로 재해석한 강형구의 「푸른색의 빈센트 반 고흐」(2007)를 다룬 글의 도입부와 마무리 부분입니다. 눈빛으로 시작해서 눈빛으로 끝납니다.

처음 눈빛만으로도 압도하는 그림이 있다./윤두서, 반 고흐, 렘브란트, 피카소의 자화상, 모딜리아니의 인물 등은 특히 눈빛이 강렬하다. 자신을 직시하거나 슬픔이 가득한 눈동자는 한번 마주치면 결코 잊을 수 없게 한다./이 대열에 강형구1954~ 의 초상화도 합류시킬 수 있다. 엄청난 크기로 확대하여 극사실 기법으로 창조한 얼굴들. 그것은 핍진한 묘사력에 힘입어 비애, 번민, 고뇌, 명상, 비장감 같은 감정을 띤 채, 정면을 응시한다. 무엇보다도 압권은 강렬한 눈빛이다. 강형구의 초상화는 눈빛으로 말한다.

끝 얼굴은 생의 이력서다. 강형구는 자신을 비롯하여 한 사람의 생을 얼굴에 압축한다. 그것은 '자서전'이자 한 인물의 '평전評傳'이다. 이 '초상화 자서전'과 '초상화 평전'의 중심에 눈동자가 있다.

<div align="right">—『원 포인트 그림감상』, 94쪽, 98쪽</div>

인상주의 화가 클로드 모네Claude Monet, 1840~1926의 「인상, 해돋이」(1872)

클로드 모네, 「인상, 해돋이」, 캔버스에 유채,
48×63cm, 1872, 파리 마르모탕미술관 소장

에 관해 쓴 「'서명'이라는 마침표」
는 '서명'에 초점을 맞추었습니다.
도입부와 마무리 부분의 대상이
서명입니다.

처음 '서명signature'은 화가가 그
림에 자기 이름과 제작연도를 표
기한 것을 말한다. 서명은 중요하
다. 서명의 있고 없음에 따라 작품 대접이 달라진다. 서명은 작품
의 진품성을 보증한다. 미술품 경매사가 경매도록에 수록한 작품
마다 서명을 별도의 도판으로 첨부하는 것도 이 때문이다. 서명은
화가의 지문이다. 문서에 지장指章을 찍듯이 화가는 그림에 서명을
한다. 클로드 모네에게도 서명의 진가를 보여 주는 유명한 그림이
있다.

끝 모네도 몰랐다. 이 서명으로 인해 「인상, 해돋이」가 근현대미술
로 나아가는 신호탄이 되리라고는 꿈에도 생각지 못했다. 이로
써 전통적인 미술이 금과옥조처럼 여기던 형태의 단단함과 입
체감이 흔들리고, 다채로운 빛과 색채와 형태가 연출하는 무궁
한 조형 세계가 펼쳐지가 시작한다. / 현대미술은 인상주의의 젖
병을 문 채 무럭무럭 자랐다.

—같은 책, 293쪽, 297쪽

또 하나 보겠습니다. 이중섭이 연필로 그린 「자화상」(1955)을 소재로 한 글의 일부입니다.

이중섭, 「자화상」, 종이에 연필, 48.5×31cm, 1955, 개인 소장

처음 1999년 1월, 한 화가의 자화상이 세상에 처음 공개된다. 쌍꺼풀진 눈에 콧수염이 멋진, 잘생긴 얼굴이다. 화가가 요절한 지 43년 만에 나타난 자화상이다. 그때까지 이 화가의 제대로 된 자화상은 없는 것으로 알려졌다. 사람들은 놀랐다. 세밀한 연필 묘사는 마치 인물이 살아 있는 것 같았다. 우리 근대미술사에서 그만큼 실감나는 자화상을 찾아보기란 쉽지 않다. 그리고 숙연해졌다. 자화상에 얽힌 일화가 너무나 드라마틱했기 때문이다.

끝 이 자화상은 공재 윤두서1668~1715의 「자화상」을 연상케 한다. 정면을 응시하는 형형한 눈빛에서 선비의 지조가 느껴지는 자화상 말이다. 이중섭의 자화상도 강렬하기가 그에 못지않다. 이 역시 겉모습을 통해 비가시적인 정신까지 그리는 '전신사조傳神寫照'의 자화상이다. 그는 혈서를 쓰듯이 혼신을 다해 자신을 그렸을 것이다. 정신이상이 아님을 증명하기 위해 눈과 코와 입을 그리고, 마침내 서명을 했다. 남은 시간은 길지 않았다. 결국 자화

2. 구성을 어떻게 할 것인가

상은 스스로 그린 '영정影幀'으로 남았다. 붉은 서명이 묘비명처럼 쓸쓸하다.

—같은 책, 313쪽, 316~317쪽

키워드는 붉은색 서명입니다. 자화상이 글의 척추를 잡아주는 가운데, 묘비명 같은 서명으로 마무리했습니다.

머리와 꼬리, 같은 듯 달라야

다시 「엄마야 누나야」로 돌아가 보겠습니다. 이 시의 첫 행과 마지막 행이 비록 외모는 같을지언정 내면에는 차이가 있습니다. 첫 행은 막연하지만 마지막 행은 구체적입니다. 왜냐하면 마지막 행은 앞의 세 행의 이야기를 품고 있기 때문입니다. 뜰에는 금모래가 반짝이고, 뒷문 밖에는 갈잎의 노래가 평화로운 강변에서 함께 살자는 겁니다. 따라서 마지막 행은 첫 행과 쌍둥이일망정 의미는 완전히 다릅니다.

이 점은 수미상관의 글에서도 마찬가지입니다. 도입부와 마무리가 동일한 소재로 맞물려 있더라도 마무리는 앞(본문)의 이야기를 껴안게 되어서, 도입부와는 의미가 달라집니다. 본문의 성과가 포함된 중의적 의미를 갖는 것이죠. 이 의미에 차이를 조성하는 것은 앞에서 전개된 이야기입니다.

수미상관의 구성법은 구성이 단순하지만 안정감을 주는 장점이 있습니다. 무난하면서도 효과적인 구성법입니다. 조금씩 변형하기에 따라서는 인상적인 글을 쓸 수 있습니다.

주고받으면
재미있어요

문학평론가 고 김윤식1936~2018 선생은 생전에 독특한 스타일의 글쓰기를 구사하곤 했습니다. 그중에 주객主客이 대화하는 식으로 한 소설 월평이나 평론, 에세이가 있습니다. 여기서 주객은 선생이 가상으로 설정한 대담자입니다. 이인성 소설의 전위성을 계보학적 관점에서 다룬 비평서 『전위의 기원과 행로―이인성 소설의 앞과 뒤』(2012)는 '주'와 '객'이 이야기를 주고받는 대화 형식을 하고 있습니다. 오랫동안 각종 문학이론서들을 탐닉해 온 저는 선생의 독자이기도 했지만 그 이색적인 글 스타일에 빠져서 이 책 역시 흥미롭게 읽었습니다. 소설가 이인성에 대한 관심 외에 글의 형식이 독서욕을 자극한 셈이지요.

저는 종종 미술로 이런 식의 글을 써도 재미있겠다는 생각을 해왔습니다. 그런 가운데 만난 책이, 미술 저술가 김영숙의 초기 저서인 『지독한 아름다움』(2003)입니다. 구어체로 쓴 이 책은 서양의 명화들을 대상으로

에두아르 마네, 「풀밭 위의 식사」, 캔버스에 유채,
214×269cm, 1863

거침없는 입담을 보여 줍니다. 이 책에는 별미가 있는데, 그것은 '한 조각의 수다'라는 제목의 '팁'입니다. 각 꼭지 뒤쪽에 댓글처럼 붙인 글이 짧은 대화 형식입니다.

그중의 '한 조각'이 인상주의 화가 에두아르 마네의 「풀밭 위의 식사」(1863)에 관한 글입니다. '딸'과 '엄마'로 설정한 인물들의 꾸밈없는 입담이 진짜 부녀의 대화 같아 빠져들게 됩니다.

딸	엄마, 이 아줌마는 왜 혼자 옷을 벗고 있어?
엄마	글쎄, 네 생각에는 왜 그런 것 같아?
딸	몰라, 그런데 이렇게 아줌마가 옷 벗고 있으면 아저씨들이 놀라서 쳐다봐야 할 거 같은데 아저씨들이 다 먼 산 보고 있으니까, 더 이상해.
엄마	그렇지? 다들 관심도 없이 서로 딴 데 쳐다보고 있지? 그런데 이 아줌마는 뭘 쳐다보고 있는 걸까?
딸	우리를 쳐다보고 있는 거 같은데? 그림 속에서 우릴 쳐다보는 사람은 이 아줌마뿐이야. 왜 벌거벗은 아줌마만 우리를 쳐다보는 거지?
엄마	글쎄, 엄마 생각엔, 이 벌거벗은 아줌마가 소풍 나와서 이렇게 자기 혼자서 옷 다 벗고 있으면 오히려 보

는 사람들이 쑥스러워서 자기네 얼굴을 가릴 거라고 생각하는 거 같은데?

딸 에, 그런 게 어디 있어. 누가 놀란다구. 길거리 지나다니면 여기저기에서 속옷만 입은 언니들 사진이 얼마나 많은데. 우린 이제 그런 거 봐도 아무렇지 않아. 하도 봐서.

엄마 그건 요즘 말이지, 옛날엔 이렇게 벗은 여자들을 함부로 그리지도 못했어.

딸 무슨 소리야, 엄마가 보여 준 옛날 그림을 보면 옷 벗은 여자가 되게 많던데?

엄마 아니, 벗었더라도 다 같은 게 아니야. 이 마네라는 작가 이전 사람들은 벗고 있는 여자를 그리더라도 사람을 그린 게 아니거든. 아주 멋지고 균형 잡힌, 그야말로 세상엔 있을 수 없는 외모의 여자들만을 그렸어. 그녀들은 보통 신화에 등장하는 신들이거나, 천사들이야.

딸 근데?

엄마 잘 봐. 이 아줌마는 우리가 목욕탕만 가면 언제든지 볼 수 있는 그런 사람이잖아. 그리고 이 그림이 그려진 시대는 여자는 늘 정숙해야 한다고 생각하던 때였어. 그러니, 이렇게 남자들 틈에서 여자가 뻔뻔스러울 정도로 아무렇지 않게 옷을 벗고 앉아 있는 이 그림은 정말 엄청난 소동을 일으킨 거야.

2. 구성을 어떻게 할 것인가

딸	그런데 이게 왜 명화야?
엄마	이 그림은 이전 그림과 다른 점들이 많아. 우선 여자 몸이 좀 거칠게 그려진 것도 그렇고, 또 그 전과 다르게 정말 소풍 나온 듯이 야외의 환한 빛이 그려진 것도 그렇고. 그림 속 사람들이 조각처럼 입체적으로 툭툭 튀어나온 게 아니라, 순전히 그림이랍니다, 라고 말이라도 하는 듯 평평하게 그려진 것도 그렇고.
딸	아, 그러니까, 이건 진짜가 아니라 뻥이요~ 하는 거구나.
엄마	그런 셈이지, 근데 넌 무슨 근거로 이 여자를 아줌마라고 해?
딸	그냥 목욕탕에서 본 엄마 몸이랑 비슷해 보여서.
엄마	까요~! 이 여자, 아줌마가 아닐 수도 있어. 아줌마면 이렇게 남자들 사이에서 옷 벗고 있게 아빠들이 그냥 두었겠어?
딸	그게 무슨 상관이야? 어쨌든 뻥인데~!

—김영숙, 『지독한 아름다움』, 18~20쪽

재미있지요. 마치 유튜브에서 엄마와 딸의 작품감상을 엿보는 것처럼 실감납니다. 이 글도 자세히 보면, 밑도 끝도 없이 펼쳐지는 '수다'가 아니라 시작과 끝이 있습니다. 전문적인 미술정보를 바탕으로, 일정한 형식을 갖추고 대사를 친다는 점입니다. 감상을 이끄는 도슨트 역할은 엄마가 합니다.

이 사례와 관련해서 한마디 하면, 글을 반드시 문어체로 쓸 필요는

없다는 점입니다. 자신이 주인공인, 느낌을 표현하는 글쓰기에서는 구어체(입말)도 얼마든지 가능합니다. 글쓴이의 체취가 살아 있는 구어체는 독자에게 읽기의 즐거움을 선사합니다. 인터넷이나 SNS가 일반화됨에 따라 구어체를 살린 글과 책들이 서점에 전진 배치되고 있습니다. 강연이나 대담의 현장감을 살린 책들이 출판물의 한 분야를 차지하고 있기도 합니다.

이 저자 외에도 미술평론가 류병학 같은 이는 구어체로 생동감 있는 평문을 쓰는 대표적인 필자입니다. 쉬운 설명과 능수능란한 입말 덕분에 긴 호흡의 글도 완독하게 만듭니다. 가수이자 화가인 조영남도 구어체 글쓰기로 읽는 재미를 줍니다. 입말은 그 자체가 효과적인 소통 전략입니다. 문어체 일변도로 근엄하게 쓸 필요는 없습니다.

대화식으로 쓴 미술책도 심심찮게 나옵니다. 『난생 처음 한번 공부하는 미술이야기』(양정무 지음) 시리즈, 『예술적 인문학 그리고 통찰』(임상빈 지음), 『시는 붉고 그림은 푸르네』(전 2권, 황위평 책임편집), 『두 시간 만에 읽는 명화의 수수께끼』(긴 시로 지음) 등 국내 저자의 책과 번역서가 있습니다.

글은 대화 형식으로도 얼마든지 재미있게 쓸 수 있고, 읽기의 즐거움까지 신사할 수 있습니다.

부담스럽다면
행갈이

시 형식으로
쓰기

사실 글은 어떤 식으로 써도 됩니다. 중요한 내용부터 순차적으로 소개하는 기사 형식도 괜찮습니다. 경어체로 글투에 변화를 주는 것도 방법입니다. 시詩처럼 행갈이하는 것도 좋습니다.

같은 음식도 어떤 그릇에 담느냐에 따라 맛을 다르게 느낍니다. 글도 형식에 대한 고민이 요구됩니다. 편지 형식도 좋고, 인터뷰나 문답 형식, 시 형식도 활용할 만합니다. 독자를 안중에 넣고 처음-중간-끝의 구성만 지킨다면, 어떤 형식의 글이든 가능합니다.

다음은 한 미술평론가가 쓴 연애편지 형식의 글 가운데 한 꼭지입니다. 글쓴이는 마티스의 작품을 대상으로 쓰되, 문장을 시처럼 행갈이해서 독자에게 띄웁니다. 제목은 「검정, 당신」입니다.

빛이 품고 있는 수많은 광선 중에서

사람의 눈에 겨우 잡히는 것이 가시광선이고,

가시광선이 품은 색 중에서

무엇을 반사해 내는가에 따라

세상에 존재하는 모두가

제각각의 색을 갖게 된다고 합니다.

그러고 보면 색이란

이미 깊게 품고 있는 것이 아니라

기어이 받아들이지 않는 것,

끝끝내 거부하는 것에 다름 아닙니다.

그러므로

엄밀히 말하면 '검정'은 색이 아니라

검은색을 띠는 것은

더 이상 반사해 낼 광선이 없기에,

말하자면 모든 색을 흡수하기에

모든 것을 받아들이면

아무것도 그려내지 않는 것과 다를 바 없다는

삶의 구도와 닮아 있습니다.

그림 속에 눈부시게 들어앉은

원시적이고 화려한 색채가

차라리 야수의 모습과 같다 하여 이름 붙은 야수파.

마티스는 20세기 초엽 등장한

그 야수파의 선두주자였습니다.

그의 도발적인 색은 너무도 강렬해서
작품을 감상하는 사람들에게
아주 극단적인 반응을 가져왔다고 하지요.

그의 말년 작품 한 점은
참 오래도록
내 눈을 멈추게 했습니다.
그림에는 그의 여느 작품처럼
빨강, 노랑, 초록이 눈부십니다.
하지만 나를 이끈 것은
그 원색의 찬란함이 아니라 검정,
바로 검정이었습니다.

평생을 좇았던 색채의 끝자락에
색이 아니 검정이 있음을,
모든 것을 받아들이는 검정이었기에
비로소 화려한 색이 숨 쉴 수 있음을
마티스는 깨달은 걸까요.
커튼의 도드라진 무늬를 빛나게 만들고
과일의 풍성함을 생생하게 하며
한창 물이 오른 나무 이파리를 더욱 파릇하게 하는 것,
그 모든 색을 더 살아 있게 하는 것,
그것이 검정의 힘이라는 사실을

그는 말하고 싶었던 걸까요.

—황록주, 『그림으로 쓰는 러브레터』, 162~166쪽

여기서 "그의 말년 작품 한 점"은 「이집트풍의 커튼이 있는 실내」(1948)입니다. 좀체 주목하지 않는, 창틀을 싸고 있는 검은색의 의미를 진지하게 사유하여 조금씩 곱씹게 합니다. 이때 행갈이가 큰 역할을 합니다. 독자에게 읽기의 부담을 덜어주면서 천천히 작품에 밀착하게 해줍니다.

이 글이 수록된 『그림으로 쓰는 러브레터』는 이런 스타일의 글이 가득합니다. '러브레터' 형식을 빌리되, 이

앙리 마티스, 「이집트풍의 커튼이 있는 실내」, 캔버스에 유채, 116.2×89.2cm, 1948, 필립스미술관 소장

를 시 형식으로 연출한 것으로, 지금의 소셜 네트워크 서비스SNS 시대에 어울리는 형식입니다.

완전한 편지 형식의 글도 있습니다. 미술평론가 손철주와 미술사가 이주은이 함께 쓴 『다, 그림이다』는 편지를 주고받는 형식으로 쓴 대중시입니다. 옛 그림과 한시漢詩에 밝은 손철주가 우리 옛 그림을 대상으로 편지를 보내면, 서양미술사를 전공한 이주은은 서양미술 작품으로 화답하는 편지를 씁니다. 남녀 저자가 주거니 받거니 하는 모습이 마치 연애편지 같아서 재미가 배가됩니다. 더욱이 글이 편지 형식이어서, 독자는 남의 편지를 몰래 훔쳐보듯이 동서양의 미술 이야기에 자연스럽게

빠져들 수 있습니다. 편지 형식은 마음의 부담을 덜어준다는 점에서 한 번쯤 시도해 볼 만합니다.

행갈이하는 글쓰기의 빛

행갈이를 하면, 판면(한 페이지에서 글이 차지하는 면)의 상하좌우를 꽉 채운 글이 주는 심리적인 부담감에서 벗어날 수 있습니다. 이는 글을 쓰는 이나 독자나 마찬가지입니다. 대신 글의 분량은 줄이되 사유의 밀도는 높일 필요가 있습니다. 독자가 행간(행과 행 사이)과 판면을 둘러싸고 있는 여백을 사색의 장으로 삼을 수 있게 말입니다.

행갈이 형식의 글쓰기는 SNS의 바람을 타고 만개하고 있습니다. 출판에서도 SNS에 익숙한 독자를 고려하여, 글의 분량을 줄이거나 시처럼 행갈이하는 스타일로 편집한 에세이집이 늘고 있는 추세입니다. 미술 글쓰기에서도 이를 십분 활용하면 쓰기에 대한 부담을 덜 수 있지 않을까 합니다.

미술로 하는 글쓰기의 강점은 도판이 글과 동행한다는 점입니다. 도판이 있으니, 이에 대한 소감을 일정한 분량의 원고를 채우듯이 쓸 필요 없이 짧게 덧대도 됩니다. (그러고 보면 이 책에서 권하는 글쓰기는 일정한 분량을 염두에 둔 것입니다. 다만 이런 방식을 참고하여 글의 분량을 마음대로 조정하시면 됩니다.) 내용은 작품에 관한 것이어도 되고, 작품에 대한 느낌이어도, 작품에서 촉발된 생각이어도 괜찮습니다.

만약, 글의 분량이 고민이라면 행갈이하는 방식으로 쓰는 것도 효과적입니다.

왜 제목이 '무제'인가?

"제목을 달면 고정관념이 생긴다. 타이틀에 맞춰 의도를 찾으려하다 보면 왜곡될 수 있다. 내 그림은 제목도 없지만 상하좌우도 없다. 꽃그림도 어떻게 보느냐에 따라 다르지 않나. 앞에서 옆에서 봐도 된다. 그래도 꽃이지 않나. 남이 설명해 주는 것보다 직접 보고 느끼는 게 좋지 않은가."

김홍주, 「무제」, 캔버스에 아크릴릭, 145×145cm, 2002

세밀화를 그리듯이 정교한 필치로 글씨그림과 꽃그림 등을 그리는 작가 김홍주1945~ 가 어느 인터뷰에서 한 말이다. 이 말처럼 그의 작품은 제목이 한결같이 '무제無題, Untitled'로 표기되어 있다. '제목 없음'을 굳이 제목으로 삼은 것이다. 제목에서 감상의 힌트라도 얻으려던 사람들의 기대심리는 '무제' 앞에서, 사정없이 깨진다.

그들이 '무제'를 사랑하는 이유

낙서 같은 그림으로 일관한 사이 트웜블리Cy Twombly, 1928~2011. 그는 캔버스에 크레용과 유성페인트 등으로 사색적이면서 서정성 가득한 이미지의 작품으로

한 세기를 풍미했다. 롤랑 바르트Roland Barthes, 1915~80는 "그는 아무것도 빌리지 않고도 만들어내고, 아무것도 기대하지 않고도 행동하며, 자신의 작품이 완성되어도 그것에 집착하지 않는다"라며, 극찬을 아끼지 않았다. 「무제(뉴욕)」(1968)는 '무제' 옆 괄호 속에 '뉴욕'이라는 지명을 표기해 두었다. 하지만 작품은 뉴욕과의 직접적인 관련성을 보여 주지 않는다. 단지 뉴욕과 관련된 작가의 개인적이고 주관적인 견해일 뿐이다.

엽기적이고도 기상천외한 전시로 센세이션을 일으킨, YBA(젊은 영국 작가들)의 대표주자 데이미언 허스트Damien Hirst, 1965~ . 그는 상어나 소, 돼지 등의 동물을 절단해서 포름알데히드에 담근 작품으로 주목을 받았다. 작품이 천문학적인 가격에 판매되는 허스트는 그 자체가 하나의 브랜드다. 「무제」(2000)는 변형 캔버스에 가정용 광택 페인트와 실제 나비를 사용했다. 나비를 직접 그리지 않고 실물을 이용했다는 점에서 다른 작품과 통한다.

앞에서 소개한 김홍주의 「무제」(2002)는 꽃 혹은 꽃잎을 그리되, 배경을 생략하고 꽃잎만 화폭 가득 채우는 방식으로 작업했다. 세필의 무한 반복으로 조형된 꽃들은 단순한 형태 이상의 의미를 띤다. 겹겹이 쌓여 있는 꽃잎은 꽃 같기도 하고, 추상적인 형상 같기도 하고, 여성의 생식기 같기도 하다. 작가의 말처럼 제목이 '무제'인 이상 어느 쪽으로 보던 그것은 보는 사람 마음대로다.

사실 감상자는 '무제'라는 제목을 마주하면 난감해진다. 그림을 봐도 뭐가 뭔지 모르겠는데, 제목마저 은총을 베풀지 않는다. 마치 묵언默言 수행 중인 수도자와 마주한 것처럼 가슴이 답답해진다. 화가는 그냥 보고 느끼면 된다고 하는데, 조형언어에 익숙지 않은 감상자에게 그림은 외국어처럼 낯설고 부담스럽다. 의미가 담긴 제목이라도 붙어 있다면, 그것에 기대서 말을 붙여보기나 할 텐데, 찔러도 피 한 방울 나지 않는 '무제'는 그렇지 않다. 불친절하기 짝이 없다.

왜 작가들은 무제를 선호할까? 대부분 김흥주의 생각과 유사하다. 작품은 사람마다 다양하게 감상할 수 있는데, 특정 제목을 붙이면 의미의 다양성이 하나로 고정된다는 것이다. 그래서 자유로운 감상을 위해 제목을 '무제'로 붙인다고 한다.

나는 한번도 전시회에 작품을 내놓을 때 제목을 붙이지 않았다. (한 작품을 가리키며) 이 작품이 '바람 부는 날(windy day)'인데 제목을 붙여놓으면 관람객들은 바람만 생각한다. 서양 사

정점식, 「작품0」, 패널에 유채, 71×41cm, 1957, 대구미술관 소장

람들은 내 산수 그림을 누드로 읽더라. 관람객의 폭넓은 상상력을 작가가 제목으로 제약하면 안 된다(윤명로, 작가).

'무제' 앞에서 쫄지 않는 법

제목 짓기는 작가 고유의 영역이다. 작가의 처지에서 제목은 불필요한 '사족蛇足'일 수 있다. 제목을 붙이지 않아도, 또 제목을 '무제'라고 해도 무방하다. 감상자의 처지는 다르다. 제목을 통해 작가의 사유와 만나고 작품과 교감하면서 작품과 삶에 대한 이해에 깊이를 더한다.

그렇다면 '무제'가 붙은 작품은 어떻게 감상해야 할까? 작가들의 주문처럼 자유롭게 보고 즐기는 것도 좋지만 한번쯤 객관적으로 감상하고 싶다면, 우선 작가의 세계관이나 예술세계를 살펴보는 것이 좋다. 전시회 팸플릿에 실린 평문

2. 구성을 어떻게 할 것인가

評文과 '작가의 말'을 참조하거나 인터넷으로 관련 정보를 검색해서 작가의 예술 세계를 대강 접하고 나면 작품감상이 한결 편해진다.

3
———

어떻게 써야 할까

쓰기 위해 알아야 할 것들

작품을
묘사하자

작품에 관한 글은 무엇으로 이뤄질까요? '묘사'와 '설명'으로 이뤄집니다. 묘사가 '보여 주기'라면, 설명은 '말하기'가 됩니다. 이 둘을 구분하기란 쉽지 않습니다만 이렇게 비유하면 이해가 쉬울 것 같습니다. 기행서의 기행문이 묘사문이라면, 여행 가이드북은 설명문이라고 말이죠. 설명은 굳이 설명하지 않아도 될 만큼 글쓰기에서 자연스럽게 이뤄집니다. 문제는 묘사입니다.

묘사는 언어로 자신의 느낌을 재현하는 작업입니다. 묘사는 다른 말로 '그림 그리듯이 쓰기'라고 합니다. 표현하려는 대상을 마치 붓으로 그리듯이 나타내는 것이죠. 설명처럼 논리적 사유로 지식이나 정보를 전달하기 위한 것이 아니라, 독자의 상상력을 자극하여 작품의 특성을 눈으로 파악할 수 있게 하는 서술이 묘사입니다.

추리소설에서 범인의 인상착의가 중요하듯이, 묘사는 작품의 인상착의를 제시하는 일입니다. 독자는 묘사를 따라가며 작품을 구석구석 감상합니다. 작품은 묘사 대상이나 순서 등에 따라 인상이 달라지기도 합니다. 묘사 대상과 범위, 방향과 순서는 전적으로 글쓴이의 의도에 달렸습니다. 앞의 2장에서 언급한 오지호의 「남향집」을 예로 들어보겠습니다. 이 그림은 화가가 개성에서 살았던 자신의 초가집을 그린 것인데, 봄볕이 깃든 초가집에 그림자가 인상적인 고목, 아이, 강아지 등이 어우러져 따스한 느낌을 자아냅니다.

이 작품에 대한 묘사는 크게 세 가지가 가능합니다. 먼저 인상주의를 글의 주제로 삼았다면, 푸른색과 보라색으로 조율한 고목의 그림자를 중심으로 묘사할 수 있습니다. 인상주의 화가들은 그림자에도 색이 있다고 봤습니다. 다음은 아빠로서 화가의 면모에 초점을 맞춘다면, 초가집 대문 사이로 보이는 붉은색 원피스 차림의 아이를 위주로 묘사할 수 있습니다. 또 강아지에 대한 화가의 마음에 무게를 둔다면, 양지 쪽에서 졸고 있는 강아지를 중심으로 묘사하면 됩니다. 이처럼 묘사는 글쓴이가 이야기하고자 하는 주제에 따라 대상과 범위가 결정됩니다.

묘사 대상에는 어떤 것들이 있을까요? 우선 작품을 관찰하여 수집한 내적 정보internal information가 있습니다. 내적 정보는 작품에 담긴 소재, 매체, 형식 등을 말합니다.

소재는 표면에 드러나 있는 인물이나 배경, 사건(구상화의 경우) 등이고, 매체는 아크릴릭 물감, 유채물감, 혼합매체, 캔버스나 화선지 등 작품제작에 사용한 재료를 가리킵니다. 저는 여기에 기법을 포함합니다. 재료와 기법은 불가분의 관계에 있거든요. 형식은 작가가 소재를 어떻

게 보여 주는지에 관한 것으로 구성이나 시각적인 구조뿐만 아니라 조형 요소와 조형 원리 등을 아우릅니다.

이들에 대한 묘사를 깔아주면, 독자는 상상력을 가동하여 묘사된 대상을 머릿속으로 재생하고, 글쓴이의 설명에 몰입할 수 있습니다.

여기에, 외적 정보external information를 더하면 입체적인 감상이 됩니다. 외적 정보는 작품 자체에서 확인할 수 없는, 작가나 작품과 관련한 에피소드, 작품이 제작된 시대상황 같은 것들입니다.

소재를 구체적으로 보여 주기

바위 곁에 국화가 시들고 있다. 줄기도 구부정하고, 잎사귀도 오그라드는 중이다. 꽃송이도 기운이 빠졌는지 고개를 떨구고 있다. 다섯 송이 중 한 송이는 지고 꽃잎만 몇 개 남았다. 그 곁의 국화는 떨어지기 직전이다. "겨울 남계에서 우연히 병든 국화를 그리다. 보신인"이라는 구절이 화면 귀퉁이를 지킨다.

조선 후기의 대표적인 문인화가 능호관 이인상의 「병든 국화病菊」다. 조선시대 그림 중에서 국화를 소재로 삼은 화가가 많지 않

이인상, 「병든 국화」, 종이에 수묵, 28.5×14.5cm, 18세기, 국립중앙박물관 소장

은데, 이인상은 발칙하게도 병든 국화를 그렸다.

—『원 포인트 그림감상』, 152쪽

이 글은 능호관凌壺觀 이인상李麟祥, 1710~60의 「병든 국화」의 소재부터 묘사합니다. 글 바로 옆 페이지에는 해당 그림이 배치되어 있습니다. 그래서 혹자는 그냥 그림을 보면 되지 시시콜콜 언급한 글을 볼 필요가 있느냐고 할지 모릅니다. 하지만 이런 '보여 주기'에 의해 독자는 바위를 확인하게 되고, 구부정한 줄기와 오그라드는 잎사귀, 고개를 떨군 꽃송이를 보게 됩니다. 또 다섯 송이 중 꽃잎만 몇 개 남은 한 송이를 찾아봅니다. 독자는 저자가 언급하는 순서대로 보면서 그림을 자세히 감상하는 것입니다. 묘사가 따르지 않으면 건성으로 봐 넘길 수 있습니다. 소재에 대한 묘사는 일종의 그림 줄거리가 됩니다. 글쓴이는 이런 묘사로, 앞으로 전개할 이야기에 대한 분위기를 잡아줍니다. 독자는 작품의 인상착의를 숙지한 상태에서 본문으로 진입합니다. 또 하나의 예를 보겠습니다.

싱싱한 망개나무가 동결된 채 도자기에 담겨 있다. 망개나무는 '청미래덩굴'의 경상도 사투리다. 초록색 줄기와 잎사귀 사이로 빨갛게 익은 세 송이의 열매가 강한 임팩트를 부여한다. 도자기에는 용무늬가 그려져 있다. 철화백자용무늬자기가 되겠다. 열매와 입을 벌린 용의 얼굴 위치가 묘하다. 용이 열매를 노리고 접근하는 것 같다. 열매가 여의주처럼 보인다.

얼핏 사진 같지만 자세히 보면 손으로 묘사한 그림이다. 눈을

의심케 할 만큼 묘사가 치밀하다. 박성민 1968~ 의 「아이스캡슐Ice Capsule」은 맛있고, 멋있다. 보는 것만으로도 즐겁지만 빼어난 묘사력에만 현혹되어서는 곤란하다. 이 그림은 물질적인 재료에 비물질적인 정신이 더해진 작품인 까닭이다.

박성민, 「아이스캡슐」, 캔버스에 유채, 50호, 2008

—같은 책, 192쪽

극사실화에 대한 묘사입니다. 도자기에 동결된 것이 망개나무라는 사실, 빨갛게 익은 세 송이의 열매가 초록색 사이에서 유난히 눈에 띈다는 점, 용무늬가 그려진 도자기가 철화백자용무늬자기라는 사실, 그리고 용이 접근하고 있는 열매가 여의주처럼 보인다는 사실을 묘사 덕분에 순차적으로 감상할 수 있습니다. 이는 역시나 작품 이해의 분위기를 깔아주는 작업입니다. 망개나무, 청미래덩굴, 철화백자용무늬자기 등은 그림을 보며 인터넷 검색으로 확인한 정보들입니다.

미술 글쓰기에서 작품에 대한 묘사는 기본입니다만, 작품을 묘사할 때 어느 정도까지 묘사해야 할지 아리송할 수 있습니다. 이때는 자신이 이야기하고자 하는 주제의 범위 안에서, 그 범위와 관련된 부분까지 묘사하면 됩니다. 그렇지 않고 작품에 관해 자세히 묘사했는데, 주제와 거리가 있는, 본문에 언급되지 않은 군더더기여서는 곤란합니다. 그것은

장황한 나열일 뿐입니다. 주제와 맞물리게 묘사하기, 이것이 작품묘사의 핵심입니다.

재료와 기법의 맛을 보여 주기

작품은 색상과 구도와 내용 등의 총체물입니다. 감상자가 먼저 접하는 것은 무엇일까요? 캔버스에 가해진 수작업^{手作業}의 자취입니다. 작가가 일군 물감의 마티에르나 붓 터치가 주는 쾌감, 감상자의 영혼까지 흔드는 감동의 시작은 우선 재료와 기법에서 비롯되는 것이 아닐까요?

작가는 작업을 할 때, 재료 선택은 물론 물감 농도와 붓질의 방향, 캔버스 천의 요철 정도 등에 민감하게 반응합니다. 그것의 미묘한 차이만으로도 작품의 메시지에 강약이 생기기 때문입니다. 작가는 마치 금고털이범이 금고를 열기 위해 다이얼 번호를 맞추듯이 물감과 붓질의 속도와 강도를 조율하며 작품과 씨름합니다.

작가의 작업과정이 이런 만큼 작품은 꼼꼼히 살펴볼 필요가 있습니다. 물감의 두께, 붓질의 방향 등을 관찰하거나 조명의 각도에 따라 달라지는 마티에르의 표정을 음미해야 합니다. 그래야만 작품의 속 깊은 이미지를 제대로 즐길 수 있습니다.

서양화는 대개 유화용 나이프로 겹겹이 물감을 바르거나 붓으로 물감을 두텁게 칠해서 조성한 마티에르, 붓으로 그려진 잔잔하거나 거친 터치들, 그리고 캔버스에 부착된 각종 오브제 등을 통해서 작가의 '손맛'을 확인할 수 있습니다. 특히 붓질이 격렬해질수록 관람객이 받는 감정도 격해지고, 붓질이 잔잔할수록 고요해집니다. 붓이 그림의 중심 도구인 한국화는 붓질의 강약과 먹의 농담에서 변화무쌍한 화가의 손맛

을 고스란히 느낄 수가 있습니다.

　작가별로 마티에르 중심인 작가와 터치가 중심인 작가를 명확하게 가를 수는 없습니다. 양자가 혼재해 있는 경우가 적지 않기 때문입니다. 그럼에도 몇몇 작가를 나눠보면, 마티에르가 돋보이는 쪽은 인상파의 창시자 클로드 모네, 검고 굵은 선이 특징인 종교화가 조르주 루오Georges Rouault, 1871~1958, 두껍고 거친 마티에르의 「인질」 연작으로 알려진 장 포트리에Jean Fautrier, 1898~1964, 화강암 같은 질감의 화풍을 구사한 박수근1914~65 등이 있고, 터치가 강한 쪽은 「생트빅투아르 산」 연작의 폴 세잔Paul Cézanne, 1839~1906, 물감을 두껍게 사용한 빈센트 반 고흐Vincent van Gogh, 1853~90, 표현주의 화가 에드바르 뭉크와 앙리 마티스, 거친 필치의 추상표현주의 화가 빌럼 드 쿠닝Willem De Kooning, 1904~97, 표현주의적인 경향의 작품을 남긴 '곱추화가' 구본웅1906~53, 거칠고 굵은 선묘의 이중섭 등이 있습니다.

　재료에 대한 묘사는 이야기를 전개하는 가운데 할 수도 있고, 글의 앞쪽에서 먼저 하고 갈 수도 있습니다. 작품은 어떤 재료를 사용하냐에 따라 맛이 달라집니다. 만약 동일한 소재를 물감이 종이에 스미는 수채물감과 물감이 캔버스에 얹히는 유채물감으로 각각 그렸다고 하면, 그 느낌은 천지 차이일 겁니다.

　재료로 구사하는 기법 또한 주목할 필요가 있습니다. 박수근의 화강암 같은 화면은 유채물감을 사용한 기법이 작품의 성격이나 주제를 결정짓고 강화합니다. 담뱃갑의 속지로 활용한 이중섭의 은지화銀紙畵도 그렇습니다. 이 경우, 은지에 먼저 못 같은 뾰족한 재료로 그림을 그리고, 그 위에 물감을 발라서 닦아내면 못으로 팬 곳에 물감이 채워지면서 그

림이 선명하게 드러납니다. 고려청자의 상감기법과 같은 거지요. 이런 기법을 알면 은지화가 특별해집니다.

재료와 기법이 감상과 감동의 시작점이 됩니다. 작품을 감상할 때, 조형하는 재료와 기법을 눈여겨보지 않을 수 없는 이유는 이 때문입니다. 특히나 '혼합매체'는 여러 가지 재료를 사용하는 탓에, 그것들은 저마다 목소리를 내면서 한데 어우러져 '조형적인 합창'을 합니다. 그 재료가 어떤 체형으로, 어떤 표정을 짓고 있는지 살펴보는 겁니다. 그렇다고 '재료나 기법에 대한 이해가 있어야 하나' 하고 부담을 가질 필요는 없습니다. 재료와 기법에 관해서는 그것이 특이하다거나 작품성에 끼치는 영향이 클 경우에만 서술하면 됩니다. 그렇지 않을 경우에는 도판의 캡션으로 대신해도 됩니다.

> 오윤1946~86은 한국 목판화의 보통명사다. 붓 대신 칼로 민중의 정서와 시대정신을 새긴 민중미술의 선구적인 작가였다. (중략) 그는 민중을 소재로 나무판을 깎고, 다듬고, 파고, 문지르며 치열하게 살았다./목판화는 나무판에 새긴 형상을 바탕으로, 먹을 칠해서 종이나 천에 찍은 그림이다. 색을 사용하기에 따라 단색 목판화와 채색 목판화, 판을 여러 개 제작해서 찍는 다색 목판화 등으로 나뉜다. 오윤의 목판화는 흑백의 대비가 강한 단색일 때 힘이 넘친다. 조각을 하듯이 떠낸, 군더더기 없는 형상은 감상자의 시선을 압도한다. 굵은 선과 흑백의 대비가 강렬한 「애비와 아들」도 그중의 하나다.
>
> —같은 책, 84쪽

이 글은 목판화의 제작방법과 종류를 도입부에서 언급하면서 작품감상으로 들어갑니다.

글에 따라서는 이렇게 길게 쓸 필요 없이 간단히 언급해도 됩니다. 재료나 기법이 특이하다면 자세한 서술이 좋겠지요.

또 형식에 대한 묘사도 있습니다. 그림이 구체적인 이미지나 추상적인 이미지를 사각형의 화폭에 조성하는 만큼, 작품마다 각기 다른 형식이 있을 수밖에 없습니다. 형식을 짚어주기란 생각처럼 쉬운 일이 아닙니다. 어느 정도 기초적인 훈련이 되어 있어야 형식을 추출할 수 있습니다. 감성적인 글쓰기라면, 이 문제는 크게 신경 쓰지 않아도 됩니다. 형식이 두드러질 경우에만 서술하면 되거든요.

구도의 묘를 보여 주기

다음은 단원 김홍도의 걸작 「소림명월도」의 구도에 관한 글입니다.

이 그림은 대개 분위기에만 주목한다. 그 분위기를 연출하는 기법과 구도는 주목하지 않는다. 하지만 기법과 구도를 보면 그림의 심장이 더 잘 보인다. / 먼저 짙은 먹濃墨과 엷은 먹淡墨이 나무의 표정을 풍부하게 만든다. 달의 위치도 절묘하다. 나무를 보면 농묵으로 된 부분이 세 곳이어서 삼각형을 이루는데, 삼각형 안쪽에 달이 배치되어 있다. 즉 그림 중앙에 서 있는 나무를 중심으로 아래쪽과 왼쪽, 그리고 나무의 위쪽에 농묵으로 된 가지가 조밀하게 모여 있다. 이 세 곳을 서로 이으면 삼각형이 된다. 놀랍다. 이들 삼각형을 구성하는 나뭇가지는 감상자의 시선을 끌

어 모아서, 달을 더욱 주목하게 만든다./이 그림에서 가장 과감한 시도는 달의 위치다. (중략) 일반적으로 그림을 그릴 때, 화폭 중앙에 주요 소재를 배치하는 구도는 피하는 편이다. 주변 소재들이 소외되기 때문이다./김홍도도 이 점을 몰랐을 리 없다. 그럼에도 달을 중앙에 배치했다. 감상자의 시선이 달 부근에 집중된다. 반대로 나머지 공간이 소외된다. 이래서는 곤란하다. 김홍도는 정면승부를 건다. 달로 집중되는 시선을 분산시킨다. 어떻게 했을까? 간단하다. 달의 전면에 잡목을 배치한 것이다. 재능이 빛나는 순간이다. 달을 중심으로 모이던 시선이 잡목으로 고르게 분산된다.

— 같은 책, 125쪽

이 글은 보름달을 중심으로 한 구도의 절묘함을 묘사하며 그림의 조형미를 보여 줍니다. 그렇다고 작품의 조형미를 자세히 서술해야 하는가 하면 그건 아닙니다. 글의 흐름에 따라 생략해도 되고, 한 줄이나 두어 줄로 간단히 처리해도 됩니다.

내적 정보 중에서도 소재에 관한 묘사는 필수가 되겠고, 재료나 형식에 관한 묘사는 역량이 되면 하고, 부담스럽거나 글의 주제와 맞지 않으면 굳이 할 필요는 없습니다.

이들 내적 정보는 작품을 꼼꼼히 보게 하는 효과가 있습니다. 여기에 화면에는 나타나 있지 않은 외적 정보를 더하면 금상첨화입니다. 작가의 에피소드나 작품의 시대 배경 같은 정보는 감상을 풍요롭게 합니다.

작품을 묘사하지 않는다면

만약, 글에 작품묘사가 없다면 어떻게 될까요? 조선시대 풍속화가 혜원蕙園 신윤복申潤福, 1758~?의 「미인도美人圖」에 관한 글을 통해 이 문제를 살펴보겠습니다.

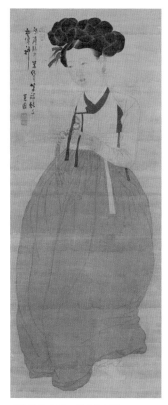

> 혜원 신윤복의 「미인도」는 당시 '섹시 스타'이자 '패션 리더'였던 기생의 고혹적인 자태를 그린 걸작이다. 조선시대 후기 미인의 전형으로 거론될 만큼 아름답다. 게다가 단아한 모습과 달리 에로틱하기까지 하다.
>
> —같은 책, 210쪽

신윤복, 「미인도」, 비단에 채색,
114.2×45.7cm, 18세기 말~19세기 초,
간송미술관 소장

누군가가 신윤복의 「미인도」를 보고 이렇게 썼다고 해보죠. 그러면 어떤 일이 벌어질까요? 글은 사뭇 흥분조인데, 독자는 함께 흥분할 수가 없습니다. 이 내용만으로는 「미인도」가 어떤 그림인지 알 수 없기 때문입니다. 물론 도판이 글과 함께 배치되면, 사정은 조금 나아집니다.

이 글의 문제점은 무엇일까요? 저자가 자신은 작품을 봤기 때문에 묘사해 주지 않았다는 점입니다. 설명만 있고 묘사가 없습니다. 저자는 자

신이 보고 아는 바를 독자와 나누어야 합니다. 그래야 독자가 공감합니다. 모든 요소가 한꺼번에 드러나는 공간예술은 글쓴이가 묘사해 주지 않으면 자세히 보기가 쉽지 않습니다. 글로 묘사하면 다릅니다. 독자는 순서대로 읽어야 하는 시간예술의 특성상 문장을 차례차례 읽으면서 작품에 집중합니다. 위의 글을 다음 묘사와 함께 읽어보겠습니다.

> 단정하게 빗은 가체에 둥근 얼굴, 가느다란 실눈썹과 쌍꺼풀 없는 초승달 같은 눈, 다소곳한 콧날과 앵두 같은 입술./어린 태가 물씬 풍기는 청초한 모습이다. 게다가 수줍은 듯 매만지는 삼작노리개와 옷고름, 짧은 저고리에 평퍼짐한 치마가 상체를 더욱 작아 보이게 한다.
>
> —같은 책, 210쪽

비로소 「미인도」의 여인을 두고 '섹시 스타'니 '패션 리더' 운운한 이유를 알 수 있습니다. 작품의 인상착의를 알고 나면, 작품 설명이 한결 선명해집니다. 한시漢詩 작법에서도 '선경후정先景後情'이라고 했습니다. 먼저 경치에 대한 묘사를 하고, 다음에 자기의 감정이나 정서를 제시하는 것을 말합니다. 작품묘사는 일종의 분위기 조성입니다. 작품묘사는 글로 하는 감상입니다. 작품묘사, 빼먹지 말고 챙깁시다.

작가정보를
곁들이자

작가의 성장 환경과
작품 활동

미술 글쓰기에서 필요한 두 가지 요소를 꼽자면, 앞서 언급한 작품묘사 외에 작가 소개가 있습니다. 독자가 작가를 알고 글을 읽을 수 있도록 간단하게나마 정보를 제공하는 것이 바람직합니다.

작가에 관한 정보는 생몰연도, 작품세계나 작품 스타일 정도면 됩니다. 생몰연도가 필요한 것은 독자가 그것을 통해 작가가 활동한 시대 배경을 고려할 수 있기 때문이고, 작품세계나 스타일은 작가의 예술세계라는 맥락에서 작품을 감상할 수 있기 때문입니다.

작가정보를 어떻게 처리해야 할까

작가 소개는 두 가지 방법이 있습니다. 짧게 쓰기와 길게 쓰기가 그것입니다.

가장 미국적인 사실주의 화가로 불리는 에드워드 호퍼Edward Hopper, 1882~1967의 「밤샘하는 사람들」(1942)도 조형적인 구성을 따져보면, 그림의 은밀한 매력을 재발견할 수 있다.

—『원 포인트 그림감상』, 29쪽

이양원, 「대합실」, 종이에 수묵담채, 170×180cm, 1963

한국화가 경암景岩 이양원李良元, 1944~ 의 「대합실」(1963)은 '그때 그 시절'의 아름다운 단면도다.

—같은 책, 187쪽

이양원은 인물과 동물을 잘 그리는 화가로 알려져 있다. 「노변」(1963), 「오광대」(1965), 「투우」(1965), 「풍광」(1968), 「봉산탈춤」(1974) 등이 대표적인 인물화. 국전에서 따낸 특선 5회가 모두 인물화였음도 이채를 띤다. 그의 인물들은 "일상적인 의미의 인물이 아니라, 넓은 의미의 민속적인"(박용숙, 미술평론가) 인물이라는 특징이 있다. 탈춤을 추는 사람들, 승무, 농악놀이, 해녀 등의 인물은 복장이나 물건에서 한결같이 민속적인 측면이 강조된다. 이양원은 탄탄한 묘사력과 짜임새 있는 구도로 개성적인 인물화를 선보였다.

—같은 책, 187~189쪽

구본웅은 일명 '서울의 로트레크'로 불렸다. 19세기 파리의 난쟁이 화가 툴루즈 로트레크Toulouse Lautrec, 1864~1901처럼 그 역시 불구였다. 구본웅의 불행은 태어나면서부터 시작된다. 두 살 때 생모를 여의고, 엎친 데 덮친 격으로 척추마저 다친다. 가정부의 부주의로 마루에서 떨어졌다. 그 바람에 평생 곱사등이로 살았다. 야수주의 화풍에 끌린 것도 불편한 신체 조건과 무관치 않을 것이다.

―같은 책, 227쪽

이들 인용문은 『원 포인트 그림 감상』에 실린 글의 일부입니다. 앞의 두 인용문처럼 수식어나 수식어구로 만들어서 문장에 녹여도 됩니다. 생몰연도를 병기하면 좋습니다. 글의 전개상 '미국적인 사실주의 화가'라는 정보만 해도 호퍼에 관한 설명은 족합니다. 그리고 '한국화가'는 화선지에 먹으로 작업하는 작가들을 의미하므로 이 간단한 명칭만으로도 독자는 작가

구본웅, 「친구의 초상」, 캔버스에 유채, 62×50cm, 1935, 국립현대미술관 소장

와 그림 형식을 숙지한 상태에서 본문으로 진입할 수 있습니다. 짧게 쓰기는 문장에 녹이기가 됩니다.

후자는 이양원 화백이 생소한 작가이므로, 별도의 문단에서 자세히 소개한 것이고, 구본웅은 '곱추화가'라는 점을 언급하여 표현주의적인

그의 작품에 더 가까이 다가설 수 있게 했습니다.

　길게 쓰기는 추가 정보이므로, 별도의 단락이 필요합니다. 가장 이상적인 경우는 간단한 수식어나 수식어구로 문장에 녹이고, 별도의 단락에서 자세히 언급하는 것입니다. 예컨대 월전 장우성 화백에 관한 다음 대목처럼 말입니다.

> 월전月田 장우성張遇聖, 1912~2005의 「눈」(1979)은 문인화의 진면모를 보여 준다. 원래 시서화詩書畵를 익힌 문인 사대부에 의해 형성된 문인화는 정신의 경지를 드러내는 그림이다. 극세필의 인물화에서부터 산수, 화훼, 영모, 절지折枝, 사군자에 이르기까지, 두루 통달했지만 장우성은 현대 화단의 마지막 문인화가로 통한다./어린 시절부터 한학을 해온 탓에 시문詩文 짓기와 글씨 쓰기는 생활이었다. 해방 이후 본격적으로 천착한 문인화는 삶 자체였다. "흐르는 정조 및 정서가 문인화의 이상적인 경계인 문학성을 매개로 하는 높은 정신적인 가치와 일치"(신항섭, 미술평론가)했다. 이런 그를 문인화가라고 부르는 것은 극히 자연스럽다. 그림에 속기俗氣가 없고, 시적 정취가 그득하다.
>
> — 같은 책, 318~320쪽

개인사를 알면 작품이 보여

　지극히 당연한 말이지만 작품은 작가의 표현입니다. 이는 작품을 감상하는 데 작가의 생이 중요하다는 뜻입니다. 작가의 삶을 알면, 그것과 연관지어서 작품을 감상할 수 있습니다. 한 페친은 뭉크의 생각과 느낌

을 알고 난 후 「절규」를 보니, 절규
하는 사람에게 달려가 껴안아 주고
싶다고 했습니다. 뭉크의 삶과 생각
을 접하고는 감동이 달라진 겁니다.
작가의 삶은, 시대 배경과 더불어
작품 외부의 정보를 빌려서 감상하
는 방식입니다. 외재적 감상이 됩니
다. 감상의 주체인 나와 무관하게,
작품을 작가의 표현물로 보고 감상
하는 겁니다.

카스파어 다비트 프리드리히, 「돛배 위에서」,
캔버스에 유채, 71×56cm, 1819,
상트페테르부르크 예르미타시미술관 소장

　　19세기 독일 낭만주의를 대표하
는 화가 카스파어 다비트 프리드리
히(Caspar David Friedrich, 1774~1840)의 「돛배 위에서」(1819)는 한 쌍의 남녀가 뱃
머리에 앉아서 먼 곳을 보고 있는 그림입니다. 언뜻 보기에 뱃놀이 중
인 연인을 그린 낭만적인 작품 같습니다. 그런데 이 그림에 밀착하려면
작가의 개인사를 알아야 합니다.

　　프리드리히는 오랫동안 수도승 같은 생활을 했다. '혼밥'을 먹고
'혼술'을 하던 처지였다. 그러다가 1818년 마흔넷에 결혼한다. 아
내는 스물다섯 살의 카롤리네 보머였다. 결혼 후, 일상은 물론
작품에도 변화가 생긴다. 그림이 밝아졌고, 딱딱하던 구도가 조
금 물러졌다. 남성 중심의 화폭에 여성이 등장하기 시작했다. 자
연과 남성 사이를 부드럽게 이어준 여성 모델은 그의 삶에 빛이

된 아내 카롤리네였다./「돛배 위에서」는 결혼한 이듬해 작품이다. 남녀 주인공은 바로 한창 깨가 쏟아질 때의 프리드리히와 카롤리네이다. 같은 곳을 바라보는 이들 역시 뒷모습이다. 감상자의 시선은 자연스럽게 그들의 시선을 따라 빛이 가득한 곳으로 향한다. 부부는 지금 배를 타고 '이곳'에서 '저곳'으로 가는 중이다. 이곳은 '차안此岸'이고, 저곳은 '피안彼岸'이다. 그 경계에 세계를 상징하는 바다가 있고, 인생을 상징하는 배가 있다.

—같은 책, 62쪽

앞에서 언급한 이인상의 「설송도」(18세기 전반)도 깊이 감상하려면, 그의 태생에 관한 정보가 필요합니다.

능호관 이인상은 태생부터 불우했다. 내로라하는 명문가 출신이었으나 증조할아버지 이민계가 '서얼'이었기 때문에, 그 역시 서얼이었다. 서얼은 양반의 자식이라 해도 차별을 받았다. 그럼에도 평생 사대부의 자세를 잃지 않았다. 학문은 깊었지만 '절름발이 양반'이어서 관직 생활도 말단에 그쳤다. 또 신분적인 한계는 그림에도 그늘을 드리웠다.

—같은 책, 137쪽

「설송도」는 그런 화가의 표현입니다. 가슴에 파고드는 그림의 심상치 않은 표정이 비로소 이해됩니다.

유명한 화가들의 그림은 대부분 극적인 개인사와 맞물려 있습니다.

그들의 개인사를 아는 만큼 감상의 질이 달라집니다. 명나라 왕족 출신으로 명이 망하자 승려가 된 팔대산인八大山人, 1624~1731, 젊어서 부와 명예를 누렸다가 말년에 파산한 렘브란트, 권총자살로 생을 마감한 빈센트 반 고흐, 서른다섯 살에 병으로 요절한 아메데오 모딜리아니 Amedeo Modigliani, 1884~1920, 파리의 '곱추화가' 툴루즈 로트레크, 일곱 명의 여성과 염문艶聞을 뿌린 입체파의 거장 파블로 피카소1881~1973, 기인화가 최북, 격동의 시대를 살다간 이중섭 등 동서양의 미술사를 수놓은 유명화가들의 작품이 그렇습니다. 감상은 작가의 개인사와 무관하게 해도 되지만 '감상의 소스'로 개인사를 챙겨보는 것도 좋습니다.

이인상, 「설송도」, 종이에 수묵,
117×53cm, 18세기 전반,
국립중앙박물관 소장

시대를
눈여겨보자

작품에 빛을 주는
시대 배경

　　작품 캡션에는 왜 제작연도를 표기할까요? 구색을 맞추기 위해서일까요? 아니면 다른 이유가 있을까요?

　　캡션은 일차로는 제작 시기를 알려 주지만, 이차로는 감상할 때 필요한 시대정보를 제공합니다. 작품은 제작 시기를 알면, 그 당시의 현실에 밀착해서 감상할 수 있습니다. 나아가, 특정 주제를 내세운 기획전에서 과거의 작품을 보았다면, 그 작품이나 그 전시회에 지금의 현실을 비춰서 감상할 수도 있습니다. 그림은 시대의 산물이어서, 제작연도를 모르고 볼 때와 알고 볼 때 감상에 확연한 차이가 나기도 합니다.

작품의 시대 배경이라는 길

　　오윤1946~86의 목판화 「애비와 아들」은 직접적으로 드러나지 않은 불길한 상황 속에서 아버지가 아들의 어깨를 잡고 있는 흑백의 작품입니다.

이 판화는 단순하게 보면 강인한 손을 가진 아버지와 아들을 새긴 작품입니다. "불안한 현실과 대면한 아버지의 마디 굵은 손가락에는 힘이 들어가 있다. 한걸음도 물러설 것 같지 않은 아버지를 믿고 안심하라는 무언의 메시지 같다. 손은 가장으로서 아버지의 존재를 상징한다"(『원 포인트 그림감상』, 87쪽). 그런데 작품의 제

오윤, 「애비와 아들」, 목판에 유채, 35.0×34.5cm, 1983

작 시기를 알면 느낌이 달라집니다. 제작연도가 '1983년'입니다.

「애비와 아들」은 보이지 않는 상황에 빚지고 있다. 작품 이미지로 봐서는, 부자를 불안하게 만든 바깥 상황을 알 수가 없다. 대신 인물의 포즈를 통해 상황을 짐작해 볼 수 있다./그 상황은 '뜻밖의 상황'일 것이다. 아버지의 몸과 고개의 방향이 알리바이이다. 아버지의 가슴팍은 거의 정면을 향하고 있다. 이 방향은 아마 아버지가 일하는 일상의 방향일 것이다. 그런데 고개는 오른쪽이다. 목이 긴장되어 있다. 갑작스럽게 돌렸다는 뜻이다. 어떤 일이 벌어진 것일까?/ (중략) 1980년 5월, 신군부가 광주에서 '피의 학살'을 자행하고, 한반도 남쪽을 거대한 감옥으로 만든 '빙하기'였다. 이런 시대를 염두에 두고 보면, 작품의 부자가 주시하는 불길한 상황은 짐작하고도 남는다.

—『원 포인트 그림감상』, 87~88쪽

3. 어떻게 써야 할까

제작연도를 모르고 볼 때는 '우리 시대의 아버지상'이 되지만 시대상황에 대입하면 그림의 분위기는 심각해집니다. 우리 시대의 아버지상 운운하는 이야기는 제작연도에 대한 정보를 무시하고 봤을 때의 감상이지만 80년대 초반에 제작된 작품이라는 사실을 알면 부자의 이미지는 한층 무거워집니다.

한 점을 더 보겠습니다. 고암顧菴 이응노李應魯, 1904~89의 「취야醉夜」(1995)는 두 사내가 앉아 있는 술자리 풍경을 그린 작품입니다. 얼큰하게 취한 사람들의 모습을 기막히게 포착했습니다. 그런데 이 그림을 그린 시기가 1950년대 중반, 바로 6·25전쟁 직후입니다. 아직 전쟁의 상처가 아물지 않은, 현실은 피폐하기 짝이 없을 때입니다. 이 점을 고려하고 보면, 그림 속 사내들의 모습에 그 시절을 살고 있는 남자들의 고단한 현실이 겹쳐집니다.

> 1950년대라면 6·25전쟁을 겪었던 때다. 따라서 이 그림은 전쟁 직후의 상황을 반영한 것으로 보인다. 세상은 전쟁의 횡포로 황폐화되었다. 대부분의 사람이 고향을 등지고 타향에서 근근이 생활하며 목숨을 부지한다. 먹고사는 일이 가장 큰 문제였다. 사내들은 낮에는 일거리를 찾아 헤맸다. 일거리가 가뭄에 콩나듯 있던 시절이었다. 허탕 치기 일쑤였다. 자신의 고달픔은 감내하더라도 가족 걱정에 애간장만 태웠다. / 그나마 밤이 되면, 약간의 자유를 누릴 수 있었다. 지인들과의 술자리가 그것. 술자리는 사람들이 자신을 위로하는 소소한 축제였다. 술은 우울한 기분에 활기를 펌프질해 준다. 술잔을 기울이는 순간만큼은 현실의 고

통에서 벗어날 수 있었다. 사내들은 그렇게 취했다가 다시 일상
으로 복귀한다.

제작연도는 단순한 숫자가 아닙니다. 한 시기의 바코드입니다. 꺼진
불만 다시 볼 것이 아니라 제작연도도 주의 깊게 살펴볼 필요가 있습니
다. 제작연도는 작품이 진공 속의 태생이 아니라 미술사나 역사와 맞물
려 있다는 뜻입니다. 우리가 작품을 감상할 때, 시대 배경을 챙겨보는
이유는 이 때문입니다. 역사에 밀착해서 작품을 감상하기로는, 『나의 서
양미술 순례』의 저자 서경식의 미술 에세이들이 대표적입니다. 작품 중
에는 시대와 느슨한 관계에 있거나 작가의 내면세계로 침잠한 추상화들
도 있습니다. 그렇다고 해도 이들 역시 미술사나 한 시대의 미술과 보조
를 맞추면서 태어났음을 잊어서는 안 됩니다. 작가와 작품이 곧 역사이
고, 미술사입니다.

그림은 주관적으로 감상해도 좋지만 어떤 그림은 시대적인 배경을 알
면 더 애틋해집니다.

쓰기는
더하기다

묘사로 쓴 글에

미술정보와 작가정보를
더하면

꼭 필요할까요? 미술 글쓰기에 작가정보와 시대 배경이 반드시 들어
가야 할까요?

물론 이들 요소가 없는 것보다 있는 것이 낫습니다만 '반드시' 챙겨야
할 사항은 아닙니다. 글은 작품묘사로 시작해서 묘사로 마무리할 수도
있습니다.

묵로墨鷺 이용우李用雨, 1902~52의 「시골 풍경」으로 세 가지 글쓰기를 시도
해 보겠습니다. 묘사 위주로 한 글, 여기에 미술정보를 추가한 글, 다시
작가정보를 추가한 글이 그것입니다. 일반인에게는 생소한 작가의 낯선
작품이지만 사실적인 풍경이 장관입니다.

이용우, 「시골 풍경」, 종이에 수묵담채, 120×115.5cm, 1940

묘사 위주로 쓰면

1) 광활한 풍경이 시원스레 펼쳐져 있다. 대각선으로 배치된 산등성이를 중심으로 병풍처럼 서 있는 산들, 오늘날 민속촌에서나 볼 수 있는 아담한 초가집과 물레방아, 시냇물과 논밭 등이 어우러진 전형적인 '시골 풍경'이다.

묵로 이용우의 「시골 풍경」은 시냇물이 지줄대며 흐르는 시골의 아늑한 초상이다.

이 풍경에는 두 개의 길이 나 있다. 산등성이를 중심으로 좌우로 나뉘는 화면에, 왼쪽에는 사람이 다니는 길이, 오른쪽에는 '물길' 인 시냇물이 각각 배치되어 있다.

산기슭에 자리 잡은 초가집으로 이어진 오솔길에는 물동이를 인 여인이 아이를 데리고 귀가하는 중이다. 뒤따르는 강아지와 마당가의 닭도 보인다. 이 흙길은 번지르르한 도시의 길과 달리 꾸밈이 없다.

반면에 시냇물은 산등성이의 오른쪽을 적시며 휘돌아 나간다. 아래쪽에 물레방아가 있고, 물가에서 빨래하는 여인도 보인다. 멀리서 소가 풀을 뜯고 있다. 초가집도, 길도, 논밭도 시냇물을 중심으로 자리 잡았다. 인류의 문명이 강변에서 개화했듯이 시골 생활도 물을 중심으로 형성되고 펼쳐진다. 사람살이에도 물이 필요하고, 농사에도 물이 절대적이다.

시냇물은 자신을 아낌없이 내어준다. 덕분에 빨래도 하고, 먹도 감고, 농사도 짓는다. 물은 송사리와 가재, 도롱뇽이 사는 '1급수' 다. 생수를 사서 마시는 지금은 생각조차 할 수 없는 일들이 옛

날에는 시냇물에서 차연스럽게 이뤄졌다. 오솔길은 환하지만 소가 물을 찾듯이 길은 시냇물로 향한다. 시냇물은 뭇짐승들의 생명수이자 삶의 젖줄이다. 있는 듯 없는 듯이 세상을 밝히고 살찌운다.

이 글은 두 개의 길, 즉 사람의 길人道인 오솔길과 물길水路인 시냇물을 중심으로 그림을 묘사한 것입니다. 미술사적인 맥락이나 화가에게 기대지 않고, 자세히 관찰하는 것만으로도 충분히 감상할 수 있습니다.

이런 묘사는 가장 기초적인 쓰기에 해당합니다. 시각적인 부분 외에 후각적인 것과 청각적인 것, 그리고 관찰하는 글쓴이의 느낌 등을 얼마든지 곁들일 수 있습니다.

여기에 미술정보를 더하면 어떻게 될까요? 그림은 비로소 미술사적인 의미를 띠며, 우리 미술의 흐름 속에 둥지를 틉니다.

미술정보를 더하면

2) 이 작품은 1940년산產임에도 현대의 풍경화를 보는 듯 구도며 표현이 신선하다. 더욱이 그림이 수묵채색으로 그린 동양화라는 사실을 알고 보면 신선함은 배가 된다.

당시에는 일본을 통해 서양화가 도입되면서 전통화단에서도 변화를 모색하던 시기였다. 그래서 기암괴석이 화면을 압도하는 「몽유도원도」 같은 관념산수에서 벗어나 실경을 많이 그리기 시작하는데, 이를 '사경산수寫景山水'라고 한다. 「시골 풍경」은 사경산수의 일종이다.

3. 어떻게 써야 할까

사경산수는 실제 풍경을 대상으로 그린다는 점에서 17, 18세기에 겸재 정선이 발전시킨 진경산수眞景山水와 맥을 같이한다. 그러나 구체적인 현실 속에서 시점視點을 선택하여 현실감을 강조하기 때문에, 진경산수와는 차이가 있다. 특히 사경산수가 실경에 충실한 반면, 진경산수는 실경을 소재로 하되 화가의 주관적인 감흥이 개입되어 실제 경치와 일치하지 않는 면이 있다. 사경산수는 점차 산수화 일변도에서 탈피하여 일상으로 소재의 폭을 넓혀 갔다.

사실 시대 배경이 담긴, 이 같은 미술정보가 없으면 미술계 내부에서 보는 이 그림의 가치를 알 수가 없습니다. 어쩌다가 잘 그린 그림이 아니라 역사적 시대적 배경에서 나온 작품인 것입니다. 이 그림의 태생에 근접하기 위해서는 사경산수와 진경산수에 관한 약간의 이해가 필요합니다. 인터넷을 검색하면 이들 용어에 관한 기초적인 정보를 얻을 수 있습니다. '1)'에서 '2)'의 위치는, 미술에 관한 자세한 설명인 만큼 그림에 관해 언급한 두 번째 단락("묵로 이용우의 「시골 풍경」은 시냇물이 지줄대며 흐르는 시골의 아늑한 초상이다.") 뒤에 행갈이해서 배치하면 됩니다.

이 부분을 연결해서 읽어보면 글은 또 살아 있습니다. 여기까지만 쓰고 마쳐도 글로서는 이상이 없습니다.

작가정보를 더하면

그래도 아쉽다면, 작가정보를 더해 볼까요? 그림에 필요한 요소는 미술사적인 정보 외에 작가정보가 있습니다. 작가정보에는 시대정보까지

들어 있기에, 별도로 시대 상황을 언급하지 않아도 됩니다.

> 3) 이용우는 아홉 살에 서화미술학원에 입학하는 등 어린 시절
> 부터 천재 소리를 들었다. 뛰어난 솜씨와 감각적인 화풍으로 일
> 찍 재능을 인정받으며, 활발한 작품 활동을 펼쳤다. 주요작품으
> 로 「실제失題」(1923), 「흙의 향기」(1925), 「제7작품」(1928), 「모내기」
> (1940년대) 등이 있는데, 드넓은 공간묘사가 인상적인 이 그림은
> 사경산수 득의의 결실이자 이용우 예술의 압권이라 하겠다.

구한말에 태어나 일제강점기를 살면서 붓을 든 작가의 솜씨가 보통
이 아니었음을 알 수 있습니다. 약간의 작가정보만으로도 글은 낯빛이
한결 밝아집니다. 이 단락의 위치는 두 곳이 가능합니다. 하나는 '1)'의
맨 뒤에 붙이는 안입니다. 그러면 글은 작가에 관한 이야기로 끝나게 됩
니다. 다른 하나는 '1)'의 두 번째 단락과 세 번째 단락 사이에 배치하는
안입니다. 독자는 작가정보를 숙지한 상태에서 글을 읽고 '향수'의 여운
과 더불어 감상을 마칩니다. 위치를 정하는 것은 글쓴이가 판단할 몫입
니다만 팁이 없는 것은 아닙니다. 두 가지를 고려해 볼 수 있습니다.

먼저 작가의 명성입니다. 즉 지금의 독자에게 작가가 셀럽인지 여부입
니다. 이중섭이나 반 고흐처럼 비범한 생애나 극적인 에피소드가 풍부
한 작가는 전진 배치하는 것이 효과적입니다. 다음은 작품과 작가생애
의 관계입니다. 둘 사이가 아주 밀접하다면, 앞쪽에 작가정보를 서술하
면 작품에 대한 이해를 자연스럽게 높일 수 있습니다.

시를 더하면

묘사와 미술정보와 작가정보가 작품과 '가족관계'에 있다면, 때로는 외부 장르도 유익한 소재가 됩니다. 국내외의 시詩에 밝은 이라면, 어떤 작품을 보며 떠오르는 시가 있을 겁니다. 그것을 그림과 맺어주면 좋습니다.

「시골 풍경」은 정지용 시인의 시 「향수」(1927)와 내통합니다. 이 시는 1989년에 노래로도 만들어져, 테너 박인수와 가수 이동원이 듀엣으로 부른 적이 있죠.

「향수」를 그림에 갖다 대면, 감상에 생기가 돌기 시작합니다. 글에 필요한 시구를 골라서, 적당한 위치에 삽입하고 매만집니다. 작품과 궁합이 맞는 시는 의미를 풍요롭게 해줍니다.

> 4) 이 정겨운 풍경에는 오버랩되는 시가 있다. "넓은 벌 동쪽으로/옛이야기 지줄대는 실개천이 휘돌아 나가고,/얼룩빼기 황소가/해설피 금빛 게으른 울음을 우는 곳,/그곳이 차마 꿈엔들 잊힐 리야./(하략)" 어린 시절 가난했지만 따스하고 행복했던 고향을 노래한 정지용1902~50의 시 「향수」(1927)가 그것이다. 이 그림은 마치 「향수」의 무대를 그린 것만 같다. 아니, 「향수」를 그림으로 번역한 게 아닐까 싶을 만큼 분위기가 아련하고 평화롭다.

이 대목을 1)의 마지막 단락 뒤에 행갈이해서 붙이면, 듀엣 가수들의 노랫소리가 배경음악처럼 깔리면서 감상과 글이 활짝 피어납니다.

지금까지 예시한 글들을 1)+2)+4)로 구성해도 되지만 앞서 언급한

것처럼 1)+3)으로 해도 되고, 1)+4)나 1)+4)+3)으로 조합해도 됩니다. 그리고 1)+2)+4)+3)으로 합체하고 제목을 달면, 다음과 같은 글이 됩니다. 3)을 뒤쪽에 배치한 것은 이용우의 인지도가 낮기 때문입니다.

그곳이 차마 꿈엔들 잊힐 리야

광활한 풍경이 시원스레 펼쳐져 있다. 대각선으로 배치된 산등성이를 중심으로 병풍처럼 서 있는 산들, 오늘날 민속촌에서나 볼 수 있는 아담한 초가집과 물레방아, 시냇물과 논밭 등이 어우러진 전형적인 '시골 풍경'이다.

묵로 이용우의 「시골 풍경」은 시냇물이 지줄대며 흐르는 시골의 아늑한 초상이다.

이 풍경에는 두 개의 길이 나 있다. 산등성이를 중심으로 좌우로 나뉘는 화면에, 왼쪽에는 사람이 다니는 길이, 오른쪽에는 '물길'인 시냇물이 각각 배치되어 있다.

산기슭에 자리 잡은 초가집으로 이어진 오솔길에는 물동이를 인 여인이 아이를 데리고 귀가하는 중이다. 뒤따르는 강아지와 마당가의 닭도 보인다. 이 흙길은 번지르르한 도시의 길과 달리 꾸밈이 없다.

반면에 시냇물은 산등성이의 오른쪽을 적시며 휘돌아 나간다. 아래쪽에 물레방아가 있고, 물가에서 빨래하는 여인도 보인다. 멀리서 소가 풀을 뜯고 있다. 초가집도, 길도, 논밭도 시냇물을 중심으로 자리 잡았다. 인류의 문명이 강변에서 개화했듯이 시골 생활도 물을 중심으로 형성되고 펼쳐진다. 사람살이에도 물

이 필요하고, 농사에도 물이 절대적이다.

시냇물은 자신을 아낌없이 내어준다. 덕분에 빨래도 하고, 머리도 감고, 농사도 짓는다. 송사리와 가재, 도롱뇽이 사는 '1급수'다. 생수를 사서 마시는 지금은 생각조차 할 수 없는 일들이 옛날에는 시냇물에서 자연스럽게 이뤄졌다. 오솔길은 환하지만 소가 물을 찾듯이 길은 시냇물로 향한다. 시냇물은 뭇짐승들의 생명수이자 삶의 젖줄이다. 있는 듯 없는 듯이 세상을 밝히고 살찌운다.

이 작품은 1940년산^産임에도 현대의 풍경화를 보는 듯 구도며 표현이 신선하다. 더욱이 그림이 수묵채색으로 그린 동양화라는 사실을 알고 보면 신선함은 배가 된다.

당시에는 일본을 통해 서양화가 도입되면서 전통화단에서도 변화를 모색하던 시기였다. 그래서 기암괴석이 화면을 압도하는 「몽유도원도」 같은 관념산수에서 벗어나 실경을 많이 그리기 시작하는데, 이를 '사경산수^{寫景山水}'라고 한다. 「시골 풍경」은 사경산수의 일종이다.

사경산수는 실제 풍경을 대상으로 그린다는 점에서 17, 18세기에 겸재 정선이 발전시킨 진경산수^{眞景山水}와 맥을 같이한다. 그러나 구체적인 현실 속에서 시점^{視點}을 선택하여 현실감을 강조하기 때문에, 진경산수와는 차이가 있다. 특히 사경산수가 실경에 충실한 반면, 진경산수는 실경을 소재로 하되 화가의 주관적인 감흥이 개입되어 실제 경치와는 일치하지 않는 면이 있다. 사경산수는 점차 산수화 일변도에서 탈피하여 일상으로 소재의 폭을 넓혀 갔다.

이 정겨운 풍경에는 오버랩 되는 시가 있다. "넓은 벌 동쪽으로/옛이야기 지줄대는 실개천이 휘돌아 나가고,/얼룩빼기 황소가/해설피 금빛 게으른 울음을 우는 곳,/그곳이 차마 꿈엔들 잊힐리야./(하략)" 어린 시절 가난했지만 따스하고 행복했던 고향을 노래한 정지용1902~50의 시 「향수」(1927)가 그것이다. 이 그림은 마치 「향수」의 무대를 그린 것만 같다. 아니, 「향수」를 그림으로 번역한 게 아닐까 싶을 만큼 분위기가 아련하고 평화롭다.

이용우는 아홉 살에 서화미술학원에 입학하는 등 어린 시절부터 천재 소리를 들었다. 뛰어난 솜씨와 감각적인 화풍으로 일찍 재능을 인정받으며, 활발한 작품 활동을 펼쳤다. 주요작품으로 「실제失題」(1923), 「흙의 향기」(1925), 「제7작품」(1928), 「모내기」(1940년대) 등이 있는데, 드넓은 공간묘사가 인상적인 이 그림은 사경산수 득의의 결실이자 이용우 예술의 압권이라 하겠다.

그림은 화면에 표현된 대로 감상해도 되지만 미술정보와 작가정보를 추가하면, 글이 한결 탄탄해지고 감상의 스킨십이 짙어집니다. 소재에 대한 묘사만으로는 자칫 줄 끊어진 풍선처럼 글이 들떠 보일 수 있습니다. 이때 미술사적인 정보나 작가 개인사를 더하면 글은 비로소 현실과 관계를 맺고, 현실과 연결된 풍선이 됩니다. 아니면, 자신의 체험을 녹여서 글을 붙들어도 됩니다.

이 작품 리뷰를 통해 추가 정보의 있고 없음이 글에 끼치는 영향과 독자에게 주는 느낌 등을 헤아려봤으면 합니다. 그러면 앞에서 설명한 작품묘사(「작품을 묘사하자」)와 작가정보(「작가정보를 곁들이자」), 시대 배

경(「시대를 눈여겨보자」) 챙기기가 글에 어떤 에너지원이 되는지 실감할 수 있으리라 봅니다. 인용한 시 「향수」도 힘이 되기는 매한가지입니다. 서정적인 기운으로 그림을 감싸며, '향수'를 자극합니다. 글 제목도 「향수」의 후렴구("그곳이 차마 꿈엔들 잊힐 리야")를 차용했습니다. 시를 배경음으로 연출한 것입니다.

쓰기=더하기+빼기

글은 생각한 바를 쓰는 것이기도 하지만 쓰면서 생각하는 것이기도 합니다. 대개 사람들은 글쓴이가 백 퍼센트 생각하고, 그것을 한달음에 쓴 것이 글이라 여깁니다. 실은 그렇지 않습니다. 미술정보나 작가정보, 시대 배경 등의 자료를 찾아 읽는 과정에서 생각이 튼튼해지기도 하고, 방향을 틀기도 합니다. 또 처음 구상과 다른 글이 되기도 합니다. 천재가 아닌 이상, 처음부터 생각한 그대로 쓰는 글은 거의 없다고 보면 됩니다.

글은 새로운 정보와 생각을 더할수록 내용이 알차고, 깊이 삭힐수록 맛이 듭니다. 더하기만 하면 어떻게 될까요? 비만이 되고 맙니다. 더하기에도 조건이 있습니다. 정보 더하기가 글의 방향이나 전체 구성과 조화롭게 어우러져야 합니다. 그렇지 않으면 과유불급過猶不及입니다. 지나친 것은 미치지 못한 것과 같습니다. 글을 쓸 때는 더하기뿐만 아니라 빼기도 중요합니다.

에피소드에
주목하자

에피소드는 감상과
글쓰기의 감초

에피소드가 없는 작가는 불행하다! 이렇게 말하면 '작가는 작품만 좋으면 됐지, 에피소드 나부랭이가 왜 중요하냐'고 반문할 수 있습니다. 틀린 반문은 아니지만 절반만 맞는 말입니다. 에피소드는 속성상 흥미진진한 스토리가 생명입니다. 사람들이 에피소드에 매혹되는 이유도 스토리가 재미있기 때문입니다.

작품보다 에피소드

미국의 대표적인 극사실주의 화가 중에 앤드루 와이어스^{Andrew Wyeth,} ¹⁹¹⁷~²⁰⁰⁹가 있습니다. 그는 15년 동안 '헬가'(헬가 테스토르프)라는 여인을 무려 240점이나 그렸습니다. 그림에는 1975년부터 1987년까지, 서서히 늙어가는 헬가의 모습이 고스란히 담겼습니다. 1987년, 이런 사실이 세상에 알려지기 전까지 와이어스의 아내는 헬가와 그림의 존재조차 몰

앤드루 와이어스, 「대낮의 꿈」, 나무에 템페라,
51.0×68.5cm, 1978, 아먼드해머미술박물관 소장

랐다고 합니다. 더욱이 헬가 연작은 와이어스가 죽을 때까지 공개하지 않을 작정으로 그린 것이라고 합니다.

어떻게 한 모델을 10여 년이 넘게 그릴 수 있었을까요? 그들이 만나서 그림을 시작했을 때 와이어스는 쉰네 살, 헬가는 서른일곱 혹은 서른여덟 살쯤이었습니다. 대략 16세 정도 나이 차가 있는 셈입니다. 헬가에 관해서는 불가사의하게도 알려진 바가 거의 없습니다. 독일에서 망명 온, 네 아이의 엄마로 동네에서 허드렛일을 하며 살았다는 것 정도입니다. 그녀는 와이어스의 수많은 그림에 매혹적인 자태를 남긴 채 자취를 감추었습니다. 그림 속의 헬가는 한번 보면 잊히지 않을 정도로 인상이 강렬합니다.

흥미롭지요. 작품 이야기는 하지 않았지만, 이런 이야기만으로도 헬가 연작이 궁금해질 겁니다(헬가를 모델로 한 작품들은 인터넷으로 찾아보시기 바랍니다). 에피소드는 진공청소기보다 흡입력이 강합니다.

비록 에피소드가 작품과 작가에 기생하는 '곁다리텍스트'이긴 하지만, 매력적인 에피소드는 작품과 작가, 감상자를 춤추게 합니다. 에피소드는 뛰어난 '중매쟁이'입니다. 감상자와 작품, 작가 사이에서, 이들을 맺어줍니다. 사람들은 드라마틱한 에피소드를 '통해' 작가나 작품으로 진입합니다. 작가와 작품에 얽힌 에피소드를 아는 만큼, 작가와 작품은

가슴 깊이 둥지를 틉니다.

곰곰 생각해 보면, 우리가 알고 있는 대부분의 미술작품은 해당 작품이나 작가의 에피소드에 싸여 있습니다. 그래서 독자나 감상자는 작품의 조형미보다 자신이 알고 있는 작품·작가의 범상치 않은 에피소드를, 작품에 대한 이해로 착각하는 경우가 적지 않습니다. 작품의 조형미에 관해서는 미술이론 전공자들 외에는 거의 어둡다고 해도 과언이 아닙니다. 사람들이 아는 것은 작품의 조형미가 아니라 작품·작가와 관련된 흥미로운 에피소드일지도 모릅니다. 에피소드는 유능한 '커플 매니저'입니다.

에피소드는 감상의 도우미

사실 일반인은 이중섭이나 빈센트 반 고흐 작품의 조형성이 얼마나 뛰어난지는 몰라도 그들에 관한 에피소드 한두 가지는 알고 있습니다. 기구하거나 기발한 에피소드에 마음을 주며 작품과 말문을 틉니다. 어쩌면 작품에 대한 관심은 에피소드 때문일 수 있습니다. 에피소드를 가진 작가의 작품을 즐기는 거지요. 이런 경우는 유명한 작가들의 작품에 모두 해당합니다. 미술만이 아닙니다. 문학, 음악, 과학 등 인간사의 모든 분야가 일정 정도 재미있는 에피소드에 의지하고 있습니다.

흥미로운 일화는 대중적인 단행본 출간에서도 중요합니다. 대중서 중심의 출판사에서 투고를 검토할 때, 작품의 조형성을 서술한 대목보다 매력적인 일화의 있고 없음이 우선 고려 대상이 됩니다. 물론 일화는 어디까지나 작가와 작품을 알리기 위한 전략의 일환입니다.

그만큼 스토리텔링의 씨앗이 되는 에피소드는 중요합니다. 그래서 대

중적인 미술책에서 작품·작가에 얽힌 에피소드를 양념처럼 배치합니다. 예술가의 에피소드는 흥미를 자극합니다. 에피소드에서 시작해서 작가와 작품을 알아가도 됩니다. 그림을 둘러싼 에피소드는 작품을 즐기기 위한 유용한 매개체가 됩니다. 오랫동안 그림에 무관심한 현실에서 살았거나 그림이 여러 이유로 뒷전으로 밀려난 상황이라면 작품이나 작가와 관련된 에피소드를 통해 사귀는 것도 좋습니다.

'에피소드'의 사전적 의미는 '세상에 널리 알려지지 아니한 흥미 있는 이야기'라고 합니다. 미술에 밝은 전공자가 아닌 일반인은 흥미진진한 에피소드를 통과해서 작품을 감상하지, 작품 자체를 감상하는 경우는 드뭅니다. 에피소드를 알면 작품과 작가에게 조금이라도 더 가까이 갈 수 있습니다. 작가와 작품은 '일화'로 구성된 존재이기 때문입니다. 그럼에도 일화는 "그대의 뒷모습에 깔리는 노을"쯤으로 업신여깁니다. 그러나 그 '그대'(작가·작품)가 돋보이는 것은 노을의 역할에도 있음을 잊어서는 안 됩니다.

독자는 에피소드를 좋아해

미술에 관한 글쓰기에 재미를 더해 주는 요소 중의 하나가 에피소드입니다. 에피소드는 양념입니다. 에피소드는 사람들을 미술로 유인하는 맛난 미끼입니다. 또 에피소드는 미술의 핵심을 이해하는 데 실마리가 됩니다. 에피소드가 곁들여진 글은 흥미를 끕니다. 관심만 가진다면 에피소드는 얼마든지 있습니다. 전시회나 작품과 관련된 필자의 에피소드, 작품과 관련된 직간접적인 에피소드, 작가의 에피소드, 그리고 미술사 속의 관련 에피소드, 전시회나 작품과 관련될 만한 책 속의 에피소

드 등이 그것입니다(이들 에피소드에 대한 구체적인 사례는 4장에서 다룹니다). 이런 에피소드를 글에 적절히 삽입하면, 읽는 즐거움과 함께 해당 작품과 전시회·작가에 대한 관심을 높일 수 있습니다. 미술 관계자들이야 미술사적인 정보나 조형적인 면을 중심으로 작품을 이야기하겠지만, 일반인까지 그럴 필요는 없습니다. 일반인은 자기 위치에서, 자기 시각으로 보고 쓰면 됩니다. 에피소드를 통해 스토리텔링을 하면, 읽고 싶고, 읽는 즐거움까지 주는 글쓰기가 가능해집니다.

작품명을
거들떠보자

작품명에 숨긴
감상의 단서

작품에는 감상의 힌트가 있습니다. 바로 작품명입니다. 흔히 제목이라고 부르는 작품명은 '보는' 이미지에 붙은 '읽는' 텍스트를 말합니다. 감상자는 이 텍스트를 단서 삼아 작품에 말을 걸 수 있습니다. 감상자의 처지에서 보면, 전시회명이나 작품명 같은 제목은 감상을 위한 중요한 힌트가 됩니다.

전시회명을 허투루 짓는 기획자나 작가는 없습니다. 전시명은 전시회가 지향하는 메시지를 압축한다고 보면 됩니다. 작품명 역시 작품에 대한 작가의 의도를 담고 있는 만큼, 이를 중심으로 전시회나 작품을 찬찬히 곱씹어 보는 것도 좋습니다. 물론 일부 작가는 작품명이 자유로운 감상을 방해하거나 제한한다는 생각에서 '무제'로 표기하기도 합니다.

제목 붙이기에 대한 작가들의 의견은 찬반으로 나뉩니다. 찬성하는 쪽은 제목이 감상자에게 작가의 의도나 작품의 의미를 안내해 준다는

것이고, 반대하는 쪽은 제목의 규정성으로 인해 작품의 풍부한 의미가 제한된다는 것입니다(이런 작품일수록 추상적이어서, 이해하기가 쉽지 않습니다).

양쪽 다 일리가 있습니다만 일부 반대론자들의 생각처럼 제목 때문에 작품의 의미가 제한되기만 할까요? 제목을 기점으로 관람객의 상상력이 무한해지지 않을까요?

데이미언 허스트의 작품 중에 「분리된 어머니와 아이」(1993)가 있습니다. 제목이 시적이지만 작품은 충격적입니다. 실제 소와 송아지의 몸을 머리부터 꼬리까지 반으로 갈라서 포름알데히드 용액에 절인 작품이거든요. 만약 이 작품의 제목이 「분리된 소와 송아지」였다면 어땠을까요? 그러면 감상자는 충격적인 느낌 외에는 별다른 인상을 받지 못했을 겁니다. 제목이 작품을 비상하게 합니다. 역시나 포름알데히드 용액에 상어 한 마리를 통째로 넣어 모터와 함께 움직이게 한 작품도 제목이 형이상학적입니다. 「살아 있는 자의 마음속에 있는 죽음의 육체적 불가능성」(1991). 감상자는 이 제목 덕분에 충격적인 내용과 제목 사이에서 서성이게 됩니다. 작품명은 작품이라는 바다를 항해하는 데 필요한 최소한의 나침반입니다. 감상자는 작품명을 기점으로 드넓은 감상의 바다로 나갈 수 있습니다.

'미친' 제목의 존재감

'제주의 화가' 강요배1952~ 의 풍경화 「생이여」(2007)가 그렇습니다. 크고 작은 바위섬 위로 갈매기가 나는 바닷가 풍경인데, 작품명이 「생이여」입니다. 제목이 어마무시(?)합니다. 우선 그림 내용을 근거로 제목의

강요배, 「생이여」, 캔버스에 아크릴릭, 112×162cm,
2007

의미를 찾아보겠습니다.

육지의 '끝'과 '거친' 바다, 육
지와 '떨어져 있는 섬', 그런
환경 속의 갈매기 떼. 이들
간의 관계는 육지 끝으로 내
몰려서 거친 바다에 목숨을
건 사람들의 생을 떠올리게
한다. 특히 바닷속의 물고기를 찾아서 날갯짓하는 갈매기 떼는
우악스러운 자연환경과 맞서는 사람들의 초상 같다. 혹시 화가가
갈매기가 나는 바다 풍경을 보다가 문득 해녀나 어부들을 떠올
렸던 건 아닐까? 그래서 '생이여'한 것이 아닐까?

—『원 포인트 그림감상』, 290쪽

그런데 작가와 그림의 무대에 관한 정보를 바탕으로 보면 이야기가
달라집니다. 강요배가 왜곡된 현실에 대해 조형적으로 발언해 왔고, 제
주 4·3사건의 참상을 다룬 50점의 제주 민중항쟁사를 그렸다는 점, 풍
경이 4·3사건의 무대인 제주도라는 점 등의 정보는 거친 필치의 그림이
그저 그런 풍경화가 아님을 알 수 있습니다.

강요배의 또 다른 작품 「불인不忍」(2017)도 마찬가지입니다. 팽나무가
있는 언덕 너머로 겨울 바다의 파도가 부서지는 풍경화이지만 실상은
끔찍합니다. 1949년 1월 17일, 해안가 마을인 조천면 북촌리에서 일어
난 학살사건이 작품의 소재. 빨갱이 색출을 명목으로 주민 3,400여 명

을 학살하고 가옥을 불태운 비극적인 사건입니다. 주검이나 총칼 하나 그리지 않고, 그날을 섬뜩하게 증언합니다. 제목은 노자의 『도덕경』 중 '천지불인天地不仁'에서 따왔다고 합니다. "하늘과 땅은 만물의 끊임없는 변화에 어진 마음을 쓰는 것이 아니라 자연 그대로 행할 뿐"이란 뜻입니다. 아리까리한 제목을 궁글리며 그림을 오래 곱씹게 됩니다.

작품명은 감상에 날개를 달아줍니다. 그렇습니다. 어떤 작품명은 작품에 광채를 더합니다. "제목은 일종의 등대다. 감상자는 그 등대 불빛에 의지하며 이미지 바다로 나아간다. 그곳에 삶과 역사가 버무려진 생의 진경이 있다"(『원 포인트 그림감상』, 292쪽).

얼음을 소재로 한 박성민의 극사실화는 작품명이 한결같이 「아이스캡슐」입니다. 얼음에 얼린 과일이나 꽃, 채소 등을 그리거나 이들을 담고 있는 도자기 그림이 작품의 주인공들입니다. 저는 이런 작품의 의미를 작품명을 통해 찾아보았습니다. '아이스캡슐'은 얼음에 동결된 싱싱한 채소와 과일 등을 보여 줍니다. 작가는 시간의 흐

박성민, 「아이스캡슐」, 캔버스에 유채, 100×100cm, 2015

름에 따라 시들고 썩어서 사라질 생명체들에게 동결로 영생을 부여한 겁니다. 여기서 문득 '아르카디아'가 떠올랐습니다. 아르카디아는 "지루한 일상 너머 풍요와 쾌락이 넘치는" 곳으로, "고대 그리스와 로마의 시인들이 노래했던 지상낙원, 유토피아"를 말합니다. 그래서 저는 "부패를

모르고 젊음만 넘치는 천국"인 "이 매혹적인 얼음의 아르카디아는 21세기의 낙원"(『원 포인트 그림감상』, 195쪽)이라고 명명했습니다.

이렇게 작품에 따라 작품명을 곱씹으면 감상의 쾌감과 흥미로운 이야깃거리를 찾아낼 수 있습니다. 작품명은 단순한 액세서리가 아닙니다. 작품의 심장과 내통하는 속 깊은 이정표입니다.

아무튼, 작품명

작품에서 제목은 인상주의 이후 현대미술을 이해하는 중요한 인식론적 주제들 중 하나입니다. 더욱이 현대로 올수록 제목은 작품 자체의 미학적 가치와 의미를 결정하는 중요한 기능을 담당합니다. 이는 현대미술이 눈에 보이는 소재를 생긴 그대로 재현하는 사실주의를 벗어남으로써 소재와 작품 사이의 괴리를 제목이 메우면서 생긴 현상입니다(정장진, 『오프 더 레코드 현대미술』, 316쪽).

한번쯤 작품명을 곱씹어 봅시다. 감상의 실마리는 물론 글쓰기의 운을 떼게 해줄지도 모릅니다. 작가들은 작품제작 못지않게 고심해서 작품명을 짓습니다.

다른 분야를
더하자

감상과 글쓰기에 날개를
달아주는 인용

 세상에는 두 종류의 이야기가 있습니다. 나의 이야기와 남의 이야기가 그것입니다. 내가 경험하고 생각한 것이 나의 이야기라면, 소설이나 시·영화·음악·미술 등은 남의 이야기입니다. 나의 이야기는 실은 남의 이야기로 짜여 있습니다. 내 안에는 무수한 남의 이야기가 살고 있습니다. 물론 날것 그대로는 아닙니다. 내 경험과 생각의 용광로에서 담금질된 이야기라는 점이 중요합니다. 그렇습니다. 남의 이야기도 내게 오면 나의 이야기가 됩니다. 남의 이야기는 어떻게 활용하는가에 따라 내 이야기가 될 수도 있고, 안 될 수도 있습니다. 돌이켜 보면, 우리가 여러 글에서 접해 온 문학이나 영화, 음악 등의 이야기가 실은 남의 이야기를 저자가 자기 숨결로 익힌 것임을 알 수 있습니다.

 인용은 남의 이야기, 즉 다른 사람의 말과 글을 활용하는 것입니다. 한 편의 글을 오로지 나의 이야기만으로 채우기란 쉽지 않습니다. 이때

박수근 herbal '나무와 두 여인' '초가'

이 초가와 연필화(p125)는 드로잉을 수집하기 시작하면서 가장 처음으로 구입
했던 작품이다. 내 드로잉 컬렉션 최초의 작품이기 때문에, 개인적으로 몹시 애
착을 가지고 있고 이것은 작품이기도 하다.
우리나라에서 맨 먼 1920도 전집하던지난 그곳에서 화랑에서 방전히 박수근
화백의 그림으로, 비록 그지는 작은면 선쪽 군데마다가 달려 영광려고 권절한 가
름을 느낄 수 있었다. 1939년 여름 어느 날, 화랑 살음 스직도 지나가는데, 문
밖에서 정면으로 보이는 자리에 이 그림이 걸려있었다. 화랑 안으로 들어가 그림
앞에 앉을 때, 소마한 면전이라 존재에서 잠 수 없는 이끌림을 느꼈다. 그 순간
정보 앞에 마주로 서서 그림을 사고 싶다는 생각을 했지만. 그림을 알 벌도 사 본적에 달
있던 나는, 가격을 듣기가의 웃으라의 화랑을 그냥 나와 버렸다. 그 후에도 볼 두
채 화랑 앞을 지나가면서, 그 채 어름이 다가도록 발산이 없다. 그 자리에 결려있
는 화가의 그림을 불 수 있었다. 정리지 않아서 다행이라는 안도의 한술을 쉬게,
그림을 알 놀음 조금씩 모으고 있었다. 그런데 그 채 가을, 예술의 전당에서 열
린 화길에서요에게 그 그림이 걸려있는 것이 아닌가. 많은 사람들에게 그림은 보이
다 못한 함정 주도 있었다는 생각이 들도, 아쉬기, 러싼하지속하였고, 문명 연계이면
한 방에 가치를 무의이되 걷다는, 아쉬기도 유였다, 아쉬기 걸정으로 제가 한 시기
에는 생강이 들어, 사장님
께 그림값을 물었던, 400
만원이만 했다. 내가 갖고
동 봉보자면 곧 예수것가기
빠르면, 얼마하게 황이인
될 수 있느니 다시 통할
다. 125x화가 가능하다고
했으나, 내가 가지고 있는
돈이 발뿐의 300만원이면
는 그림값이 810만원을 터

『화골』에 소개된 박수근의 연필 드로잉
「초가」

남의 지식과 경험을 익혀서 적절히 활용하면 좋습니다. 이용우의 그림(「시골풍경」)에 붙인 정지용의 시(「향수」)처럼 적절한 인용은 활력을 선사합니다.

어떤 인용은 그림의 마음이 되어줍니다. 그림을 감상할 만한 안목이 없거나 벅찬 느낌을 형언할 어휘가 부족할 때, 우리는 종종 책에서 구세주 같은 문장을 만나곤 합니다. 그런 문장의 출처가 굳이 미술 관련서일 필요는 없습니다. 시와 소설이거나 에세이, 일간지 기사, 심지어 인터넷이어도 괜찮습니다. 독서나 블로깅을 하다가 그림과 얼싸안을 수도 있습니다.

제게 박수근의 연필 드로잉 「초가」(18.2×12.0cm)는 남의 이야기 덕분에 가슴에 빛이 된 작품입니다.

박수근의 「초가」 속 빈 공간

이 그림은 연필로 그린 시골의 초가집과 '수근'이라고 된 서명署名이 이미지의 전부입니다. 누렇게 색이 바랜 종이에 초가집만 선명합니다.

처음에는 그저 그런 박수근의 드로잉 중의 하나였습니다만 지금은 아닙니다. 작품 소장자의 말 때문입니다. 그는 '아무도 없는 빈 화면'에 주목하고, 초가집과 서명의 역학관계를 통해 '빈 화면'에 제 이름을 찾아줍니다.

이 그림이 가진 독특한 아름다움의 비밀은 화면 전체의 절반을 차지하고 있는 아래쪽의 여백에 있다. 집을 화면의 가운데 그리지 않고 전체의 절반의 위쪽에 그렸기 때문에 생겨난 이 여백은 마치 널따란 마당이나 폭 너른 길처럼 보인다. (중략) 아무것도 없는 빈 화면은 적막하고 쓸쓸한 느낌을 불러일으킨다. 그렇지만 그림 오른쪽 한 귀퉁이에 단정하게 쓰여진 '수근'이라는 화가의 서명은 이러한 단조로움을 깨뜨리는 '파격破格'으로, 서명조차 작품의 한 부분으로 존재하고 있다는 느낌을 준다.

—김동화, 『화골』, 126쪽

놀라웠습니다. 미술 전문가들조차 지나쳐버릴 수 있는 그런 공간이었습니다. 그림에 대한 애정이 돈독하지 않고서는 좀체 주목할 수 없는 공간인데, 그 무명의 공간에 이름을 부여한 것입니다(이에 대한 자세한 이야기는 『미술책을 읽다』 293~297쪽에 실린 「의사가 수집한 '그림의 뼈'」를 참조 바랍니다). 제가 이 그림에 마음을 주게 된 것은 이 안목 때문이긴 하지만 그것이 전부는 아닙니다. 한 권의 책이 더 있습니다.

'마당 이야기'가 일깨워 준 마당의 깊은 뜻

문학평론가 정효구가 쓴 에세이 『마당 이야기』가 문제의 책입니다. 저자는 마당에 대한 도저한 성찰과 사색으로, '마당을 모르는 세대'와 '마당을 잃어버린 지금의 우리'를 일깨우기 위해 불교 철학과 도道의 사상을 넘나듭니다. 그러면서 자신이 만난 마당의 형이상학적인 존재가 바로 불성의 세계였음을 토로합니다. 서점에서 무심히 페이지를 넘기다가

몇몇 글에 그만 '필'이 꽂혔습니다. 그중의 하나가 "마당은 허虛이다"라는 소제목을 달고 있었습니다. 순간 박수근의 「초가」가 떠올랐습니다.

사실 마당과 집(건물)은 '허실虛實'의 관계에 있습니다. 동양에서 음양의 조화가 이상적이듯, '실'이 있으면 '허'가 있어야 생명이 온전히 살 수 있습니다. 마당('허')이 집('실') 때문에 마당일 수 있듯이 집도 마당이라는 허 때문에 집인 것입니다. 관계가 중요합니다. 각 존재는 특정한 관계 속에서 서로의 존재감을 증명받습니다.

> 마당은 언제나 집안 전체의 가장 큰 허의 실체로 존재한다. 건물 뿐만 아니라 모든 생물과 사물들이 이런 허의 마당 위에서 살고 움직인다.

> 조금이라도 민감한 사람은 알 것이다. 우리에게 마당과 같은 허가, 아니 허와 같은 마당이 결여되어 있을 때 어떤 일이 일어나는가 하는 것을 말이다. (중략) 허는 부재가 아니라 실재다. 허는 손해가 아니라 이익이다. 허는 무력함이 아니라 유력함이다. 허는 결여가 아니라 충만함이다.

—정효구, 『마당이야기』, 181쪽, 183쪽

마당이 아름다운 드로잉

독서과정은 마당 이야기를 통해 「초가」의 마당을 사유하는 시간이기도 했습니다. 나는 산책을 하듯이 천천히 페이지를 넘기며 「초가」의 마당에서 놀았습니다.

마당을 종이 위에 그리는 일도, 마당을 사진기로 찍어내는 일
도 쉽지 않다. 어떻게 그려야 할까? 어떻게 찍어내야 할까? 난감
하기 이를 데 없다. 나는 마당을 가장 잘 그릴 수 있는 사람이나
가장 잘 찍을 수 있는 사람이야말로 최고의 화가 혹은 최고의
사진작가가 아니겠느냐는 생각을 해본다.

—정효구, 같은 책, 18쪽

저자가 생각하는, 마당을 가장 잘 찍는 사진작가는 주명덕[1940~] 인 것
같습니다. 책에는 주명덕이 찍은 흑백의 마당 사진이 듬성듬성 박혀 있
습니다. 비록 지질紙質의 성격상 사진의 해상도는 떨어졌지만 마당에 관
한 사색과 사진은 잘 어울렸습니다. 그리고 저자는 "마당을 가장 잘 그
릴 수 있는 최고의 화가"는 누구일까 하고 자문합니다만 언급이 없습니
다. 저는 그 자리에 박수근을 넣었습니다. 더불어 저자가 숙성한 마당의
의미에 부합하는 그림이 「초가」가 아닐까 싶었습니다.

저자의 마당에 대한 생각은 단순한 물리적인 공간을 넘어섭니다.

상원사의 절 마당을 보며 나는 '마당불佛'이라고 평화로움 속에
서 입속으로 조용히 발음해 보았다. 그것은 살아 있는 마당불임
이 분명했다. 마당이 절을 절이게 만드는 핵심이 되었으니 적어
도 나에겐 그것을 마당불이라고 부르는 일이 하나도 이상할 게
없었다.

—정효구, 같은 책, 165쪽

3. 어떻게 써야 할까

마당은 '마당불'이거나 '마당방'이거나 '마음마당'으로 숙성됩니다. 이런 마당 예찬은 「초가」의 마당을 음미하는데도 깊이를 부여합니다. 박수근이 그림을 통해 시골 사람들의 꾸밈없는 세계를 포착했듯이 「초가」의 마당도 같은 맥락에서, 있는 듯 없는 듯 펼쳐진 삶의 진실된 공간을 그린 것 같습니다. 수더분한 초가에 사는 사람들의 순박한 마음을 닮은 마당 말입니다.

저는 모래사장에 발이 빠지듯 그 마당에 푹푹 빠졌습니다. 뿐만 아닙니다. 한국 근현대미술사를 장식한 마당 있는 그림들에 비로소 눈이 갔습니다. 이인성과 이중섭, 장욱진, 장리석 같은 화가들의 그림, 그 근대화되기 이전의 풍경을 그린 그림에서 마당은 단순한 풍경으로 존재하지 않았습니다. 그것은 저자가 예찬하는 정겨운 공간으로 살아 있었습니다. 마당을 상실한 시대에 그림 속의 마당은, '허'를 향한 원초적인 그리움을 자극합니다. 마당은 상상과 몽상만으로도 아늑한 위안을 줍니다.

박수근의 「초가」는 마당이 아름다운 그림입니다.

작품을 날게 하는 문장들

때때로 그림은 예기치 않게 가슴에 착지합니다. 제가 『화골』에서 「초가」의 '마당'을 발견하고, 『마당이야기』로 그 마당의 의미를 깊게 품을 수 있었듯이. 책은 불쑥 찾아와서 뜻밖의 그림을 삶의 파트너로 맺어줍니다.

케테 콜비츠의 석판화 작품 「독일 어린이의 굶주림」(1924)을 품게 해준 것도 책이었습니다. 『내 영혼의 그림여행』(정지원)이 그것입니다. 전쟁 후, 굶주린 독일 어린이들이 밥그릇을 쳐들고 간절한 눈빛으로 바라보

는 내용의 이 작품은, 오른쪽 아래 공간이 텅 비어 있습니다. 저는 그 빈 공간을 단순한 조형적인 요소로 봐넘겼습니다. 그런데 저자는 이렇게 말하는 것이 아니겠습니까. "아이들의 밥그릇을 채워줄 따뜻한 희망은 보이지 않는다. 비어 있는 오른쪽 공간처럼 아무도 이 아이들에게 다가가지 않는다"(107쪽). 아, 비로소 그 빈 공간에 마음이 짠해졌습다. 나는 이 문장이 아니었으면, 그 공간을 영원히 놓칠 뻔했습니다.

케테 콜비츠, 「독일 어린이의 굶주림」, 석판, 1924

인용을 통한 시나 소설, 에세이와 미술의 콜라보는 작품을 머리가 아닌 가슴으로 사랑하게 만듭니다. 뜻밖의 문장 하나가 작품 해석에 날개를 달아줍니다.

　모든 남의 이야기는 내 이야기의 자료입니다. 자료를 엄선하여 요리만 제대로 하면, 쫄깃한 나의 이야기가 됩니다.

인용에 대한 예의

　인용에는 두 가지 방식이 있습니다. 직접 인용과 간접 인용이 그것입니다. 직접 인용은 원문을 그대로 옮기며 따옴표를 붙이는 것이고, 간접 인용은 원문의 내용을 살리되 따옴표 없이 자기 말로 바꾼 것을 말합니다.

3. 어떻게 써야 할까

인용에는 원칙이 있습니다. 반드시 글의 출처를 밝혀줘야 합니다. 이는 글쓴이에 대한 예의이자 독자에 대한 예의입니다. 관련 내용을 읽은 독자가 인용한 글을 원문으로 확인해 볼 수 있고, 해당 도서를 덤으로 찾아 읽을 수도 있습니다. 이때 출처 표기는 저자, 제목, 출판사가 필수입니다. 여기에 출간연도와 쪽수까지 넣어주면 더 좋습니다.

인용할 때는 표기 방식에 주의해야 합니다. 특히 해당 구절을 그대로 인용할 때는 겹따옴표(" ")를 사용합니다. 홑따옴표(' ')가 아님에 주의해야 합니다. 그리고 겹따옴표 뒤에 쓰는 조사는 '~고'가 아니라 '~라고'를 쓰되 인용문에 붙여 씁니다. 예컨대, 파블로 피카소^{Pablo Picasso, 1881~1973}는 "훌륭한 예술가는 모방하고, 위대한 예술가는 훔친다"라고 했다 식이 되는 거죠. 하지만 간접 인용은 다릅니다. 인용자의 말로 옮기는 것이 간접 인용이므로 인용자의 시각에서 고쳐 써야 합니다. 그리고 홑따옴표는 물론 어떤 따옴표도 쓰지 않습니다.

그림은 왜 '원작'으로 감상해야 할까?

'어, 이렇게 작은 그림이었어?'

2009년 어느 날, 덕수궁미술관에서 열린 〈한국
근대미술 걸작전: 근대를 묻다〉(2008. 12. 23~2009.
3. 22)를 관람하면서 새삼 놀란 것은 장욱진1917~90
이 종이에 유채물감으로 그린 「자화상」(1951)의 크
기였다.

그림이 작아도 너무 작았다. 세로 14.8센티미
터, 가로 10.8센티미터. 반면에 이쾌대1913~65의
「두루마기 입은 자화상」(캔버스에 유채, 72×60cm,

『해와 달·나무와 장욱진』(도록)
갤러리현대, 2001

1948~49, 개인 소장)과 오지호1905~82의 「남향집」(캔버스에 유채, 80.5×65cm, 1939,
국립현대미술관 소장)은 생각보다 컸다. 「자화상」은 보통 책에서도 1페이지 정도
로 큼직하게 실리는데, 정작 원작은 크기가 성인 남자의 손바닥만 하다. 덕수궁
입구에서부터 전시장까지 설치된 전시회 안내판에도 이 자화상이 크게 인쇄되
어 있다. 원작은 달랐다. 내가 알던 「자화상」인가 싶을 정도로 크지 않았다. 색
마저 바래서 그림의 표정도 침침했다.

'도판'은 '원작'의 타향

그동안 이 「자화상」에 관한 글을 더러 썼지만 정작 원작을 보기는 실로 오랜

만이었다. 이 그림에 대한 이미지가 각인된 것은 갤러리현대에서 2001년에 출간한 장욱진 도록(『해와 달·나무와 장욱진』)이다. 도판 해상도가 좋은 이 작은 도록에는 앞표지와 19쪽에 「자화상」이 각각 편집되어 있다. 도판의 크기(16.9× 12.1cm)가 원작보다 세로 2.1센티미터, 가로 1.3센티미터 크다. 색감도 훨씬 밝다.

인쇄술의 발달은 그림을 집에서도 볼 수 있게 만들었다. 미술 단행본과 도록 등의 형태로, 그림은 사람들과 근거리에 있다. 마음만 먹으면 언제든지 감상할 수 있는 게 그림이다. 편리한 대신 문제가 있다. 원작의 대체물인 도판을 접하면서, 오히려 원작과 멀어진 것이다. 또 그림의 첫인상이 도판에서 형성된다. 그러다 보니 미술관의 원작이 오히려 가짜 같아 보이는 기현상이 생긴다. 자신이 아는 도판 이미지와 원작의 색감과 크기가 달라서, 원작이 도무지 원작 같지 않은 것이다.

도판을 맹신하면 안 된다. 모든 도판은 참고자료다. 책 속의 도판은 원작에 가깝게 인쇄한 것일 뿐, 원작의 색감을 그대로 재현하기란 불가능하다. 같은 그림도 책마다 색상이 다르다. 인쇄할 때 어떻게 하느냐에 따라서 색상에 차이가 생긴다. 원작의 분위기만 보여 주는 것이 도판이다.

그렇다면 인쇄물을 멀리하자는 말인가? 아니다. 도판을 보더라도, 가능한 한 원작의 마티에르를 느낄 수 있는 양질의 단행본과 도록을 보자는 뜻이다.

까칠한 마티에르의 깊은맛

그림은 정신노동뿐만 아니라 육체노동의 산물이다. 작가의 노동은 손으로 이뤄진다(작품은 손맛이다!). 손의 흔적은 붓질로 나타난다. 그림감상은 손으로 빚어진 마티에르를 음미하는 일이기도 하다.

마티에르의 사전적인 의미는 "물감, 캔버스, 필촉, 화구 따위가 만들어내는 대

상의 물질감 또는 화면에 나타난 재질감"이다. 예를 들면, 캔버스에 유채물감을 붓으로 칠했을 때, 붓질에 의해 캔버스 표면에 요철이 생기는 물감의 덩어리 따위를 마티에르라고 한다.

작가들은 자기만의 마티에르 개발에 목숨을 건다. 이미지로 발언하는 미술은 특성상 눈에 보이는 요소로 이야기할 수밖에 없다. 감상자는 가시적인 요소를 '통해서' 비가시적인 세계로 들어간다. 다른 화가와 차별화된 세계는 개성적인 마티에르의 개발에 달렸다고 해도 과언이 아니다.

박수근, 이중섭, 장욱진, 이우환1936~ , 오치균1955~ 등을 생각하면 당장 떠오르는 그들만의 작품 스타일이 있다. 그것이 형태와 관련된 것이기는 하나, 그 형태를 조성하는 것은 역시 마티에르다. 박수근의 화강암 같은 투박한 마티에르, 이중섭의 표현주의풍의 거친 필치, 이우환의 일획의 붓자국, 장욱진의 엷게 칠해진 소박한 붓 터치, 오치균의 손가락으로 조형한 두터운 마티에르 등은 마티에르가 작가들의 독창성을 결정하는 데 기여하는 바가 어느 정도인지 단적으로 보여 준다. 마티에르는 독창성의 필요조건이다.

감상할 때 어떻게 하는 것이 좋을까. 작품에 다가가거나 멀리 물러서서 보기를 반복하는 것이 좋다. 부분과 전체를 골고루 감상할 수 있게. 그리고 아래쪽에서 위쪽으로 살펴보거나 측면에서 작품을 본다. 그러면 조명을 받은, 붓질의 방향에 따라 다르게 나타나는 마티에르의 미묘한 표정을 확인할 수 있다. 물감의 요철에 화가의 손길이 살아 있다. 마치 TV로만 보던 연예인들의 비현실적인 피부를 현실에서 땀구멍 숭숭한 상태로 확인하는 것처럼 흥미롭다.

작가의 손맛은 마티에르로 나타난다. 마티에르는 작가의 지문이다. 사람마다 지문이 다르듯 마티에르의 표정도 제각각이다. 마티에르를 눈여겨보면, 원작의 맛은 배가된다.

복제의 시대일수록 원작의 '유일성'이 빛난다. '오직 하나뿐'인 원작의 외형은 복제될 수 있어도, 그것에 깃든 정신은 복제될 수 없다. 마티에르도 물론이다. 원작이 풍기는 냄새, 미세한 붓 터치, 잡티, 금 등이 자극하는 '눈맛'은 원작이 아니고서는 절대로 맛볼 수 없다. 〈한국근대미술 걸작전: 근대를 묻다〉는 도판에 익숙한 내게 '내 안에 너무 많은' 복제화의 이미지를 원작으로 교정할 수 있는 절호의 기회였다. 작품은 원작으로 봐야 한다. 그래야 원작의 '아우라'에 마음을 깊이 훈제할 수 있다.

4 ——

무엇으로 쓸 것인가

글감에 관해 알아야 할 것들

에피소드로
써보자

'호랑이는 죽어서 가죽을 남기고, 작가는 죽어서 에피소드를 남긴다.'

작가에게 에피소드는 자산입니다. 무형이지만 부가가치를 창출하는 귀한 자산입니다. 이 '에피소드 자산'은 화가의 명성과 대중적인 인지도를 높이는 데 크게 기여합니다.

박수근과 이중섭은 에피소드의 덕을 톡톡히 보고 있는 작가들이기도 합니다. 이들을 비교해 보면, 에피소드의 극적인 면에서 박수근보다 이중섭이 우위에 있습니다. 6·25전쟁과 월남, 가족과의 이별, 객사 등 그의 삶과 예술은 극적인 상황의 연속입니다. 따라서 대중적인 인지도는 이중섭이 높습니다. 반면에 박수근의 삶과 예술은 이중섭에 비해 상대적으로 굴곡이 심하지 않습니다. 하지만 작품의 미술사적인 평가는 요절한 이중섭에 비해 점수가 높은 편입니다.

그렇다면 감상자에게 에피소드는 무엇일까요? 일종의 접착제 같은 게

아닐까 합니다. 작가와 감상자, 작품과 감상자를 맺어주는 끈끈한 접착제 말입니다. 그래서 이런 말도 있습니다. 작가가 유명해지려면 매력적인 에피소드가 많아야 한다고. 소소한 에피소드, 즉 작품제작에 얽힌 에피소드나 소재에 얽힌 에피소드, 작가에 관한 에피소드, 자기 작품과 관련된 미술계의 에피소드, 감상자의 에피소드 등을 챙겨둘 필요가 있다고 말입니다.

다음은 작가와 작품, 소재, 감상자 등의 에피소드로 쓴 글들입니다. 에피소드가 연출하는 스토리의 힘에 주목했으면 합니다.

작가에 관한 에피소드

마티스의 종이 콜라주

질병이 낳고, 질병이 키운 화가!

야수파의 대표주자인 앙리 마티스는 질병이 만든 화가라고 해도 과언이 아니다. 젊은 시절, 내부에 감춰진 창조적 열정에 불을 지핀 것은 맹장염으로 인한 합병증이었다. 그때 우연히 그린 그림이 법률사무소 서기에서 화가로 삶의 방향을 돌렸다. 뿐만 아니다. 70대에 받은 결장암 수술은 작품 스타일에 변화를 끼쳤다. 결장암 후유증으로 탈장까지 생겼고, 손 떨림 때문에 붓을 쥘 수 없었다. 화가로서 위기였다. 하지만 좌절하지 않았다. 절망 속에서도 가능한 표현법을 모색했다.

이때 발견한 것이 '종이 콜라주'였다. 작업과정은 간단하다. 종이에 불투명 수채물감으로 원하는 색을 칠한 다음, 가위로 일정한 형상을 오려서 풀로 붙이면 된다(대부분 마티스가 종이를 오려서 지시를 내리면, 도우미

가 종잇조각들을 붙였다). 지중해 니스의 물빛을 닮은 「푸른 누드 IV」는 이렇게 태어났다.

이 작품은 조형적인 구성이 절묘하다. 머리 위로 올리거나 늘어뜨린 팔과 외로 꼬고 앉은 다리는 여체의 아름다움을 유연한 곡선미로 보여 준다. 작품을 구성하는 색지는 무려 40조각이 넘는다. 아기자기한 '손맛'이 생생하다. 이어붙인 흔적이 오히려 조형미에 깊이를 더한다.

앙리 마티스, 「푸른 누드 IV」, 종이 콜라주, 1952

마티스의 뛰어난 색채감각과 구도 감각이 고스란히 살아 있다. 수없이 지웠다가 그리기를 반복했다. 그 위에 색지를 붙였다. 목탄 자국은 작품이 각고의 산물임을 증언한다. 푸른색은 또 마티스가 매일 바라봤을 지중해의 푸른빛만큼이나 단순 명쾌하면서도 원초적인 아름다움을 발산한다. 그는 말한다. "생은 단순할수록 내면의 감정은 더 강렬하게 작용한다."

이(붓) 대신 잇몸(가위)이었다. 마티스는 붓 대신 가위를 들었다. 남은 생의 13년 동안 침대 신세를 지면서도 작품세계를 업그레이드할 수 있었다. 그는 "가위는 연필보다 훨씬 감각적"이라고 말했다.

질병은 '인간 마티스'를 '최가 마티스'로 만들었다.

4. 무엇으로 쓸 것인가

장 프랑수아 밀레, 「정오-낮잠」, 담황색 종이에 파스텔,
28.8×42cm, 1866

아드리앵 라비에유가 제작한 밀레의 목판화,
「정오-낮잠」, 14.8×22cm, 1866

빈센트 반 고흐, 「정오-낮잠」, 캔버스에 유채, 73×91cm, 1889

반 고흐의 청출어람

독학자獨學者 빈센트 반 고흐. 그는 청출어람靑出於藍의 화가다. 청출어람이란 쪽에서 나온 푸른 물감이 쪽빛보다 더 푸르다는 뜻으로, 스승보다 나은 제자를 일컫는다. 그렇다면 반 고흐의 스승은 누구이고, 어떻게 스승보다 더 푸른 물감이 되었을까?

반 고흐의 작품 중에「정오-낮잠」이 있다. 아무런 정보 없이 보면, 들판의 건초더미에서 낮잠을 자는 남녀와 원경遠景의 소 두 마리, 강렬한 보색 대비, 꿈틀거리는 듯한 붓질만 눈에 띈다. 그뿐일까? 아니다. 사연이 있다.

반 고흐는「만종」,「이삭줍기」등으로 유명한 장 프랑수아 밀레Jean François Millet, 1814~75를 정신적인 스승으로 삼고, 그의 작품을 모작模作하면서 화가로 성장했다. 특히 권총으로 자살하기 1년 전, 자발적으로 입원한 생레미 요양원에서는 밀레의 그림을 스무 점이나 모사模寫했다. 그때그도 어엿한 프로 화가였다.「정오-낮잠」도 실은 밀레의 작품을 따라 그렸다. 비록 모사작이긴 하지만 단순한 모사작이 아니라는 데 주목할 필요가 있다.

반 고흐의 이 작품은 밀레가 파스텔로 그린 원화를 직접 보고 그리지 않았다. 아드리앵 라비에유Adrien Lavieille, 1848~1920가 밀레의 그림을 목판화로 옮긴 도판을 보고, 유채물감으로 그렸다. 이때 반 고흐의 모사자은 밀레의 작품과 달리 좌우가 바뀐다.

사연은 이렇다. 목판화를 제작할 때는 밀레의 작품을 원화대로, 같은

방향으로 목판에 새긴다. 그런데 목판에 새긴 작품을 종이에 찍게 되면, 좌우가 바뀌어서 찍힌다.

게다가 반 고흐는 밀레의 이 작품을 실물로 본 적이 없다. 1873년 어느 미술잡지에 실린 흑백의 도판을 보고 모사한 뒤, 상상해서 컬러를 입혔다. 동생 테오에게 보낸 편지에서, 이 작품에 대해 "색채를 계산하기 위해 고심해서" 그렸다고 적었다. 이 과정에서 발휘한 개성적인 채색은 밀레의 원작과는 다른 느낌의 작품으로 거듭난다. 그는 '색채 번역'을 통해서 독창성을 찾았다. 위대한 청출어람이었다.

소재에 관한 에피소드

모네의 그림이 된 여인

그림 속에 살다가 그림으로 남은 여인이 있다. 인상주의 화가 클로드 모네가 그린 「파라솔을 든 여인(카이유와 장)」의 주인공이 그녀다. 그런데 파라솔에 그늘진 여인의 표정이 심상치 않다. 이목구비가 없다.

파라솔을 든 여성 모델은 모네의 조강지처 카미유 동시외Camille Doncieux, 1847~79이다. 모네는 스물다섯 살 때, 열여덟 살인 카미유를 화가와 모델의 관계로 만나 사랑을 키웠다. 모네 집안의 반대로 우여곡절 끝에 결혼에 골인하지만 행복은 오래가지 않았다. 부인이 둘째 아들을 낳은 뒤, 자궁암으로 세상을 떠났기 때문이다. 당시 그녀는 서른두 살이었다.

구름 낀 청명한 하늘을 배경으로, 언덕 위에 파라솔을 든 흰옷 차림의 카미유와 큰아들 장이 서 있다. 바람이 불고 그녀의 치맛자락이 나부낀다. 빠르게 움직이는 뭉게구름을 낚아채듯이 잡은 탓에 붓질이 거

칠다. 카미유의 표정이 왠지 어둡다. 이미 건강에 빨간불이 켜졌기 때문일까? 아니면 죽음을 예감했기 때문일까?

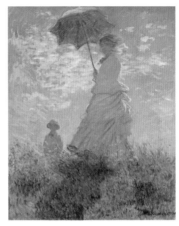

클로드 모네, 「파라솔을 든 여인(카미유와 장)」, 캔버스에 유채, 100×81cm, 1875, 내셔널 갤러리

그녀의 포즈는 마치 저승을 향해 가다가 잠시 멈춰 서서 이승을 돌아보는 듯하다. 흰옷이 소복 같고, 언덕에 드리워진 그림자마저 불길하다. 카미유의 모습은 대기 속으로 서서히 흩어지는 것 같다. 그럼에도 그녀의 시선은 모네를 향하고 있다. 이별을 고하는 듯, 모네를 보는 표정이 애처롭기만 하다. 그때 모네는 꿈에도 생각하지 못했다. 부인의 병조차 몰랐던 자신이 4년 후 혼자 남게 되리란 사실을……

「파라솔을 든 여인」에서 모네의 관심은 카미유가 아니다. 이 작품의 주제는 변화무쌍한 구름이자 빛과 교접하는 순간의 형태이다. 모네는 소재의 구체적인 모습보다는 분위기를 통해 자연의 한순간을 포착했다. 그런 까닭에, 밝은 햇살 속에 소재의 윤곽선은 허물어지고 형태는 해체되었다. 모네는 대상의 고유한 색채를 부정하고, 눈에 비치는 대로 자연을 그리려던 인상주의의 원칙을 끝까지 고수했다.

모네는 심지어 아내가 죽어가는 모습까지 그렸다. 「영면하는 카미유 모네」(1879)는 싸늘한 주검이 되어가는 아내를 포착한 작품이다. 잔인하지만 모네로서는 절절한 사랑의 표현이었다. 이런 사실을 알고 보면, 화

사한 인상의 「파라솔을 든 여인(카미유와 장)」을 보는 마음이 결코 밝지 않다. 때로는 작품에 생기를 더하는 에피소드는 작품보다 흥미롭다.

콩스탕탱 브랑쿠시, 「키스」, 석재,
높이 58.4cm, 1912

연인이라면 이해할 수 있어

작품의 진가를 어떻게 알 수 있을까? 간접적인 방법도 있다. 자기 경험에 비춰 보는 것이다. 때로는 감상자의 에피소드가 작품감상의 열쇠가 될 수 있다.

콩스탕탱 브랑쿠시Constantin Brancuşi, 1876~1957의 「키스」는 한 쌍의 남녀가 서로 껴안고 키스하는 모습을 새긴 조각품이다. 직사각형의 형태인데, 포갠 팔과 입술을 통해 형태가 연결되어 있다. 둘 사이에 빈틈없이 한 몸이 된 남녀의 모습이 절묘하다.

처음, 미술책에서 이 작품을 접했을 때, 느낌은 단순했다. 돌 한 덩이에 표현한 남녀의 모습을 참 재치 있게 표현했구나 하는 정도였다. 그러다가 사랑하는 사람이 생기면서 이 작품의 매력을 비로소 발견했다.

연인은 서로 다른 환경에서 자란 남남이지만, 사랑을 통해 어떻게든 완전한 일체가 되고자 한다. 손을 잡고, 키스를 하는 등 일체의 연애과정이 정신적·육체적으로 하나가 되기 위한 열망의 표현일 수 있다. 그것을 브랑쿠지는 빈틈없는 남녀의 모습을 통해 표현한 것 같았다. 이런 생

각은 곧 플라톤의 말을 떠올리게 한다.

플라톤의 『향연』에 따르면, 남자와 여자는 원래 한 몸이었는데 제우스의 저주로 서로 분리된다. 그래서 분단이 된 남녀는 다시 하나가 되기 위해 끊임없이 몸부림친다. 반쪽이 다른 반쪽을 그리워하는 열망을 갖게 된 것이다. 플라톤은 이 열망을 사랑(혹은 '에로스')이라고 명명한다.

그러고 보면 「키스」는 마치 플라톤의 이 이야기를 조형적으로 번역한 작품 같다. 물론 그랬다는 이야기는 어디에도 없지만 플라톤의 '사랑' 논리는 이 작품을 음미하는 데 도움을 준다.

사실 성장 환경이 다른 만큼 남녀 사이에 '틈'이 없을 수 없다. 그럼에도 사랑은 그 틈을 좁히려는 열망으로 상대방을 강렬히 원한다. 현실적으로 완전한 일체란 실현 불가능한 환상이지만 인간은 그것을 사랑을 통해 짜릿하게 경험한다. 브랑쿠시는 그 사랑의 일체감을 참으로 단순 명쾌하게 통찰한 것 같다.

이 같은 발견 후, 나는 다른 사람들에게 「키스」를 소개할 때 꼭 이렇게 말한다. "이 작품의 진가는 사랑을 해본 사람만이 알 수 있다."

작품에 얽힌 감상자의 에피소드는 다시 작품의 의미를 풍성하게 가꾼다. 혹자는 다른 감상자의 에피소드에 감동받아서 작품에 마음을 주기도 한다.

이슈 키워드로
써보자

미술 속에는 "역사·신화·과학·사회·경제·자연·종교에 이르기까지 인간을 만들고 인간이 만들어낸 모든 것"(박제, 『그림정독』, 8쪽)이 담겨 있습니다. 그래서 사람들은 미술에서 존재에 대한 각성과 세상에 대한 깨달음을 얻기까지 합니다. 미술은 우리 정신의 '샘이 깊은 에너지원'입니다. 사용하기에 따라 삶의 지혜를 공급받을 수도 있습니다.

미술의 도구화가 대세입니다. 미술에서 활용 가능한 이야기는 작가나 작품에 얽힌 흥미로운 일화, 작품의 내적인 조형성, 각종 기법, 미술사적인 정보 등이 있습니다. 이를 특정 키워드와 연계하여 사용하면 효과를 볼 수 있습니다. 창의력 개발과 자기계발 전략, 재테크나 경영의 비법, 연애의 기술 등 필요한 지혜를 작품에서 추출하면 됩니다.

미술을 설득력 있게 사용하는 것은 글쓴이의 손맛에 달렸습니다. 미술에 대한 폭넓은 지식과 상상력, 해당 분야의 키워드에 대한 지식, 그

리고 독자의 욕구에 대한 관심 등이 적절하게 어우러질 때, 글은 풍성한 사유의 장이 됩니다.

미술은 영감의 은행입니다. 창의성을 공짜로 무한정 대출해 줍니다. 그래서일까요? 미술의 문을 두드리는 이들이 적지 않습니다. 미술로 현실적인 고민에 대한 해결책을 찾기 위한 방법은 의외로 쉽습니다. 예를 들어 경제경영과 관련된 글을 쓴다면, '인재경영', '펀fun경영', '감동경영' 등 경제경영에서 중요한 키워드를 뽑아서 미술작품과 결혼시키면 됩니다. 창의성에 관해서라면, 놀이, 발견, 창조, 몰입 같은 창의력 관련 키워드와 미술을 상상력으로 튀겨내면 됩니다.

용龍에게 배우는 하이브리드 지혜

과일과 야채로 그린 얼굴, 버려진 자전거 안장과 손잡이로 만든 황소머리. 모두 미술사에 등장하는 작품들이다. 기발한 상상력에 연신 감탄하게 된다.

창조적인 상상력은 사람들을 새로운 사유의 세계로 인도한다. 특히 비빔밥처럼 서로 다른 재료를 섞을 때, 그동안 친숙하거나 인습화된 삶이 놓친 세계가 홀연히 펼쳐진다. 시인들이 익숙한 언어를 낯설게 활용해서 새로운 경험과 감동을 유도하듯이, 창조적인 파괴는 창조적인 결실을 낳는다.

동양 문화권이 배출한 동물 가운데 톱스타는 단연코 용이다. 오색찬란한 자태에 부리부리한 눈동자와 강인한 비늘, 휘날리는 수염, 날카로운 발톱 등이 검투사의 몸처럼 단단하면서도 신비롭다. 십이지 중에서 유일한 상상의 동물인 용은 완전히 새로운 창조물이 아니다. 머리는 낙

작자 미상, 「운룡도」, 종이에 수묵채색, 222×217cm, 국립중앙박물관 소장

타, 뿔은 사슴, 눈은 토끼, 귀는 소, 목덜미는 뱀, 배는 큰 조개, 비늘은 잉어, 발톱은 매, 주먹은 호랑이로 무려 아홉 종의 동물 부위를 편집한 '잡종'이다. 놀라운 '이종교배'의 결정체가 아닐 수 없다. 동물 중의 동물로서 능력이 최강이다. 장르와 장르가 혼합되는 '크로스오버'의 역동성이 신령스럽다. 상징성 면에서도 최고다. 임금의 얼굴은 '용안', 입는 의복은 '곤룡포', 앉는 평상은 '용상'이라고 한다. 임금의 상징으로서 용의 이미지와 용 문양은 왕실의 권위를 대표한다.

용은 '하이브리드hybrid형 동물'이다. 서로 다른 기능을 융합해서 새로운 가치를 창조하는 하이브리드의 의미처럼 육해공의 동물을 창조적으로 조립한 것이 용이다. 획일화된 고정관념과 편견을 허무는 하이브리드적 사고와 상상력은 이미 우리 생활 곳곳에 파고들었다. 짜장면과 짬뽕을 합한 '짬짜면'이 그렇고, 휴대폰은 더 이상 전화기가 아니라 카메라이자 컴퓨터, 텔레비전이다. 태양광과 풍력을 결합한 하이브리드 가로등이 있는가 하면, 데스크톱과 노트북의 장점을 섞은 고성능 컴퓨터도 있다. 기업에서도 두 세계 사이에 다리를 놓을 수 있는 하이브리드형 인간을 새 시대의 인재상으로 꼽는다.

이제는 한 가지만으로는 소비자들을 만족시킬 수 없는 시대다. 하나

더하기 하나는 둘이 아니다. 수십, 수백 배의 시너지 효과를 낼 수 있다. 아홉 종의 동물을 융합한 혼종임에도 '슈퍼울트라 애니멀'인 용의 권위와 가치가 최고이듯이 하이브리드적 상상력은 무표정한 현실을 활짝 웃게 만든다. 새해에는 다른 동물의 장점으로 '보디빌딩'한 용처럼 자신의 강점에 타인의 강점을 받아들이는 하이브리드적 지혜가 필요하다.

서두의 과일야채 얼굴은 16세기 이탈리아의 화가 주세페 아르침볼도 Giuseppe Arcimboldo, 1527~93의 얼굴 연작이고, '황소머리'는 피카소의 작품이다.

스티브 잡스가 훔친 피카소

"훌륭한 예술가는 모방하고, 위대한 예술가는 훔친다."

스티브 잡스Steve Jobs, 1955~2011가 인용함으로써 유명해진 파블로 피카소의 말이다. 잡스는 아이디어를 훔치는 것에 스스로 당위성을 부여해야할 만큼 남들이 만든 새로운 기술을 창조적으로 모방한 것으로 유명하다. 그런데 수많은 화가 중에서 왜 하필이면 피카소였을까?

'입체주의cubism'의 서막을 연 피카소의 「아비뇽의 처녀들」(1907)에는 잡스가 이룩한 창조적 혁신의 비결이 숨어 있다. 그림의 주인공은 다섯 명의 벌거벗은 여자. 네 명은 서 있고, 한 명은 등을 돌린 채 앉아 있다. 일종의 누드화다. 이전의 수많은 화가가 사실적으로 그려온 부드럽고 아름다운 여체와는 완전히 다르다. 한쪽으로 기울어진 눈, 변형된 귀, 제자리에 있지 않은 손과 발 등 여체를 조각조각 나눈 뒤 한 화면에 기하학적으로 배열해 놓았다. 기괴하다. 마치 유전자 변형으로 태어난 괴물 같다.

'하늘 아래 새로운 것은 없다'라고 한다. 아무리 새로운 것을 만들었

파블로 피카소, 「아비뇽의 처녀들」, 캔버스에 유채,
243.9×233.7cm, 1907, 뉴욕 현대미술관 소장

다고 해도, 따지고 보면 기존에 있던 것을 바탕으로 새롭게 만든 것에 불과하다. 문제는 기존의 성과물에서 포착한 아이디어를 '어떻게 새로운 방식으로 표현했느냐'다. 이런 맥락에서 「아비뇽의 처녀들」은 상징적이다. 피카소가 이 작품을 그리기 위해 '훔쳐온' 것은 한둘이 아니다. 폴 세잔의 「목욕하는 여인들」의 구도, 폴 고갱Paul Gauguin, 1848~1903의 원시적인 소박성, 이베리아 조각, 아프리카 원주민의 가면, 아프리카 수단의 여성들을 찍은 사진, 고대 이집트인의 정면성의 법칙 등 원시미술에서부터 현대미술까지 그는 여러 가지를 섞어 독창적인 해석을 가미했다. 그래서 이 작품이 출현하기 이전에는 없었고, 그가 아니었으면 태어나지 못했을 '온리 원Only one의 조형술'로 미술사의 판도를 바꿨다.

이 대목에서 잡스가 왜 피카소의 말을 인용했는지는 분명해진다. 잡스 역시 MP3 플레이어, 스마트폰, 태블릿 PC 같은 이미 존재하고 있던 기기의 장점을 섞고 종합해서 아이팟이나 아이폰, 아이패드만의 새로운 스타일을 창출했다. 피카소가 「아비뇽의 처녀들」에서 작업한 방식과 다를 바 없다.

인간은 유에서 유를 창조한다. 피카소에게 창조란 겉보기에는 서로

연관이 없는 사물을 연관짓는 조합 능력이었다. 그의 입체주의는 '오래된 미래'이자 혁신적인 창의성의 수원水源으로서, 잡스를 비롯한 많은 이의 영감을 자극했다. 피카소를 보면 미래가 보인다.

4. 무엇으로 쓸 것인가

서로 비교해서
써보자

　작가와 작가, 작품과 작품, 소재와 소재, 기법과 기법 등 유사한 요소
끼리 비교하면 각 작품의 특징이 잘 드러납니다. 이런 비교는 동서양의
작가와 작품들을 대상으로 하는 것이 일반적입니다. 비교는 통시적으로
도 좋고, 공시적으로도 가능합니다. 예컨대 조선시대의 단원 김홍도가
그린 달 그림과 현대를 사는 강요배의 달 그림을 비교하는 것도 가능하
고, 백자달항아리를 사랑한 수화 김환기1913~74와 도천 도상봉1902~77의
작품 속의 달항아리 그림을 비교해도 좋습니다. 한 작가가 그린 같은
소재의 작품을 대상으로 해도 됩니다. 유사성에 기반한 요소 간의 비교
는, 그것만으로도 흥미롭습니다. 왜 비교가 흥미로울까요? 사람은 본래
호기심이 강합니다. 두 가지가 비교될 때 어떤 일이 벌어질지 보고 싶어
하기 때문입니다. 서로의 차이점과 특징을 중심으로 비교해 보면, 이야
깃거리가 풍부해집니다.

머리로 그린 산, 가슴으로 그린 산

그림 때문에 '스타'가 된 산이 있다. 폴 세잔이 사랑한 '생트빅투아르 산'과 겸재 정선의 「인왕제색도」(1751) 속의 '인왕산'이 그것이다. 두 화가 모두 실제 산을 소재로 했다는 점에서 공통점이 있다. 세잔이 조형 원리를 탐구하고자 생트빅투아르 산을 그렸다면, 겸재는 병중인 친구의 쾌유를 비는 마음으로 그렸다.

세잔은 생트빅투아르 산을 '사과'처럼 그렸다. 사과는 세잔이 가장 좋아한 과일이자 조형 원리를 낳은 유명한 소재. 그는 탁자 위의 사과를 통해 자연의 모든 형태를 가장 단순한 형태로 환원한다. 구, 원통, 원뿔. 이 세 가지가 세잔이 찾은 '형태의 진실'이다. 사물의 변치 않은 본질을 천착한 만큼, 그의 그림은 마른 바게트처럼 딱딱하다.

이런 조형 스타일은 인물과 풍경에도 그대로 적용되었다. 사과에서 시도한 방식을 산에까지 적용한 것이다. 만년의 그림인 「생트빅투아르 산」(1904~06)에서 볼 수 있듯이 무수한 색채의 면들이 서로 밀고 당기는 가운데 형태가 드러나고 입체감이 조성된다. 점점 주변의 공기 속으로 녹아들어 가는 듯, 산의 형태조차 확실치 않게 된다. 이런 그림을 본 고갱이 말하기를, "그의 작품에서는 늘 파이프 오르간 소리가 울려 퍼진다"라고 했다. 세잔은 눈에 보이는 것을 그리기보다 머리로 느끼고 마음으로 재구성하며, 자연에 단단한 형태를 부

폴 세잔, 「생트빅투아르 산」, 캔버스에 유채, 73×91cm, 1904~06

4. 무엇으로 쓸 것인가

여했다.

　이런 회화세계에는 거대한 추상화의 씨앗이 내장되어 있었다. 구, 원통, 원뿔의 조형 원리에서 입체파의 태동을 시작으로 그의 조형실험은 절대주의, 신조형주의, 미래주의, 추상주의 등 현대미술에 귀중한 영감을 제공한다.

　'신토불이' 진경산수의 걸작인 「인왕제색도」는 겸재가 일흔여섯 살에 그렸다. 완숙기에 접어든 노화가의 역량이 유감없이 발휘된 그림이다.

　물기를 머금은 암벽의 위용, 화면을 압도하는 산의 대담한 배치, 무성한 소나무 숲과 짙게 깔린 구름 등 인왕산의 기세에 박진감이 넘친다. 제목에서 '인왕'은 인왕산을, '제색霽色'은 비가 온 뒤 맑게 갠 모습을 뜻한다.

정선, 「인왕제색도」, 종이에 수묵, 79.2×138.2cm, 1751, 국립중앙박물관 소장

　「인왕제색도」에는 '부감법'과 '고원법'이 섞여 있다. 화면 중앙의 안개와 기와집을 중심으로 한 경관이 마치 높은 곳에서 아래로 내려다본 듯한 것은 부감법 때문이다. 반면에 인왕산의 웅장한 모습은 아래쪽에서 위쪽으로 올려다본 고원법으로 그렸다. 이 전경과 후경은 다시 안개에 의해 자연스럽게 섞인다. 뿐만 아니다. 겸재는 인왕산의 웅장함을 살리기 위해 산 정상 부분을 화면 가장자리로 밀어붙인다. 이로써 산이 꽉 찬 느낌을 준다.

　이 그림의 감동은 조형적인 탁월함 탓만은 아니다. 병환 중인 벗을 생

각하는 우정 때문이다. 미술사가 최완수와 고 오주석에 따르면, 겸재는 오랜 벗인 사천 이병연1617~1751의 병환 소식을 듣고 붓을 들었다. 1751년 5월 25일 오후, 벗이 비 개인 후의 인왕산처럼 당당하게 쾌차하길 빌며 그림에 혼신을 다했다. 그러나 그림이 완성된 4일 후, 사천은 세상을 뜨고 만다. 오른쪽 아래 기와집이 바로 사천의 '취헌록'이다.

일명 '세잔의 산'으로도 통하는 생트빅투아르 산은 세잔의 고향에 우뚝 솟은 바위투성이의 산이다. 세잔은 이 산을 주제로 1870년부터 유화 40점과 수채화 40점을 남겼다. 인왕산도 바위산이기는 마찬가지. 「인왕제색도」는 지금의 서울 궁정동 쪽에서 바라본 인왕산의 초상이다.

'홀쭉이' 같은 몸, '뚱뚱이' 같은 몸

인상파 이전까지 누드는 비현실적이었다. 이상적인 비례에다가 종교나 신화적인 체취로 '뽀삽질' 한 신체였다. 인상파 이후에 누드는 급격히 세속화된다. 신화적·종교적 상징이 사라지고, 살내음 나는 누드로 인간의 욕망을 노골화한다.

에곤 실레, 「두 여인」, 구아슈와 연필, 32.8×49.7cm, 1915

'외설 화가' 에곤 실레Egon Schiele, 1890~1918는 불우하게도 스페인 독감으로 스물여덟 살에 요절했다. 거칠고 에로틱한 실레의 모델들은 한결같이 빼빼로 같은 '홀쭉이'들이다. 깡마르고 뼈마디가 불거질 만큼 야위어서 병적인 인상을 풍긴다. 색채마저 병색이 완연하다. 그런데 이런 신체

조건은 강렬한 표현을 가능하게 만들었다.

당시 분리파의 핵심 멤버였던 구스타프 클림트Gustav Klimt, 1862~1918의 영향을 받은 실레. 그는 28세 연상인 클림트와 여러 면에서 대조를 보인다. 클림트가 화려한 색채와 장식적인 요소로 여자들의 허영심을 부추겼다면, 실레는 인간의 추한 면을 통해 잠재의식을 표출했다. 회화가 내면의 진실을 보여 줘야 한다고 생각한 탓이다. 또 클림트가 색을 중시한 반면 실레는 선을 중시했다. 강한 표현을 위해 예리한 선을 사용했는데, 그것은 인체를 캐리커처처럼 만들었다.

대조적인 면은 더 있다. 클림트가 여성을 에로스의 대상으로 봤다면, 실레는 억압된 성적 충동을 드러내는 도구로 보았다. 은유적인 방식으로 성적 욕망을 표현한 클림트와 달리 그는 에로티시즘을 극단으로 밀어붙여 사람들을 경악케 했다.

실레는 병적인 에로티시즘을 코드로 금기와 억압으로부터 자유를 추구했다. "아무리 에로틱한 작품도 예술적 가치를 지니는 이상 외설은 아니다."(「옥중일기」에서) 실레의 말이다.

한편 페르난도 보테로Fernando Botero, 1932~ 의 인체는 풍선처럼 부푼 체형 일색이다. 예전에 「개그콘서트」의 인기 캐릭터였던 출산드라(김현숙 분)가 "이 세상의 날씬한 것들은 가라. 이제 뚱뚱한 자들의 시대가 오리니!"라고 설파했듯이 말이다. 그가 재해석한 살찐 모나리자와 살찐 벨라스케스의 초상화처럼 비만한 인물들이 그림 속에 우스꽝스럽게 살고 있다. 마치 '비만의 아름다움'을 무기로 쇼를 하는 것만 같다.

남미 콜롬비아에서 태어난 보테로는 삽화가로 활동하다가 현대미술에 뛰어들었다. 그는 전통적인 소재와 방법을 토대로 인물을 희화화해

세계적인 명성을 얻었다.

페르난도 보테로, 「편지」, 캔버스에 유채, 149×194cm, 1976

보테로 그림의 모델은 모두 고무풍선처럼 빵빵한 '비만남', '비만녀'들이다. 미의 기준으로 통하는 8등신에서 멀찍이 떨어진 인체는 거의 4등신에 가깝다. 풍만한 몸매는 금방이라도 터져버릴 것만 같다. 그렇다고 장난 삼아 왜곡된 체형을 그린 것이 아니다. 그는 뚱뚱하고 풍만한 체형이 낙천적인 남미의 특성과 잘 어울린다고 생각했다. 나름 지역적 특색을 효과적으로 해석한 결과였다.

「편지」의 여자 모델도 침대가 작을 만큼 풍만한 뚱뚱보다. 넘치는 살집에, 작은 이목구비와 진지한 표정이 재미있다. 보테로의 인체는 냉소적이면서도 따뜻한 웃음을 선사한다. 늘씬한 체형을 '몸짱'으로 섬기는 이 시대에 그의 그림은 그릇된 미적 기준에 대한 은근한 조롱으로 읽힌다.

서양의 근·현대미술을 장식한 수많은 누드는 시대와 인간의 원초적 욕망을 드러낸다. 클림트가 보여 준 여성의 관능미와 허영, 실레의 금기와 억압에 도전하는 에로티시즘, 그리고 보테로의 낙천적인 인체가 그렇다. 마르거나 뚱뚱한 누드는 그러므로 웃자란 욕망의 최전선에 있는 셈이다.

4. 무엇으로 쓸 것인가

동일한 소재로
엮어서 써보자

같은 소재를
꿰어서 엮다

그림을 감상하다 보면 동일한 소재가 등장하는 작품들이 있습니다. 같은 소재를 연대별로 찾아서 비교하고 차이를 살피는 것도 감상의 요령입니다. 겸재 정선이 그린 다채로운 표정의 물과 빈센트 반 고흐를 매혹한 수많은 해바라기, 수화 김환기를 사로잡은 백자달항아리처럼 같은 작가의 작품들 속에서 세월의 흐름에 따라 변모하는 소재의 형태에 주목하거나 우리 옛 그림 속의 달처럼 서로 다른 작가의 작품에 나타난 같은 소재를 비교하며 그 변화를 살펴보는 것입니다. 이를 확장하면 한 권의 책이 될 수도 있습니다. 예컨대 말 그림을 정리한 이원복의 『한국의 말 그림』(2005), 반 고흐 그림 속의 밤 풍경에 주목한 박우찬의 『반 고흐, 밤을 탐하다』(2011) 등이 그런 예들입니다. 이렇게까지는 아니더라도 동서양의 미술사를 수놓은 선후배 작가들의 그림 속에서 동일한 소재를 찾아보면, 각 작가의 특징과 해당 소재에 관한 이해는 물론 안목

도 높일 수 있습니다.

우리 옛 그림 속의 말

조선시대의 말들은 외국 영화에서 볼 수 있는 말처럼 키가 크고 늘씬했을까? 아니다. 조랑말처럼 체구가 작았다. 말발굽에서 어깨까지 높이가 1미터 정도였고, 다리가 짧았다. 그럼에도 다부졌다. 제주도 조랑말을 떠올리면 된다. 선비들이 애용한 것은 말 외에도 귀가 긴 나귀가 있다. 그림에서 선비들은 말이나 나귀를 타고 여행길에 오르거나 탐매探梅에 나섰다. 오늘날로 치면 말이나 나귀는 선비들의 자가용이 된다.

「마상청앵도馬上聽鶯圖」는 단원 김홍도가 50대에 그린, '말을 타고 꾀꼬리 울음소리를 듣는 그림'이다. 이 그림의 묘미는 동적인 포즈에 있다. 전통적인 산수화에 등장하는 선비는 대개 정지한 상태에서 자연을 관조한다. 그런데 이 그림은 다르다. 말의 포즈를 유심히 보면, 뒷다리가 서로 어긋나 있다. 이제 막 멈춰 섰다는 뜻이다. 선비도 고개를 돌리고 있다. 모두 동적이다. 미묘한 포즈 때문에 그림이 깊어졌다.

조선시대 말은 편리한 교통수단이기도 했지만 품위 유지에 필요한 필수 아이템이었다. 조선시대에 양반이 외출할 때 가마를 타지 않거나 걸어다니면 사람들이 업신여겼다. 양반은 말을 타는 것만으로도 체면이 섰다. 또 말과 함께 품위 유지 필수품은 말구종驅從이었다. 말구종은 말 앞에서 고삐를 잡고 끌거나 말 뒤에 따르는 하인을 말한다. 그래서 양반들의 외출에는 '육족六足'이 필요하다고 했다. 육족이란 다리 넷 달린 말과 다리 둘 달린 말구종을 뜻한다. 「마상청앵도」 속의 선비는 제대로 다 갖추었다. 오늘날로 치면 고급 자가용에, 운전기사까지 있는 셈이다.

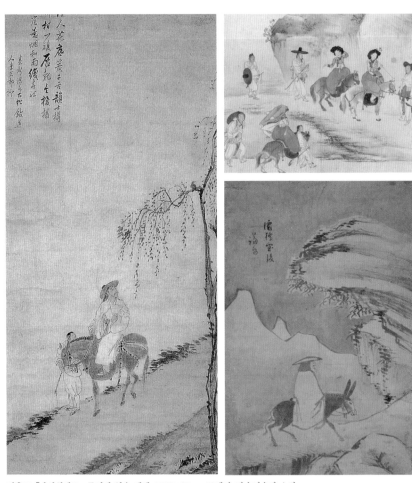

김홍도, 「마상청앵도」, 종이에 엷은 채색, 117.2×52cm, 18세기, 간송미술관 소장
신윤복, 「연소답청」, 종이에 채색, 28.3×35.2cm, 조선시대, 간송미술관 소장
정선, 「파교설후」, 종이에 먹, 87.2×52.9cm, 국립중앙박물관 소장

풍속화가 혜원 신윤복의 「연소답청年少踏靑」은 남녀의 설렘이 가득한 그림이다. 여기서 '답청踏靑'은 '푸른 풀을 밟는다'는 뜻으로 봄나들이를 말한다.

이 그림의 우스꽝스러움은 무엇보다도 말과 승마인乘馬人의 관계에서 극대화된다. 말은 선비가 타고 가야 할 교통편이다. 조선시대에 누구나 말을 탈 수 있는 것은 아니었다. 양반이 아니면 절대로 말을 타서는 안 된다고 국법으로 정해 두었다. 그런데 기생이 보란 듯이 말을 타고 있다. 어찌된 일일까? 한량들이 어지간히 기분이 좋아서 기생을 태웠다고 볼 수 있지만 사회제도와도 관련된다. 여자들 중에서는 양반 부녀자들이 말을 타고 다닐 수 있었다. 예외가, 비록 양반계층은 아니지만 기생들도 말을 탈 수 있었다. 특혜를 베푼 셈이다. 은연중에 사회상을 보여 주는 「연소답청」은 말과 기생의 관계에서 재미가 배가된다.

겸재 정선의 「파교설후灞橋雪後」는 매화를 찾아 다리를 건너는 선비를 그린 작품이다. 나귀를 탄 인물은 당나라 시인 맹호연孟浩然, 689~740. 평생 벼슬을 하지 않고 은거하며 지낸 매화 마니아였는데, 그런 맹호연이 매화를 찾아나설 때면 장안 동쪽의 파교灞橋를 건너 산으로 향했다. 이 고사가 그림의 내용이다.

조선시내 선비들은 밀 대신 나귀를 선호했다. 왜 그랬을까? 나귀는 본래 건조지대에서 자라던 야생동물이다. 먹이와 물을 조금 먹고도 무거운 짐을 실은 채 먼 길을 갈 수 있는 끈기와 지구력이 있었다. 비록 값이 싸고 체형은 볼품없었지만, 나귀는 검약의 상징으로 통했다. 조선시대의 지배 이념인 성리학이 자기분수를 지키는 것을 중요하게 여겼기 때문이다. 말이 귀족들의 전유물이었다면, 나귀는 초야에서 학문을 익

허는 선비들의 전용이었다. 이 그림처럼 옛 그림에 나귀가 선비와 동행하는 상징적인 이유는 여기에 있다. 검은빛 나귀를 먹의 농담이 드러나도록 세심하게 그렸다. 나귀의 체구가 실감 난다.

액자가 살아야 그림이 산다

그림의 완성은 액자다. 액자는 그림을 '밀착 경호'하는 보디가드다. 캔버스의 테두리를 감싸면서 그림의 성공을 위해 묵묵히 내조한다. 하지만 사람들은 액자에 주목하지 않는다. 액자를 그림에 딸린 액세서리 정도로 여긴다. 무명배우처럼 존재감이 없지만, 실은 신스틸러의 역할을 톡톡히 해낸다.

액자는 예술세계와 현실세계를 분리하면서, 관람자와 그림 사이의 중개자 역할을 한다. 작품을 감상하는 관람자의 시선이 전시장의 넓은 공간으로 흩어지지 않게 도와준다. 볼록렌즈가 햇살을 모으듯이, 액자는 관람자를 그림 속으로 모으고 시선을 그림에 묶어둔다.

예부터 화가들은 작품을 감싸는 액자에 지대한 관심을 기울여왔다. 많은 화가가 번쩍번쩍한 황금액자의 흔적이 남아 있는 액자를 선택해왔지만 일부 화가는 자신이 직접 만든 액자를 사용했다. 액자와 그림의 완벽한 조화를 위해서다. 이런 조화는 화가가 그림과 액자 제작을 겸할 때, 가장 성공적으로 이뤄진다. 따라서 화가가 만든 액자는 얼마든지 작품의 형태 구성과 내용의 일부가 될 수 있다. 액자를 없애면 그림의 주제가 일그러지고, 통일성이 깨지며, 의미가 축소되는 것은 이 때문이다.

빈센트 반 고흐의 「과일 정물」(1887)은 반 고흐가 동생 테오를 위해

빈센트 반 고흐, 「과일 정물」, 캔버스에 유채, 1887

구스타프 클림트, 「유디트 1」, 캔버스에 유채,
84×42cm, 1901

제임스 휘슬러, 「분홍색과 회색의 변주」,
캔버스에 유채, 1871년경

4. 무엇으로 쓸 것인가

그린 정물화다. 이 그림의 액자는 반 고흐가 생전에 직접 만든 것으로 현존하는 희귀품이다. 액자는 극히 단순하다. 폭이 8센티미터 정도 되는 납작한 판의 안쪽 가장자리가 그림 방향으로 비스듬히 잘렸고, 네 모서리를 사선으로 잘라서 이어 붙였다. 흥미롭게도 모서리의 사선이 시선을 그림 쪽으로 집중시킨다. 정물의 색채처럼 액자에도 황색 계열을 칠했다. 물감이 터져 갈라진 액자는 우리 농가의 오래된 흙벽을 연상케 한다. 같은 색이어서, 그림의 크기가 액자까지 확장된다. 이쯤 되면 액자도 작품이라 하겠다. 그림과 액자의 조화가 자웅동체처럼 자연스럽다.

액자와 그림의 일체형으로는 구스타프 클림트의 「유디트 1」(1901)도 있다. 여인을 둘러싸고 있는 액자는 클림트 특유의 금박 패턴이어서 주제의 관능적이고 환각적인 분위기를 고조시킨다. 액자는 따뜻한 색의 목재로 만들었다. 윗부분에는 구리판을 덧댔다. 호사스럽게 장식된 액자의 윗부분이 화려한 그림과 조화를 이룬다. 어두운 색채와 액자나 인물의 금빛의 색채가 대비를 이루면서 치명적인 분위기를 연출한다. 왜 그럴까. 여인의 손끝을 따라가면, 놀랍게도 홀로페르네스의 잘린 머리 반쪽과 왼쪽 눈이 있다. 액자가 소재를 돋보이게 하면서도 적절히 감춰 준다.

제임스 휘슬러James Whistler, 1834~1903도 그림 못지않게 액자 제작에 심혈을 기울였다. 바닷가의 풍경을 그린 「분홍색과 회색의 변주」(1871년경)는 풍경과 인물의 형상이 단순하다. 휘슬러가 당대에 유행한 일본의 우키요에浮世繪, 다색판화의 영향을 받은 탓이다. 그래서 평면성이 특징인 우키요에처럼 그림의 평면성이 강조되었다. 게다가 액자는 넓고 부드러운 나무판 위에 다다미 깔개 문양을 그려넣었다. 그리고 액자의 세로틀 왼쪽

에는 휘슬러의 트레이드마크인 나비 도안이 적갈색으로 그려져 있다. 바로 곁의 그림 안쪽에도 짙은 회색의 나비가 배치되어 있다. 그는 그림에 서명을 하지 않는 대신 자기 작품임을 뜻하는 나비를 액자에 그려넣었다. 중요한 사실은 그림과 액자가 불가분의 관계에 있다는 점이다.

액자의 위상은 시대의 변화와 함께한다. 미술이 근대미술을 거쳐 현대미술로 진화할수록, 그림의 필수품이었던 액자의 위상도 흔들린다. 그래서 액자의 존재감을 최소화하거나 아예 액자를 없애서 작품만 부각하는 방법 등이 끊임없이 시도되고 있다.

아름다운 그릇은 음식을 먹음직스럽게 한다. 잘 만든 액자도 그림을 빛나게 한다. 그림은 액자와 궁합이 맞아야 더 '주목받는 생'을 누릴 수 있다. 액자는 그림의 영원한 매니저다.

'자기계발' 스타일로
써보자

미술을 자기계발의
도구로 활용하다

그림은 화가가 살았던 과거의 흔적이기만 할까요? 아닙니다. 그림은 감상자의 태도에 따라 얼마든지 나를 비추는 거울이 될 수 있습니다. 현재의 자신을 그림에 투영하며 감상할 때, 그림은 지혜로운 멘토이자 든든한 에너자이저로 기능합니다. 감상에서 중요한 것은 어쩌면 객관적인 정보보다 작품이 지금 나의 현실에 도움이 되는지 여부가 아닐까요. 그럴 때 그림은 과거의 유물에서 벗어나 내 삶에 힘을 주는 지혜의 보고로 거듭납니다.

같은 맥락에서, 그림을 자기계발의 도구로 활용하는 감상법도 고려할 수 있습니다. 이는 작품도 즐기고 삶의 지혜도 얻는 일석이조의 감상법이 됩니다. 그림은 화가와 한 시대의 열망이 응축된 사유의 압축파일임에도 대부분의 사람은 '화가만의 세계'로 감상의 폭을 축소해 버리곤 합니다. 물론 '자기계발'이라는 시대의 트렌드와 맞물린 감상법이긴 하지

만 작품을 새롭게 볼 수 있는 긍정적인 면도 있습니다. 그림을 지금 현실과 연관시킴으로써 그것이 나와 결코 무관한 세계가 아님을 일깨워주기 때문입니다. 이런 감상은 동서양의 그림들을 현재로 소환하여, 우리 곁에 살아 있게 하는 일이기도 합니다.

꿈은 이루어진다

만약 지금과 다른 삶을 살고 싶다면 어떻게 해야 할까? 열정만으로는 부족하다. 열정을 동력 삼아 꾸준히 준비할 필요가 있다. 익숙한 세계와 결별하고 새 삶을 시작하기 위해서는 낯선 세계를 배우고 익히는 과정이 뒤따라야 한다. 도시에서 샐러리맨으로 살다가 귀농을 꿈꾸는 사람들처럼. 준비는 필수다. 하지만 취미가 발전하여 다른 삶으로 '월경'하는 경우는 조금 다르다. 마치 샘플 제품을 사용해 보고 본제품을 구매하는 것처럼 낯선 삶에 한결 자연스럽게 적응할 수 있다. '소박파'를 대표하는 앙리 루소Henri Rousseau, 1844~1910는 취미로 그림을 시작하여, 세관원에서 세계적인 화가로 우뚝 선 대표적인 경우다.

'르 두아니에(세관원) 루소'라는 별명이 말해 주듯이 루소는 세관원이었다. 파리에서 하급 공무원으로 사회생활에 나선 그는 1871년 파리 세관의 세금징수원으로 일하기 시작한다. 1893년 퇴직할 때까지 무려 22년 동안 세관원으로 살았다.

루소가 본격적으로 붓을 든 것은 1884년 마흔 살 때였다. 이때 루브르박물관에서 유명한 그림들을 베껴 그릴 수 있는 모사 허가증을 받는다. 직장과 가정일로 바쁜 나날을 보냈지만 일요일이면 어김없이 그림을 그렸다. '일요화가'로서, 모든 여가시간을 그림 그리는 데 쏟아부었다. 그

앙리 루소, 「해 질 무렵의 원시림」, 캔버스에 유채,
114×162.5cm, 1907

의 마음 한켠에는 아카데미 회원과 같은 뛰어난 화가가 되겠다는 야심이 있었다.

초보자 티를 겨우 벗을 무렵인 1885년, 드디어 꿈에 그리던 '살롱'전에 출품한다. 하지만 낙선. '아카데미'의 후신 격인 살롱전에서는 루소와 같은 천진난만한 스타일의 그림은 인정하지 않았다.

대부분의 사람이 꿈을 향해 가다가 외부의 부정적인 반응에 낙심한 나머지 지레 포기하고 만다. 하지만 루소는 좌절의 늪에 빠지지 않았다. 비록 살롱전에 대한 마음을 접긴 했지만 그림을 향한 열정만은 여전했다.

1893년, 루소는 그림에만 전념하기 위해 세관을 그만둔다. 제 몸에 맞는 옷을 찾아 입듯이 전업작가가 되었다. 정규 미술교육을 받아본 적은 없었지만 생계에 보태고자 집에서 그림을 가르친다. 1905년, 뜻밖의 소식이 날아들었다. 예전에 낙선의 고배를 마셨던 가을 살롱전에 초대를 받은 것이다. 마침내 제도권 비평가들도 그를 언급하기 시작했다. 유명한 화상도 그의 그림을 구입해 갔다.

루소는 시대적인 흐름과 무관한 작품세계를 꾸렸다. 현실과 형이상학적인 구별이 무의미한 이색적인 세계였다.

이른바 원시림 시리즈의 하나인 「해 질 무렵의 원시림」은 기묘한 나무와 꽃이 환상적인 분위기를 연출하는 원시림에서 검은 피부의 인간이 표범과 한창 싸우는 작품이다. 화면에는 키 큰 멕시코풍의 식물이

가득한데, 어여쁘고 큼직한 꽃들이 원시의 향기를 뿜어낸다. 유난히 붉은 해가 인상적이다. 아름답고도 섬뜩하다.

재미있는 사실이 있다. 루소는 단 한 번도 멕시코나 열대 지역에 가본 적이 없었다. 모두 파리의 식물원에서 본 식물들을 상상력으로 편집해서 그렸다. 추상적인 무늬를 그리듯이 나뭇가지에 매달린 잎사귀를 꼼꼼하게 묘사했다. 그것이 신비로운 새나 동물과 어우러져 개성적인 분위기를 연출했다. 아마추어가 그린 듯한 치졸하고 단순화된 형태와 기묘한 원근감, 이질적인 색상 대비, 몽환적인 신비감 등이 오히려 신선한 감동을 자아낸다.

루소는 꿈을 현실로 일궈냈다. 자신이 원하는, 가슴 뛰는 삶을 향해 독학으로 직진했다. 미술교육을 받은 화가들의 세련된 그림 스타일에 비해, 루소의 그림은 레고 장난감을 조립한 것처럼 서툴기 그지없다. 하지만 독창성이 생명인 예술세계에서 어눌한 스타일은 오히려 장점이 되었다. 원시적인 동시에 몽환적인 그림으로 초현실주의에 영향을 끼치며, 루소는 서양미술사에 지워지지 않는 자취를 남겼다. 꿈은 고달픈 현실을 견디게 해주는 '마음의 방부제'다.

알아두면 좋은,
작품 도판 저작권 사용료

　그림 없는 그림책! 안데르센의 동화책 제목이 아니다. 우리 미술출판의 슬픈 초상이다. 무슨 말인가 하면, 국내 미술출판물에는 현대미술작품 도판이 빠져 있거나 없는 책이 적지 않기 때문이다. 왜 그럴까? 미술저작권 사용료가 무서워서다. 미술저작권은 작가가 1957년 이후에 사망한 경우 사후死後 70년까지 보호받는다. 저작권 사용에는 비용이 따른다. 저작권 보호 대상 작가의 작품 도판을 이용하려면, 미술저작권 사용료를 내야 한다. 에이전시의 수수료까지 붙으면 비용은 더 늘어난다. 그래서 일부 책은 미술저작권에 해당하는 작품 도판을 싣지 않거나 작품을 볼 수 있는 큐알QR코드를 활용한다. 심지어 본문에 도판 설명만 표기해 두고 도판은 직접 찾아보라는 각주를 붙이기도 한다.

미술저작권과 보호기간, 도판 저작권 사용료

　미술저작권은 미술작품에 부여하는 권리를 말한다. 구체적으로는 '미술작품을 복제·배포·방송·전송·전시 등의 방법으로 이용할 배타적 권리'다. 보통 두 가지 뜻이 있다. 다른 저작물과 마찬가지로, 저작물을 창작한 미술작가도 저작자(저작물을 창작한 사람)이자 저작권자(저작물의 권리를 소유하고 있는 사람)로서 저작권법상 '저작재산권'과 '저작인격권'을 가진다. 저작재산권이란 미술작품의 이용에 따른 경제적 이익을 보전해 주는 권리이고, 저작인격권은 미술작품에

대한 작가의 인격(명예, 성망)을 보전해 주
는 권리이다. 저작인격권은 작가의 일신-
身에 속하기 때문에 양도나 이전이 불가능
하지만 저작재산권을 유족이나 공공기관
등에 양도나 이전이 가능하다.

미술출판에서 미술저작권 문제는 작품
의 도판 사용과 관련된다. 당연히, 도판 이
용에는 사용료 지출이 따른다. 그래서 미
술출판물의 미술저작권 사용료는 '작품
도판 저작권 사용료'(줄여서 '도판 저작권 사
용료')를 의미한다.

한스 나무스, 「「가을 리듬」을 그리는
잭슨 폴록」(사진), 1950

미술저작권 보호기간과 관련된 저작권법의 변천사는 대강 이렇다. 우리나
라는 1957년에 저작권법을 제정하고, 1987년 12월에 국제저작권협약(UCC)과
1995년 세계무역기구(WTO)에 가입한다. 1957년 제정 당시에는 저작권 보호
기간이 사후 30년까지였으나 1986년 사후 50년까지로 개정된다. 이때 저작권
이 소멸된 저작물에 관해서는 개정 저작권법을 적용하지 않기로 한다. 덕분에,
1956년 12월 31일 이전에 사망한 저작권자의 저작물은 자유롭게 이용할 수 있
게 되었고, 우리나라는 1957년(=1987-30)을 저작권 보호 기준 연도로 삼는다.
그래서 1956년 8월 11일에 사망한, 액션페인팅의 기수 잭슨 폴록Jackson Pollock,
1912~56은 공유저작물(public domain)이 된 반면, 몇 달 차이로 70년까지 저작권
을 보장받는 작가도 있다. 현대 추상조각의 선구자로 꼽히는 조각가 콩스탕탱
브랑쿠시1876~1957는 사망일자가 1957년 3월 16일이다.

그런데 사후 50년 보호 규정도 2011년과 2012년에 한·EU FTA와 한·미

4. 무엇으로 쓸 것인가

FTA가 체결되면서 사후 70년으로 연장된다. 단, 발효 시점(2013. 7. 1)인 2013년 이전에 사후 50년이 된 저작물은 소급 적용하지 않는다. 만약 저작권자가 1962년 12월 31일 이전에 사망했다면, 저작권은 50년까지만 적용된다(1962+50=2012). 반면에 1963년 이후 사망자는 70년 동안 저작권을 보호받는다.

보호 기간을 계산하는 시점起算點은 저작권자가 사망하거나 저작물을 공표한 해부터가 아니라 그다음 해 1월 1일부터 계산한다. 예컨대, 2020년 5월 1일에 사망했다면 기산점은 2021년 1월 1일부터가 된다.

저작권이 살아 있는 작가들의 작품 도판을 사용할 경우, 일정한 액수의 저작권 사용료를 지불해야 한다. 이에 따라 미술출판물은 도판 저작권 사용료의 추가로 전체 제작비가 증가한다.

미술출판물의 경우, 저작권 사용료는 각 작품의 사용처(표지냐 내지냐), 크기(1페이지냐, 1/2페이지냐), 작품의 색상(흑백이냐 컬러냐), 작품의 형식(입체냐 평면이냐), 작가의 등급, 발행부수 등에 따라 액수가 달라진다. 입체작품의 경우에는 원작에 대한 저작권료 외에도 입체물을 찍은 사진작가에 대한 저작권료가 추가됨으로써 도판 저작권 사용료는 배가 된다.

미술 도판 저작권, 어떻게 이용할까

도판 저작권 사용료는 해외 작가뿐만 아니라 국내 작가도 지불하는 것이 원칙이다. 이 도판 저작권 이용과 관련하여 알아두면 좋은 것들을 간단히 소개한다.

1) 국내 미술작가의 도판 저작권: 가나아트센터, 갤러리현대 등의 대형 갤러리나 화가의 이름으로 된 재단(김환기: (재)환기재단, 유영국: (재)유영국미술문화재단, 장욱진: (재)장욱진미술문화재단 등), 유족 등이 저작권을 관리하고 있다. (박수근은 갤러리현대, 천경자는 서울시립미술관. 특히 천경자는 1998년 93점의 작품과 저작

권을 서울시립미술관에 기증하는 바람에 서울특별시에 도판 저작권이 있다. 천경자의 유족일지라도 작품 이미지를 사용하려면 서울특별시의 허락을 받아야 한다.) 만약 작품 도판을 '비매품'이 아닌 '상업적인 용도(출판 등)'로 사용하려면, 저작권을 관리하고 있는 곳에 연락해서 사용료를 지불해야 한다. 그리고 도판 주변이나 판권, 일러두기 등에 카피라이트를 명기해 주어야 한다.

프리다 칼로, 「가시 목걸이와 벌새를 두른 자화상」, 캔버스에 유채, 62.2×47.6cm, 1940

2) 해외 미술작가의 도판 저작권: 대표적으로 '한국미술저작권관리협회(SACK: Society of Artist's Copyright of Korea)에서 관리한다. SACK에서는 회화, 사진 및 조형미술 분야에서 해외 작가들뿐만 아니라 국내 작가의 저작권도 관리하고 있다. 해외 작가는 SACK 홈페이지(www.sack.or.kr)에 리스트가 있다. 국내 작가는 이응노[1904~89], 판화가 오윤[1956~86], 조각가 류인[1956~99], 오병욱[1958~], 조각가 정현[1956~], 홍순명[1959~] 등 상당수가 된다. 여기에 연락해서 일정액을 지불하고 사용 허가를 받는다.

3) 작품 도판을 구하지 못했다면: 게티이미지뱅크(https://www.gettyimagesbank.com)나 각 미술관, 언론사 등을 활용하면 된다. 특히 쉽게 이용할 수 있는 게티이미지뱅크는 도판 대여료(저작권 사용료가 아니다!)가 1컷당 20만 원 선으로, 비싼 편이다. 찾는 도판이 국내 미술책이나 외국의 화집 등을 보아도 없다면, 최후의 수단으로 이곳을 이용하는 것이 좋다. 그 전에, 시중에 나와 있는 책이나 화집

4. 무엇으로 쓸 것인가

을 구해서 도판이 있다면 그것을 스캔하여 사용하면 된다. 책 가격이 3만 원이고 화집이 10만 원 안쪽이라면, 굳이 20만 원을 주고 사용할 필요는 없다.

4) 미술저작권의 소멸로 퍼블릭 도메인이 된 작가: 1957년 12월 31일과 1962년 12월 31일까지 사망한 작가의 작품이 여기에 해당한다. 이중섭[1916~56], 이인성[1912~50], 앙리 마티스[1869~1954], 프리다 칼로[Frida Kahlo, 1907~54], 잭슨 폴록[1912~56] 등이 있다. 이들은 공짜다. 마음대로 사용해도 아무런 법적인 문제가 발생하지 않는다. 해외 미술 도판 이미지 중에는 퍼블릭 도메인의 경우, 인터넷에서 해외 사이트 등을 찾아보면 고해상의 도판을 구할 수 있다.

5) 도판 저작권 사용료와는 다른, 도판 소유권자의 대여료: 우리의 옛 그림은 도판 저작권 사용료를 지불해야 할까? 아니다. 모두 퍼블릭 도메인이다. 무료로 사용하면 된다. 국립중앙박물관 소장품의 경우, 해당 홈페이지에서 도판을 다운받을 수 있다. 사립미술관은 다르다. 간송미술관(문의: 간송미술문화재단)이나 삼성미술관 리움 같은 경우에는 도판 저작권 사용료가 아닌 도판 사용에 따른 '대여료'를 받는다. 도판 저작권 사용료와 도판 소유권자의 대여료를 혼동하면 안 된다. 도판 사용료는 자기들이 소장한 작품을 촬영한 고감도의 파일이나 필름을 빌려 쓰는 데 따른 대여 비용을 받는 것이다. 주의할 일이다. 한국 근현대 미술작품은, 같은 '국립'이지만 '국립현대미술관'에서 관리하지 않는다. 앞에서 소개한 대형 갤러리나 작가의 재단, 유족 등이 저작권을 쥐고 있다.

6) 스스로 구해야 하는 작품 도판: 작품 도판은 이용자가 구해야 한다. 간혹 해당 갤러리나 화가 관련 재단, 유족이 제공하는 경우도 있으나 대부분 제공하지 않는다(제공할 경우, 도판 저작권 사용료 외에 별도의 도판 대여료를 받을 수도 있다). 글쓴이나 출판사가 해당 작가의 작품이 수록된 단행본, 도록, 팸플릿 등을 구한 뒤, 그중 고해상의 도판을 스캔해서 사용하면 된다.

7) 미술출판물의 '원고' 개념: 미술출판물은 도판이 글 못지않게 중요하다. 소설이나 에세이 등은 도판이 없어도 되는 탓에 '원고'는 곧 '글(원고=글)'을 의미하지만 미술출판물은 다르다. 글 외에 도판도 원고로 본다. 따라서 미술출판물의 원고는 '원고=글+도판'을 의미한다. 출판사는 계약한 저자의 저작물(원고)에 대한 출판권을 갖는 것이므로, 도판 저작권 사용료 해결은 출판사가 아닌 원고의 저작자인 저자에게 있다. 그러므로 도판 저작권 사용료는 저자가 책임져야 한다.

이중섭, 「닭과 가족」, 종이에 유채, 36.5×26.5cm, 1954~55, 개인 소장

미술책 옆 핸드폰

미술출판물은 독자층이 A4용지 두께만큼이나 얇다. 오프라인 서점의 미술 코너는 퇴출과 축소 수순을 밟은 지 오래다. 이런 현실에서 도판 저작권 사용료는 '뜨거운 감자'가 아닐 수 없다. 선뜻 먹기에는 너무 뜨겁다. 외면할 수도 없다. 도판 저작권 사용료가 부담스럽디. 저자나 출판사는 현대미술작품 수록과, 관련서 출간 기피로 부담을 줄인다. 이는 그릇된 인식을 낳는 한 원인이 되기도 한다. 독자가 동시대와 호흡하는 현대미술의 동향을 따라잡지 못하게 하고, '미술' 하면 인상파나 ㄱ 이전의 작품세계가 전부인 양 생각하게 만든다.

다행히 신체의 일부가 되다시피한 핸드폰이 구세주가 되고 있다. 현대미술작품 도판 감상의 외주화 시스템이 마련된 셈이다. 조금 불편하겠지만 책을 읽다

4. 무엇으로 쓸 것인가

가 누락된 현대미술 도판은 검색해 보면 된다. (이 책에서도 도판이 없는 작품은 핸드폰으로 검색하면 나온다.) 핸드폰으로 전 세계 미술관과 갤러리는 물론, 웬만한 작품은 거의 다 찾아볼 수 있다. 핸드폰은 '그림 없는 그림책 시대'의 든든한 동반자다.

5
———

이렇게 하자

———————————

쓰면서 알아야 할 것들

제목을
잘 짓자

글을 살리는 제목,
글을 죽이는 제목

제목의 원초적인 본능은 무엇일까요? 낚시입니다. 제목은 독자를 낚기 위해 매혹적인 포즈로 '호객행위'에 나섭니다. 글의 앞에서는 제목이, 중간에서는 소제목이 호시탐탐 독자를 노립니다. 제목은 글의 화룡점정입니다. 글은 제목 짓기로 마감됩니다.

제목으로 유혹하기

제목은 어떻게 지어야 할까요? 일단 글의 핵심이 되는 키워드를 뽑습니다. 핵심 키워드는 글에서 주제가 집약된 단어를 말합니다. 1~3개의 키워드로 하는 글쓰기라면, 그 키워드가 핵심 키워드가 됩니다. 이 핵심 키워드를 중심에 두고 문장을 만들어보는 겁니다.

제목 짓기는 핵심만 추출하고, 나머지는 버리는 작업입니다. 예컨대 200자 원고지 20매 분량의 글이 있다면, 이를 20자 내외로 줄인 게 제

목입니다. 짧은 제목 속에 20매의 원고가 오롯이 압축 저장되어 있는 셈입니다.

압축만으로는 부족합니다. 정답 같은 제목에는 독자가 기대할 것이 없습니다. 독자는 스쳐 갑니다. 상상력을 가미해야 합니다. 과하지 않을 정도의 상상력을 뿌려서 핵심 키워드를 호기심 있고 재미있게 발효시켜야 합니다. '어, 뭐지?' 하고 들여다보게 해야 합니다.

독자 친화적인 입말로 짓는 것도 방법입니다. 입말로 된 제목은 글에 대한 친화력을 높여줍니다. 유행어도 마찬가지입니다. 많은 사람이 다 함께 공유하고 있는 점을 활용하면 글을 읽게 만들 수 있습니다.

영화 대사나 제목에 빗대서 짓는 것도 요령입니다. 가령 「범죄와의 전쟁」(2012)에서 카리스마 넘치는 보스 최영배(하정우 분)가 연발했던 "살아 있네~" 같은 대사는, 말년에 가위로 색종이 오리기 작업을 한 마티스에 관한 글의 제목으로 유용합니다. "마티스, 살아 있네~." 「곡성」(2016)에서도 아역배우가 빙의 중에 내뱉은 대사로 "뭣이 중헌디"가 있습니다. 평생 빛의 움직임을 탐구했던 인상주의 화가 모네에 관한 글이라면, "빛이 아니면 뭣이 중헌디!" 같은 제목을 지을 수 있습니다. 영화 「기생충」(2019)에서 기택(송강호 분)이 장남 기우(최우식 분)에게 한 명대사 "아들아, 너는 계획이 다 있구나"를 빌려, 고집스럽게 자기 세계에만 몰입한 세잔에 관한 글이라면, "세잔아, 너는 계획이 다 있구나" 식도 가능합니다.

베스트셀러 책 제목도 제목의 터전입니다. 『82년생 김지영』에 기대어, "16년생 이중섭"으로 쓸 수도 있습니다. 또 니체의 책 제목인 『인간적인 너무나 인간적인』에서 '회화적인 너무나 회화적인'을, 기형도의 시 「사랑

을 잃고 나는 쓰네」를 차용하여 "사랑을 잃고 나는 그리네"를 끌어내는 것도 가능합니다. 독자에게 익숙한 요소를 제목에 활용하면 그만큼 관심을 높일 수 있습니다.

이런 팁은 내용을 재치 있게 유행어와 결합하는 것이 관건입니다. 그러려면 평소 잘나가는 영화나 베스트셀러 책 제목, 유행어 등에 관심을 가져야 합니다. 왜 그럴까요? 이들에는 사람들의 마음을 움직이는 힘이 있기 때문입니다. 제목 짓기 역시 독자를 움직이는, 독자와 교감하는 일입니다.

문장의 리듬을 살리거나 대구나 대조적인 구성도 효과적입니다. 예컨대 평생 밀레의 그림을 따라 그리며 세계적인 화가로 거듭난 반 고흐에 관한 글이라면, 제목을 "밀레를 그리다, 밀레를 넘어서다"라고 짓는다면, 문장의 리듬 때문에 흥미를 끌 수 있습니다. 또 세잔의 「생트빅투아르 산」 연작과 겸재 정선의 「인왕제색도」를 비교한다면 "머리로 그린 산, 가슴으로 그린 산"으로 지을 수 있습니다. 알다시피 세잔은 조형적인 면을 탐구하고자 「생트빅투아르 산」 연작을 그렸고, 정선은 병환 중인 친구의 쾌유를 빌며 비 갠 뒤의 인왕산을 그렸습니다.

제목 짓는 요령은 몇 가지로 단정지어 얘기할 수는 없습니다. 시기와 상황, 내용에 따라 수많은 경우의 수가 가능하기 때문입니다. 평소 제목에 관심을 가지고 눈여겨보며 제목 짓기의 근육을 기르는 수밖에 없습니다.

틈틈이 시사주간지나 패션지 같은 잡지를 가끼이하기를 권합니다. 시집 읽기도 도움이 됩니다. 잡지는 철저하게 독자를 겨냥해 기사를 쓰고 제목을 뽑습니다. 독자를 배려한 발췌문보다 제목이 먼저 독자를 반깁

니다. 시집은 감성을 키울 수 있는 최고의 교재입니다. 시의 압축과 은유는 제목과 비슷한 면이 있습니다. 제목 짓기가 결국 언어를 만지는 일인 만큼 시적인 감수성이 있다면, 제목을 얼마든지 구미가 당기게 지을수 있습니다.

유능한 '삐끼' 같은 소제목

제목이 글의 선두에서 활약한다면, 소제목은 본문의 중간에서 '삐끼' 역할을 담당합니다. 소제목에서도 제목의 내용 함축 기능과 독자 유혹 기능은 조화를 이뤄야 합니다. 글쓰기에 익숙지 않은 사람은 대부분 내용 함축에만 신경 씁니다. '선수'들은 다릅니다. 내용을 압축하되 독자의 입맛에 맞게 소제목을 가공합니다.

> 톰 울프의 『바우하우스에서 오늘의 건축으로』 편에 이런 중간 제목이 있습니다. "미국판 도올 선생, 톰 울프에 대하여"! 저는 이 제목을 보는 순간 '아' 하고 탄성을 질렀습니다.
> 아트북스에서 출간한 『현대미술의 상실』의 저자이기도 한 울프는 "픽션과 논픽션을 자유자재로 넘나드는 기발한 구성으로" 상업적으로도 큰 성공을 거두어서, "우리나라의 도올 선생 독자처럼 미국에서는 그의 책이 나오기만 하면 사는 울프 독자층이 형성되어 있다"고 합니다. (중략) 때로는 잘 지은 소제목 하나가 독서욕에 불을 지르기도 합니다.

이는 제가 이건섭의 『20세기 건축의 모험』에 관해 쓴 글(「20세기 건축

과 디자인을 한데 '모으다'」)의 일부입니다. 이 책은 20세기 건축과 디자인에 굵은 자취를 남긴 명저들을 소개하고 있습니다. 그 가운데 『바우하우스로부터 오늘의 건축으로』(톰 울프, 태림문화사, 1990)를 다룬 꼭지(「우리 집에 왜 왔니 왜 왔니 왜 왔니」)가 있고, 그 속에 "미국판 도올선생, 톰 울프에 대하여"라는 소제목이 붙어 있습니다. 제가 이 책에 매혹된 계기도 이 기발한 소제목 때문입니다.

『20세기 건축의 모험』 표지
(수류산방중심, 2006)

'소제목'은 본문 중간중간에 붙어 있는 제목을 말합니다. 독자가 한 편의 글이나 한 권의 책을 끝까지 따라 읽게 만들고, 글과 책이 독자의 눈길에서 벗어나지 않게 하려는 장치가 소제목입니다.

소제목에는 두 종류가 있습니다. 첫째, 내용 지향적인 소제목입니다. 이는 해당 영역의 본문 내용을 요약한 형태를 말합니다. 각종 논문이나 학술서의 소제목을 떠올리면 됩니다. 소제목에 조미료를 치기보다 내용 전달에 충실한 경우입니다. 전문적인 독자를 위한 경우가 대부분입니다. 일반인을 위한 글에서 정직한 소제목은 독자의 마음을 얻지 못합니다.

둘째, 독자 지향적인 소제목입니다. 이 소제목은 본문 내용을 핵심 기워드로 꿰되, 그것을 맛깔스럽게 조리하여 독자에게 필을 꽂도록 하는 방식입니다. 독자 지향적인 패션 잡지나 일간지의 소제목이 대표적인 사례입니다. 소제목은 내용을 반영하되 상상력의 MSG를 팍팍 뿌려서 독자를 사로잡아야 합니다.

글 제목이 내용 전체를 관장한다면, 소제목은 해당 단락을 관리합니

다. 잘 지은 제목과 소제목은 서로 유기적인 관계 속에 글의 가독성을 높이면서 내용을 정리해 주기까지 합니다. 제목과 소제목 짓기는 글의 성인식을 치러주는 일입니다. 글은 제목과 소제목을 장착한 채 독자 앞에 나섭니다. 제목과 소제목이 약한 글은 부실한 차림으로 독자 앞에 서는 것과 같습니다. 제목 짓기에 공을 들여야 합니다. 저자는 글을 쓰고 나서 제목과 소제목을 짓지만 독자는 제목과 소제목을 통해서 글을 읽습니다. 쓰기와 읽기 과정은 정반대입니다. 이 사실을 잊어서는 안 됩니다.

제목은 독자의 마음으로 짓는 것

제목은 글로 이끄는 '유혹의 문'입니다. 일독 후에는 한 편의 글이나 책을 기억하게 만드는 키워드가 됩니다. 작은 씨앗 속에 넝쿨과 잎, 꽃, 열매가 압축되어 있듯이 제목도 마찬가지입니다. 짧은 제목 속에 한 편의 글이, 한 권의 책이 들어 있습니다. 제목은 씨앗입니다. 글과 책은 제목과 더불어 기억의 뜰을 가꿉니다.

전문서가 아닌 일반인을 독자층으로 삼을 경우, 제목은 글의 내용을 바탕으로 하되, 독자가 원하는 표현으로 가공하는 것을 우선으로 칩니다. 과장되게 표현하면, 글이나 책의 제목은 내용에서 나온다기보다 독자의 마음에서 나옵니다. 독자의 심리적인 기대치를 바탕으로 작명하는 것이 제목이라는 뜻입니다.

제목은 일종의 '낚시글'입니다. 독자라는 월척을 낚기 위해 준비한 강태공의 낚싯밥이 제목입니다. 제가 소제목 하나에 낚여서 『20세기 건축의 모험』의 독자가 되었듯이, 소제목, 꼭지명, 책제목은 단 한 명의 독자

라도 더 유혹하기 위해 부단히 페르몬 향을 발산합니다. 향기롭고 강한 제목만이 독자의 마음을 열 수 있습니다.

미술용어,
이렇게 쓰자

'청기사' 경향은 '다리파' 작가들과 고갱이 제시하였던 미술개념과 모순되는 것이었다.

노버트 린튼이 지은 『20세기의 미술』 47쪽에서 뽑은 문장입니다. 이 문장의 의미를 알려면, 독일 표현주의의 두 축이었던 '청기사파青騎士派'와 그들의 경향, '다리파'와 그 작가들을 알아야 하고, 화가 폴 고갱과 그의 예술세계, 그리고 다리파와 고갱이 제시한 미술개념 등을 챙겨야 합니다. 물론 바로 이어지는 문장을 뜯어보면, 다리파나 고갱이 제시한 미술개념이 서구의 고급미술 전통을 버리고 원시적 모범을 따르며 단순성을 지향하는 것임을 알 수는 있습니다. 그렇다고 속 시원하게 이해되는 것은 아닙니다.

효과적인 미술용어 사용법

미술전문서와 대중서의 차이는 친절한 설명에도 있습니다. 전문서는 전공자들끼리 보는 책(글)이므로 굳이 미술용어 등을 설명하지 않습니다. 앞의 사례처럼 독자가 공유하고 있다는 전제에서 쓰기 때문입니다.

미술사와 미술용어에 어두운 일반인이 전문서를 보려면, 인터넷이나 미술용어사전에서 해당 용어의 의미를 찾아보는 수고를 해야 합니다. 문제는 그러다 보면 독서의 흐름이 끊어지고, 찾고 해독하는 과정에서 지레 지칠 수 있습니다.

조르주 쇠라, 「뒤돌아선 모델」, 나무에 유채, 25×16cm, 1887

대중서에서는 이런 불편을 글 속에서 바로 해결해 줍니다. 다른 자료를 찾아보는 번거로움을 덜게 하는 것이죠. 방법은 두 가지입니다. 하나는 해당 용어가 나오는 문장에서 용어풀이를 수식어구로 만들어줍니다. 다른 하나는 다음 문장에서 용어를 설명합니다. 이느 쪽이든 그때그때 상황을 봐가면서 하면 됩니다.

쇠라는 순색의 작은 색점들을 나란히 칠하는 점묘 기법으로 인상파의 문제점을 극복하고 과학적 인상파의 새로운 장을 열었다. 색점으로 찍어 칠하니 색이 서로 섞이지 않고 결과적으로 밝은

그림이 되었다. 이러한 그림은 색점을 찍어 그렸다 하여 점묘주의라고 부르기도 하고, 새로운 인상파라는 의미로 신인상파라고도 불렀다.

—박우찬, 『추상, 세상을 뒤집다』, 79쪽

밑줄 친 대목이 수식어구("순색의 작은 색점들을 나란히 칠하는", "색점을 찍어 그렸다 하여", "새로운 인상파라는 의미로")로 처리한 용어풀이입니다. 용어풀이+용어 식으로 하나의 문장을 만들었습니다. 반면에 다음 문장은 용어 문장+용어풀이 식입니다.

이 그림은 혜원 신윤복의 낙관이 있음에도 불구하고, 신윤복의 작품으로 추정하는 전칭작傳稱作이다. 전칭작이란 확실하지 않지만 누군가가 그렸다고 전해지는 작품이란 뜻이다.

—『원 포인트 그림감상』, 233쪽

인상파는 수시로 변화하는 빛의 상태를 표현하기 위해 필촉분할법筆觸分割法을 사용하였다. 필촉분할법이란 팔레트와 캔버스 위에서 물감을 직접 혼합하지 않고 색점을 찍어 표현하는 기법이다. 인상주의자들은 색의 밝기를 유지하기 위하여 중간색이 필요한 경우 색을 혼합하지 않고 원색을 작품 필촉으로 캔버스 위에 나란히 칠해 양쪽을 혼합한 색이 사람의 눈에 보이도록 했다.

—박우찬, 같은 책, 78-79쪽

이 역시 독자에 대한 서비스가 확실합니다. '전칭작'과 '필촉분할법'이라는 용어가 들어간 문장을 먼저 서술하고, 다음 문장에서 해당 용어를 설명하고 있습니다. 이렇게 하면 독자는 별도로 인터넷을 검색하거나 용어사전을 찾는 수고를 할 필요가 없습니다. 모든 것이 문장 속에서 '원 스톱'으로 해결됩니다. 만약 전문서라면 첫 번째 인용문의 첫 문장은 용어 설명 없이 "쇠라는 점묘법으로 인상파의 문제점을 극복하고 과학적 인상파의 새로운 장을 열었다"로 끝냈을 겁니다. 따라서 독자는 '점묘법'이 궁금하면 다른 자료를 찾아봐야 합니다. 전문서와 대중서의 차이는 이 점에 있기도 합니다. 어느 쪽으로 서술하든 독자의 편의를 고려한다면, 용어 설명을 문장에 녹여 넣거나 다음 문장에서 설명하는 것이 좋습니다. 다만 용어풀이+용어 식의 문장에서는 용어풀이를 쉽고 간명하게 정리해 줄 필요가 있습니다. 왜냐하면 수식어구가 길어지면 용어풀이가 독서의 방해물로 작용하거나 문장의 리듬을 죽일 수 있기 때문입니다. 이에 대한 해결책은, '손품'을 팔아서 인터넷에서 관련 용어와 용어가 들어간 글들을 검색해 보는 겁니다. 그중에서 간명하게 정리된 것들을 참고하면 됩니다.

용어와 용어풀이, 가까울수록 좋아

서두의 인용문을 대중서 스타일로 정리하면 어떻게 될까요? 역시나 두 가지 방식이 가능합니다. 용어 앞에 용어풀이 더하기와 다음 문장에서 용어풀이로 부연설명하기가 그것입니다.

정교하고 세련된 '청기사'의 경향은 원시적인 형태의 삶에 바탕

한 '다리파' 작가들과 <u>원초적인 세계에 사로잡힌</u> 폴 고갱이 제시하였던 미술개념과 모순되는 것이었다.

'청기사' 경향은 '다리파' 작가들과 고갱이 제시하였던 미술개념과 모순되는 것이었다. '청기사'의 경향이 정교하고 세련되었다면, '다리파'와 고갱의 미술경향은 원시적이었기 때문이다. 따라서 청기사의 경향은 다리파와 고갱의 미술개념과 엇박자일 수밖에 없다.

작품 캡션을
챙기자

도판 설명은
독자에 대한 예의

　미술이 시각적인 이미지를 다루는 만큼 미술에 관한 글이나 미술책에는 반드시 도판이 실립니다. 물론 '코로나19'보다 무서운 도판 저작권 사용료 때문에 '그림 없는 미술책'이 출간되기도 하지만 대부분의 미술책에는 도판이 글과 동행합니다. 도판은 원작의 요약본입니다. 원작이 책의 크기에 맞게 축소되고, 인쇄과정에서 원작의 색상이나 질감이 변형된 것이 도판입니다. 그래서 도판에는 반드시 캡션caption을 달아줍니다. 작품에 대한 기본적인 정보를 담고 있는 캡션은 그림이나 사진에 붙이는 짧은 글을 말합니다. 일반적으로 '작가명+작품명+재료명(매체나 기법)+규격+제작연도' 순인데, 여기에 소장처나 소장자가 붙습니다.

　가령 '장욱진, 「까치」, 갠버스에 유재, 42×31cm, 1958, 국립현대미술관 소장'이라는 캡션이 있다면, 이것이 의미하는 바는 무엇일까요?

　풀어쓰면 이렇게 됩니다.

이 작품은 캔버스에 유채물감(유화는 '유채물감을 사용해서 그린 그림'을 의미하므로, '유화물감'은 그릇된 표기!)으로 그렸는데, 크기는 세로 42센티미터, 가로 31센티미터이고, 1958년에 제작한 것으로, 현재 국립현대미술관이 소장하고 있다.

그러니까 캡션의 의미는 해당 도판이 실제 작품이 아니므로, 표기된 재료, 크기, 제작연도 등을 고려하며 감상하라는 뜻입니다.

캡션으로 완성되는 작품 도판

상세한 캡션은 독자에 대한 예의입니다. 정확한 팩트에 근거해서 자세히 표기해 줄 필요가 있습니다. 예를 들어 '김두량, 「월야산수도」' 식이거나 '김두량, 「월야산수도」, 81.9×49.2cm' 식은 표기가 부실하고, '김두량, 「월야산수도」, 종이에 수묵담채, 81.9×49.2cm, 1744' 식은 건강합니다. 작품에 관한 직접적인 정보가 다 들어 있습니다. 여기서 한걸음 더 나아가, '김두량, 「월야산수도」, 종이에 수묵담채, 81.9×49.2cm, 1744, 국립중앙박물관 소장' 식으로, 작품 소장처까지 적어주면 금상첨화입니다. 일부 작품은 소장처 확인이 쉽지 않습니다. 또 소장처는 작품과 직접적인 연관성이 없어서 생략하곤 합니다. 소장처는 부가적인 정보입니다.

대부분 캡션 표기를 소홀히 합니다. 캡션은 작품을 도판으로 사용할 때는 챙겨야 할 필수품입니다. 일부 독자가 건성으로 캡션을 볼지라도 최대한 정확하게 정보를 제공할 의무가 있습니다. 도판은 캡션과 더불어 온전해집니다. 도판만 있으면 반쪽입니다.

외국 작품명이 영문일 경우, 반드시 한글 번역으로 표기하되 원어를 병기하는 것이 좋습니다. 원어만 표기해서는 곤란합니다. 국제화 추세어

서 그런다고 하지만, 독자는 어디까지나 한글 사용자들입니다.

제작연도 표기도 외국식으로 '작품명+제작연도' 방식이 증가하는 추세입니다. 이는 비엔날레 같은 국제적인 미술행사와 미술품 경매시장의 활성화, 국내에 유치되는 서양미술 전시회 도록이나 단행본 같은 해외 출판물 번역 등의 영향인 것 같습니다. 대략 2010년 전후로, 특별한 규정 없이 사용되던 기존의 캡션 표기(제작연도가 '규격' 뒤쪽에 붙는) 대신 외국식 표기 방식이 눈에 띄게 늘었습니다.

김두량, 「월야산수도」, 종이에 수묵담채, 81.9×49.2cm, 1744, 국립중앙박물관 소장

이전까지만 해도 『계간미술』, 『월간미술』, 『미술세계』 등의 영향력 있는 미술잡지와 단행본, 도록 등이 한결같이 기존의 표기 방식으로 캡션을 달았습니다. 그런데 이런 현실과 달리, 국립현대미술관에서도 외국식 캡션 표기 방식을 사용하더니, 2018년에는 『국립현대미술관 출판지침』을 출간하며 이를 공식화했습니다.

그럼에도 저는 한글 사용자로서 기존의 캡션 표기 방식이 낫다고 봅니다. '같은 것끼리 묶어준다'는 소통의 기본 원리에 따리 한글은 한글끼리, 숫자는 숫자끼리 묶어주는 것이 보기에도 좋습니다. '김두량, 「월야산수도」(1744), 종이에 수묵담채, 81.9×49.2cm, 국립중앙박물관 소장'

보다 '김두량, 「월야산수도」, 종이에 수묵담채, 81.9×49.2cm, 1744, 국립중앙박물관 소장'이 깔끔합니다. 그러면 '한글(작품명)+숫자(제작연도)+한글(재료명)' 식으로, 표기가 울퉁불퉁하지 않아서 시각적으로도 쾌적합니다.

그렇다면 캡션 표기를 어느 쪽으로 해야 할까요? 오랫동안 캡션 표기 문제에 관심을 가져온 처지에서 지금의 외국식 표기 방식이 불편합니다만, 어느 방식이든 하나로 통일해서 사용하면 됩니다. 규격은 '세로×가로'로 표기합니다.

캡션은 도판에 붙인 텍스트입니다. 도판은 보지만 캡션은 읽습니다. 도판은 보고 읽기를 통해 비교적 제대로 인지됩니다. 캡션은 도판을 위한 것이자 도판을 보는 독자와 감상자를 위한 것입니다. 저는 후자의 비중이 크다고 봅니다. 정확한 캡션 표기는 미술 글쓰기의 필요조건입니다.

독자부터
정하자

 모든 글에는 독자가 있습니다. 독자는 글의 체형과 체질을 결정짓습니다. 학회에 갈 때와 수영장에 갈 때 복장이 달라야 하듯이 독자가 다르면 쓸 내용과 표현법이 달라야 합니다.

 일반인이 글을 쓰면서 독자를 의식하기가 쉽지 않습니다. 그래서일까요? 많은 사람이 독자는 안중에도 없이 글을 씁니다. 읽히기 위해 쓰는 게 글인 만큼, 독자를 염두에 두면 독백 같은 글쓰기나 난해한 글쓰기에서 벗어날 수 있습니다. 가까운 시인에게 사기 감상을 들려준다고 생각하면, 글이 더 요령 있고 구체적이 됩니다. 간혹 경험이 적은 사람 중에는 전시회나 작품에 관한 묘사(정보 제공)를 생략한 채, 쓰는 경우도 있습니다. 독자는 글로 묘사해 주지 않으면 해당 전시회나 작품을 알 길이 없습니다. 정보가 없는 상태에서 글쓴이의 해석이나 주장에 공감할 수 있을까요? 쉽지 않을 겁니다. 독자를 설정하면, 상대방이 이해 가능

한 글을 쓰게 됩니다. 독자를 정하고 써보세요. 그러면 쓸 내용과 표현
법을 정할 수 있습니다.

독자 따라가는 글 스타일

다음 글들은 독자에 따라 글이 어떻게 달라지는지를 잘 보여 줍니다.

> 「인왕제색도」는 정선의 진경산수화 중에서도 대표작으로 소개되
> 고 있는 작품이다. 인왕산의 백색 바위를 짙은 검은빛 먹으로 표
> 현한 과감하고 특이한 기법에서 놀라운 생동감을 느끼게 해주
> 는 그림이다. 이 검은 바위는 아직 비가 채 마르지 않은 암벽을
> 표현한 효과로 이해되곤 하는데, (중략) 「인왕제색도」는 한양의
> 명산 인왕산을 그린 그림이기도 하지만, 정작 그림의 주제는 인
> 왕산 자락 아래 위치한 저택이었을 가능성이 매우 크다.
>
> —고연희, 『조선시대 산수화』, 212쪽

> 화가 정선은 그림 솜씨가 좋았기에 주변의 관료들과 학자들이
> 쉴 새 없이 그림을 주문했어. 이 그림은 이 집의 주인을 위하여
> 정선이 그린 것일 텐데, 솔직히 말하자면, 아직 이 집의 주인이
> 누구인지는 밝히지 않고 있어./정선의 편지를 다시 보면, 어느
> 해 이 그림을 그렸는지 밝히고 있지. 신미윤월, 즉 1751년 윤달,
> 정선의 나이 76세 때야. 어떤 학자는 정선과 벗이며 시인인 이병
> 연이 그다음 해에 죽었다는 이유로 정선이 벗의 집을 그려준 것
> 으로 해석하기도 하는데, 증거는 없어. 어떤 학자는 정선 자신이

정선, 「인왕제색도」, 종이에 수묵, 79.2×138.2cm, 1751, 국립중앙박물관 소장

노후에 마련한 저택을 그린 것이라 해석해. 하지만 그 역시 증거
는 없지. 말하자면 추측만 있을 뿐이야.

—고연희, 『정선, 눈앞에 보이는 듯한 풍경』, 97~98쪽

같은 저자가 「인왕제색도」를 두고 쓴 글입니다. 전자는 독자가 일반인
(성인)이고, 후자는 독자가 청소년입니다. 어투부터 다르게 했습니다. 선
자는 일반적인 서술이지만 후자는 청소년에게 쓰는 친근한 말투가 다정
다감한 인상을 줍니다. 또 미술사가답게 글 쓸 무렵의 관련 연구성과를
반영하고 있습니다. 이 작품을 대상으로 쓴 또 다른 글을 보겠습니다.

줄기차게 내리던 비는 5월 25일 오후에야 그쳤습니다. 엿새 동안

쉬지 않고 내리던 비였습니다. 정선은 빗물이 군데군데 고인 앞마당으로 나섰습니다. 비에 푹 젖은 인왕산이 한눈에 들어왔습니다. 산 중턱에는 물안개가 피어오르고 골짜기에는 없던 폭포도 몇 개 생겨났습니다. (중략)/"사천, 꼬옥 일어나게, 꼬옥!"/정선은 이병연이 병을 털고 일어나기를 바라는 염원을 담아 붓을 꾹꾹 눌렀습니다.

<div align="right">—최석조, 『겸재 정선, 조선의 산수를 그리다』, 140~141쪽</div>

경어체로 쓴 청소년용 책의 한 부분입니다. 병환 중인 친구(사천 이병연)의 쾌유를 빌며 그린 것으로 알려진 이야기를 바탕으로, 정선에 빙의해서 「인왕제색도」 제작 광경을 실감나게 묘사합니다. 스토리텔링 기법에 현장감이 살아 있습니다.

글쓰기의 숨은 조력자

글쓰기는 어디서부터 시작될까요? 글감인 작품 선정부터일까요. 내용 구상부터일까요? 저는 독자를 상정하는 데서부터 쓰기가 시작된다고 봅니다. 글감과 내용 구상은 쓰기 이전의 문제입니다.

독자는 글쓰기의 방향과 묘사의 수위, 용어 선정, 에피소드의 도입 여부, 문장 스타일 등을 정하게 해줍니다. 같은 식재료도 먹을 사람이 노인인지, 아이인지, 환자인지에 따라 조리법이 다르듯이 글쓰기도 독자에 따라 달라집니다. 독자는 글쓰기의 숨은 조력자입니다.

분량과 가제를
정하고 쓰자

글을 어느 정도 분량으로 쓰는 것이 좋을까요? 또 글이 주제와 어긋나지 않게 하려면 어떻게 해야 할까요?

한번쯤 분량을 정해서 써보기를 권합니다. 또 주제의 선명도를 위해서 제목을 정하고 쓰는 것도 요령입니다.

분량을 정하자

미술잡지니 시외보 등의 원고 청탁을 받으면 원고 청탁서에는 원고의 주제와 원고 분량이 적혀 있습니다. 지면의 양을 고려하여 200자 원고지 기준으로 20매 내외, 14매 내외, 10매 내외 식으로 글의 양을 제한합니다 필자는 이 분량대로 원고를 작성하고, 마감일에 전송하게 됩니다.

주제에 맞춰 글을 쓰다 보면, 초고 상태에서는 원고량이 상당히 늘어납니다. 20매가 30매가 되기도 합니다. 이 30매를 20매로 줄이는 과정

에서 군더더기를 적출하게 됩니다.

그래도 문제는 여전합니다. 내용을 손질하는 과정에서 원고는 다시 20매를 초과합니다. 만약 초과한 원고가 23매라면 3매를 다이어트해야 합니다. 더 나은 표현과 내용을 찾아나섭니다. 마감 전까지 빼고 더하기를 반복합니다. 한 편의 글이 완성됩니다.

분량을 정하고 쓰면, 글에 밀도가 생깁니다. 군살이 빠지고 육질이 단단해집니다. 제한된 양으로 내용을 만들어야 하니까, 문장과 표현에 더 신경 쓰게 됩니다. 원고량이 적을수록 고민이 늘어납니다.

같은 맥락에서, 한 가지 주제를 원고지 20매→10매→5매→1매 식으로 축약해 가며 써보는 것도 좋습니다. 그러면 원고지 10매에는 20매의 내용이 들어 있고, 5매에는 10매가, 1매에는 5매가 들어 있게 됩니다. 이는 결국 원고지 1매에도 20매 분량의 내용이 압축될 수 있다는 뜻이기도 합니다. 이런 과정에서, 압축해도 가능한 문장을 모색하게 됩니다.

잠시, 1장의 팁「방명록과 서명」중에서 일부를 보겠습니다. 이 글은 1955년 한 작가의 개인전에서 여고생이 방명록에 남긴 소감("벅차오는 마음에서")을 통해 서명의 유형과 서명의 의미를 짚어본 것입니다.

전시장 입구에 비치된 '방명록'은 "특별히 기념하기 위하여 여러 사람의 이름을 적어놓은 책"이다. 자기 이름을 써넣는다는 뜻의 '서명'은 다름 아닌 '사인sign'을 말한다.

방명록의 서명에는 크게 세 가지 유형이 있다. 먼저 관람객이 자기 이름만 적는 '성명 기재형.' 가장 일반적인 서명 스타일이다. 화가의 지인들인 경우가 대부분이다. 이름만 적어놔도 누가 전시

장에 다녀갔는지 알 수 있다. 일반 관람객이라면 어떻게 하는 것이 좋을까? 간단하다. 이름 옆에, 서명자가 누군지 알 수 있도록 신분을 적어두면 된다. 이 이름+신분 형식은 화가가 관람객을 보다 구체적으로 알 수 있다. 화가는 서명을 먹고산다. 서명은 한 줄의 따뜻한 응원이다.

'산문형'도 있다. "전시회를 축하드립니다" 같은 '축하의 말'과 함께 이름을 남기는 스타일(축하의 말+이름)이다. 여기서 한걸음 더 나아간 스타일이 바로 관람 소감을 곁들인 것(축하의 말+관람 소감+이름)이다. 소감이 길 필요도 없다. 진솔한 표현이면 족하다. 길게 쓰고 싶다면, 별도의 페이지에 작성하면 된다. 방명록의 지면은 관람객이 마음대로 사용할 수 있는 열린 공간이다. 한 페이지를 사용하든, 두 페이지를 사용하든 그것은 관람객의 자유다.

'삽화형'은 축하의 뜻으로 그림을 남기는 서명 스타일을 말한다. 축하는 글뿐만 아니라 그림으로 해도 된다. 방명록에 유명 작가가 남긴 삽화와 이름은 곧 값진 작품이 되기도 한다. 전시장에 가거든 슬쩍 방명록을 넘겨 보라. 종종 삽화가 어우러진 멋진 축하 메시지를 만날 수도 있다.

그 여고생의 서명은 '산문형'에 해당한다. 1950년대의 사회적인 분위기로 볼 때, 여고생이 방명록에 서명한다는 건 쉽지 않은 행동이다. 소감은 짧았지만 수만 볼트의 진심이 내장되어 있었다. 작가가 50여 년 전의 감동을 평생 기억하는 데서 볼 수 있듯이, 관람객의 소감 한마디는 작가의 예술혼을 가동하는 강한 에너

지가 된다.

5매 분량의 이 글을 원고지 2매로 줄이면 이렇게 됩니다.

전시회장 입구에 비치된 방명록은 사전적인 의미처럼 "특별히 기념하기 위하여 여러 사람의 이름을 적어놓은 책"이다.

방명록의 서명에는 크게 세 가지 유형이 있다. 먼저 가장 일반적인 스타일이 자기 이름만 기재하는 것이고, 다음이 축하의 말이나 감상 소감을 이름과 함께 남기는 스타일이다. 그리고 흔치 않게 간단한 그림을 곁들이는 삽화 스타일이 있다.

그 여고생은 두 번째 스타일에 해당한다. 1950년대의 사회적인 분위기로 볼 때, 여고생이 방명록에 서명한다는 건 쉽지 않은 행동이다. 그럼에도 여고생의 소감에는 수만 볼트의 진심이 내장되어 있었다.

가장 많이 줄인 부분은 서명의 세 가지 유형입니다. 앞의 글이 서명의 유형에 초점이 맞춰져 있다면, 후자는 여고생의 서명에 초점이 맞춰져 있습니다. 뒷글에서는 서명의 유형에 관해서는 간단히 언급만 하고 넘어갔습니다.

이때 단락paragraph 쓰기가 도움이 됩니다. 단락은 몇 개의 문장으로 이루어진 글 구성의 단위를 말합니다. 즉 하나의 중심 생각을 축으로, 나머지 문장이 중심 생각을 뒷받침하는 구조입니다. 한 편의 글은 몇 개의 단락으로 유기적으로 구성됩니다. 단락 구성의 좋은 점은 분량의 대

소를 조절하기가 쉽다는 점입니다. 앞의 긴 글은 5개의 단락으로 구성되어 있습니다. 2매로 줄일 때, 첫 번째 단락에서 한 줄을 빼고 두 번째에서 네 번째 단락은 크게 압축했습니다.

반대로, 확장하는 글쓰기도 가능합니다. 원고지 1매를 5매→10매→20매로 늘려가며 써보는 겁니다. 더하기가 됩니다. 내용을 체계적으로 추가하면, 1매 분량이 책 한 권으로 발전할 수도 있습니다. 이 책이 그렇습니다. 본격적인 시작은 25매짜리 청탁원고였습니다. 한 미술잡지의 청탁으로 쓴 「글쓰기, 최고의 작품감상법」(『퍼블릭아트』, 2017. 4)을 보태고 깁고 다듬어서 900매로 만들었습니다. 위의 인용문도 전자처럼 5매로 늘릴 수 있습니다.

가제목을 정하자

글을 쓰다 보면, 길을 잃는 경우가 종종 있습니다. 출발은 자신 있게 했는데, 돌아보면 발자국이 흐트러져 있곤 합니다. 시작 지점과 도달 지점이 달라지기도 합니다. 청탁의 좋은 점이 타깃(주제)과 제한(원고 분량)이 분명하다는 점입니다.

만약 글을 쓰다가 방향이 어긋난다면 어떻게 하는 것이 좋을까요? 눈앞에 목표물을 정하고 걷는 것처럼 제목을 잡고 쓰는 것도 요령입니다. 제목은 대개 글의 주제를 바탕으로 짓습니다. 내용이 함축되는 거죠. 글쓰기 단계에서 제목은 '가제목'(가제)이 됩니다. 가제는 정식 제목이 아니라 임시로 붙여놓은 제목을 말합니다.

글을 쓰다 보면 생각은 끊임없이 가지를 쳐나갑니다. 또 자료를 검토하는 과정에서 쓸거리가 늘어납니다. 이것저것 다 챙기면 내용은 많은

데, 초점 없는 글이 됩니다. 이를 예방하기 위해서 가제를 적어두고 시작하는 겁니다.

가제는 메모지 상단에 직설적으로 적으면 됩니다. 1장에서 소개한 이중섭의 「길」도 글을 쓰기에는 '이중섭의 푸른 그리움'이 아니라 '이중섭, 가족을 향한 그리움을 바다로 그리다'가 좋습니다. 2장의 「공산무인도」도 '꽃을 품은 옛 그림'보다 '그림 속의 꽃, 계곡, 화제와 낙관'이 직접적입니다. '꽃을 품은 옛 그림'은 멋있기는 하지만 막연합니다. 가제가 구체적이면, 관련 내용을 구체적으로 적게 됩니다. 처음부터 어엿한 제목을 지으려고 애쓰다가는 글을 쓰기도 전에 지칠 수 있습니다. 산뜻한 제목은 글을 완성한 후에 뽑으면 됩니다.

글은 우선 가제와 관련된 이야깃거리들을 모읍니다. 하고 싶은 이야기에서 벗어나지 않도록 글감을 편집하고 손질합니다. 그리고 가제를 바탕으로 정식 제목을 붙입니다.

가제는 울타리입니다. 내용이 울타리를 벗어나지 않게 해줍니다. 가제는 등대와 같습니다. 글의 방향타 역할을 해서 길을 잃지 않게 도와줍니다. 제목은 가제에 힘입어 글을 품습니다. 제목은 주제의 내비게이션입니다.

글쓰기는
글 고치기

사적인 언어를
공적인 언어로 조율하기

미술 글쓰기, 어렵다면 이렇게 해보세요.

일단 작품을 감상하고, 생각나는 대로 메모합니다. 메모는 종이에 생각을 파종하는 일입니다. 이때 중요한 것은 작품 자체가 아니라 작품을 경험한 내 느낌과 생각입니다. 느낌이나 생각은 쉽게 휘발됩니다. 휘발된 생각을 다시 잡기란 쉽지 않습니다. 굳이 노트를 꺼낼 필요 없이 휴대폰의 메모장 앱을 이용해서 메모합니다. 메모는 길고 자세하지 않아도 됩니다. 부담 없이, 한두 마디, 한두 줄 정도만 적습니다. 자기검열을 거칠 필요도 없습니다. 나중에 그 당시의 생각이나 느낌을 재생해 줄 키워드만 적어도 됩니다.

마르고 닳도록 고쳐 쓰기

메모를 토대로 초고를 씁니다. 마구 쓰기가 되겠죠. 말이 되든 안 되

든 자신의 느낌과 생각을 따라 써 내려갑니다. 초고는 완성본이 아닙니다. 수많은 고쳐 쓰기를 거쳐야 할 재료입니다. 공적인 언어로 거듭나야 할 무질서한 독백입니다. 초고는 사적인 언어입니다. 이 독백은 고쳐 쓰기를 통해 공적인 언어로 승화됩니다. 단시간에 좋은 글을 쓰기는 어렵습니다. 오랜 시간 다듬고 고치는 과정을 통과해야 빛을 얻을 수 있습니다. 생각을 정리하며 적절한 단어를 찾고, 문장을 만지고, 단락을 조율하는 과정이 고쳐 쓰기입니다. 왜 그래야 할까요? 왜 초고를 고치고, 고친 원고를 다시 수정하는 과정을 반복해야 할까요? 그것은 글 전체를 조망하며 객관적인 시각으로 글을 가다듬기 위함입니다. 글을 쓰는 행위는 과정입니다. 되풀이할수록 완성도가 높을 수밖에 없습니다. 우리가 책으로 만나는 글들은 초고를 바탕으로 수없이 고쳐 쓴 결과물입니다. 일필휘지로 쓰인 좋은 글은 없습니다.

잠시 고쳐 쓰기와 관련된 제 이야기를 해보겠습니다. 30여 년 전의 일을 떠올리며, 쓴 글에 이런 대목이 있습니다.

'아, 내가 하는 방식도 틀리지 않았구나.'
그때 나는 얼마나 기뻤는지 모른다. 맨땅에 헤딩하듯, 혼자서 시 습작에 몰두하던 시절. 내가 궁금했던 것 가운데 하나는 시인들은 시를 인쇄물에 나온 것처럼 처음부터 깔끔하게 뽑아내는지, 아니면 종이가 새까매질 정도로 고쳐 가면서 쓰는지 하는 거였다. 그때까지 시작과정이며 개칠된 원고지를 본 적이 없었기에, 시인들은 방앗간에서 가래떡 뽑아내듯이 단번에 완성된 시를 뽑는 줄 알았다. 나는 아무리 해도 단숨에 써지지 않았다. 내가

하는 방식이 맞는지 틀린지 알 수도 없었다. 시인들처럼 미끈하게 생산하지 못하는 자신을 원망하며, 나는 지우고 쓰기를 반복했다.

하루는 마음먹고 도서관에 틀어박혔다. 『현대문학』, 『문학사상』 등 철지난 문학잡지를 대출하며 시인이나 소설가들의 육필 원고를 찾기 시작했다. 기대는 막연했지만 다행히 한 잡지에서 육필 원고와 '상봉'했다. 도판으로 인쇄된 원고지는 지저분하기 짝이 없었다. 어떤 원고지는 내가 개칠한 것보다 더 새까맸다. 순간 나는 야릇한 희열을 느꼈다. 그것은 시인들도 무수히 고쳐 쓴다는 '놀라운' 사실의 발견과 내 방식도 틀리지 않았다는 확신에서였다.

누구나 한번쯤 창작과정에 대한 의문을 품어봤을 것이다. 대부분의 독자는 종이에 깔끔하게 인쇄된 작품만을 대하다 보니 작가들이 일체의 연습과정도 없이 시와 그림을 단숨에 쓰고 그리는 것으로 생각한다. 하지만 그것은 착각일 뿐이다. 예술작품치고 수정과정 없이 처음부터 미끈하게 생산되는 작품은 없다고 해도 과언이 아니다. 그들도 각고의 노력으로 작품을 생산하는 것이다.

지금은 컴퓨터로 타이핑하는 탓에 개칠할 일이 없지만 저는 90년대 상반기까지만 해도 펜으로 새카맣게 다듬고 고쳤습니다. 지금도 원고를 쓸 때, 종이에 펜으로 메모를 하거나 초고를 끼적인 상태에서 그것을 보며 노트북에 타이핑합니다. 그리고 고치고 다듬기를 반복합니다. 손을 떼기 전까지는 결코 끝난 게 아닙니다.

나의 언어를 공적인 언어로

메모는 생각의 점묘법^{點描法}입니다. 원하는 색을 적절히 만들어서 칠하지 않고, 캔버스에 원색을 직접 찍어서 보는 이의 눈에서 혼색이 되게 하는 점묘법처럼 메모도 그렇습니다. 생각의 단편들을 종이에 적다보면 전체적인 내용이 머릿속에 그려집니다. 메모는 종이에 글의 색점을 찍는 일입니다.

이렇게 한 메모를 토대로, 초고를 쓰고, 고쳐 쓰기를 거듭해서 마무리한 글이, 2장에서 소개한 「공산무인도」입니다. 그 글을 쓸 때 메모한 것들 중에서 세 가지 키워드를 골랐습니다. 꽃, 계곡물, 화제와 낙관이 그것입니다. '몸통'을 요리하기 위한 식자재인 셈이죠. 그림에서 비가시적 존재인 꽃은 "꽃이 피는 곳은 감상자의 마음속이다"라는 문장으로 거듭났고, 계곡물의 존재는 겨우내 얼었던 물이 풀린다는 뜻으로 읽었습니다. 계곡 주변에 형성된 수풀에도 마음이 갔습니다. 화제와 낙관에는 최북의 기행과 파격이 직접적으로 드러나 있는 것 같았습니다. 물론 이 과정에서 많은 고쳐 쓰기가 있었습니다. 고쳐 쓰기는 거듭 생각하기여서 뜻밖의 해석을 얻기도 했습니다. 바로, 서체의 풀어진 듯한 꼴과 붉은 낙관이 마치 날이 풀리는 봄과 꽃을 암시하는 것 같았습니다. 이건 메모 당시, 그리고 초고에서도 생각지 못한 것이었습니다. 조리과정에 가미된 해석입니다.

메모 중에는 쭉정이도 있고 싱싱한 씨앗들도 있습니다. 이 씨앗을 정리하고, 생각을 키우면 글이 됩니다. 메모와 초고가 자신의 것이라면, 고쳐 쓰기는 독자와 나누는 대화입니다. 고쳐 쓰기는 초고인 나의 언어를 공적인 언어로 바꾸는 일입니다.

쉽게 쓰자

또 고쳐 쓰기는 쉽게 쓰기입니다. 전문가들 흉내 내기는 금물입니다. 자기 언어로 쓰면 됩니다. 미술평론가나 미술 관계자들의 글은 전공자를 염두에 둔, 미술계 내부에서 통용되는 글쓰기입니다. 특정 개념이나 용어를 일일이 설명하지 않습니다. 서로 공유하고 있다는 전제에서 쓰기 때문입니다. 일반인이 미술평론가의 글을 보면 얼른 이해되지 않는 것은 이 때문입니다.

분야가 다르긴 하지만 다음 글도 그렇습니다. 2020년에 나온 최준석의 에세이 『집의 귓속말』의 일부입니다.

> 리니어한 사이트의 상황을 고료하여 매스를 수평적으로 길게 펴고 퍼블릭 스페이스를 프런트 세팅해서 후면 프라이빗 존과의 커넥션을 유도했습니다.
>
> ─최준석, 『집의 귓속말』, 232쪽

한 건축가가 세미나에서 자신의 작품에 관해 발표한 내용이라고 합니다. 저자는 이 '외계체'로 쓰여진 건축 이야기를 길게 인용한 뒤, 독자가 알아들을 수 있게 다음과 같이 번역해 줍니다.

> 땅이 길어서 집이 긴 모양으로 땅에 맞게 들어가는 게 좋고요. 도로에 접한 앞쪽에는 거실과 응접실이 들어가고, 뒤쪽으로 침실 같은 조용한 공간을 배치했습니다.
>
> ─최준석, 같은 책, 232~233쪽

미술계의 일부 글쓰기도 앞 문장에서 먼 거리에 있지 않습니다. 가급적이면, 독자가 해독할 필요가 없는 뒤쪽의 문장처럼 썼으면 합니다. 쉽게 쓰기는 독자를 생각하는 글쓰기입니다.

인터넷이나 SNS 덕분에 글쓰기에 대한 사람들의 고질적인 거부감이 낮아졌습니다. 구어체가 일반화되면서, 미술계 바깥을 지향하는 재미있는 글이 늘고 있습니다. 문제는 소통 가능한 글쓰기입니다.

2017년 박근혜 전 대통령 탄핵 인용 판결문은 글쓰기의 한 전범이 될 만합니다. 흔히 법률 문장은 난해하기로 악명이 높습니다. (예전에 미술평론도 그런 지적을 받았습니다!) 생경한 용어뿐만 아니라 끝없이 이어지는 문장이 주어와 술어를 잃게 만들기도 합니다. 이 판결문은 간결하고 명확해서, 논리의 흐름을 이해하는 데 어려움이 없습니다. 일반 국민이 알아들을 수 있는 표현을 사용함으로써, 국민과의 소통에 성공합니다.

미술에 관한 글도 쉽게 쓸 필요가 있습니다. 어쩌면 미술이 난해한 것이 아니라 미술을 이야기하는 글이 어려웠던 것인지도 모릅니다. 그 결과, '미술=난해한 것'이라는 부정적인 인식이 창궐한 것이 아닌지, 돌아보게 됩니다.

쉽게 씁시다.

글쓰기
레시피

부사로 쓰기, 나열로 쓰기,
순서대로 쓰기

무작정 많이 써봐. 글쓰기 요령을 묻는 이들이 흔히 듣는 말입니다. 틀린 말은 아닙니다만 이 말처럼 맥빠지게 하는 처방도 없습니다. 요령을 묻는 것은 글쓰기에 레시피 같은 게 있다면 그것을 알려 달라는 뜻입니다. 요리를 할 때도 레시피를 따라하면 어느 정도 맛을 낼 수 있습니다. 최고의 음식은 아닐지라도 먹을 만한 음식은 만듭니다. 또 레시피를 반복하다 보면 나름 맛있는 요리를 할 수 있습니다.

글쓰기의 대표적인 레시피는 기승전결이니 서론, 본론, 결론일 겁니다. 누구나 한번쯤 들어본 글의 구성요소입니다. 그런데 정작 그것을 사용해서 글을 쓰는 이들은 소수입니다. 왜 그럴까요? 거리감이 있기 때문입니다. 주방에서 특별한 훈련을 받은 이들이 사용하는 고급 레시피 같아서, 가까이 하기엔 너무 멀게만 느껴집니다. 초보자에게 필요한 레시피는 한번쯤 따라할 수 있는 간편식 같은 레시피이어야 합니다.

정선, 「박연폭포」, 종이에 수묵,
119.7×52.2cm, 1750년대, 개인 소장

지금까지 언급한 예시문을 통해, 간단하고 편리하게 조리할 수 있는 글쓰기 레시피를 소개합니다.

1) 부사로 쓰기—'왜', '왜냐하면', '예컨대', '만약', '요컨대'로 엮기

2) 나열로 쓰기—첫째, 둘째, 셋째 식으로 나열하기

3) 순서대로 쓰기—진한 감상 포인트에서 연한 감상 포인트 순으로 구성하기

이들 레시피의 기본 구조는 시작–몸통–끝입니다. 차이는 몸통을 어떻게 구성하는가에 있습니다.

세 가지 레시피로 쓴 「박연폭포」

1) 부사로 쓰기

부사로 쓰기는, 앞에서 '글쓰기 삼총사' 운운하며 언급한 부사를 활용한 글쓰기입니다. '왜', '왜냐하면', '예컨대', '만약', '요컨대'가 쓰기의 도구입니다.

먼저 '왜'에는 두 가지 방식이 가능합니다. 하나는 질문으로 구성하기이고, 다른 하나는 질문을 정의하기입니다. 겸재 정선의 「박연폭포」에 관한 글의 경우, 앞의 사례처럼 「박연폭포」가 시원한 느낌을 주는 이유는 무엇 때문일까?'라는 질문이 가능합니다. 또 이를 정의한 「박연폭

포」는 시원한 느낌을 극대화한 작품이다'도 가능합니다. 이 정의 '속'에는 이미 질문이 내장되어 있습니다. 질문이 앞의 정의를 만든 것이죠.

'왜냐하면'에서는 '왜'에 대한 이유나 근거를 댑니다. 이는 보통 '왜냐하면~이기 때문이다' 식이 됩니다. 추상적이면서 포괄적인 문장이 좋습니다. 왜냐하면, '예컨대'에서 '왜냐하면'에 대한 예(들)를 구체적으로 들기 때문입니다. 끝으로, '요컨대'에서 마무리하면 됩니다. 지금까지 했던 이야기를 정리합니다. 그리고 작품의 조형적인 면을 언급하고 싶다면, '만약'을 추가하면 됩니다.

이 순서대로 부사 4~5개를 연결하면, 한 가지 주제에 집중하는 글을 쓸 수 있습니다. 부사로 쓰기는 글쓰기뿐만 아니라 감상에 대한 소감이나 독후감을 피력할 때도 유익합니다. '부사로 말하기'가 되겠죠.

겸재 정선의 「박연폭포」를 예로 들어보겠습니다.

(1) 겸재 정선의 「박연폭포」는 시원한 느낌이 일품이다.

(2) 왜냐하면, 「박연폭포」는 조형적인 표현을 과장했기 때문이다.

(3) 예컨대, 폭포수의 길이부터 예사롭지 않다. 실제 박연폭포는 이 그림과 차이가 있다. 그림이 박연폭포를 그린 게 맞나 싶을 정도로 실경은 얌전하고 소박한 인상을 준다. 차라리 실경에 가까운 그림은 표암 강세황의 「박연폭포」다. 강세황은 박연폭포 주변의 경물을 빠트리지 않고 성실하게 옮겼다. 반면에 정선은 주변의 경물보다 폭포수에 집중했다. 물줄기를 길게 늘렸다. 과장하고 생략한 것이다. 시원한 느낌이 배가된다.

암벽의 체형이 근육질이다. 야성미 충만한 암벽은 어떻게 그렸을

까? 힘 있게 선을 긋고 먹을 겹쳐 칠했다. 정선 특유의 묵찰법墨擦法이다. 묵찰법은 붓을 뉘어 쓸어내리는 바위 묘사법을 말한다. 단번에 그린 듯 속도감과 힘이 느껴진다. 암벽은 폭포수의 좌우에서 시선을 압도한다. 흰 물줄기와 흑백의 대비 속에 시원함이 강조된다. 사선으로 솟구치는 듯한 암벽의 동세와 거친 표현은 폭포 소리에 우렁찬 질감을 더한다.

인물의 크기도 주목된다. 이 그림은 폭포가 주인공이다. 인물이 없어도 될 듯한데, 아래쪽에 세 명의 구경꾼을 배치했다. 왜 그랬을까? 혹 구경꾼의 크기로 폭포의 규모를 보여 주기 위함이 아니었을까? 온라인상에서 물건의 크기를 모를 때 종이컵과 물건을 함께 제시하면 상대적으로 크기를 가늠할 수 있듯이 그렇게 인물을 등장시킨 것이 아닐까. 이 그림에서 인물은 종이컵과 같은 역할을 한다. 폭포가 더 크고 장쾌해 보인다.

(4) 요컨대, 겸재의 「박연폭포」는 속이 뻥 뚫리는 사이다 맛이다. 폭포수와 암벽, 그리고 인물을 표현하면서, 자신의 감동에 따라 선택과 배치, 과장과 생략으로 시원함을 극대화하고 있다.

'왜'는 시작, 서두, 첫 단락이 되고, '왜냐하면'과 '예컨대'(그리고 '만약')는 몸통, 본문, 중간 단락이 됩니다. '요컨대'는 끝, 꼬리, 마지막 단락이 되고요. 이른바 3단 구성 형식입니다.

이렇게 쓰기 위해서는 「박연폭포」에서 느낀 시원한 이유를 몇 가지 찾아서, 적절히 안배해야 합니다. 그리고 '왜냐하면'은 '예컨대'의 사례들 (폭포수, 암벽, 선비)을 품을 수 있는 포괄적인 문장이 바람직합니다. '조

형적인 표현을 과장' 운운한 것처럼 말입니다. '왜냐하면' 대신 '왜 그럴까?'를 사용해도 됩니다.

2) 나열로 쓰기

이 레시피는 작품에서 추출한 감상 포인트를 열거하는 것입니다. 서두에서는 글의 핵심이 되는 이야기를 합니다. 몸통에서 이유를 몇 가지 듭니다. 첫째, 둘째, 셋째 식이 됩니다. 끝에서는 '요컨대'라고 하며 이야기를 정리합니다.

(1) 겸재 정선의 「박연폭포」가 시원한 이유는 다음 세 가지다.

(2) 첫째, 폭포수의 길이다. 실제 박연폭포는 이 그림과 차이가 있다. 그림이 박연폭포를 그린 게 맞나 싶을 정도로 실경은 얌전하고 소박한 인상을 준다. 차라리 실경에 가까운 그림은 표암 강세황의 「박연폭포」다. 강세황은 박연폭포 주변의 경물을 빠트리지 않고 성실하게 옮겼다. 반면에 정선은 주변의 경물보다 폭포수에 집중했다. 물줄기를 길게 늘렸다. 과장하고 생략한 것이다. 시원한 느낌이 배가된다.

둘째, 인물 표현이다. 이 그림은 폭포가 주인공이다. 인물이 없어도 될 듯한데, 아래쪽에 세 명의 구경꾼을 배치했다. 왜 그랬을까? 혹 구경꾼의 크기로 폭포의 규모를 보여 주기 위함이 아니었을까? 온라인상에서 물건의 크기를 모를 때 종이컵과 물건을 함께 제시하면 상대적으로 크기를 가늠할 수 있듯이 그렇게 인물을 등장시킨 것이 아닐까. 이 그림에서 인물은 종이컵과 같은 역

할을 한다. 폭포가 더 크고 장쾌해 보인다.

셋째, 암벽의 체형이다. 야성미 충만한 암벽은 어떻게 그렸을까? 힘있게 선을 긋고 먹을 겹쳐 칠했다. 정선 특유의 묵찰법墨擦法이다. 묵찰법은 붓을 뉘어 쓸어내리는 바위 묘사법을 말한다. 단번에 그린 듯 속도감과 힘이 느껴진다. 암벽은 폭포수의 좌우에서 시선을 압도한다. 흰 물줄기와 흑백의 대비 속에 시원함이 강조된다. 사선으로 솟구치는 듯한 암벽의 동세와 거친 표현은 폭포소리에 우렁찬 질감을 더한다.

(3) 요컨대, 「박연폭포」는 폭포와 인물, 암벽의 과장과 편집으로 겸재가 맛본 그날의 시원한 감동을 오롯이 전해 준다.

여기서도 서두는 '부사로 쓰기'처럼 질문 형식으로 할 수도 있고, 자기 감상을 정의하는 식으로 쓸 수도 있습니다. 그리고 감상 포인트를 첫째, 둘째, 셋째 식으로 열거합니다. 열거문은 서로 대등한 관계에 있습니다(2장 「어떻게 '몸통'을 만들 것인가」에서 소개한 렘브란트의 「작업실의 화가」에 관한 인용문도 여기에 해당합니다). 서두에서 앞으로 하고자 하는 얘기의 범주를 정해 주면, 독자는 마음의 준비를 하게 됩니다. 이때 범주는 두 가지에서 네 가지 사이가 적당합니다만 보통 세 가지가 가장 무난합니다. 이른바 '3개의 키워드'로 쓰기가 됩니다.

다 쓴 뒤에는 '첫째', '둘째', '셋째' 같은 서수를 삭제하는 것도 방법입니다. 부사 '요컨대'도 뺍니다. 글이 한결 부드러워집니다. 「공산무인도」에 관한 예시문도 이런 과정을 거쳤습니다.

3) 순서대로 쓰기

일간지 기사처럼 중요한 정보부터 쓰는 방식입니다. 자신이 발견한 감상 포인트에 우선순위를 매겨 차례로 배치하면 됩니다.

(1) 겸재 정선의 「박연폭포」가 시원한 이유는 어디에 있을까?

(2) 먼저 폭포수의 길이다. 실제 박연폭포는 이 그림과 차이가 있다. 그림이 박연폭포를 그린 게 맞나 싶을 정도로 실경은 얌전하고 소박한 인상을 준다. 차라리 실경에 가까운 그림은 표암 강세황의 「박연폭포」다. 강세황은 박연폭포 주변의 경물을 빠트리지 않고 성실하게 옮겼다. 반면에 정선은 주변의 경물보다 폭포수에 집중한다. 물줄기를 길게 늘였다. 과장하고 생략한 것이다. 시원한 느낌이 배가된다.

암벽의 거친 체형도 폭포를 돕는다. 야성미 충만한 암벽은 어떻게 그렸을까? 힘있게 선을 긋고 먹을 겹쳐 칠했다. 정선 특유의 묵찰법墨擦法이다. 묵찰법은 붓을 뉘어 쓸어내리는 바위 묘사법을 말한다. 단번에 그린 듯 속도감과 힘이 느껴진다. 암벽은 폭포수의 좌우에서 시선을 압도한다. 흰 물줄기와 흑백의 대비 속에 시원함이 강조된다. 사선으로 솟구치는 듯한 암벽의 동세와 거친 표현은 폭포 소리에 우렁찬 질감을 더한다.

인물의 크기도 폭포를 부각한다. 이 그림은 폭포가 주인공이다. 인물이 없어도 될 듯한데, 아래쪽에 세 명의 구경꾼을 배치했다. 왜 그랬을까? 혹 구경꾼의 크기로 폭포의 규모를 보여 주기 위함이 아니었을까? 온라인상에서 물건의 크기를 모를 때 종이컵과

물건을 함께 제시하면 상대적으로 크기를 가늠할 수 있듯이 그렇게 인물을 등장시킨 것이 아닐까. 이 그림에서 인물은 종이컵과 같은 역할을 한다. 폭포가 더 크고 장쾌해 보인다.

(3) 「박연폭포」는 주인공인 폭포수의 감동을 살리되, 조연인 암벽의 거친 표현과 인물의 크기를 동원해서 폭포의 청량감을 높였다.

여기서는 서두에서 작가와 박연폭포에 관한 정보를 간단히 밝혀도 되고, '(3)' 뒤에 붙여도 됩니다. 정보의 우선순위를 판단하여 배치합니다. 이는 기사형식을 따르되, 응용한 스타일입니다. '나열로 쓰기'와 외형적으로 유사하나 몸통의 요소들이 서로 대등한 관계가 아니라 위계 관계가 됩니다. 독자에게 중요한 요소들부터 읽게 만드는 구조입니다. 이때도 정보를 첫째, 둘째, 셋째 식으로 서술해도 됩니다.

뼈대 만들기에서 살찌우기로

앞의 사례들을 잘 보면, 이야기의 뼈대가 있고, 그것에 살을 붙이듯이 내용을 부풀렸음을 알 수 있습니다. 즉 뼈대 만들기→살붙이기로 나아갔다는 뜻입니다. 각 글의 뼈대는 이렇게 되겠죠.

1) 부사로 쓰기

(1) 겸재 정선의 「박연폭포」는 시원한 느낌이 일품이다.

(2) 왜냐하면, 「박연폭포」는 조형적인 표현을 과장했기 때문이다.

(3) 예컨대, 폭포수의 길이부터 예사롭지 않다.

암벽의 체형이 근육질이다.

인물의 크기도 주목된다.

2) 나열로 쓰기

(1) 겸재 정선의 「박연폭포」가 시원한 이유는 다음 세 가지다.

(2) 첫째, 폭포수의 길이다.

둘째, 인물 표현이다.

셋째, 암벽의 체형이다.

3) 순서대로 쓰기

(1) 겸재 정선의 「박연폭포」가 시원한 이유는 어디에 있을까?

(2) 먼저 폭포수의 길이다.

암벽의 체형도 폭포를 돕는다.

인물의 크기도 폭포를 부각한다.

조각가들이 찰흙으로 인체를 제작할 때, 먼저 철사와 각목 등으로 뼈대가 되는 포즈부터 만듭니다. 이 뼈대를 중심으로, 근육의 모양에 따라 찰흙을 붙여가면 진짜 같은 인체가 완성됩니다.

글쓰기도 이와 다를 바 없습니다. 우선 작품감상에서 추출한 키워드를 뼈대가 되는 중심 문장으로 만듭니다. 문장을 부풀리는 살찌우기를 합니다. 키워드가 세 개라면 세 개의 중심 문장으로 정리하고, 여기에 정보와 생각을 더해서 각각 하나의 단락으로 만듭니다. 모두 세 개의 단락이 생깁니다. 이들 단락을 꿰면 한 편의 글이 완성됩니다. 다음은

뼈대 만들기를 마치고 이를 '벌크업'하는 살찌우기입니다.

1) 부사로 쓰기

(1) 조선시대 후기의 화가 겸재 정선이 그린 「박연폭포」(1750년대)는 송도(지금의 개성)에 있는 박연폭포의 전신상全身像이다. 특히 이 그림은 귀를 먹먹하게 할 만큼 시원한 느낌이 일품이다.

(2) 왜냐하면, 「박연폭포」는 조형적인 표현을 과장했기 때문이다. 시사만화가들이 특정 인물을 캐리커처할 때, 얼굴의 특징을 잡아서 과장하면 그 인물을 닮는 것처럼 겸재도 자신의 감동을 잡아서 그 부분의 표현에 집중했다.

2) 나열로 쓰기

(1) 조선시대 후기의 화가 겸재 정선의 걸작 「박연폭포」(1750년대)는 송도(지금의 개성)에 있는 박연폭포를 그린 진경산수화다. 암벽 사이로 쏟아지는 폭포수에 뼛속까지 서늘해진다. 「박연폭포」가 시원한 이유는 다음 세 가지다.

3) 순서대로 쓰기

(1) 진경산수는 실경 그대로가 아니라 실경에 대한 감동을 극화劇化한 그림이다. 화가의 감동 포인트를 알 수 있는 진경산수가 겸재 정선의 「박연폭포」다. 이 그림은 칼 끝에 쪼개지는 수박 속 같은 시원한 맛이 감동 포인트다. 그렇다면 「박연폭포」가 시원한 이유는 어디에 있을까?

몸통[(3) 혹은 (2)]은 앞의 예시와 같이 부풀리면 됩니다. 이때 각 단락의 분량은 같아야 보기가 좋습니다.

모든 글에는 골격(틀, 형식)이 있습니다. 글을 쓸 때, 몇 가지 틀만 염두에 두면 심리적인 부담이 적어집니다. 무작정 쓰기보다 글쓰기 레시피를 사용해 보고, 익숙해지면 레시피를 버리면 됩니다. 무작정 많이 쓰라는 말은 쓰지 말라는 말과 같습니다. 처음 쓰는 사람에게는 글쓰기 레시피 같은 일정한 틀이 도움이 됩니다.

그런데 위의 세 가지 레시피에는 필요한 소스가 있습니다. 작품에 대한 묘사와 작가정보, 시대 배경 등입니다. 이용우의 「시골 풍경」 쓰기에서 시도한 것처럼 이런 소스가 가미되면 글이 호두처럼 단단해지고 맛있어집니다.

＊ 이 꼭지와 함께 보면 좋은 책이 있습니다. 지난해 11월에 번역 출간된 『템플릿 글쓰기』(야마구치 다쿠로 지음, 한은미 옮김)입니다. 템플릿(template)은 '생각의 틀'을 의미하는데, 이 책은 글쓰기에 자신 없어 하는 사람에게 '비장의 무기'로 세 가시 템플릿을 소개합니다. '열거형'과 '결론 우선형', '공감형' 템플릿이 그것입니다. 미술을 염두에 두고 활용하면 도움이 되지 않을까 합니다.

5. 이렇게 하자

퇴고로
광을 내자

퇴고는 어떻게 하는 것이 좋을까요? 퇴고는 글을 다시 읽고 수정하는 과정입니다. 글은 이 과정을 거쳐 완성됩니다. 컴퓨터 화면에서 교정 교열을 끝내면 위험합니다. 화면에 정자체로 타이핑된 문장들은 허점이 없는 것 같은 착각을 유발합니다. 착각은, 출력한 A4용지 위의 글들도 마찬가지입니다. 흠투성이임에도 반듯한 글꼴들이 준수한 인상을 줍니다.

저는 A4용지로 출력해서 교열 보기를 권합니다. A4용지에서는 화면에서 보이지 않던 오타나 비문 등이 비로소 보이기 때문입니다. 이렇게 바로잡은 문장을 컴퓨터로 수정하고, 다시 출력해서 보고, 또 반영하는 과정을 거쳐야 합니다. 사포질과 절단 작업이 필요합니다. 문장의 거친 표면은 사포질로 다듬습니다. 두루뭉술한 문장은 날카롭게 벼립니다. 군더더기는 눈을 질끈 감고 제거합니다. 이 과정을 되풀이할수록 글이 단단해집니다. 글은 고치고, 고치고, 고치는 만큼 좋아집니다. 글은 퇴

고과정에서 비약적으로 발전합니다.

'쓴 글'과 '쓰고 싶은 글'의 차이

책은 저자가 '쓰고 싶은 글'을 쓴 결과물입니다. 그런데 '쓰고 싶은 글'과 '쓴 글(초고)'에는 차이가 있습니다. 저자에 따라 차이가 아주 크거나 적거나 일치합니다. 원고의 성패는 '쓰고 싶은 글'과 '쓴 글'의 거리 좁히기, 나아가 일치하기에 달려 있습니다.

'쓰고 싶은 글'은 저자의 마음속에 있는 글입니다. 문제는 '쓴 글'에 '쓰고 싶은 글'이 제대로 반영되지 않은 경우입니다. 양자의 차이는 수많은 교열과정을 거쳐 '쓰고 싶은 글', 소통 가능한 문장이 됩니다. 이런 특징을 보여 준 책 중에 『화가들이 사랑한 파리』가 있습니다.

이 책은 서양미술의 거장들이 그린 프랑스 파리의 풍경과 실제 현장을 소개하되, 현장 사진과 쌍둥이처럼 닮은 그림을 나란히 보여 줍니다. 그중 「노트르담 대성당의 조망—앙리 마티스와 노트르담」(21쪽)의 앞부분을 통해, '쓴 글'이 어떻게 '쓰고 싶은 글'로 거듭났는지 살펴보겠습니다.

> 노트르담은 성모 마리아라는 뜻이다./예전에, 내가 다니는 성당이 노트르담이야 하니까 어릴 적 우리 집 텔레비전 있다라고 자랑하는 수준으로 받아들이는 듯 믿어지지 않는다는 표정으로 친구는 노트르담에 미사가 있다니! 순간 그녀의 환상을 내가 지금 막 깨고 있구나 생각한 적이 있었다.

단행본용 원고를 처음 써본 저자가 보내온 초고입니다. 이 초고에는

글쓴이만 있지, 독자는 없습니다. 일차로 교열을 한 원고는 다음과 같습니다.

> 노트르담은 '성모 마리아'라는 뜻이다. /예전에, 친구에게 "내가 다니는 성당이 노트르담이야" 하니까 그는 믿어지지 않는다는 듯 "노트르담에서도 미사를 드리니?" 했다. 그것은 마치 내가 어릴 때 '우리 집에 텔레비전 있다'라고 자랑하는 것을 받아들이는 듯한 표정이었다. 순간, 나는 내가 그녀의 환상을 깨고 있구나 하는 생각이 들었다.

초고에서, 한 문장에 엉켜 있던 정보를 분리했습니다. 문장의 동맥경화 현상도 초고의 한 특징입니다. 일단 요령부득의 문장을 부검하여 피가 통하게 재구성했습니다. 최종 원고에서는 친구와 나눈 대화를 앞으로 끌어냈습니다.

> "내가 다니는 성당이 노트르담이야."/"어머, 노트르담에서도 미사를 드리니?"/ 친구는 내 말이 믿어지지 않는다는 표정이었다. 나는 도리어 그런 친구의 얼굴을 의아하게 쳐다보았다. 순간 '내가 친구의 환상을 깨고 있구나' 하는 생각이 들었다. (중략) 더욱이 노트르담은 '성모 마리아'라는 뜻이 아닌가.

한결 생동감 있는 글이 되었습니다. 흐릿했던 문장의 이목구비가 뚜렷해졌습니다. 독자를 염두에 둔 교열이었습니다(저자는 이해가 빨랐습니

다. 이런 샘플 원고를 통해 다른 꼭지들을 '쓰고 싶은 글'로 숙성시켰습니다. 『화가들이 사랑한 파리』는 중쇄를 거듭했고, 2017년 말에 개정판이 나왔습니다).

퇴고, 더하고 빼고 재구성하자

널리 알려진 퇴고의 기본적인 원리와 원칙은 이렇습니다. 흔히 이를 퇴고의 삼원칙이라고 합니다.

첫째는 더하기입니다. 쓴 글에서 부족한 부분과 빠진 부분이 없는지 살핍니다. 자료를 찾고 생각을 모아서 보완합니다. 둘째는 빼기입니다. 글에 불필요한 부분은 없는지, 또 지나치게 많은 부분은 없는지 점검하는 일입니다. 종양을 제거하듯이 글의 군더더기는 제거해야 합니다. 셋째는 재구성입니다. 글의 구성이나 구조를 바꿔서 효과적인 부분이 있는지 여부를 살펴보는 것입니다. 이 과정에서 주제나 의도를 더 부각하거나 독자를 한결 편하게 내용으로 이끌 수도 있습니다.

이 책의 1장도 글의 순서를 재구성한 결과입니다. 초고는 「작품의 의미는 어디에 있을까」 → 「작품에 정답은 없다」 → 「미술 글쓰기, 글로 번역하는 그림 이야기」 → 「감상의 주인은 나」 → 「나답게 감상하기」 등의 순서로 썼습니다. 작품의 정답 찾기를 강요하는 공교육에서부터 일그러진 감상의 현주소를 짚어보는 가운데, 나름 주관적인 감상에 대한 자신감을 심어주고자 했습니다. 그런데 글이 처음부터 너무 심각했습니다. 마른 나무토막처럼 딱딱했습니다. 고민 끝에 순서를 바꿨습니다. 「감상의 주인은 나」와 「나답게 감상하기」를 앞쪽에 배치했습니다. 시작하는 부분이 한결 부드러워졌습니다.

퇴고하는 기준은 무엇일까요? 하고자 하는 이야기, 즉 글 전체의 주제

입니다. 주제를 기준으로 부족한 점과 필요 없는 부분을 따져보고 재구성하면 됩니다.

퇴고과정은 전체에서 부분으로 나아가는 방식이 일반적입니다. 글 수준의 검토→문단 수준의 검토→문장 수준의 검토→단어 수준의 검토 순서로 하되, 글의 초점과 구조, 문단의 연결, 문장의 어법, 인용의 적절성, 어조 등을 조율하면 됩니다. 전체 구성에서 시작해서 서서히 세부적인 부분으로 범위를 좁히면서 완성도를 높여가는 것입니다.

글은 부단히 고치는 과정에서 더 나은 글이 됩니다. 초교, 재교, 삼교, 사교 등으로 다듬는 가운데 글이 반듯해집니다. 지방이 빠지고 근육질로 바뀝니다. 사적인 메모는 수많은 퇴고의 '뽀샵질'을 통해 공적인 글로 거듭납니다. 글은 쓰는 게 아니라 고치는 겁니다. 좋은 글은 많이 고친 글입니다.

전시장 벽은 왜 흰색일까?

"미술관에 집결되는 미술작품은 그것을 상품과 유사한 것으로 만든다"(그루 넨버그).

현대 미술관의 구조는 백화점과 유사한 효과를 낸다. 백화점이 사람들의 시선을 상품에 집중시키는 구조로 되어 있듯이, 미술관의 구조는 관람자의 시선을 작품에만 집중시킨다. 매끄러운 나무 바닥, 작품을 비추는 조명, 사방이 하얀 벽면 등은 작품을 최대한 돋보이게 작동한다. 이런 공간이 관람자에게 요구하는 것은 눈뿐이다. 시끄럽게 떠들어서도('조용히 하시오'), 음식을 먹어서도('음식물 반입금지'), 작품을 손으로 만져서도('손대지 마시오') 안 된다. 오직 작품을 볼 수 있는 눈만 지참하면 된다.

미술관은 작품감상을 위한 중립적인 공간을 제공한다. 어떠한 장식이나 시각적인 방해물도 필요 없다. 공간의 개성을 배제함으로써 작품의 자립성을 두드러지게 하고, 관람자의 관심을 작품의 조형성에만 몰입시킨다. 또 철저하게 외부세계와 분리되어, 미술을 세상과 무관한 것으로 연출한다. 마치 일상의 번잡함에서 벗어난 성전 같은 성스러운 분위기를 창출하는 것이다. 그래서 흰 벽으로 상징되는 미술관을 '화이트 큐브White Cube, 하얀 정육면체'라고 부른다. 이 화이트 큐브의 마법은 하찮은 물건조차 아주 그럴듯한 작품처럼 보이게 한다. 그래서 전시장에서는 다음과 같은 지적도 결코 우스갯소리로 들리지 않는다. "현대미술관에 있는 소방호스는 소방호스로 보이지 않고 어떤 심미적인 수수께끼로 보

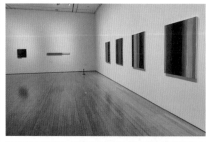

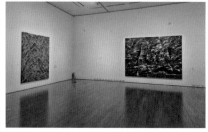

대구미술관의 〈다티스트1-정은주: 초록 아래서〉(위)와
〈다티스트1-차규선: 풍경에 대하여〉(아래)
전시 장면(2021. 2. 2~5. 23)

인다"(오도어티).

화이트 큐브는 그야말로 '공간에 의한, 작품을 위한' 전시공간이지만 특유의 구조적인 특성은 작품 디스플레이에 의해 강화된다. 작품을 효과적으로 보여 주기 위한 디스플레이는 전시기획자의 의도를 관람자에게 관철하는 행위의 일종이다. 전시기획자는 관람자의 동선을 고려하며 기획의도를 극대화하는 쪽으로, 작품을 질서정연하게 배치한다. 작품 간의 간격, 작품을 비추는 조명의 각도, 관람자의 눈높이를 고려한 작품 설치, 관람을 시작하는 입구 쪽과 전시공간의 중앙 그리고 출구 쪽 등 장단점을 고려하며 치밀하게 작품을 설치한다. 지휘자가 오케스트라를 지휘하듯이, 전시기획자는 각각의 작품을 편집하여 전시회라는 또 하나의 작품을 연주하는 것이다. 관람자들은 전시장에서 이런 점을 의식하지 못하고 작품을 감상한다.

또 화이트 큐브는 작품에 적극 개입하기도 한다. 미국 작가 엘스워스 켈리 Ellsworth Kelly, 1923~2015의 '변형 캔버스shaped canvas' 작품은 흰 벽면 없이는 작품으로서 기능이 불가능할 정도다. 프레임(틀)이 없는, 이런 형식의 작품은 흰 벽면이 배경 차원을 넘어 작품의 일부가 된다. 나아가, 설치작업에 의해 전시장 전체가 작품으로 변하는 경우도 있다.

화이트 큐브는 항상 충전되어 있다. 전시회가 열리지 않더라도 에너지가 흐른다. 그러다가 작품과 접속하는 순간, 잠재된 에너지가 활성화되기 시작한다. 모든 작품이 '주목받는 생'을 누릴 수 있게, '그대(작품)의 뒷모습에 깔리는 노을'이 된다.

20세기 현대미술의 확산은 미술관과 갤러리의 흰 벽과 더불어 가능했다고 해도 과언이 아니다.

미술감상이
책이 된다면

글쓰기는 자기표현입니다. 글이라는 매체를 통해 자신의 생각을 드러내는 일입니다. 미술 글쓰기는 '미술'과 '글쓰기'의 합성답게, 글을 쓰되 미술에 관해 쓴다는 뜻입니다. 드넓은 글쓰기의 영역에서 한 분야에 집중하는 셈입니다. 그리려면 미술의 특성과 미술이 글이 되기 위한 요건 등에 관해 알아야 합니다. 그러면 글쓰기의 일반적인 원리를 적용하여 나름 읽을 만한 글을 쓸 수 있습니다. 미술 글쓰기 가이드북이 따로 필요한 이유입니다. 이 책에서 말하는 글쓰기는 미술작품을 감상한 후 그 소감을 서술하는 일입니다. 누구의 이야기도 아닌 자기 이야기를 하는 것이죠. 글로 미술을 소화하면, 작품은 '나의 것'이 됩니다. 자신의 숨결을 불어넣고 자신만의 색깔을 입히면, 연인과 함께 본 그림이라도 '나의 그림'이 됩니다. 최고의 작품감상은 쓰기입니다.

지금까지 '미술감상이 글이 된다면'을 화두로, 감상이 글이 되는 데 필요한 요소들을 이야기했습니다. 이는, 나아가 '미술감상이 책이 된다면'과 연동된 것이기도 합니다. 그래서 이 책은 미술에 관한 글쓰기를 다루되 미술 관련 책 쓰기까지 염두에 두었습니다. 지금까지 이야기한 바를 체계화하면, 일정 부분 미술책 쓰기 노하우가 됩니다. 물론 미술책 쓰기에 관해서는 별도의 책을 준비해야겠지요. 하지만 그 내용이 일정 부분 이 책과 겹치지 않을까 합니다.

기왕 미술 글쓰기를 시작했다면, 책으로 출판하는 기회까지 갖기를 권합니다. 처음부터 출판을 염두에 두고 글을 쓰는 것도 좋습니다. 무작정 글을 쓰는 것과 독자를 겨냥하고 쓰는 것 간에는 차이가 있습니다. 글쓰기와 책 쓰기는 다릅니다. 100미터 달리기와 마라톤의 차이라고나 할까요. 책은 일정한 체계를 갖춘 매체인 탓에, 그때그때 쓴 글을 묶는다고 책이 되지는 않습니다. 한 권의 책이 가져야 할 구조에 맞게 편집하고, 보완하는 과정을 거쳐야 합니다. 처음부터 책을 목표로 쓰는 것이 안전합니다. 그래야 체계적이 됩니다.

미술에 관한 글은 미술 전공자나 관계자들만 쓰는 것은 아닙니다. 지금 온·오프라인 서점에 나와 있는 미술 관련서들 중에서 대학에서 미술을 전공하지 않은 이들의 책이 적지 않습니다. 미술 대중서로 분류할 수 있는 이들 책에는 전문가들이 객관적으로 쓴 글과 달리 작품을 감상하는 저자의 느낌이 고스란히 살아 있습니다. 이런 느낌은 전문가들도 누리지 못하는 바입니다. 전문가들은 작품을 대하면, 관련 지식이 먼저 튀어나와서 좀체 가슴으로 감상할 수가 없다고 합니다. 피아니스트도 그런 모양입니다. 피아니스트 김대진은 연주를 듣고 순수하게 감동받기가 쉽지 않다며, 연주자의 기술과 감정을 알아내기보다 순수한 마음으로 음악을 듣는 관객이 부러울 때가 많다고 했습니다. 미술대학에서 실기를 배운 작가들도 전시장에서 무의식중에 새로운 발상이나 구성, 기법 등을 위주로 작품을 보기 때문에 감동받기가 쉽지 않다고 합니다. 그래서 저자의 느낌이 담긴 미술 에세이를 부러워하는 미술 전문가도 있습니다.

저는 미술에 관한 글은 누구나 쓸 수 있다고 생각합니다. 자신이 보고 느낀 만큼 쓰면 됩니다. 그리고 자신이 보고 느낀 것에, 지식을 더하면 글이 실해집니다. 아는 게 없다고요? 걱정할 필요 없습니다. 당장 핸드폰으로 검색해 보세요. 다양한 미술정보와 인용할 거리가 차고 넘칩니다. 분명 미술 전공자들이 쓴

것과는 다른 결을 가진 글이 될 겁니다. 저는 그 다름이 소중하고, 그것에 자신감을 갖는 것이 중요하다고 봅니다. 자기만의 시각과 느낌으로 글을 쓰면, 얼마든지 독자와 나눌 수 있습니다.

지금은 누구나 글을 쓰는 시대입니다. 우리는 SNS를 통해서 매일 매순간 글을 씁니다. 글쓰기에 대한 부담이 그만큼 줄었으니, 그 연장선에서 긴 글쓰기에 도전해 보는 겁니다.

막상 자세를 잡고 쓰려면, 말문이 막힐 수도 있습니다. SNS에 글을 올리듯이 시작하면 됩니다. 메모든 뭐든 쓰는(타이핑하는) 것이 중요합니다. 시작이 없으면 끝도 없습니다. 감상은 감상이고, 글은 글입니다. 감상의 결과는 자신의 내부에 있습니다. 글은 가시적입니다. 감상을 글로 옮겨야 합니다. 쓰는 만큼 보입니다. 그림의 미묘한 표정과 다른 글의 세부가 눈에 들어옵니다. 반죽 같던 감상이 비로소 빵이 됩니다. 쓸수록 글이 좋아집니다. 헬스장에서 트레이너의 도움을 받더라도 결국 운동을 하는 것은 자기 자신입니다. 글쓰기도 마찬가집니다. 스스로 써야만 글쓰기의 근육이 자랍니다. 마침표를 찍기 전까지는 글이 아닙니다. 부단한 시간과 노력이 따라야 합니다. 끝까지 쓴 글이 가장 좋은 글입니다.

감상은 마음으로 하는 피트니스운동입니다. 글쓰기는 자신과 함께하는 존재의 확장입니다. 감상의 궁극은 쓰기입니다. 독자 여러분의 감상을 글과 책으로 만날 수 있기를 진심으로 바랍니다.

마치며

빼면 비로소
보이는 것들

모든 그림은 '서명'하기로 완성된다(서양화는 서명이지만 동양화는 '낙관落款'이 된다). 스케치를 하고 오랜 시간 채색을 거듭하며 원하는 형상을 그린 뒤, 마지막에 화면 가장자리에 자신의 이름을 적는다. 서명은 '화가의 지문指紋'이다.

서명된 그림은 그 자체로 완벽한 조형세계가 된다. 완성작에는 균형과 조화, 변화, 통일, 균형, 비례 등의 조형 원리가 밀도 있게 작동한다. 초정밀의 전자제품처럼 그림은 빈틈없이 조율된 균형 잡힌 상태가 된다. 무엇 하나 더하거나 뺄 것이 없다.

화폭畵幅을 효과적으로 경작해야 하는 화가에게 균형 감각은 기본이다. 캔버스나 화선지 같은 화폭의 형태 때문이다. 캔버스를 예로 들면, 대부분의 캔버스는 직사각형이나 정사각형이다. 화가는 그림을 그릴 때 캔버스의 상하좌우의 폭을 염두에 둬가며, 각 소재가 어느 한쪽으로 치우치지 않게 위치를 잡아준다. 캔버스가 삼각형이나 원형, 마름모꼴이라도 마찬가지다. 캔버스의 형태가 달라지면 화가는 그 형태에 적합한 방식으로 소재를 배치한다.

그렇다면 서명이 된 그림에서 조형적인 완성도를 알 수 있는 방법은 없을까? 있다. 완성된 그림에서 소재를 하나씩 빼내면서 감상하면 된다. 이를 편의상 '빼기 감상'이라고 해보자. 그림 속의 소재들을 움직여 보면, 한 폭의 그림이 얼마나 짜임새 있는 조형물인지 절감할 수 있다.

'빼기 감상'으로 본 작품의 조형미

하늘에 달이 있을 때와 없을 때

김두량, 「월야산수도」

낮게 깔린 이내 사이로 고목이 괴괴한 분위기를 더한다. 그런 가운데 계곡의 물소리가 하얗게 피어난다. 하늘에는 보름달이 떠 있다.

조선시대 영조 때 도화서圖畵署 화원畵員이었던 남리 김두량의 「월야산수도」는 초겨울 계곡의 달밤을 보여 준다.

남리는 묘사력이 뛰어난 화가였다. 초상화 작업을 할 때 인물의 외형을 통해 정신까지 그리듯이 남리는 「짖는 개黑狗圖」에서 정치한 묘사로 개의 마음까지 그려내곤 했다. 이런 실력을 먹인 그림에서 전체 분위기를 조성하는 것은 보름달이다. 달을 직접 그리지 않았다. 대신 주변에 구름을 그려서 달을 얻었다. 보름달이 숲속의 정취를 한껏 돋운다.

한 미술 칼럼니스트는 성긴 나뭇가지에 걸려 있는 보름달이 일품인, 단원 김홍도의 「소림명월도」와 비교하는 가운데 「월야산수도」의 완결성에 주목하며 이렇게 말한다.

단원의 저 성긴 이미지가 남리의 그림에는 덜 풍긴다. 왜 그럴까. 미학적

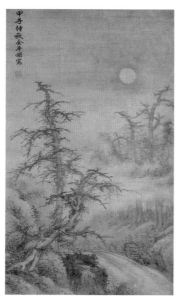

김두량, 「월야산수도」, 종이에 엷은색,　　　「월야산수도」에서 보름달을 지운 경우
81.9×49.2cm, 1744, 국립중앙박물관 소장

의지가 강하게 표출된 화면 때문이다. 근경·중경·원경으로 잘 짜인 구
성은 단원보다 세심하고 헐벗은 나뭇가지를 게 발톱처럼 묘사한 특유
의 해조묘蟹爪描에서 보이듯 형상의 본체에 더 가까이 가려는 조형적 핍
진성이 확연하다.

<div align="right">—손철주, 『그림 보는 만큼 보인다』, 33쪽</div>

그렇다. 치밀한 묘사력이 장기였던 만큼 남리의 그림은 단원의 성긴 그림과
는 다를 수밖에 없다. 남리의 그림은 남리의 회화세계 속에서 먼저 이해할 필요
가 있다.

어두운 밤에 달 하나만 떠 있어도 세상의 표정은 밝아진다. 보름달을 한번 빼보자. 암전暗電된 숲속이 어둑하다. 웃음이 사라진 얼굴 같다. 온기 없는 방처럼 썰렁하고 쓸쓸하다. 보름달의 존재와 비중이 그만큼 중요하고 크다.

그림의 질을 좌우하는 조연들

신윤복, 「단오풍정」

혜원 신윤복의 「단오풍정端午風情」은 단옷날에 목욕을 하거나 그네를 타는 여인들을 그린 조선시대 풍속화다. 그림의 '주연'은 당연히 두 무리의 여인들. 그네를 중심으로 한 여인들과 목욕을 하는 여인들이 그것이다. 이 여인들을 중심으로 그림을 보면, 계곡은 여인들의 공간이다. 더욱이 물이 흐르는 계곡의 상징성, 사미승이 숨어 있는 바위틈과 그네가 매달린 나무 둥치에 새겨진 여성의 생식기 등 그림은 철저하게 여성들의 세계로 구성되어 있다. 그런데 「단오풍정」은 여성적인 내용과 달리 남성에 의한, 남성들을 위한 세계다. 왜 그럴까?

알리바이는 바위틈에 숨어 있는 어린 사미승들이다. 이들의 '투맨쇼'로 인해, 그림은 여성 세계에서 돌연 그들을 훔쳐보는 남성 세계로 반전된다. 사미승들은 남성들의 관음증을 대리하는 인물들이다. 게다가 그들은 일반인이 아니다. 여인을 멀리해야 할 불가佛家의 스님들이다. 그것도 어린 스님들이어서 그림은 은근한 해학성까지 획득한다. 심지어 한 명도 아니고, 두 명이다. 만약 한 명이라면 다소 긴장된 표정으로 훔쳐봤겠지만 두 명이기에 여인들을 보며 서로 낄낄거렸을 것이다. 재미는 배가된다. 풋풋한 성적 호기심을 지닌 사미승들은 없어서는 안 될 출연진이다. 이들의 빼어난 연기로 그림은 해학성이라는 날개를 달고 걸작의 반열에 오른다.

사미승들은 하드캐리한 조연들이다. 이들을 지워보면, 사미승의 부재는 그림

신윤복, 「단오풍정」, 종이에 채색, 28.2×35.2cm, 「단오풍정」에서 사미승을 지운 경우
18세기 말~19세기 초, 간송미술관 소장

을 꽤나 심심하게 만든다. 목욕을 하고 그네를 타는 여인들을 보여 줄 뿐, 감칠

맛을 더하는 해학미가 없다. 바위틈이 허전하고, 그림이 싱거워진다. 사미승들

의 역할이 사소하지 않았음을 알 수 있다. 그들에 의해 평범한 단옷날의 풍속

이 에로틱한 세계로 바뀐다. 이렇듯 소재를 가리거나 없다고 생각하고 그림을

보면 작품의 탄탄한 구성력을 재확인할 수 있다.

창으로 대신한 고고한 존재 증명

김정희, 「세한도」

추사 김정희1786~1856의 「세한도歲寒圖」는 도저한 정신의 응결체로 유명하다. 가

로로 긴 화면에 '견사犬舍'를 닮은 오두막 한 채와 잣나무 세 그루와 소나무 한

그루, 얼어붙은 땅바닥, 그것이 전부다. 갈필의 서예적인 필선으로 그린 황량한

세한歲寒의 풍경이다. 승승장구하던 추사가 1840년 윤상도 사건에 연루되어 제

주 서귀포로 유배 갔을 때 그렸다. 권력의 부침에도 아랑곳하지 않고 한결같이

제자의 도리를 지킨 우선藕船 이상적李尙迪, 1804~65에게 그려준 작품이다. 그런데

이 그림의 제작시기가 놀랍다. 겨울 풍경인 만큼 당연히 겨울에 그렸으리라 생

김정희, 「세한도」(부분), 종이에 수묵, 23.7×69.2cm, 1844, 국립중앙박물관 소장

「세한도」에서 창을 지운 경우

각하겠지만 실은 여름에 그렸다. 매서운 세한의 풍경을 한여름에 그렸다는 사실이 섬뜩하다.

나는 종종 빈집 같은 오두막에 추사가 있을지도 모른다는 상상에 젖는다. 순전히 둥근 '창' 때문이다. 둥글게 뚫려 있는 창은 안에 누군가가 있음을 암시하는 기호 같다. 게다가 오두막의 주인은 주변에, 제 마음을 담은 사철 푸르른 나무들을 배치했다. 내게 이 나무들은 간혹 '염화시중의 미소'에 등장하는 연꽃을 떠올리게 한다. 제자 가섭이 이심전심으로 부처님의 뜻을 아는 계기가 된 연꽃 말이다. 그림 속의 나무들도 그렇다. 주인은 집 밖에 몇 그루의 나무를 화두처럼 세워 두었다. 그것으로 자신의 기상을 드러낸 것 같다. 어쩌면 창은 세상을 향한 추사의 시선일지도 모른다.

오두막에서 창을 지우면 어떻게 될까? 갑갑해진다. 오두막은 꿀 먹은 벙어리

처럼 표정이 없다. 출입구가 사라진 빈 상자 같다. 단지 창 하나만으로 지웠을 뿐인데, 거품 빠진 맥주처럼 칼칼한 맛이 뚝 떨어진다. 나는 이 창에 주목하고, 예전에 이렇게 쓴 적이 있다.

"만약 창이 없었다면 어떠했을까. 그림이 갑갑하지 않았을까. 대개 관람자의 시선은 네 그루의 나무를 지나 오두막으로 향하고, 다시 창을 향해 '줌인'한다(나무→오두막→창). 외형적으로 보면 시선의 중심은 창이다. 하지만 그 시선은 다시 한 번 창에서 바깥으로 분산 배치된다. 오두막 주인의 '마음의 대역'으로 보이는 나무들로 분산되는 것이다(창→오두막→나무). 「세한도」는 이런 시선의 집중(구심력)과 분산(원심력)의 균형이 절묘하다."

색동 고무신 한 켤레의 비밀

이인성, 「여름 실내에서」

「여름 실내에서」는 한국 근대미술의 '천재화가'로 통하는 이인성1912~50의 그림이다. 1934년 일본 제국전람회 입선작이기도 한 이 그림은 이국적인 화초가 있는 실내와 야외 정원을 한 화면에 담고 있다. 집안의 풍경이 서구적이다. 의자도, 탁자도, 화분도, 조선의 기물이 아니다. 이유는 일본의 부유한 중산층 실내를 그렸기 때문이다. 그런데 그림 속에 낯익은 물건이 하나 있다. 왼쪽 아래 모서리 쪽에 배치된 색동 고무신 한 켤레가 그것. 생뚱맞다. 왜 그랬을까? 이인성은 왜 색동 고무신을 넣었을까? 혹시 조선인으로서 자존심의 표현이 아니었을까. 한 미술사가도 이런 의혹을 품는다.

> 그는 왜 고무신을 그린 걸까? 이 고무신은 무엇을 의미할까? 혹시 이 고무신은 자신의 국적을 드러내기 위한 상징물이 아니었을까? (중략) 그

이인성, 「여름 실내에서」, 종이에 수채,
71×89.5cm, 1934, 삼성미술관 리움 소장

「여름 실내에서」에서 색동 고무신을 지운 경우

림만 보면 일본인이 그렸는지, 조선 사람이 그렸는지 알 수 없어 고무신

을 통해 자신의 정체성을 말하려 했던 것은 아니었을까.

<div align="right">—신수경, 『한국 근대미술의 천재화가 이인성』, 73쪽</div>

일본 중산층의 실내 풍경에 슬쩍 조선의 색동 고무신을 끼워 넣은 행위는 오늘날의 'PPL'을 연상케 한다. PPL은 영화나 드라마, 예능 프로그램 속에 상품을 배치하여, 관객이나 소비자들의 무의식에 상품 이미지를 심는 간접광고 기법이다. 관객이나 소비자에게 거부감을 주지 않으면서 상품을 자연스럽게 인지시켜 광고효과를 노린다. 마찬가지로 이인성도 일본을 소재로 그리되, 색동 고무신을 통해 조선인으로서 자존심을 지키려 한 것이 아니었을까.

색동 고무신의 비중은 구도에서도 확인된다. 왼쪽의 색동 고무신과 오른쪽의 의자 다리, 그리고 위쪽의 화초 끝을 연결하면 삼각형 구도가 나온다. 삼각형 구도는 안정감을 주는 대표적인 구도다. 화려한 소품이 놓인 「여름 실내에서」의 고요한 평화는 이 구도 덕분이기도 하다. 그렇다면 삼각형 구도의 한축을 담당

하고 있는 색동 고무신을 한번 지워보자. 고무신 자리가 텅 빔으로써 삼각형 구도가 무너진다. 그림이 밍밍해진다. 그만큼 색동 고무신의 비중이 만만치 않다. 가령 오른쪽의 의자(화분)와 왼쪽의 색동 고무신의 비중을 각각 쇠 1킬로그램과 솜 1킬로그램으로 비유해 보면, 색동 고무신은 쇠 1킬로그램에 해당한다. 우선 보기에 크고 무거워 보이는 쪽은 솜 1킬로그램(오른쪽의 의자와 화분)이지만 실은 쇠 1킬로그램(왼쪽의 색동 고무신)과 솜 1킬로그램의 비중이 같다. 이런 점을 통해, 우리는 거꾸로 색동 고무신에 쏟은 이인성의 애정을 재차 확인할 수 있다.

'빼기 감상'으로 보는 그림의 몸매

의자 다리를 하나 빼면 쓰러지지만 그림에 소재를 빼면 조형성이 보인다. 빼기 감상은 완성된 그림에서 소재를 건드리면서 음미하는 감상 노하우다. 그림을 보면서 마음속으로 소재를 하나씩 빼보면 조형미의 튼튼한 체형을 새삼 확인할 수 있다. 그런 과정에서 각 소재가 얼마나 중요한 역할을 담당하는지 금방 알 수 있다.

세상에는 '멈추면 비로소 보이는 것들'도 있지만 예술작품에는 '빼면 비로소 보이는 것들'이 있다. 빼기 감상은 최고의 조형미 감상법이다.

고연희, 『정선, 눈앞에 보이는 듯한 풍경』, 다림, 2017

———, 『조선시대 산수화』, 돌베개, 2007

고트홀트 에프라임 레싱, 『라오콘』(윤도중 옮김), 나남, 2008

김동화, 『화골』, 도서출판 경당, 2007

김수정, 『그림은 마음에 남아』, 아트북스, 2018

김영숙, 『지독한 아름다움』, 아트북스, 2003

김정숙, 『그 마음을 그대는 가졌는가』, 아트북스, 2018

노버트 린튼, 『20세기의 미술』(윤난지 옮김), 예경, 1993

다카시나 슈지, 『최초의 현대 화가들』(권영주 옮김), 아트북스, 2005

류승희, 『화가들이 사랑한 파리』, 아트북스, 2017

매슈 애프런 외 지음, 『마르셀 뒤샹』(김정은 옮김), 현실문화연구, 2018

박경희, 『술에 미치고 자연에 취하다』, 아트북스, 2008

박목월, 『문장의 기술』, 현암사, 1970

박우찬, 『화가의 눈을 알면 그림이 보인다』, 도서출판 재원, 2010

———, 『추상, 세상을 뒤집다』, 도서출판 재원, 2015

박제, 『그림정독』, 아트북스, 2007

박현정, 『혼자 가는 미술관』, 한권의책, 2014

선동기, 『처음 만나는 그림』, 아트북스, 2009

손철주, 『그림 보는 만큼 보인다』, 생각의나무, 2006

신수경, 『한국 근대미술의 천재화가 이인성』, 아트북스, 2006

이건섭, 『20세기 건축의 모험』, 수류산방중심, 2006

이우복, 『옛 그림의 마음씨』, 학고재, 2006

이하준, 『철학이 말하는 예술의 모든 것』, 북코리아, 2013

정민영, 『미술책을 읽다』, 아트북스, 2018

———, 『원 포인트 그림감상』, 아트북스, 2019

———, 『정민영의 미술책 기획노트』, 한국출판마케팅연구소, 2010

———, 『편집자를 위한 북디자인』, 아트북스, 2015

정장진, 『오프 더 레코드 현대미술』, 동녘, 2009

정점식, 『화가의 수적』, 아트북스, 2002

정지원, 『내 영혼의 그림여행』, 한겨레출판, 2008

정효구, 『마당이야기』, 작가정신, 2008

조이한·진중권, 『조이한 진중권의 천천히 그림읽기』, 웅진지식하우스, 2007

조정육, 『거침없는 그리움』, 아트북스, 2005

———, 『그림공부, 사람공부』, 앨리스, 2009

———, 『그림이 내게 말을 걸어왔다』, 아트북스, 2003

———, 『좋은 생각 좋은 그림』, 아트북스, 2011

진중권, 『교수대 위의 까치』, 휴머니스트, 2009

최석조, 『겸재 정선, 조선의 산수를 그리다』, 사계절, 2014

최준석, 『집의 귓속말』, 아트북스, 2020

츠베탕 토도로프, 『일상 예찬』(이은진 옮김), 뿌리와이파리, 2003

테리 바렛, 『미술비평, 그림 읽는 즐거움』(이태호 옮김), 아트북스, 2004

홍명섭, 『현대철학의 예술적 사용』, 아트북스, 2017

황록주, 『그림으로 쓰는 러브레터』, 아트북스, 2004

W. H. 베일리, 『그림보다 액자가 좋다』(최경화 옮김), 아트북스, 2006

월간 『경향 아티클』, 경향신문사, 2012. 9

월간 『미술세계』, 2004. 11

황인옥, 「올갤러리, 7월 11일까지 홍명섭 '토폴로지컬 레벨' 전」, 『대구신문』,
 2020. 6. 26

미술 글쓰기 레시피

맛있게 쓸 수 있는 미술 글쓰기 노하우

ⓒ 정민영 2021

1판 1쇄	2021년 5월 18일
1판 2쇄	2022년 11월 10일

지은이	정민영
펴낸이	정민영
편집	이남숙 임윤정
디자인	이선희
마케팅	정민호 이숙재 김도윤 한민아 정진아 이민경 정유선 김수인
제작처	영신사

펴낸곳	(주)아트북스
출판등록	2001년 5월 18일 제406-2003-057호
주소	10881 경기도 파주시 회동길 210
대표전화	031-955-8888
문의전화	031-955-7977(편집부) 031-955-2696(마케팅)
팩스	031-955-8855
인스타그램	@artbooks.pub
트위터	@artbooks21

ISBN	978-89-6196-390-9 03600